漢內克
談
漢內克

HANEKE PAR HANEKE

米榭・席俄塔 MICHEL CIEUTAT　　菲利浦・胡耶 PHILIPPE ROUYER 訪談、記錄　　周伶芝、張懿德、劉慈仁 譯

紀念 Jean-Marie Boehm
——米榭·席俄塔

給我兒 Melvil
——菲利浦·胡耶

目次

他拍了十一部由國際知名演員擔綱的劇情長片,演員包括茱麗葉・畢諾許、伊莎貝・雨蓓、丹尼爾・奧圖、尚路易・坦帝尼昂、尤里希・慕黑、娜歐蜜・華茲。他榮獲許多國際獎項,包括兩座坎城影展金棕櫚獎(二〇〇九年的《白色緞帶》與二〇一二年的《愛・慕》),但是,這卻是法國第一本討論他的專書。

奧地利導演漢內克的電影太過激進,難以得到一致的認同。卻也因為如此,從他第一部劇情長片《第七大陸》一九八九年在坎城為世人所知之後,他那拒絕濫情與險峻的風格就吸引著我們。為了詳述一個平凡家庭直抵自毀的嚴酷過程,漢內克將場景框限於一年當中的某三天,這讓他就此建立了構成其作品的基本要素:人物在感情表達上的無能、對日常用品的強調、靜態或動態影像的魅惑、簡潔與畫外(hors-champ)的功效、對配樂少見的注重。這些特色往往不是將情感排除於外,而是讓情感包藏於一個既優美又間接的形式裡。

透過影像手法和聲音的重現,觸碰存在與處境的真相,這是漢內克電影的核心,也是他掛念的。這位電影導演總是獨力編創,從撰寫劇本階段便開始自我辯證,而且每一回都創造出讓他的故事有血有肉的電影形式。一九九二年的《班尼的錄影帶》是他第二部劇情長片,此片將他對再現暴力的省思推到極致,一九九四年的《禍然率七一》則將現實生活的再現切割成零碎的片段,以求更佳地呈現多方面向。回顧漢內克所有電影作品,二〇〇〇年的《巴黎浮世繪》讓命運交錯,強調烏托邦式的友愛之限制;二〇〇五年的《隱藏攝影機》以驚悚片的俗麗包裝,質問無人能閃躲的罪惡感。即便是著手重拍自己過往的作品,漢內克仍然創造了一個聞所未聞的新

形式。二〇〇八年的《大劊人心》已成為電影史的獨特典範，此片遵循一九九七年原作《大快人心》，一個畫面一個畫面如實翻拍，演員雖然不同，攝影機的移動和運鏡卻完全一樣。

懸疑片、多線敘事的群戲電影、悲劇片，漢內克以獨特的手法，將種種縈繞於心的執念融入在各種類型的電影裡，因而在眾多電影導演中，造就了鮮明的個人風格。無論是面對《白色緞帶》中的德國小村莊、《鋼琴教師》裡的現代維也納或《大劊人心》裡充滿幻覺的美洲，這位憂慮的藝術家總是投以相同的目光，那是他在藝術裡找到的，能和現實調和的唯一方法。

一旦瞭解奧地利出身對他如魅影般的影響，加上他那幾乎成真卻受挫的牧師志向，還有他在劇場界的專橫名聲與嚴峻外貌，便足以用嘲諷漫畫式的手法描繪這位專拍警世寓言的電影導演。不過，相較於宗教，青少年時期的漢內克對哲學更感興趣，單純地期望能從中找到種種關於存在之疑的解答，直到後來他才理解到，以文學、劇場和電影探尋更適合自己。一路追尋至今，漢內克最新的電影《愛‧慕》，討論當我們面對正在承受痛苦的摯愛時，我們那些無法自我克制的舉止。漢內克的電影向來挖掘生命隕落之處，動搖觀眾並邀請觀眾重新質疑原本堅信的事物。

此外，我們還必須知道如何解譯漢內克電影裡截取的現實之虛無與隱晦。不管是班尼的雙親為自己的兒子掩蓋謀殺，還是《隱藏攝影機》的電視節目主持人沒有能力克服羞恥的過去，這些劇中人都不是壞蛋。他們的舉動只是證實了他們的驚惶失措或怯懦，導演從未審判他們，也從未以場面調度暗示他們應該如何做。以此傳達，倘若換作我們置身劇中人的處境，也不會做得更好。這些電影反映了真實、與現實對照，從不予人喘息或安心的時刻，也從不讓我們以為一切會有圓滿結局。漢內克的電影接連衝擊觀眾、宣稱沒有什麼能順利解決，以這樣的概念幫助我們更加懂得

活著。就像人們寧可喜歡那些圓滾滾的迪士尼人物、彷彿它們完全沒有肥胖問題一樣（即使事實並非如此），這也是漢內克二〇〇六年在巴黎執導的莫札特歌劇《唐·喬望尼》中，運用那些可笑的米老鼠面具所暗示的。

那些米老鼠面具戴在一群清潔人員臉上，這些人想在工作地點（一棟位於拉德芳斯區裡的大樓）舉辦派對，米老鼠面具表現了漢內克特有的幽默。在他每部電影裡都可以看到這份異常黑色的幽默，標示現實與他所創的再現之間的距離，為之劃下分野。我們理所當然會聯想到《大快人心》裡兩個年輕人開的下流玩笑。無故挑釁？相反地，他們的惡作劇完全能招引觀眾質問並更添恐怖，造成難以忍受的反差。漢內克請演員將受害家庭的處境詮釋得如同一場悲劇，凶手則以喜劇的方式詮釋謀殺。

幽默的手法同樣運用在《鋼琴教師》的母女吵架以及虐淫式的譫妄，也可以在《白色緞帶》的某些高潮場景中找到。在悲慘事件中引入滑稽，漢內克拍攝電視電影時便已致力於這種悖論手法。

漢內克的十部電視電影罕有機會在法國放映，又因版權問題無法製作 DVD（除了《城堡》），因此很少有人認識他的電視電影。但這些電視電影大部分都是他開始拍電影之前的作品，若想瞭解他的創作，就必須研究它們。不論是他從一九七四年的實驗電影《以及其後的……》便努力擺脫他出身劇場的標籤；還是他的第一齣原創劇本，一九七九年分為上下兩部、雄心勃勃的宏偉作品《旅鼠》；或是一九九六年他最後一部電視電影、改編自卡夫卡小說的《城堡》，同時也是他第一次有機會指導尤里希·慕黑和蘇珊·羅莎這對夫妻檔演員；這幾部電視電影之好，遠勝於僅僅是為了未來傑作所做的練習。即使漢內克的電視電影大半改編自文學作品，而首要使命也是為了向原著致敬，這些電視電影仍然在編劇上做了深入探索與實驗。漢內

克打從一開始就把每一次製作視為一項新挑戰，因此對我們來說，無庸置疑地，應該將他的電視電影一併納入作品年表裡。為了領會藝術家的所為，就不應該忽略藝術家的種種經歷：受教育的歲月、對音樂油然而生的熱情、廣播經驗、在劇場裡的日子、從電視電影發跡、在電影藝術上大放異彩，還曾經執導歌劇。

我們曾為電影雜誌《正片》（*Positif*）數次採訪漢內克。《白色緞帶》上映時，更讓人無比興奮地再一次發現了他的才華，也讓我們萌生這本訪談錄的想法。在談話中總是精準且熱切表達的漢內克就和某些導演一樣，是那種電影作品和他們說話方式相似的導演。我們的採訪計畫受到發行人尚馬克・羅勃（Jean-Marc Roberts）的支持與

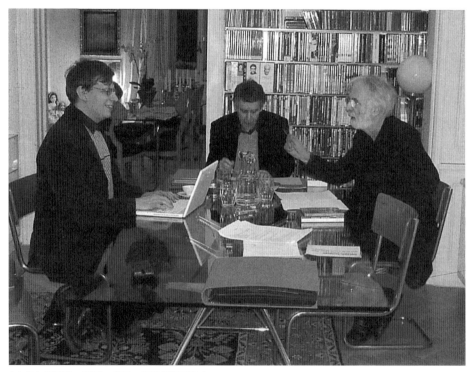

（左起）菲利浦・胡耶、米榭・席俄塔與漢內克

鼓勵，他給予我們完全的自由，讓我們可以重頭開始，而不使用我們已經公開過的訪談；我們的討論陸續進行約兩年之久，往來於巴黎與維也納兩地，錄音總時數超過五十個小時。我們以大單元的方式進行整理，連續好幾個下午一次工作四、五個小時沒有休息，直到晚上才同桌進餐，這時通常會有蘇西的陪伴，電影導演的妻子既是他的第一位讀者、第一位觀眾、他最鍾愛的配角，也是他佈置場景時的珍貴助手。漢內克表現出極少有的配合度，接受與我們用法語交談，讓計畫順利進行。他堅持重讀每一頁，親自校對、修改，對我們的文稿沒有絲毫鬆懈，也從未批評審查，只在每一次重讀時將他的話語修改得更加精確。較之訪談時的印象，這個細心校閱的舉動讓我們更清楚地看到工作時的漢內克：他的精力、他的急性子，以及他為達成零缺陷完美主義所持的決斷。不論是跟我們的交流、活躍的思緒，還是幽默感，他都沒有絲毫保留。我們非常希望這本書能夠勾勒出一幅最接近漢內克這個人、最接近這位藝術家的肖像。

以名作《希區考克／楚浮》為紀事範本，我們按照作品年表處理訪談，有如為這些作品順序標記，除了有幾部電視電影為了方便起見集中於同一章節，《大快人心》與《大劊人心》亦是同樣作法。漢內克不曾迴避任何一個我們提出的問題，倒是以最激烈的堅決態度拒絕詮釋自己的電影，不過，他還能有其他反應嗎？所以，在這本書裡，我們不會知道《白色緞帶》裡是誰幹下那些壞事，也不會知道《隱藏攝影機》最後一幕那兩個孩子的出現是什麼意思。但這一點關係也沒有，因為重要的在別處，在漢內克近乎編曲般的情節安排、在他給演員的精準指導、在他的場面調度如何呈現他觀看世界的目光。如果這本書能幫助您更瞭解並更喜愛漢內克的電影，我們的賭注就贏了。

米榭・席俄塔與菲利浦・胡耶
二〇一二年五月

中文版前言

親愛的中文讀者朋友：

這本書能到達你們的手中，對我們來說，是莫大的榮耀與驕傲的泉源。

首先，我們將之視為你們關注漢內克電影的明證，儘管我們都知道他電影放諸四海皆準的跨度，但你們的關注為我們帶來一個嶄新而響亮的見證。一位奧地利導演，他所拍攝的歐洲故事時常反射出這些國家自身的歷史命運，能打動世界另一端的觀眾，更廣泛說明漢內克在場面調度上及他關心的主題上所具有的力量。

這兩個無法分離且緊密連結的面向，不但打動了我們，更是這本書的起源。事實上，我們兩個都是法國電影雜誌《正片》的編輯委員，但是一位（米榭·席俄塔）住在史特拉斯堡，另一位（菲利浦·胡耶）則在巴黎生活與工作。當然，我們定期閱讀對方的文章並於每年坎城影展期間交換意見，但確切來說，我們之間深厚的友誼，是一九九七年《大快人心》在小十字大道¹放映後才建立起來的。當其他編輯委員沒能理解這部電影對人性深刻的剖析進而仇視它的時候，我們卻被這部電影所激起的熱情結合在一起；雖然沒能成功說服《正片》雜誌的同仁刊登漢內克的訪談，但我們至少在這部電影上映時表達了我們的觀點。然後是關於《巴黎浮世繪》和《隱藏攝影機》的大型訪談。但要等到《白色緞帶》坎城首映後與漢內克對談時，我們三個人才感覺到，一份電影雜誌能提供給這系列訪談的框架太過狹窄，我們必須想像一個比較大的規模，也就是一本專書。

1　坎城影展放映的大會堂位於小十字大道（La Croisette）上，故時常以此代稱。

這就是《漢內克談漢內克》成書的美好故事。這本書代表了我們三個人兩年的辛勤工作，也代表了許多快樂的回憶。快樂是長達數小時與漢內克一起交換討論他的生涯、他的電影和其他的藝術類型（特別是音樂），以及他的私人生活（他對此甚為保護）和一切讓我們覺得有意義的事物；快樂更是分享一杯酒、一頓晚餐，甚至是一次維也納夜間散步。

本書出版以來，漢內克再次以執導莫札特歌劇《女人皆如是》讓世人驚豔，我們則有幸在布魯塞爾的錢幣歌劇院[2]為他鼓掌喝采。眼下這個春末時節，漢內克正進入他新片的積極籌備期，他剛完成劇本並預計在今年秋天開拍。這部電影的主題？現在還言之過早。且借用來自維也納的電影大師常重覆的一句話，「讓我們拭目以待！」

米榭・席俄塔與菲利浦・胡耶

巴黎─史特拉斯堡，二〇一四年五月

（尉任之　譯）

2　布魯塞爾的皇家歌劇院又名「錢幣劇院」（Théâtre de la Monnaie）。

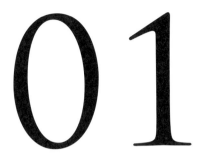

我在鄉下長大—發現音樂—對電影的第一個記憶—成為牧師—憤怒抵抗一切—哲學系學生—開始在廣播電台和報社工作——德國最年輕的戲劇顧問——九六八年與恐怖主義—柏格曼、布列松和作者電影—我最喜歡的電影作品

您經常說，傳記不能解釋作品⋯⋯

是的，因為我們把一部電影所提出的問題和導演的生平扯上關係，以這種方式侷限了問題的範圍。我們對待書也是這樣。而我，我一直都想直接在作品裡探問、對質，而非到別處去尋找解釋。這就是為什麼我拒絕回答與生平相關的問題。沒有比聽到像「電影拍得如此陰暗的漢內克，是哪一類怪人？」這種問題更讓我惱火的。我覺得這很蠢，也不想展開這類錯誤的辯論。

即使如此，我們還是會問您關於青少年時期的問題⋯⋯

所有人都會失望的，因為我沒有一個悲慘的童年。我是個很正常的人。也許難以相信，但是真的。

您的父親是劇場導演和演員，母親則是演員。沉浸在藝術環境裡，應該對您有所影響⋯⋯

其實沒有，因為我不是父母親帶大的。我在阿姨家長大，在鄉下的一大片農地。那是位於維也納南邊五十公里遠的一座小城，維也納新城（Wiener Neustadt），我的電影《旅鼠》就發生在那裡。

不過，您阿姨喜歡音樂。難道您早年沒有被音樂氛圍影響嗎？

倒不完全。不過既然家裡有個音樂家，也不無可能。我父親是德國人，戰爭末期他直接回國，後來卻再也回不了奧地利。我母親於是和一位猶太作曲家亞歷山大‧史坦布雷赫（Alexander Steinbrecher）再婚，他因為納粹迫害一度逃到英國，回到維也納後成為「樂長」（Kapellmeister），也就是城堡劇院（Burgtheater）的樂團總監。

您對音樂很著迷……

但不是因為我的家庭。更精確地說，是和音樂本身的相遇點燃了我的熱情。我還小的時候，我阿姨便希望我學鋼琴，就好像在那個年代，只要是布爾喬亞家庭的男孩都得學琴。一開始我覺得很討厭。甚至想放棄。應該說，當我練習時，我阿姨總在我身邊不斷重複說著：「錯！錯！錯！」不過有一天，我記得很清楚，那天是諸聖節，我應該已經十歲了，家裡所有人都去了墓園，我不想和他們一起。我從廣播裡聽到一首曲子，覺得非常棒。播放完畢時，他們說是韓德爾的《彌賽亞》。這對我來說是個啟示，因為在此之前，我只對流行樂和暢銷歌曲有興趣。自此之後，我老是在聽古典樂，再過一陣子，應該是我十三歲時，看了一部電影《莫札特》[1]，雖然很俗爛，男主角卻是很有才華的演員奧斯卡‧華納（Oskar Werner）。等我從電影院回到家後，我拿出自己所有的儲蓄，跑去買了莫札特全部的奏鳴曲樂譜。我像瘋了一樣開始練習，完全停不下來。我對音樂的熱情就從那時算起。當然，我曾夢想成為鋼琴家。幸運的是，我的繼父常鼓勵我練習。他譜寫的作品都是些類似喜歌劇的歌唱劇（Singspiele），也有藝術歌

貝亞緹絲‧狄更雪特（Beatrix von Degenschild）和兒子。

1 《莫札特》（*Mozart*），維也納導演卡爾‧哈特（Karl Hartl）的作品，1995 年 12 月 20 日在奧地利上映。

曲。他有好幾首曲子在奧地利獲得成功迴響，只是今天有點被遺忘了。他是個十分有教養的人，曾經是那種鋼琴天才兒童。當我開始試著作些短短的曲子——我很確定自己想寫一首彌撒曲——其實做得非常幼稚，他告訴我，願意這樣做很好，不過我最好別再想著要當作曲家。

所以說，您首次創作欲望和音樂有關？

是的。然後到了青春期，我轉向寫詩，就跟那年代的眾多青少年一樣。

您還記得您的靈感來源嗎？您看很多書？

我一直都看很多書，因為那時候還沒有電視。

您是個什麼樣的青少年？您喜歡生活在大自然裡嗎？

家族的地產在鄉下，但我們在城裡也有一棟房子，同樣是在維也納新城，我在那邊長大，因為學校都在那裡。青少年時期，我在鄉下感覺很受挫，在那裡沒什麼事好做。但我也從未覺得無聊，我一直在看書、聽音樂。和我那一代人一樣，我沒有電腦、也沒有電視。但是我們會一起做很多事，像是打乒乓球或下棋。

您常常運動嗎？

對。因為我那時有點瘦弱，父母親便詢問我們的家庭醫師，可以做些什麼幫助我發育。他建議我練劍術，我很滿意他給的這個建議。我一直練到十六、七歲；我的西洋劍練得還不錯。

您會參加比賽嗎？

對，而且很喜歡。不過後來我就沒那麼多的時間了。滑雪則是另一個我很早就開始的運動，每年冬天我們都會到巴德加斯坦（Bad Gastein）滑雪。雖然可以說是奧地利布爾喬亞家庭的標準度假模式，但我滑得挺好的。我甚至在市政府舉辦的比賽得過一次獎。直到今天，我仍然熱愛滑雪。我和我太太經常去阿爾貝格（Arlberg）山

區的曲爾斯村（Zürs）滑雪。

您在維也納新城有很多朋友，您常常出去玩嗎？

我不太記得小時候的事。不過，我大概十、十一歲時進了一所大學校，之後都和一幫男孩一起混。那年代的學校男女不同班，要到快滿十七歲時，才在舞蹈課裡受邀接近彼此。我的家族在離維也納新城幾公里處擁有的地產毗鄰一座湖，意謂我會在那裡度過每個夏天。鄰居孩子全是出自當地的布爾喬亞家庭，男孩女孩都有，我們全玩在一塊兒。

童年時您去過丹麥，那是什麼樣的機緣？

那是段很悲傷的記憶，我曾在討論布列松（Robert Bresson）的《驢子巴達薩》（*Au hasard Balthazar*）的論文裡提及[2]。那時戰爭剛結束，我大概五歲或六歲。當時有些戰勝國規劃了一系列課程幫助戰敗國的孩子，因為我長得瘦弱，我阿姨和我母親認為，送我去參加能幫助我。她們覺得盛產牛油的丹麥，對她們瘦小的男孩有所助益。但是她們無法想像，將一個從未離家的五歲小孩，送到一個他完全陌生的外國家庭裡代表什麼。對我真的是一大打擊。以至於三個月後我回到家，有好幾個星期沒和任何人說話。

您在那裡做什麼呢？

什麼都沒做！人們試著和我說點德文、解釋情況，可是我覺得自己完全弄不清楚狀況。我記得有一個蹺蹺板，座位前有金屬的扶手桿，我一頭撞上，撞斷了一顆牙。這段寄宿期間真正留在我心裡的只有一件事：去看電影的記憶。那家電影院很長，每扇門一打開就連到馬路上，我在那裡看了一部關於非洲的電影。電影放映完，我發現自己一下子就回到大街上，天正下著雨，而我無法理解，我怎麼這麼快就從非洲回到了丹麥！

您青少年時和電影的關係為何？

2 〈驚駭與烏托邦的形式，布列松的《驢子巴達薩》〉（"Schrecken und Utopie der Form, Bresson's *Au hasard Balthazar*"），收錄於維雷那・路肯（Verena Lueken）的《電影故事》（*Kinoerzählungen*），漢澤爾（Hanser Verlag）出版，慕尼黑，1995 年。

我第一次看電影的經驗很恐怖！我外婆和我去看勞倫斯・奧利佛（Laurence Olivier）自導自演的《哈姆雷特》（*Hamlet*），我因為非常害怕而哭得很厲害。為了不打擾其他觀眾，我們只好先離開。當然，我不知道我是真的記得這件事，還是外婆後來跟我說的。在那之後，我看了很多電影，但都不是作者電影，因為我們沒有專屬藝術實驗電影的放映廳。我看的都是賣座的德國電影。

像是偵探推理片、驚悚片？

比較是熱門音樂電影（Schlagerfilme），一種德國的音樂喜劇類型，還有通俗劇。如果有兒童電影就更好了。再後來，為了第一部寬銀幕電影《聖袍千秋》（*The Robe*），維也納新城蓋了一間新的電影院，我到現在都記得在大銀幕前感受到的震撼。大家為了搶位子還大打出手。我們真正感受到想看電影的欲望。青少年時的我只要有點錢，就會上電影院。

應該有很多美國電影……

詹姆斯・狄恩（James Dean）的電影一出來，簡直就像一種狂熱的膜拜，葛倫・福特（Glenn Ford）的《黑板森林》（*The Blackboard Jungle*）也一樣，那部電影裡的歌曲〈晝夜搖滾〉（Rock around the Clock）讓我們第一次聽到了搖滾樂。我記得它上映時我的年紀還不夠大。入口處有幾個便衣警察專門檢查那些看來未足齡的人的證件。我們在一旁窺伺警察不在的時機，試著偷溜進去。可是這部電影，我沒成功混進去！我是很久以後才看到的。其實沒有那麼多的美國電影，放映最多的仍是德國電影。

同樣地，我一直到大學才發現有作者電影。除了柏格曼（Ingmar Bergman）的電影，因為當時很有名，而且我中學就懂得去欣賞。柏格曼那時可不被認為是菁英的電影導演。他的電影《沉默》（*Tystnaden*）引起很大的爭議，以至於所有人都想看。那部片之後，我再也沒在維也納的哪家電影院前看過那麼長的人龍。因為票房的成功，柏格曼之後的電影作品我全都看得到，其他像是《處女之泉》（*Jungfrukällan*）等片子，也在奧地利廣為上映。

您去看柏格曼的電影是因為大家都在談論，還是因為您讀了相關的分析評論？

一開始的確是因為大家都在談。聽說很有趣，所以我們就去看。但不是為了什麼電影方面的理由。人們是為了故事內容而去，因為其中討論的問題和宗教有關。至於美學層面，則是上了大學後，我才在課堂上受啟發而知曉。

您剛剛告訴我們，青少年時期您讀了很多書。您記得是哪些嗎？

我不記得我還是個孩子時都讀些什麼。不過我知道在青少年時，我讀得很多。尤其是愛情故事。我很著迷於《茶花女》。我們在學校得讀些法國作家的作品，像是法蘭西斯・雅姆（Francis Jammes），但我最愛的書是亞蘭・浮尼葉（Alain Fournier）的《美麗的約定》（*Le Grand Meaulnes*），有好長一段時間都是我的床頭書。當然，我也讀海因利希・海涅（Heinrich Heine）和其他我們必讀的經典，我都讀得很開心。我後來又繼續讀了艾亨朵夫（Joseph von Eichendorff）和其他浪漫主義的作家。這些閱讀都和那年紀的敏感相呼應，可惜的是，我們之後就再也不讀它們了，可是那些都是很好的書。十五歲時，我很自然地喜歡上杜斯妥也夫斯基。心想，終於有個人瞭解我了！

您記得您讀的第一本杜斯妥也夫斯基嗎？

《群魔》，無論何時我都覺得最棒的一本。一本不可思議的書。不過，杜斯妥也夫斯基的作品沒有不好的。

您應該是您那幫朋友中最有教養的幾位之一，甚至有點知識份子？

我們全都是布爾喬亞出身。我們有同樣的文化水平。不過在我們這群裡面，我的確是有點「藝術家」。我那時想組一個劇團。這我倒是從沒達成。

您會把您寫的短詩給朋友看嗎？

男的不給，給女的看！

她們欣賞嗎？

她們很得意。我也寫了一本小詩集獻給我的母親，有位字寫得很漂亮的朋友幫我謄寫。一頁一首詩，作為母親節的禮物。

雖然您母親的演藝生涯很忙碌，但您依然和她一起生活？

沒有，但是我常常到維也納去找她。

您看過舞台上的她嗎？

很少。第一次看的時候，我很小。我和外婆去看她參與的一齣奧地利經典劇碼，費迪南・雷蒙德（Ferdinand Raimund）[3] 所寫的《敗家子》（ *Der Verschwender* ），她扮演仙后。當她出現在一艘吊在半空中的小船上時，我大聲嚷嚷：「噢，你們看！是媽媽！」全場哄堂大笑。那之後，我又看了幾次她的演出，但不是太頻繁。

您提到曾經計畫和同伴組一個劇團……

那是為了想出風頭。

您想出風頭，是想當演員或導演呢？

都想！主角、劇團團長、導演，就連編劇也想。離維也納新城五公里遠有處廢墟，地方很美，我們常騎腳踏車去，我在那兒為我認識的一個女孩寫了一齣新版本的《厄勒克特拉》（ *Électre* ）[4]。她得熟記整個文本。真是一場災難！不過當時我對此很驕傲。

漢內克的演員母親

您保留了您寫的詩和那個劇本嗎？

沒有。我應該有留一些少年時寫的隨筆，不過在一次次搬家中，遺失了不少。

3　1790-1836。奧地利詩人與劇作家。
4　希臘神話中的人物，阿卡曼儂王的次女。

您上過戲劇課程嗎？

沒有，從青少年開始，我就很討厭學校的一切形式。我很叛逆……

對什麼叛逆？

一切。我討厭一切的事物。我感覺有股難以忍受的壓力逼迫著我。我想要自由！我決定離開維也納新城去當演員。既然我父母親都是，那麼我也可以，而且我確信自己有這方面的才華。一日早晨，我逃學到維也納去參加徵選，我聽人提過萊因哈特戲劇藝術學校（Reinhardt Seminar）。我沒先跟母親說這間學校，而是直接在她面前試演，好讓她評斷我是否有天分。她當然覺得我很棒。於是我更堅信自己會成功。我寫信給學校想要註冊。參加徵選得準備三個文本，我選了一段《哈姆雷特》的獨白，霍夫曼史塔（Hugo von Hofmannsthal）[5]《凡人》（*Jedermann*）一劇中的惡魔段落，喜劇成分較重，以及貝多芬的《海利根城遺書》（*Heiligenstädter Testament*）。我朗讀這段作曲家寫的遺囑時，我母親十分感動。所以我告訴自己，徵選時，我先從惡魔那段開始，因為那段我比較不拿手。但從一開始我就知道自己爛透了。可是我想，哈姆雷特那段我會表現得比較好。可是他們不留時間讓我演。第一段表演剛結束，他們就說了聲「好的，謝謝。」離開時，我想著這句話，確定自己表現得不好。想知道結果得等上一整天。總之，他們貼出告示時，我的名字不在上面，我無法相信！我回到家，什麼也沒說。除了我母親，我問她為什麼他們不想錄取我。她便去詢問她的同事們，得到的答案是我的發聲有問題。我想，其實就是我表現得太差了。無論是什麼，這終結了我的演員事業。後來，因為我無法忍受學校，我決定不再去上課。我之前就已經因為拒絕做作業而重修一門課……

您不接受的是權威，還是教材？

全部！我反抗所有的事。

即使是文學課？

沒有，我是那堂課的風雲人物。音樂課也是。這兩堂課我都有做作業，分數也一直

5　1874-1929。奧地利作家，薩爾茲堡藝術節創始人之一。

很好。不過其他堂，我只得零分。

這樣的狀態維持了多久？

好一陣子。整個青春期還愈發嚴重。十八歲時，我買了一輛便宜的二手摩托車，所以去考了駕照。時值三月，我決定去法國。我離開時正下著雪，於是花了整整一星期才到巴黎！我在一戶非常友善的人家待了三個月：那戶人家的父親曾以戰俘的身分待在奧地利，也曾在我舅舅的農地工作，受到很好的對待。於是，他常帶著家人來探望我舅舅、向他道謝，並建議他，若我想到巴黎去，他可以接待我。而情況是：他們有七八個小孩，但收入很微薄，住在一間小房子裡。當我到了那裡，他們卻給我單獨一間房，反倒讓自己的孩子全擠在別間，以答謝我舅舅曾為他做的。三個月後，我發現自己沒錢了，就回去了。

您白天都做些什麼？

沒做什麼。我借宿在一處大郊區，騎著摩托車到巴黎逛。當我總算回去重啟學業時，學校並沒有太熱情地歡迎我。不過，我阿姨很有交際手腕。她和老師們懇談，告訴他們，必須要瞭解這孩子是多麼敏感。我這才理解，我該重新振作、用功念書，好取得大學會考的資格。而我也這麼做了。

所以，這趟巴黎之旅讓您決定用功？

對，多多少少。我心想，我都跑那麼遠了，最後還是什麼都沒改變。這讓我明白，一切操之在我。

您的家人、您阿姨、您母親對待您的方式

父親弗列茲．漢內克（Fritz Haneke）

在那個年代來說，也算挺酷的，讓您自己去探索事物……

這對她們並不容易，但是面對一個如此頑固的男孩，她們還能怎麼辦呢？她們這樣的反應很有智慧。

通過大學會考後，您就得預想未來、大學科系……

對，我從未度過如此美妙的假期！我選了哲學系。

因為可以提出許多關於存在的問題？

我們有很多討論圍繞著法國的存在主義，那是當時的主流。今天的年輕人將眼光放在美洲，對我們來說，最理想的國家則是法國。所有對文化有興趣的年輕人，都會被法國、沙特、卡謬、新浪潮……等等吸引。

但青少年時期的您，曾受到宗教的吸引……

那是在我的青春期還沒變得太有壓力之前的事。有那麼一段時間，我一直抱著當牧師的想法。不是因為受到感召這麼嚴肅的理由。
但可以這麼說，我已經在思考存在相關的問題了。

想當牧師和作一個存在主義者，這兩者不太一樣……

我從來就不是存在主義者，我的心性演變也和所有青少年一樣。一開始，我們尋找答案好回應自身的恐懼和慾望。接著，我們遇到異性，一切又被導向別的方向。一開始是上帝，接著是女孩子！這樣解釋顯得淺薄無聊，不過所有的年輕人多少都會經歷這些階段。

漢內克的阿姨

您的家庭信仰很虔誠嗎？

一點都不。在我們家，沒有人上教堂。但我們也不會說宗教的壞話。教堂不在我們感興趣的範圍裡。

沒有人教您祈禱嗎？

有，在學校。清教徒習慣在孩子十四歲時舉辦堅振禮6。人們會準備儀式、教導我們道理，不只祈禱而已。我對這很感興趣。我記得我第一次領聖體時是在一座擠滿人的教堂，我感受到內在一股真正的撼動。我當時跪著，因激動而顫抖。那真是特別的經驗。我們很少能經歷像這樣強烈的時刻。不過那感覺只持續了一下下，之後就沒了。

您想當牧師的短暫志向，來自於這個強烈的感覺嗎？

不，我想這只是一種覺得會受上帝揀選而產生的小小勝利感。在那個年紀，我們很認真，但思考方式過於簡化。

您已經排除了成為牧師的可能性，卻沒因此放棄您對存在的提問？

一旦我們開始探尋存在的問題，我們並不會隔天就忘了。再說，我也沒有因為晚上遇到一個漂亮女孩，就放棄了當牧師的想法。這些都是循序漸進的。

有這些先見的提問，您應該會成為哲學系的好學生……

並非如此！要成為一個哲學系的好學生，就像在大學裡其他系一樣，都需要具備容量龐大的記憶庫。我不是這種人。總之，我並不是為了成為教授或得到專業技能而註冊的。我那時候對未來蠻不在乎，也不想知道以後要怎麼過活。我只想尋求當時種種對存在的疑惑的解答。不過，我最後學到的唯一解答就是，這沒有答案！這已是很大的一步。我剛進大學時，一度幻想這些學識淵博的人將向我解釋這個世界。

大學時代，您研讀過哪些哲學家呢？

我必須讀叔本華、康德和黑格爾，後者給我帶來很大的困擾，因為他使用的語言幾

6　嬰孩時接受過受洗禮，至十多歲時，再為其舉行一次堅振禮，以表明信仰的堅定心意，並接受主教覆手於頭上，亦稱堅信禮、按手禮。

乎難以解讀。但是我很喜歡巴斯卡和蒙田，雖然他們不在課程規劃裡。巴斯卡的思想帶著一種醍醐灌頂的清晰條理。我雖不是信徒，仍然讀得興致昂然。對於我的疑問，他回答得比黑格爾好，黑格爾太抽象了，迫使每個人都得很努力地去試著瞭解他要說的。之後，我的興趣轉向維根斯坦⋯⋯。事實上，我對所有的哲學家都有興趣，我讀的這些人都不在授課內容裡。

您從維根斯坦那裡學到什麼？

他讓我理解，我不會成為哲學家。我記得有位教授開了一場研討會，一位學生在會中發表論文，以嚴密精確的方式質疑維根斯坦從《邏輯哲學論》（*Tractatus Logico-philosophicus*）中的命題所延伸的論文。看到這位學生表現如此耀眼，我對自己說，我永遠也不會達到那種程度，這讓我挺沮喪的。

在當時，另一位令您讚賞的哲學家是狄奧多・阿多諾⋯⋯

一位大學裡也沒教的哲學家。約在一九六八年，他變得非常有名，但在這之前，維也納的大學裡沒有人會談論他。我是在一堂新黑格爾派的教授的課堂發現阿多諾（Theodor Adorno）的，我們整個學期都在上尼采和湯瑪斯・曼（Thomas Mann）的《浮士德博士》（*Doktor Faustus*）。阿多諾為這本書的創作催生扮演極為重要的角色，讓我想好好研讀他的某些論述。不是全部，因為他的著作太多了。不過，他很快就成為我的知識導師，尤其是在藝術和社會方面。《浮士德博士》直到今天都是我最喜歡的書。

為什麼您如此強調這本書？

因為在這本書裡，湯瑪斯・曼關心的是在法西斯主義的野蠻與恐怖橫行之後的文明裡，那些還有才幹與能力的人。主人翁萊維屈恩是個了不起的作曲家，他的藝術成就超前太多，以至於他否定傳統文化，並在因此引發的連串事件中失去了他的信譽與威望。這也是為什麼他在最後的終極創作裡，將音樂歸結為一聲呼喊，一聲吼叫。這本書其中一個關鍵是，湯瑪斯・曼在德國的解體與主人翁的變質走樣之間所

建立的對照關係，男主角因絕望遂與魔鬼簽訂合約。同時，萊維屈恩的命運亦反映了尼采的遭遇，尼采的著作受到可怕的曲解，最後被利用為推動法西斯主義的說詞。我們可以將《浮士德博士》一書視為間接的尼采傳記，主人翁則被移置於音樂的世界。不過，湯瑪斯·曼的意圖十分複雜，他摻雜了許多概念與對照，我們沒辦法將之概括成簡單的幾句話。

您念到大學哪一階段？

一直念到第四年。不過，大學最後一年時，我已經開始工作賺錢了。我必須要面對我的責任，因為當時我已經結婚，孩子也將出世。我一開始是在工廠裡當工人，然後是司機，最後在郵局當櫃檯人員。不過，我同時也為電台和報社工作。

您如何進入電台和報社工作的，既然您並沒有這方面的經驗？

我曾經接觸好幾個報社，向他們毛遂自薦我寫的新聞稿。電台方面，我在維也納新城認識的一個人後來成為美國大學的文學教授，他幫我寫了一封推薦函。在我就學期間，我常給他看我寫的文章，得到他的支持與鼓勵。透過他，我聯絡上奧地利電台的文化部門負責人，他讓我編寫書評，還有週日那種每次半小時、改編自小說的廣播連續劇。同時，我還寫影評供報社刊登。我就是這樣開始養家的。非常微薄的收入，但我很開心。後來，我那不再當演員的父親，當了德國電視二台（Zweites Deutsches Fernsehen, ZDF）的電視電影選角主任，透過他的介紹，我得到一份在巴登巴登的西南電視台（Südwestfunk, SWF）實習三個月的工作。當時是一九六七年，我從一個根本不問政治的世界，來到另一個騷動的國度！一切都讓我深感興趣，因為我發現許多對我來說全新的觀點。我很幸運，那份實習工作是接替一位退休人員的空缺，也就是戲劇顧問（dramaturg）。在我的印象中，法國電視台並沒有這樣的工作。戲劇顧問的工作內容是閱讀那些推薦給電視台的劇本，從中挑選較好的，然後陪伴這些電視電影的製作直到結束。整整一年，電視台都在替這位要退休的戲劇顧問尋找合適的人遞補，前來應徵的人都不夠理想，他們就一直留著我。就這樣，實習結束後，我成了德國最年輕的電視戲劇顧問。從那時起，我可以過正常的生活。

我成了有真正月薪的上班族。

您如何度過一九六七到六八年這段動盪不安的日子？

如同我告訴你們的，在巴登巴登的一切對我來說都很新奇。要到很後來我才知道，原來這股對現狀不滿的運動也在維也納的某些圈子裡進行著，可是，因為我和這些圈子並無聯繫，而他們的活動也未真正公開，我根本不知道有這運動的存在。在巴登巴登，我這個年紀的人都會參與辯論。我們的節目部總監是一位很有名的記者，鈞特．高斯（Günter Gaus），他當時開播了一個名為「名人」（*Zur Person*）的節目，每一集都邀請一位受注目的知名人物受訪。他表現得就如一位真正的評判者，分析的話語也非常精確。他的受邀來賓總是些頗受爭議的名人，像是魯迪．杜契克（Rudi Dutschke）[7]，他在節目中表現非常亮眼。所有人都愛極了那次會面。

當時有各式不同的抗爭運動，您有參與任何一個嗎？

沒有真的參與。我認同某些想法，但我從來不是會走出家門上街頭對抗的人。這方面我實在太懶散又懦弱。我可以跟你們說一個故事，那是後來發生在法國亞維農的事。我那時已和第一任妻子離婚，和一個女演員同居。我們遇到一場農民的示威抗議，他們在馬路上丟蘋果。當警察帶著透明盾牌突然出現、管制人群時，我拔腿就跑，還跑得很快，跑了好一陣子後，我才問自己：「我的女友呢？」她之後特別罵了我一番！理所當然，我真的覺得很羞愧！

在廣播節目裡，您也沒有鼓勵聽眾起身而行嗎？

沒有。即使我分享這些想法，我也不是對政治感興趣的人。在我的電影裡也一樣。我談論社會，但並不是以意識形態的觀點來談。

十八歲的漢內克

7　1940-1979。1968年西德學生運動裡最知名的代表人物，後來成為德國綠黨的創始黨員之一。

根據我們的資料，二〇〇〇年柏林影展之際，您簽署了一份反對奧地利極右派領袖約爾格·海德爾（Jörg Haider）的聲明……

我完全不記得！可以確定的是，海德爾是我們的國家之恥。通常來說，我很少簽署請願書。大多是我的同事們四處去簽。這會導致過多的膨脹，我不喜歡這樣。不過海德爾讓我很緊張，所以我應該用了某種方式表態，或是在各式訪問裡提過。即使是今天，奧地利的政治舞台仍是一場災難。我寧願不談。

所以說，在一九六〇年代末，那些抗爭運動主要是打開了您的思想。

就像我遇到了烏爾麗克·邁茵霍芙（Ulrike Meinhof）[8]。她是一個很驚人的非凡女人，電視台邀她寫一個劇本。當她抵達辦公室時，所有的主管都來見她。她是如此耀眼，自在地發表個人主張，舉手投足皆迷人，還非常幽默與自嘲。整個準備期我們都和她並肩工作，這段時間裡，她全心投入，為那部描述管教中心少女的劇本作資料研究。為了支持這些少女，她涉入很深。她試著幫助她們，甚至接納某些人住在她家，一切變得越來越激進。她每一次來辦公室都變得更加苦澀，向我們保證絕不會有良好改革的一天，因為體制不容許。於是這樣的時刻來臨了，她參與紅軍派組織的第一個暴力行動。我們沒想到她會跨出步伐、採取行動，因為她有小孩、她很有教養，因為她是新聞界真正的明星記者。但是我們應該可以預見的：她在道德上的嚴厲和決不妥協，只會引領她使出激烈手段。

烏爾麗克·邁茵霍芙是因人道的理由而行，卻在以巴德（Andreas Baader）[9]為首的組織裡成為恐怖份子，您如何解釋她在行為表現上的反差？

這是所有意識形態永遠會有的問題。當一個觀念轉變為意識形態，便會產生對立，人與人之間的關係也很快變得無人性。這就是《白色緞帶》的主題。

這是一個常常被證實的論調：耶穌曾只是心存善念……

正是！

8　1934-1976。德國左翼恐怖份子、記者。她在 1970 年建立了左翼恐怖組織紅軍派。

9　1943-1977。西德恐怖份子，德國極左派軍事及恐怖組織「紅軍派」（Rote Armee Fraktion，簡稱 RAF，是德國的一支左翼恐怖主義組織，他們認為自己是共產主義以及南美洲的反帝國主義的游擊隊，1977 年，由於其猖獗的活動，導致德國發生了大規模的社會危機，史稱「德意志之秋」。1998 年 4 月 22 日，該組織宣布解散。

……可是教會卻以此成立基督教。

完全就和我們今日看到的穆斯林和伊斯蘭教之間一樣。

以某種層面來說，這也是納粹的情況。對於出生於戰時或戰後之初的日耳曼世代強烈感受到的國家罪惡感，這種承擔對您造成了什麼衝擊或影響嗎？

不自覺地，這一定會在我身上留下印記，但並非有意識地。我會很自然地不斷省思這個問題，但我從未對納粹感到有罪惡感。在生活裡，我對上千件事有罪惡感。無論如何，我相信，我們不能不感到罪惡感地活下去，不過這是另一個十分觸動我的問題，我所有的電影裡都有討論。雖然我不會因為納粹而覺得自己有罪，但是日耳曼人面對二次世界大戰而產生的內疚，在我看來完全合理。昨天我看到一則德國影展的小報導，名演員莫里茲·布萊多（Moritz Bleibtreu）在訪問裡說：「德國電影裡的主角都是反英雄、失敗者。」的確，一個德國編劇沒辦法像美國人一樣，總把主角寫成勝利者，就是因為這個集體的罪惡感。我覺得這很好。

在當時，您面對巴德為首的組織是什麼感覺？

一方面我很震驚，另一方面，我非常理解邁茵霍芙為什麼會投身於恐怖主義。我不認為她做了正確的決定。可是她對自己的主張變得如此激進，比我知道的所有人都要激烈許多，以至於她再也無法有所退讓。這是所有激進份子的問題，但當問題發生在一個兼具幽默感和嘲諷感的人身上，就非常令人驚愕了。有一次，她帶著小女孩般的淘氣微笑跟我說，她的女兒們上學常遲到，若是老師問起原因，她要她們回答老師：「都是因為資本主義害的！」這讓她笑得很開心。

在德國電視台工作的那幾年，您也繼續做廣播電台的工作嗎？

我做了一個關於德國西南地區地方劇院的劇評節目。我得把在各劇團裡演出的地方演員找來上節目，所以必須時時掌握地方製作的演出訊息，才好構思整個廣播節目，我也因此可以觀賞這一區新上演的製作首演。

您當時是否和某些劇場界人士建立了特別關係呢？

沒有，除了在巴登巴登為電視台工作的時候。當時我曾和市立劇院有緊密的合作關係，也和一位女演員有較私下的聯繫。也是在那裡，我開始了頭幾齣我的劇場導演創作。

若在劇場裡找到新的表達形式，您是否會放棄電視呢？

不，有二十年的時間，我同時為劇場和電視工作，都做得很好。我一直到四十六歲才拍了第一部電影。每一年，我會導一齣劇場的作品，為電視電影寫一部劇本。有時也會互相交替一下，有幾年比較常做劇場，其他幾年則較以電視為重心。

開始談您這二十年的工作之前，還想請教一個您青少年時期愛看電影的相關問題。您是如何發現作者電影的？

大學的時候，我上了一堂丹麥教授的課，他是劇場專家，卻安排了關於電影的研究專題，並獲得電影庫存豐富的法國文化協會支持。那次的經驗非常愉快，因為研討課讓我們看電影，看完後一起討論。像我這樣一個愛講話的人，只要講得好，就能夠得到高分！這門研究專題我連續上了好幾年，感謝這堂課，我才得以發現布列松。我們在課堂上也看新浪潮的電影，像是《夏日之戀》（*Jules et Jim*）或安妮·華達（Agnès Varda）的《幸福》（*Le Bonheur*）這些我們稱之為實驗電影的作品。還有，當然啦，我們對高達（Jean-Luc Godard）的每一部新作都感興趣。

在新浪潮電影導演裡，哪些人令您印象深刻？或許還啟發了您？

我看的第一部布列松是《驢子巴達薩》，令我印象十分深刻。那是一部全新的電影，和我之前習慣看的電影都不一樣，我告訴自己，這會是一條值得探索的道路。不過同時也有《不法之徒》（*Bande à Part*）和高達的其他電影，不像他現在拍的作品這麼複雜。所有的年輕人都會去看，因為顯得很有品味。我們也喜歡義大利電影。安東尼奧尼（Michelangelo Antonioni）的電影會讓學生奔向電影院。

看了這些一九六〇年代的作者電影，您想過從事電影導演的工作嗎？

動身前往德國之前，我想的比較是成為作家。我那時已經出版了幾篇小說，但進入電影圈的可能性對我來說很薄弱，因為我不認識相關的人。即使後來我進了電視台工作，那時我寫了一齣名為《週末》（Wochenende）的劇本，作為日後創作《大快人心》故事的開端。不過，劇本沒有玩疏離效果，故事裡的凶手也不是一個施虐者。既然我預先收到了三十萬馬克的德國製作費，很漂亮的款項，表示我的劇本應該不算太壞，但還不足以製作一部電影。

所以說，電影圈和電視圈相當各自為政囉？

也不盡然。例如，西德廣播電視集團（Westdeutscher Rundfunk, WDR）和電影導演有很多合作，像和夫妻檔電影導演尚馬希‧史陀布（Jean-Marie Straub）與丹妮葉爾‧雨耶（Danièle Huillet）。德國電視二台也有。不過我個人完全不認識任何電影圈的人。所以我不知道向誰請教，而且我也必須歸還那筆錢。真是可惜，不過這還是讓我頗感欣慰，想著有一天我要拍一部電影。我知道，如果我繼續待在電視台做戲劇顧問，沒有人會想找我做其他事。所以我開始在巴登巴登做我自己的劇場導演創作，並邀請我的高階主管們來看戲。我就是這樣獲得了拍第一部電視電影的機會。

二〇〇二年，英國電影雜誌《Sight & Sound》曾經問您——同時也問了許多您的電影同行——您最喜歡的十部電影。您按順序依次回答：一，布列松的《驢子巴達薩》；二，布列松的《武士蘭斯洛》；三，塔可夫斯基的《鏡子》；四，帕索里尼的《索多瑪一百二十天》；五，布紐爾的《泯滅天使》；六，卓別林的《淘金記》；七，希區考克的《驚魂記》；八，卡薩維蒂的《受影響的女人》；九，羅賽里尼的《德意志零年》；十，安東尼奧尼的《蝕》[10]。您現在還是同意這份排名嗎？因為您後來又說，您非常樂意再加上塞吉歐‧李昂尼（Sergio Leone）的《狂沙十萬里》。

《狂沙十萬里》拍得很棒，值得被列入名單中。那真的是一部大師級的代表作，所有鏡頭都很完美。不過我不會一看再看到十遍這麼多。那不是我最喜歡的電影類

10 又譯《慾海含羞花》。

型。

無疑地，您應該不喜歡類型電影……

不，不怎麼喜歡。

您一直都很喜歡作者電影。但您還是影評人時，是不是所有上映的院線片都得看？

沒有，我只看那些我有興趣的電影。事實上，在報紙上，我寫的書評比影評多。當然，報社會指定我寫某些書。儘管這令我不快，我還是會看。但是等我在團隊裡有一定位置後，我立刻讓他們理解，最好的情況就是讓我只寫我感興趣的書。我發現隨便讀或隨便看，即使只是為了理解也不好。我覺得當評論人的一大難題是，花了很多時間看電影和閱讀，然後發現作品很蠢，但仍然要注意不能變得犬儒、也不能厭惡自己的職業。評論人真的是一份很困難的工作。幸運的是，那不是我的主要職業，我可以有所選擇。不過，我也樂於給我討厭的電影一篇壞評。就像每個人都知道的，批評一部電影要比讚揚它容易得多。

除了《Sight & Sound》的電影名單，在您的訪談中最常被提及的電影就是《驢子巴達薩》、《鏡子》和《索多瑪一百二十天》。這三部電影一直都是您的最愛嗎？

這三部電影對我來說一直都很重要。但是如果要重列一張名單，我會把《鏡子》列為第一部。我已經不記得我看了多少遍，比《驢子巴達薩》還要多，每一次，我都為之前未注意到、又一個新的細膩處理驚喜萬分。而每一次，看著如此美麗的作品，我都眼眶含淚、滿是感動。我很少看一部電影會有如此感受。我在維也納大學裡教電影，這是我給每一屆新進學生看的第一部電影。他們什麼也看不懂，因為他們不習慣看這一類型的電影。現今有百分之九十的學生從未看過像這樣的電影，這滿可恥的。他們沒有能力解讀。所以他們不僅驚訝，還非常不高興。等到時間漸長，他們必須不斷重看，好寫出一份很詳細的報告，就像我放給他們看的其他電影

一樣，他們最後總能更加瞭解並從中得到樂趣。並不是說他們以後會想拍類似的電影，但是這能為他們打開視野、認識另一種同樣存在於這世上的電影。

回到您最愛的三部電影……

這純粹是情感上的。這些都是讓我印象最深刻的作品。《索多瑪一百二十天》有它獨特的位置，因為這部片很恐怖。我只看過一次，就再也沒看了。

您的重點收藏裡沒有這部片的 DVD 嗎？

有，但我不敢看。當時，這部電影讓我徹底頹喪，但我依然認為，它是一部極其重要的電影。

所以您不會放給您的學生看……

不會，因為有些學生，尤其是女孩子，他們非常敏感，我不想讓他們大受衝擊。反之，我會提醒它的重要性，並且推薦心臟夠強的人去看。每個人自己決定，我不想強迫任何人。

許多人把《大快人心》和《索多瑪一百二十天》相比，您應該很開心？

沒錯！兩部電影都有同一個目標，但致力達成的方式卻不相同。至少在我的認知裡，《索多瑪一百二十天》是唯一一部呈現出存在於現實中的暴力的電影。通常，在暴力電影裡，尤其是美國電影，呈現暴力只是為了在某一場景裡消費暴力。而我們坐在扶手椅上感覺被保護得好好的。當我們從電影院出來，就像什麼也沒發生過。在《索多瑪一百二十天》裡是另一件事：我們真的瞭解到什麼是暴力的真相，而這是難以忍受的。我希望《大快人心》能逼近這樣的強度。可是我無法真的去比較這兩部電影，因為一部是帕索里尼拍的，另一部是我拍的。

多虧我的女友，我開始做劇場—指導演員—
經驗與才華—我為何停止做劇場—美好的回
憶與失敗—兩齣西部舞台劇—我是一個以聽
覺為主的人—憂鬱與奧地利文化—三個觀光
客在希臘修道院—莫札特、舒伯特和巴哈

讓我們來談談您在劇場裡工作的歲月。您從一開始就能夠執導自己選的劇本嗎？

不，完全不是。其實我能執導第一齣劇場作品，多虧了那時的女友。她在巴登巴登的劇團裡當演員，常常抱怨導演們給她的指示。當我向她提議，幫她一起準備她的演員功課時，她以我不過是個業餘愛好者的理由拒絕了。不過，因為我一再堅持，她最後還是聽我的。而她發現，我的意見夠好，好到足以告訴她劇團的同事們。她向他們建議，讓我和他們一起工作。她是團裡的新星，他們都信任她。我因此見到了劇團團長，讓他瞭解我想做導演的意願。一開始，團長很驚訝，接著跟我解釋他沒有錢。我回答他，我不在乎，我感興趣的是可以導一齣戲。當他補充說明他也沒有多餘的錢做佈景時，我建議他，我們可以做莒哈絲的《整日在林間》（*Des journées entières dans les arbres*），電視台剛剛改編這部作品，並找來演員海因茨・本南特（Heinz Bennent）和蘿瑪・巴恩（Roma Bahn）拍了一部電視電影，我可以回收那些佈景。他懶得再和我爭，乾脆放手讓我做。那次演出很成功，我因此可以繼續下去。

這一次您可以自己選劇本？

是的，從那次開始，都是由我自己選。我從一些小戲開始，之後才導經典的大戲，

像是《洪堡親王》（*Prinz Friedrich von Homburg oder die Schlacht bei Fehrbellin*）。

都是和巴登巴登劇團合作？

對，這給我帶來難題。因為我們在外省，很難讓大劇院的人來看我們的創作。這些人基本上認為，在一座像巴登巴登這樣的小城鎮裡，不會發現什麼有才華的藝術家。所以我寫了一堆的信，沒有人回應。總算有一位女演員，她那時剛在劇場和我一起工作過，說服了有名的達姆斯塔特（Darmstadt）[1] 劇院的戲劇顧問——一位她很親近的人——來看我們其中一場演出。他很讚賞並幫我推薦。可是，從我的第一次首演到他來看演出，這之間已經過了三年。這段時間，我從演員身上學到很多。當我們必須一直和同一群演員工作，而其中至少有一半人資質不好，我們便會漸漸發現如何幫助他們表演得更好。

您如何幫助演員改進他的表演呢？

我的電影系學生老是問我這個問題。他們很擔心這部分，反而對技術問題一點都不害怕。這也是真的，經常是，頭幾部電影在技術層面都做得很好，但演員的表演總是有待改進。如何補救？沒有現成答案。每個演員都不一樣，只有靠經驗判斷、決定對不同的人採取何種態度。有些人適合溫和的態度，相反地，有些人則必須用強硬的手段。有的人需要更多解釋，甚至需要非常具體地說明應該怎麼做，但也有人適合讓他獨自理出頭緒。指導演員依據的是個別狀況。

在這樣的情況下，您是否認為對一個電影系學生來說，充分認識行為心理學是必要的？

不，我不認為。我們不是靠理論在拍電影。重要的是實作。「要學會拍電影，唯有先拍一部」，即使覺得這句話是陳腔濫調，它仍然是事實。這道理對所有的藝術或手工專業來說都一樣。我們並不是運用理論來畫一幅畫。如果是這樣，大學學者都成了偉大的藝術家了！另外，我非常相信，電影的製作有其手工的面向。如同手工藝匠人，我必須非常精確，並且清楚知道我所做的。接著，要確認我做的是否到達

1　位於德國黑森州南部的中型城市。

藝術的層次，就非單我一人能決定了。因為表演的才華是學不來的。就像音樂。選用一個沒有才華的人，他也許會像個傻子蠻幹，只為了演奏一首很簡單的奏鳴曲，但表現卻頂多中等。另一位可能只需要練習一小時便能技驚全場。才華是個不公平的東西，演員需要它來表現出最好的才份。

劇場讓您學到如何指導演員。那您還學了其他事物嗎？比如燈光？

是的，雖然劇場和電影的打光方式不一樣，但劇場導演就跟電影導演一樣，都該知道他需要打亮什麼以及用哪種方式。這同樣無關科學知識或簡單的實作。即便有二十年的職業生涯歷練，某些劇場導演仍然一直出錯。儘管你跟他們解釋他們的燈光起不了作用、沒有意義，他們還是不懂。這就涉及才華與敏感度了。

您在劇場導戲時，若不滿意某些佈景、燈光……，您會干涉嗎？

會，我管全部的事情！這也許是為什麼我在劇場裡從未真正感覺良好，相反地，拍電影感覺就很好。我呢，我到排練場的第一天，就已經對我想做的有很清楚的概念。從那時起，我便不停地想實現它。能夠直接提供指示給技術人員是非常棒的事，因為和演員的溝通就複雜多了。到頭來總是會有人按照我的要求，因為他們覺得有責任必須這麼做，或是我的推論說服了他們，但他們仍然覺得受挫，因為那並非來自他們自己的想法，而他們也讓人清楚感受到這點。我有好幾齣劇場作品並不成功，就是因為演員。二〇〇九年逝世的德國導演彼得‧查德克（Peter Zadek）曾提出一個很棒的方法。他剛開始排戲時，會先讓演員將他們所有想做的做給他看。一旦演員竭盡所能地做完自己的想法與建議，查德克便會要求他們重新審視某些部分，然後開始指導演員，讓演員相信這些想法全出自他們自己。這種作法促使演員有動力繼續。至於我，我太沒耐心這樣做了，即使在劇場的時間比較多；不像拍電影或排歌劇，因為演員太貴了，所以排練的時間比較壓縮。我導了幾齣成功的劇場作品，但也有很多作品沒能達到我想呈現的，正是因為不知道要留空間給演員。當我瞭解這點後——我已在其中投入了很多時間——我就不再做劇場導演了。就像我常說的：「我們不該找鞋匠做帽子！」不過，這比較是我的情況。

您最後一齣舞台劇的重演是什麼時候？

我拍第一部電影《第七大陸》時。

您搬演過許多劇作家的劇本：史特林堡、歌德、布魯克納、克萊斯特、黑貝爾、莒哈絲等等。您對這些導演作品有哪些較美好的回憶？

我想我最好的劇場作品是克萊斯特（Heinrich von Kleist）的《破甕記》（*Der zerbrochene Krug*）和黑貝爾（Friedrich Hebbel）的《瑪麗亞‧瑪格蓮那》（*Maria Magdalena*）。《瑪麗亞‧瑪格蓮那》是一齣密室劇，情節推展如同一具可怕的破壞機器。在黑貝爾的私人日記裡，他寫下他滿意這個劇本的理由，因為他在劇中成功堵住了所有的老鼠洞，那些角色們藉以逃脫的老鼠洞！那是一齣恐怖的戲，極度悲觀、令人消沉，卻非常有力。克萊斯特的劇本則是一齣辛辣的喜劇，以絕妙好詞寫成。

不過，我最美好的劇場經驗，毫無疑問是席勒（Friedrich Schiller）的《陰謀與愛情》（*Kabale und Liebe*），因為我愛這個劇本。那是我在巴登巴登的頭幾齣創作之一。即使我有點無法克服困難，我還是很開心能導這齣布爾喬亞悲劇。這齣戲的悲傷非常突出，卻也很美，全都歸功於它奇想式的語言。我記得首演時我非常緊張——甚至在搔手時把自己抓傷了——我沒看演員表演，反而緊盯著觀眾。演到最後一幕時，一個真的令人無比心碎的結局，我看到觀眾含著淚，大大鬆了一口氣！這齣戲帶給我很大的幸福感，也成了很美好的回憶。

您導過一齣滑稽喜劇，但不太成功，真的嗎？

啊，那是一場災難！那是拉比什（Eugène Labiche）的劇本，《三人之中最幸福》（*Le Plus Heureux des trois*），劇團總監建議我導這齣戲作為聖西爾維斯特（Saint-Sylvestre）[2] 日的慶祝。我並沒有被說服當一個隨波逐流的人，不過我想試一試。從排練第一天起，我就知道我做不到。過了兩三天後，情況變得更糟。我很明白這齣戲的推展只能建立在對話的節奏上，但我對這種喜劇性不夠敏銳，我想不到任何方法將劇本的詼諧翻譯為導演手法。我想中斷排練，但他們告訴我不可能，因為沒有別的替代方

2　西爾維斯特於 314 年 1 月 31 日至 335 年 12 月 31 日，在羅馬任教宗。為紀念此聖者，將 12 月 31 日訂為聖西爾維斯特日。

案可以在聖西爾維斯特日演出。戲必須繼續。演出很失敗！我的導演手法實在太過枯燥乏味，以至於沒有人笑得出來。一切都很笨拙沉悶。觀眾是來找樂子的；每次幕一升起，他們就熱烈地鼓掌，因為舞台很漂亮。可是他們的熱情也消褪得很快。謝幕時，演員在彬彬有禮的掌聲中退場。而在隨後的接待晚會裡，大家也似乎都不認識我了！

排練期間，難道沒有演員可以接替您的位置，或是給些建議嗎？
沒有，大家都蠻苦惱的。這種情況在我身上只發生這唯一一次。相反地，執導施特恩海姆（Carl Sternheim）寫的幾齣喜劇時，我就十分享受箇中樂趣。那是另一回事。施特恩海姆的喜劇有一種尖酸的幽默，又是寫實風格，雖然那並不代表我導喜

漢內克執導席勒的《陰謀與愛情》在巴登巴登上演的劇照。

劇的準則。我在導兩齣世界首演的西部舞台劇時，同樣玩得很開心，其中一齣是慕尼黑一位蠻有名的電影影評人編寫的。大家建議我導這齣戲，因為沒有任何一個有名望的劇團想搬演西部舞台劇。每個人都從中得到莫大的樂趣。即便沒有演這齣戲的演員都來觀摩我們排練！

舞台上有馬嗎？

沒有，我們的風格比較是義大利式的西部片。我們使用莫利克奈（Ennio Morricone）的電影配樂，很容易聯想典故，又有點嘲諷的意味。一種玩老梗的手法。

您搬演過莎士比亞嗎？

從來沒有。經典的希臘悲劇也沒有，我覺得我的導演風格似乎不符合那個類型的美學。我也沒導過契訶夫（Anton Pavlovich Chekhov），不過是為了別的理由。一開始，我對契訶夫這位劇場之神滿懷景仰與欽佩，幻想自己可以導一齣與他的天才般配的作品。可是後來，我不知道如何為每個角色找到厲害的演員、組成理想的陣容。正因如此，我們很難看到一齣令人信服的契訶夫。我最近倒是看到一齣精采的《凡尼亞舅舅》（Uncle Vanya），演員延斯・哈澤（Jens Harzer）飾演阿斯特羅夫醫生，他是個才氣洋溢的演員，能將那些不夠穩的演員都撐起來。我則像個在耶誕樹下的孩子，度過了一個特別又少有的愉快時刻。現在我很少去看戲，因為我常覺得失望。

在您的電視電影或電影裡，您會找合作過的劇場演員嗎？

尤其是在我的電視電影裡，因為我同時仍然繼續在劇場導戲。不過，我一定要提我和約瑟夫・彼爾畢許勒（Josef Bierbichler）特別的合作關係。彼爾畢許勒是一位我很喜愛的演員，他在螢幕上扮演的頭幾個角色之一，就是在我最糟的電視電影《大型笨重物》裡，我很高興能找他回來演《白色緞帶》裡監管人的角色。

在拍第一部電視電影之前，您曾用八釐米攝影機拍業餘影片嗎？

沒有，可是我參與過兩部短片的演出。我還在維也納新城時，有一位企業老闆對八釐米很著迷。他的電影都挺蠢的，但是他那輛白色捷豹很吸引我們。他知道我是孩子群中的「藝術家」，還是演員的兒子，便找我演他的電影其中兩部。那些電影一點都不有趣，但是個很好玩的經驗。

您在廣播電台改編小說的經驗，對您的劇場導演工作是否有幫助呢？

沒有。在廣播電台裡，我的工作僅限於編寫那些在我自己的時段所朗讀的小說改編和書評。我學到較多的時期，是在電視台當戲劇顧問時，那時我讀了不少寫壞的劇本。每天早上，我都會在辦公桌上發現成堆待讀的劇本，因此學會了快速辨別一部劇本裡哪些是無法成立的。今天，我創作劇本的方式多要歸功於這份經歷。

漢內克指導演員詮釋義大利式西部片風格的舞台劇。

在您的學習歷程裡，繪畫是否扮演了重要角色？

沒那麼多。我是個聽覺人。以前在劇場當導演，排練時我常坐在一旁、垂下雙眼，聽演員的唸白。演員往往會抗議，因為我沒看他們。我回答他們：「我不看你們的時候，能把你們看得更清楚！」因為我可以立即聽出聲音真不真，情感表達是否不恰當。當我看著演員時，比較難分辨出來。同樣地，在我寫作時，我從未從一個畫面出發，而是從一個情境，接著去尋找如何表現最大的張力。在我的工作中，這方面的探索很少參考繪畫。

您還是學生時，常常去博物館嗎？

不，不常。我最近這幾年才發現繪畫的重要。當然，以前也有繪畫作品令我讚嘆不已，但沒有繼續深究下去。有的話，也是在巴登巴登時，我才發現文藝復興時期的繪畫。那個年代我們抽很多大麻，有一晚，我呼到茫得像石頭動不了時，看了一本文藝復興時期的畫冊。我自然已經知道那些畫，也覺得它們美。但那時是第一次，圖像間的關係向我顯現了出來、跟我述說著一個故事。等我回復正常狀態後，我再重看那些畫，依然能找回那些感受。這經驗就停在那兒，我也不知道為什麼，直到最近這幾年，我才繼續培養賞畫的興趣，看那些十五、十六、十七世紀，甚至十八世紀的畫。十九世紀的印象派的確很美，但沒有觸動我。對我來說，范·艾克（Van Eyck）所繪的根特祭壇畫《神祕羔羊之愛》（*Het Lam Gods*）便極為獨特非凡。一如我前幾個月在普拉多博物館內重看的維拉斯奎茲（Diego Vélasquez）畫作。

我們在欣賞埃貢·席勒（Egon Schiele）[3]的畫作時，會在其中看到一種憂鬱的概念，這在您的某些電影裡同樣能找到。

也許。但這得交由你們去感覺。我倒是沒辦法從這種角度來看我的電影。的確，有一種奧地利式的憂鬱，在文學與繪畫中都存在著，人們也就此寫了許多評論。可是我不知道它從何而來，我甚至不想去思考這個問題。試著去分析這點，對我也許不太好。同樣地，我不認為精神分析能幫助藝術家。

3　1890-1918。奧地利畫家，作品主題多為自畫像，描繪扭曲的人物和肢體。

對您來說，您的電影和奧地利文化的關聯緊密嗎？

奧地利的文化存在著一定的憂鬱，特別是幾位我非常欣賞的作家都有這股特質。舉例來說，約瑟夫・羅特（Joseph Roth）[4]，我曾改編他的小說《叛亂》（*Die Rebellion*），他便是一位典型的奧地利作家，有著對憂鬱的個人品味和形式上的熟稔精通，並以優雅的文字表現出來。不過，如果你們問我如何定義這個奧地利靈魂，我找不到其他字眼形容他，除了我剛剛說的：憂鬱與優雅。而且在文學領域，這恐怕只限於十九世紀末至二十世紀初。我們國家沒有偉大的文學傳統。古典時代也沒出現什麼了不起的作品。今天則情況反轉，奧地利文學在日耳曼語系文學裡占有非常重要的一席之地，但相較於超過八千萬人口的德國，我們只不過是個頂多八百萬人口的小國。

回到您的劇場經歷，除了巴登巴登，您還在哪些地方導過戲？

一開始，我到希爾德斯海姆（Hildesheim），接著是達姆斯塔特、杜塞多夫、漢堡、柏林、維也納、法蘭克福、斯圖加特……。

同時間還要為電視台工作，您應該會遇到管理調度上的困難吧？

我們勢必得事先規劃。有時規劃也沒用，那就會來到我必須決定放開某些事情的時刻。我算幸運的，除了頭幾年為了專心做劇場導演不得不放棄電視台的正職，不過也沒能讓巴登巴登以外的人知道我的創作。但在那之後，我就一齣戲接著一齣戲地導下去。這是我如此晚才開始拍電影的原因。在劇場與電視之間，我有許多選擇，我多少可以做我想做的。某個計畫無法實現時，我便離開去度假。今天的我已經沒辦法花這麼多時間度假了，但在當時，我能在希臘小島上度假三個月，相當怡人。

說到希臘，您出版過一篇小說，題為《泊瑟芬》（*Perséphone*）。主題是什麼呢？

那是一篇寓言性質的小說，三個觀光客在希臘島上的一座修道院裡，遇上了一堆問題。小說中的女人最後用一枝箭殺了另外兩個男人中的一人，存活的那個則自問他

4　1894-1939。奧地利小說家、記者。

是否也有責任。我採用非常世故的語言寫就文本，也提出了我往後電影的主要問題：到底真正發生了什麼事？我的觀點是否符合事實？

您出版過其他小說嗎？

有另一篇，我忘了篇名了。故事和《泊瑟芬》挺接近，我只記得結局蠻讓我沮喪的。一個人物對另一人說：「可是這，這是我的故事！你能做什麼？」而另一人回答：「沒有，的確！」

現在我們可以在哪裡找到這些小說呢？

絕版了。兩篇小說分別發表於專門收錄某奧地利文學獎的參賽作品文集，今天都找不到了。《泊瑟芬》應該寫得不錯，原本的命運可能不只這樣，因為小說出版後我收到了幾個寫小說的邀請。當時是一九六七年前後，那年代若能在出版社得到一份給薪工作，我會非常高興。但是他們只期待我寫出一本可出版的短篇小說集。而我呢，我的腦袋裡只不過裝了兩、三個故事，如果要提供十來篇的話，至少得再花個兩年。

在討論您的電視電影之前，想請您聊聊，當您決定放棄成為演奏家或作曲家後，音樂在您的生命中扮演了什麼角色？

自從我去了維也納以後，我身邊就沒有鋼琴。只有等我回到維也納新城時，我才能彈琴。無可避免地，我的琴技越來越差，我感覺受挫，寧願完全放棄。我變成了一個單純的音樂消費者，買很多 CD。

您常去音樂會嗎？

不，不常。我也討厭看歌劇，因為極少看到好的導演手法。我也不太看劇場。當我面對一件藝術作品時，我不喜歡身邊有很多人。再說，現在我到劇場去，大家都認識我。如果我觀賞的是首演，看完後還得給意見。這是我厭惡的。如果我想看某齣戲，我會挑後面一點的場次，好能平靜看完，不需要做出評論。而且在維也納，我

認識所有的演員和大部分的導演，要告訴他們我對他們創作的想法，還挺為難的。
回來聊音樂，我經常為了巴哈的《受難曲》去聽音樂會，因為偉大莊嚴的合唱不能
在家裡聽。即使我家裡的音響設備非常棒，在鄉下的房子和工作室裡也都各有一
套。我隨時都在聽音樂。

您青少年時只聽古典音樂嗎？還是您對其他音樂類型也感興趣，如搖滾樂？

青少年時我對搖滾樂很感興趣。為了去跳舞，我們最愛聽小理查德（Little
Richard）、貓王、比爾‧哈雷（Bill Haley），也愛聽同時期的其他搖滾歌手。後來住
在巴登巴登時，是我的大麻時代，我聽最多的流行樂是平克‧佛洛伊德（Pink
Floyd）。聽流行樂就到此為止！當然，我知道誰是麥可‧傑克森，可是我一點都不
認識他的音樂。

您還記得是如何發現您最喜歡的音樂家嗎？

我記得我在聽韓德爾的《彌賽亞》時那股激動的感受，或像我已經跟你們說過的，
在奧斯卡‧華納演的那部電影裡聽到的莫札特 C 小調奏鳴曲。我非常早就喜歡巴
哈，但是我沒辦法告訴你如何喜歡、為何喜歡。巴哈的音樂超凡於一切，帶我們進
入另一個神聖的世界。

您將巴哈排在舒伯特之上？

巴哈、莫札特和舒伯特，不可否認地這三位都是我最愛的作曲家。但是要將哪一位
排在另兩位之前，於我都很困難。

03

《以及其後的⋯⋯》：我的第一部電視電影—
高達、麥克魯漢和披頭四，一首滾石樂團的
歌——鏡到底的好處—《大型笨重物》很
遜—《往湖畔的三條小徑》的電影書寫—為
電視改編—上帝、機會和靈感—我最奧地利
的電影？—我不相信幸福

───────── 《以及其後的⋯⋯》（ *Und Was Kommt Danach...* ）─────────

　　一對夫妻，躺在床上，做完愛。妻子意識到她在過程中享受到的歡愉很少。接
連幾幕是這對男女三十年來的生活，他們在公寓裡面對他們的日常，無論是物質或
情感上的，都令他們越來越沮喪。這些短幕片段不時被各種語錄插入打斷，議論情
節、迫使觀眾省思。被引用的作者裡，我們可以看到麥克魯漢和披頭四（「世界就
是愛」），維根斯坦和記者杭特・戴維斯（Hunter Davis），安迪・沃荷和作家湯瑪
斯・沃爾夫（Thomas Wolfe），齊格飛・藍茨（Siegfried Lenz，「所有人類的衝突都遵
從戰爭的法則」）和諾曼・梅勒（Norman Mailer，「知識與想像都非天生。它們與我
們已遺忘的過往痛苦緊密相連」）。這些語錄──就像各式對抗主角的爭論──試圖
要賦予「對一個世代所特有的世界的觀看」（引述高達的名言），大部分的時間，語
錄都嵌在披頭四演唱會的影像上，但我們聽到的背景音樂是滾石樂團的經典代表作
〈（我無法）滿足〉（ *I can't get no) Satisfaction* ）。這對夫妻逐漸明白，在他們貧乏的接
觸裡，他們只能交談，卻從未能彼此瞭解。女人的心滿是乏味厭倦。男人離她遠
去，這對夫妻驗證了契訶夫的箴言：「愛情，是一種感覺相似的能力，儘管一點也
不。」

一九七四年，您為您第一部電視電影《以及其後的⋯⋯》，改編了詹姆士・桑德斯（James Saunders）的廣播劇劇本《利物浦之後》（After Liverpool）。您在什麼情況下，從劇場導演轉向小螢幕？

那個年代，在巴登巴登的藝術創作階層裡，電視被認為勝於劇場。所以我請電視圈的人來看我在劇場裡的創作，好讓他們想找我執導些什麼。他們看到的演出說服了他們，並給了我一個機會，安排在地區性的節目裡。不過，當然啦，他們沒有經費。他們只能提供我使用幾台大型的 Apex 攝錄機、一間攝影棚、一位電視台的佈景人員，和這本桑德斯的劇本，因為他們擁有使用權。我發現劇本的對話很有趣，所以更加樂意接受。

您那時可以選擇演員嗎？

可以。我對女演員的表現非常滿意，對男演員稍微少些，他是一位我合作過的劇場女演員的伴侶。桑德斯在劇本裡明確表示，每一片段都可以換演員，但那並非我得處理的。因為預算的限制，我必須用兩位演員從頭演到尾。

原著劇本中的二十六個片段，您只選用了二十二個。您如何選擇？

這個選擇來自於只用兩個演員的決定。作者桑德斯給予很大的改編自由，讓我得以裁剪、調整這些片段，好述說一個完整的故事。這和原劇本的手法不同，原本的男女關係處理得較為抽象。

您也加入了幕間標題⋯⋯

是劇本標題給我的靈感。我想，桑德斯會為他的劇本命名為《利物浦之後》，是因為他描繪了一整個世代的肖像，這個世代受到源自利物浦的文化變革所影響，同流行音樂和披頭四一道。我的選擇就是從此而來，一九六〇年代流行的銘言作為每一片段的開場，伴隨幕間標題的則是滾石樂團的歌〈（我無法）滿足〉的節錄。

您在幕間標題裡引用了披頭四，但您的人物似乎從未提及這個註解？

因為這個對利物浦的參照比較是環境和氣氛的，多過於音樂的品味與喜好。拍這部電影，我有些天真的雄心，想要為我這一世代打造肖像，三十歲一輩的世代。所以我選的演員都和我相同年紀。披頭四的音樂沒有打動我們，因為他們出道時我們已經太老了。

既然不符合人物的年紀，那為什麼以滾石樂團的歌作為整部片的依據？是不是因為滾石的歌連帶它的完整標題〈（我無法）滿足〉，反映了這部片、甚至是您大部分電影的大主題，也就是……

……存在的挫敗。是的，當然。不過這也呼應我引用的安迪・沃荷之語。他說，從一個世代到另一個世代，改變的只有服裝。根本的問題還是一樣。

您在寫劇本時，就已經想用這首滾石樂團的歌嗎？

是，我一下就想到了。不過這得看是否取得了版權。要知道，電視製作取得版權比電影容易太多了。在我另一部電視電影《誰是艾家艾倫？》裡，我用了莫利克奈為貝托魯奇（Bernardo Bertolucci）《一九○○》（*1900*）所作的配樂，可是後來發行商想將《誰是艾家艾倫？》推上院線時，貝托魯奇的版權所有人所要求的金額，讓發行商不得不放棄。

《以及其後的……》裡另一個重要的文化典範是高達。您以他的語錄為電影開場……

當時的我是他的超級粉絲。拉開距離來看，我仍會說，我這第一部電視電影——先說，我發現它不算太差——我看待它的意圖頗為天真，想要「做出高達」。

您特別喜歡高達的哪一部分呢？

他在知識上的精練。我們可以說，高達創立出新的流派，我稱之為銀幕的自我省思、電影對自身的探究。在他之前，還未有人這樣做。這對我的影響之大，就如同發現布列松的電影一樣。這般的電影，直到現在我都無法想像。

在《以及其後的……》裡，您拍了至少兩個關於高達的參照。您不但攝入《男性，女性》（*Masculin, féminin*）的海報，第三段一開始還以側面推移的鏡頭，從右至左拍攝您的人物，接著再反推回來，就像高達在《賴活》（*Vivre sa vie*）的咖啡廳那一幕拍攝安娜・卡里娜（Anna Karina）和薩迪・何博（Sady Rebbot）。

沒錯，向他眨眼致意。

您在幕間標題裡引用的語錄非常多樣，從阿多諾到亨利・米勒（Henry Miller），中間還有諾曼・梅勒、披頭四、安迪・沃荷。而麥克魯漢（Marshall Mcluhan）[1]的語錄（「電視影像無時無刻都在要求我們，以全部感官的主動參與，務要網住所有訊息」）似乎也預示了您日後的電影作品。

電視媒體操控的問題，很早就引起我的興趣。麥克魯漢在奧地利這麼有名，我當然之前便讀過他。

關於語言和溝通的困難，您不忘摘錄維根斯坦：「說話時為理解而生的沉默同意是非常複雜的。」您後來也處理了這個想法。

裡面所有的摘錄都不是偶然。從童年時期我就感覺到，人與人之間的溝通很困難。我們在日常生活中表達時，並不會試著精確。每個人都在說話，沒有在聽其他人說些什麼，或是，即使讓出一隻耳朵也不太專心。這是為什麼我們企圖溝通時會產生問題。可是，即使我們試著精確表達，我的紅色

希兒德嘉・施梅爾（Hildegard Schmahl）和迪特爾・克爾西萊赫納（Dieter Kirchlechner）

1 1911-1980。加拿大哲學家及教育學家。

和藍色，也不見得是別人的紅和藍。

您在各幕之間插入標題有兩個作用：一是宣告接下來的片段，二是為上一段作結論。

這是為了避免排列上的工整。我試著靈活調配。其中有不少部分是為了諷刺。我從第一部電影就開始討論我感興趣的主題，例如溝通的困難。我也故意不從太複雜的開始。兩個角色、單一佈景、三週的拍攝期，我想我應該有能力掌握這樣的配置。我並非想拍一部重要的電影，所以我一直都控制在預算之內。片子算成功了。原本預告只在地區性的節目中播放，最後成為全國性。後來還不斷重播。

只有三週的拍攝期，您能拍的鏡頭應該有限吧？

不，因為我們是用錄像帶拍攝的，增加鏡頭也花不了多少錢。但我們沒這麼做，因為演員表現都蠻好的。尤其是希兒德嘉·施梅爾。

開拍前，你們排練了很多次嗎？

我們沒有排練，不過我們花了很長時間討論對劇本所做的修改。演員在這方面貢獻良多。這些對白可以被安排在這個場景裡的任一處、任一時，一切都有可能。例如，有一個片段是女演員想出來的，她認為這片段應該發生在聖誕節。

和演員的事前準備功課，是不是就像劇場裡的讀劇？

是，可以這麼說。此外，我的場面調度也有點劇場感。我很少用到電影書寫特有的方法，像是正反拍鏡頭。

這些運鏡手法都是很後來才出現的。您的場面安排似乎是逐漸展開的。第一段以固定鏡位的一鏡到底鏡頭拍攝，接著是我們剛才提過的側面推軌鏡頭。幾乎可以說，我們參與了漢內克未來電影風格的源起！另外，我們聽到角色回話時提到了乒乓，令人聯想到《禍然率七一》的關鍵場景。

為何不？

在第一幕，我們震驚於您的取鏡選擇。您拍攝這對夫妻做完愛、躺在床上的場景，幾乎全程採用垂直俯攝。您後來的電影也出現同樣的取鏡手法，尤其是《鋼琴教師》裡那雙鍵盤上的手。這類觀看角度很少被使用。您記得為什麼決定以這種方式介紹主角出場嗎？

從這種角度開始一部電影，是為了引入作為整部片論據的整體概念。也就是從高處俯視的全面觀看，幾近科學的眼光，以一系列的樣本範例來探討溝通。

最後一幕也是另一個令人印象深刻的鏡頭。鏡頭中的夫妻在佈景深處，攝影機從遠景非常緩慢地靠近，一個長約十四分鐘的推軌鏡頭。

這個推軌之所以可行，主因是這幾台大型的攝錄機，我們得很慢地移動機器，因為它們很重。如果是用拍電影專用的攝影機和膠卷，我就沒辦法拍一個如此長時間的鏡頭了，得受限於更換膠卷的需要。

但是，為什麼要在最後一幕裡，如此緩慢地靠近這對夫妻呢？

這個想法沒有任何理論上的根據。對我來說，這是拍攝這幕告別場景的最好方式。

在畫面一開始，我必須盡可能框出夠大夠遠的景框，好表現出人物在這個空間裡有多麼地孤寂和迷失。接著，我慢慢靠近他們的臉，捕捉他們面容上的某種美麗，那種因深陷處境裡的悲傷而生的美麗。至於鏡頭的時間長度，則與男人在這一場裡向女人述說的故事長度有關。為了更妥善重現那種閱讀某一段似乎不會結束的敘述的感受，視覺就不該被鏡頭的切換而打斷。

漢內克拍的第一景

從第一部電視電影您就開始使用一鏡到底鏡頭了，這也成為日後您在大銀幕上慣用的手法……

使用一鏡到底鏡頭拍攝有兩個原因。第一，這對演員的表演有幫助，給他們時間發展感覺和情緒。於我，演員的表演是最首要的。當我用正反拍拍攝時，我不是等演員演一會兒才開機，而是讓演員再從頭演一次這場戲。一旦這場戲要表現的是最低限度的情感，我發現讓演員一次只說一句台詞是很笨的。第二個喜歡一鏡到底鏡頭的理由和調配有關。一鏡到底鏡頭操控得較少，在時間上不會作假。這可以提高緊張感；一鏡到底鏡頭能引出觀眾的焦急、讓他們屏息注視。

為什麼您需要動用三位攝影指導來拍攝《以及其後的……》？

那三位是為我掌鏡電子攝影機的攝影師。那個年代，電視製作習慣在字幕上標示所有攝影師，不分大小。儘管其中只有一位是攝影指導。

您的佈景很寫實，也很風格化……

對，有點劇場的味道。不過這是原來的劇本期望的。角色同情境一樣，都是範本，但還是可以帶有寫實的面貌。因此必須要表現出兩種層次：走向風格化的描繪，卻又得避免太過抽象，以保有現實感。要找到微妙細緻的平衡。

現在看您第一部電視電影，我們被《以及其後的……》形式上的精練所吸引。您當時想過這部實驗之作將為您快速打開電影界的大門嗎？

當然，我希望第一部作品能帶我走得更遠。但我不認為自己的導演功力已能執導電影。直到我寫《第七大陸》時，我仍然覺得還沒找到自己專屬的語言。我尋找、我也學習什麼會是我的能力、我的缺點。

一九七五年，您拍了第二部電視電影《大型笨重物》（Sperrmüll），您已經認定這部片很遜，而我們也沒看……

……我不准你們看！好險，這部片已經沒有拷貝了。

在有機會偷看之前，我們想知道《大型笨重物》為什麼如此糟糕，您又為什麼拍它。

在我為西南電視台拍的第一部片獲得成功後，我便和德國電視二台接洽。他們建議我改編一位南美劇作家的雙人劇本，預定在第三時段播出。這一次他們給了我四週拍攝期。可是，演員都確定下來後，電視台告訴我要取消一週的拍攝期。我回答他們，只有三週的話，我不可能完成。他們要我好好想清楚，因為這次改編是讓我進入德國電視二台的好機會。我仔細考慮後決定拒絕。我想，此後不會再有德國電視二台的消息了。一年後，一位德國電視二台製作總監跟我聯絡，告訴我他想和我合作一部片子。不妙的是，在那之前我得先拍完另一部片，因為他已和這個劇本的劇作家簽了製作合約。讀劇本時，我很快就知道故事其實不算太糟。故事是關於一個退休的中學老師，他的孩子想把他送去養老院。他拒絕，因為他不想在只有兩間房的地方生活，之前他的房子可有五間房呢。後來他被迫接受。頑固的他堅持將所有家具一起帶走，但大部分家具卻得丟在街上。這其實是……很煩的通俗劇！我跟自己說，如果我再度拒絕，我大概再也不會看到德國電視二台的人了，而且我總可以

《以及其後的……》的佈景

試著改善整個製作吧。事實上，這部片已經變得好一點了，但還是很糟。再加上之前在西南電視台時，我認識所有人、身邊都是很好的攝影師與監製，在慕尼黑則相反，我不認識任何人，所以他們淨塞給我一些不好的技術人員。還有，電視台付不起我想用的演員的酬勞……儘管如此，《大型笨重物》播出時收視挺好的，甚至還獲得一個獎項！至於那位和我聯絡的製作總監，曾經承諾我隨後可以製作一部我的片的人，他過世了，沒給我留機會和電視台再合作。於是我告訴自己，每個人都有權利犯一次錯，但沒有第二次。從那次之後，我對電視台變得很苛求。我總是堅持要得到所有我想要的。因為如果有什麼行不通，最後還是會無可避免地落回自己的肩上。

片名《大型笨重物》是什麼意思？

是市政府規劃的垃圾分類，意思是待清除的大型笨重物。片名是一種隱喻。到電影結尾時，這些笨重物已不只是說那些家具，而是直指主角。

一九七六年，您改編了英格帛・巴赫曼（Ingeborg Bachmann）收錄在題為《同時》（*Simultan*）的文集裡，於一九七二年出版的小說《往湖畔的三條小徑》。您為什麼會執導這部由西南電視台和奧地利廣播集團（Österreichischer Rundfunk, ORF）共製的電視電影？

我一直都很喜愛巴赫曼的作品，在戰後的作家中，她被認為是特別傑出的奧地利詩人。我讀了她所有的小說，但我特別選擇這一篇來改編，因為這篇小說的結構極具電影感。

《往湖畔的三條小徑》哪一部分特別有電影感？

小說以時間的往返來連結段落，將女主角生命裡不同時刻所發生的故事串連起來。巴赫曼大部分的小說都很心理內化，很難以電影敘事的結構處理。在她被拍成電影的文本中，最著名的就是《瑪莉娜》（*Malina*），由沃納・施羅特（Werner Schroeter）導演、伊莎貝・雨蓓（Isabelle Huppert）主演。那部片很美，但與其說是作者巴赫曼

《往湖畔的三條小徑》（ *Drei Wege zum See* ）

　　伊莉莎白來到她孤寡老父位於克拉根福的家度假。她打算好好休息，到鄰近的湖裡泡水。不過她很快就發現，以前通往湖畔的三條漫步小徑已經不通了。她度假的這段時間是內省的好時機。她向父親描述哥哥羅伯特在倫敦舉行的婚禮，因為她父親不願參加。羅伯特娶了一個比他年輕的女人，不過，在伊莉莎白和她現在的伴侶菲利浦之間，年齡的差距並不重要。她靠新聞攝影為生，這份熱情總是令她此生的最愛托塔詫異：拍戰爭和悲慘的畫面有什麼好？因為爭吵與不瞭解，他們在阿爾及利亞戰爭末期分手。伊莉莎白有過其他情人，但，直至今日，她知道只有托塔才算真愛。勝過她的美國丈夫修，對於修，她太快接受離婚了。也勝過馬恩斯，托塔自殺後，她和他維持了一段激情的關係。父親則告訴她克拉根福的消息，關於鄰居，關於停業或轉售的商店。伊莉莎白和一個生活過得有點辛苦的老同學偶然巧遇後，便再也不想待在家鄉。她讓菲利浦寄封電報來，要她為工作的理由趕回巴黎。在維也納轉機時，她和托塔的表兄重逢，後者剛新婚不久，他向她承認（寫在一張塞進她口袋裡的機票上），他愛她而且一直都愛著。她讀著這張往巴黎奧利機場的機票，直到見到了前來找她的菲利浦。菲利浦向她解釋，他承諾要娶一個懷了他孩子的年輕女孩。她心裡清楚，這不過是為了分手的藉口。她知道，翌日，她將會接受老闆派給她的工作，前往西貢的危險任務。

的敘事，不如說更接近導演施羅特的風格，或說改編劇本的耶利內克（Elfriede Jelinek）。

《往湖畔的三條小徑》有個值得注意的手法是，將作為評價的畫外音交由阿克塞・訶堤（Axel Corti）[2] 詮釋，以呼應女主角的內在心聲……

我從沒想過這是個女人的聲音。為什麼？我不知道。我頭先就排除作者巴赫曼的聲音，她的聲音很容易辨認，因為她作了許多朗讀，無論是在公開場合或出版 CD。她的聲音很特別、非常動人。我記得她在維也納大學大禮堂裡的一場朗讀，讓一千兩百人屏息凝止，她的聲音聽來是如此脆弱，令人無時不擔憂她會啜泣起來。可是那不適合我的電影。阿克塞・訶堤的聲音在奧地利十分有名。他有個十五分鐘的廣播節目，每週六播出，名為「弱音器」（*Der Schalldämpfer*），一種裝在小喇叭的喇叭口以遮住聲音的裝置。他在節目上談論所有事，以一種嘲諷的聲調和漂亮的用語，讓我覺得他是畫外評價的不二人選。

為什麼維持畫外音呢？

所有我改編自文學作品的電視電影，我都試著盡量保留原著的樣貌。為電視和為電影改編文學作品有一個很大的不同。對我來說，電影是一種藝術的形式，文學作品的改編在此得順應電影形式。電視則相反，作品的藝術在於文學；目標是讓電視前的觀眾產生想閱讀的欲望。為此，我必須彰顯出語言之美。

一九七〇年代的奧地利電視，在意製作高藝術品質的節目嗎？

會，當時的奧地利電視和今日真的非常不同。因為資金短缺，那時還沒有奧地利電影，所以我們可以放膽去試。那時候，催生國家級製作的電影協會還沒創立，但時不時有身段靈活的聰明人搶得先機、拿到拍電影的資金。想拍嚴肅片子的人則會去電視台。我們不奢望在電視台拍實驗性影片，但製作人會希望我們改編德國和奧地利文學的重要作品。這種現象持續了好一段時間。我相信，約瑟夫・羅特的所有作品都被改編過，有人甚至建議我改編羅伯特・穆齊爾（Robert Musil）的《沒有個性

2　1933-1993。奧地利知名記者、作家和電視導演。

的人》(*Der Mann ohne Eigenschaften*)[3]——我拒絕了，我可不是自尋死路的人。總之，如果我的電視電影作品大多數為文學改編，那是因為最容易談成製作。然而，一年年過去，我感覺到，只要不是純娛樂性的製作企畫，便越來越難談到電視台的資金。以至於當我提議改編卡夫卡的《城堡》時，電視台總監問我是否「真的必要」。回到《往湖畔的三條小徑》，當我想到改編它時，我人還在巴登巴登，但已不在西南電視台工作了。我回到維也納尋找合夥的製作人，在那兒遇到一位戲劇顧問，他馬上就答應支持我。這便是和奧地利廣播集團長期合作的開端。

除了畫外音，《往湖畔的三條小徑》另一個特色是書寫風格。透過「精神式剪接」的效果，您成功將小說裡的內在心聲表現得極具電影感，近似於亞倫·雷奈（Alain Resnais）一九六〇年代在《戰爭終了》(*La guerre est finie*)或《我愛你，我愛你》(*Je t'aime, je t'aime*)片中創造的剪接手法。您的電影一開頭就有個好例子：年輕女子伊莉莎白抵達克拉根福車站，她父親在那兒等她、領她搭計程車回家。他們經過一座巨型飛龍雕像——這座城市的象徵，突然，一個閃現的鏡頭中，我們看到一個黑人，赤裸、俯身靠向洗手臺；年輕女子打開門，他大喊著要她出去。因為發生在電影剛開頭，所以我們並不知情，這其實是一種「未來前敘」(flash-forward)的手法，我們不瞭解這和誰、和什麼事件有關。小說中並沒有龍與這個嚇阻她的男人之間的聯想，但是這個聯想卻相當符應小說敘事的本意，故事的建構正是圍繞著女主人翁的想法、回憶和感覺……

這個舉例很好，說明了我在我的文學改編電影裡一直嘗試在做的事。人們常常問我，到底是寫一個原創劇本容易，還是改編容易。我會說，一旦開始工作，改編所花的時間更長。因為故事已經事先存在，將其歸為己有並不恰當。總之，改編所需要的時間比處理一個自創的故事更多。為了準備一部改編電影，首先我會讀好幾遍文本，用不同的顏色標示某些段落。每個重要人物都有自己專屬的顏色。接著，慢慢地，我會以電影的方式重新組構原著的材料。我不想百分百原封不動地使用原著的結構，因為那是另一個媒介。在《往湖畔的三條小徑》中，我想到以「未來前

3 1880-1942。奧地利作家。他未完成的小說《沒有個性的人》是一本相當重要的現代主義小說。

敘」的手法創造張力，讓觀眾緊緊被一個內在心理的敘事勾住。

電影裡還有更為大膽的手法，當伊莉莎白前往湖畔時，她應該突然停下，因為小徑上出現缺口（下方有工程），但下一個鏡頭的銜接，您卻跳切到她對托塔自殺的回憶。您在這裡採用的電影語法，較之原著作者巴赫曼較為自由流動的文學措辭，其實更加險峻。

這很正常，因為文學只需要一個句子就可以聚集許多人物、混雜好幾個時空，但電影裡的一個場景，只能憑藉對比或並置的手法。效果變得比文學上的處理要險峻許多。不過這也成為讓觀眾保持醒覺的優點。

這和人腦的聯想過程很相近，可以瞬間轉換，所以人腦的聯想也是險峻的。您是否認為如此一來，情感便能從這種說故事的方式裡自然而生？

我非常欣賞這篇小說，因而感到非如此拍攝不可的欲望。對我來說，要尊重文本所強調的內在層面，這是最適合的手法。我在拍時不知道這是否真的成立，可是在做了《大型笨重物》這樣的爛片之後，我不能再讓自己陷入失敗的處境。所以我強制自己一定要先顧到形式上的保障，以做出這個精神式的剪接。

也許這種對精神狀態的處理手法本身就引起您的興趣，勝於作為改編巴赫曼小說的應用手法？

我感興趣是因為這適用於電影語彙。這手法出現得很自然，不是因為我用盡心力尋找原創的結構。我只是想著，我得找到一個形式敘述這個夠複雜的故事。一旦我找到了，眾多的可能性便會擺在眼前。

在您的劇本裡，您會畫上明確的時間軸線嗎？

寫作時我總是會畫很多圖表。我會給每個人物一條線。當有五條線在我眼前時，我會衡量給這個或那個場景的預定時間太長或太短。一開始，我總是會研究好幾個結構。為了建構每一場景，我有好幾張小卡放在一塊大板子上調動。然後我再將全部的設定轉進電腦。在那個階段，人們還不太清楚這可以如何進行，但更動結構時，即使那只不過是些圖表，多少都能學到點東西。這也是我試著要讓我的學生理解的，他們跑得太快了，因為他們沒有耐心。就我個人而言，在一切開始進行之前，我會做好幾次試驗。當然，也會發生一下子就出現一個最佳結構的情況。但這種禮物非常稀有！有一個我很喜歡的猶太笑話：摩謝到猶太教教士家中，抱怨自己從未中過樂透，他的朋友們卻老是中獎。教士回答他：「但是你該給上帝一個機會！你要為了贏而玩。」這有點接近我一直告訴學生的。我們永遠都該給靈感機會。可是，只有當我們為自己在做的事全力以赴時，機會才會突然出現。唯有從各個角度檢視，無論如何，我們最終都能發現什麼。如果我們只是等著靈感到來，我們可能得等很久！

您做了很多準備，但在拍攝時，是否常常必須更動您的預想？

我很少遇到。不過真的遇到時我會完全消沉下去。因為被迫在最後一刻更動時，我們腦中通常看不到整部片，就是在這種時候會犯錯。除非這個更動來自演員的建議。這種情況可以豐富電影，我一定會慎重考慮。但這在整個拍攝期裡只會發生兩三次。大部分時間，我幾乎沒有更動。我認為，如果我們拍的電影是按照依內容而生的形式，就很難現場臨時調動。

《往湖畔的三條小徑》在小城鎮、鄉村、巴黎等不同地方拍攝，您的銜接鏡頭都是事先規劃好的嗎？

是，當然。即使是在一間房間裡拍攝，我仍盡力準備周全。這給我安全感，也比較容易決定演員的建議是好是壞。一切取決於電影的風格。如果我拍攝的是一部紀錄片，我對拍攝的對象和狀況就得有所反應。不過那不是我的強項，正因如此，我從沒拍過紀錄片。

《往湖畔的三條小徑》還有第三個令人驚豔處，就是娥蘇拉‧舒威特（Ursula Schult）精湛的表演。她當時有名嗎？

她當時是維也納約瑟夫城劇團的頭牌演員，我選她，是因為她的外形和伊莉莎白這個角色完美貼合。我父親早些年曾和她一起演出，工作前他跟我說，娥蘇拉是個難解複雜的人，而她真的是個難解複雜的人！她不習慣在鏡頭前表演，我們的意見也不太一致。因為拍攝時所遇到的困難，直到剪接時我對她仍有諸多挑剔，可是拉開距離來看，我發現她很棒。即使我後來發現扮演父親的季多‧維蘭德（Guido Wieland）其實更棒。維蘭德已經過世了，但他是個出色的演員，同樣在約瑟夫城劇團工作。我也很高興能和伊弗‧貝內佟（Yves Beneyton）一起工作，感謝我的同事彼得‧帕查克（Peter Patzak）帶我認識他。在一部帕查克剛為電視台拍完的偵探片《擊垮的夢》（*Zerschossene Träume*）裡，帕查克給了貝內佟一個主要角色，並向我推薦他。我看了片段，發現貝內佟表現傑出。我也非常喜歡他在《編織的女孩》（*La Dentellière*）中的演出。作為一個演員，貝內佟很帥也很有趣，奇怪的是，自此之後，我再也沒見過他。

娥蘇拉‧舒威特

在機場那一段裡，伊莉莎白遇到了由伯恩哈德‧威奇（Bernhard Wicki）飾演的托塔表兄，她做了個很美的動作，當她的交談對象離開後：她收攏菸灰、放進菸灰缸。這是娥蘇拉自己想到的小動作嗎？

不是，像這樣的事一直都是安排好的。

這個想法非常美，確切表現出伊莉莎白當時的內心狀態……

時不時我就有些好點子！我們永遠都應該尋找外在的動作來表達內的情感。

為什麼選擇伯恩哈德‧威奇飾演托塔的表兄一角？

他當演員比當電影導演較不為人所知。作為電影導演，他有相當恐怖的名聲；人們甚至會說他有虐待狂。當他抵達維也納機場時，西南電視台電影製作部門的主管兼這部片的製作人侯爾夫‧西鐸（Rolf von Sydow）親自去接機。他怕威奇看到我這樣年輕，會想把我打倒在地。不過一切都很順利！同樣地，拍攝《旅鼠》時，我請他再來演出，所有人都到維也納接機。有趣的在後頭。威奇的第一項工作是出借他的臉，以塑模製作死者的面具，這在第二部裡會用到。當我忙著拍攝之際，我的製作人突然到攝影棚來、一副驚惶失措的模樣。他向我解釋，為了要製作這副了不起的

伯恩哈德‧威奇

面具，他們特地請來一位專門為過世的大人物工作的專家。可是專家塗上的特殊液體卻牢牢黏在威奇的鬍子上，凝固後，面具就拿不下來了。威奇開始感覺無法呼吸，我們得將他安置在浴缸裡，用工具將面具敲成一塊塊拔下來。威奇簡直氣瘋了。將近晚上十點時，威奇再度走出他的旅館房間，臉仍有些浮腫，然後邀請我們大家一起吃晚餐。之後就

再也沒有任何問題了。他當導演時也許很難搞，可是作為演員，他很討人喜歡。
回答您的問題，威奇不是什麼有名的演員。但是他的存在感很強烈，能在很短的時間內讓觀眾感受到他的角色十分重要。我總是說，角色越小，越是需要更好的演員。而好演員可不是能輕易找到的。

例如，托塔這個角色。
詮釋這個角色的沃爾特・席密丁納（Walter Schmidinger）是劇場界的名演員——在當時，他是德語演員中我最喜歡的一位。打從我決定拍這部電影時，我就想找他來演托塔。

那扮演馬恩斯的烏杜・菲歐夫（Udo Vioff）呢？
菲歐夫是個很好看的演員，在德國很有名，尤其是電視演出。他的角色其實很不討人喜歡，但和他一起工作很愉快。

當時您也親自挑選配角嗎？像剛剛我們提及，在浴室裡的黑人。
是的，我記得選角是在倫敦舉行的。那裡的人知道我們需要一個在銀幕上裸身的黑人配角。我們留下了其中一位人選。我不記得是否有什麼排練，不過這不是個複雜的角色。我之前便注意到旅館裡那間非常白的浴室，是這個白給了我找黑人的靈感，以製造反差的效果。

音樂呢？您以非常對比的方式使用莫札特和荀白克……
是，莫札特是用於父女間情感豐富的時刻，一如湖邊的場景；至於荀白克（Arnold Schönberg）的《昇華之夜》（*Verklärte Nacht*），反映出女主角更為憂傷的內心世界。我們也可以聽到一首普賽爾（Henry Purcell）的曲子，就在浴室裡的黑人那場戲之前，是由凱瑟琳・費里爾（Kathleen Ferrier）唱的〈聽！回響的旋律〉（"Hark! The Echoing Air"）片段。我選這段的原因是歌詞，也因為這是一首有名的英國曲子，很能呼應在英國的旅行。

我們發現在《往湖畔的三條小徑》，您表達了較多奧地利式的憂鬱……

也許，但並不是有意的。所有片中出現的奧地利人都來自小說。這樣的憂鬱，是巴赫曼以一種優雅和那個年代少有的美麗德語所表現出來的，也是她在所有作品裡輕輕帶過的各種奧地利文學的參照。例如，托塔這個角色對應的是約瑟夫・羅特《嘉布遣會修士的地下小教堂》（*Die Kapuzinergruft*）裡的馮・托塔。我自己並沒有討論奧地利的意願，純粹只是從我在文本裡所感受到的去改編。如果我像巴赫曼從奧地利文化裡找參照，那並不是為了發出訊息，僅僅是因為我在這個國家長大，一直以來，我浸淫於此。舉例來說，對我而言，父親一角就像奧地利舊制的典型人物。

當他斷言，一切在一九一四年時就已結束，納粹只不過是結果，他也預示了《白色緞帶》。

沒錯，就是這樣。小說裡已經有了，但是我也贊同這個觀點。所以我會在《白色緞帶》裡再次處理，沒什麼好驚訝的。就像我喜歡一再重複說：向來都是同一顆腦袋在拍這些電影！

還有好幾個概念都能在您後來的電影裡找到，如，不可能的幸福。

用這樣的詞彙表達，讓我覺得似乎誇大了。不過，這和憂鬱有關：我不怎麼相信幸福。並不是說幸福的時刻不存在。對我來說，幸福反映的是某個時刻。比如，我如果愛上某個人，我會有好一段時間無比幸福、宛如身處天堂。但是那不會持續。那不是一個確實的狀況，比較是一個我們所經歷的時刻。我的電影有好幾部都有這個想法。我們在片中看到一連串幸福時刻，可是沒有任何能比擬百分之九十的電影所提出的樂觀形式。那些電影要我們相信，一切終將順利解決，而這和現實毫不相干。現實很複雜、很矛盾，而且不見得愉快。如果你們想從這點知道我是否是悲觀主義者，讓我來回答：我是現實主義者！

電影並不悲觀，小說也非如此……

它們是憂愁……

……它們邀請我們思考，經由與他人更多的交心而活得較不悲慘的可能性。托塔對伊莉莎白說：「我從不知道生命想說什麼。我沒有真正地活著。我在妳身上追尋的，就是生命。」

這是巴赫曼寫的原文；寫得非常非常美！

許多奧地利知識份子都可以自我認同托塔和他的病態。約瑟夫・羅特悲慘的一生都在體現這種態度。這種精神性同時是捷克與斯拉夫式的，屬於舊帝國龐大笨重的疲憊。

電影裡唯一閃現的一線希望，來自畫外評價的提議：「至少有那麼一刻，我們還是可以對他人溫柔體貼」……

我記不清這段話的出處，不過很可能來自於我。我在好幾部電影裡表達這個想法。這很真也很美。

前一刻，您提到幸福是不可能的，可是按照巴赫曼的說法，體貼懇切可以作為解決的辦法，改善人與人的關係，因為這較簡單……

沒有這麼簡單，可是所有人都可以去做；這是意願問題。如果我們能對彼此體貼，這個世界將會非常不一樣。不過，總是由個人來決定要對他人好或壞。所以如果別人很愚蠢，也會讓人覺得沒有必要還得做自己。

在片中，對伊莉莎白而言，溝通是一個極為困難的問題。當她泡在湖裡時，她突然對父親說：「爸爸，我愛你！」他沒聽到。她有機會再重複一次，但她沒有抓住機會。您在《旅鼠》也拍了類似的情境。每一次，都有個阻塞的情況：我們害怕溫柔待人。

完全正確。比如說，就像我自己，我很喜歡陪伴我長大的阿姨，可是我從來沒能跟她說：「我愛妳。」對自己的雙親說是件非常困難的事。對一個女人，卻是另一件事，即使同樣困難。可是，我們和父母一起經歷了如此多日常裡平庸的事物……。即便是那些擁有很強烈關係的人，也只能匆匆做些表示情感的動作。在劇場和電影

裡，這種壓抑算是王牌手段，因為，為了要間接表現感情，它能激起創造力。

在《往湖畔的三條小徑》裡，托塔指責伊莉莎白專門拍攝苦難，《巴黎浮世繪》裡的攝影記者也遭到同樣的指責。由於這是小說所描寫的，我們在想，是不是因為閱讀巴赫曼的作品，因而啟發了您這種批判的態度。

我不知道。所有我們創造的，也是縈繞在我們心頭的，我們從不知道它們從哪兒來。

故事為什麼設定發生在克拉根福（Klagenfurt）⁴？

克恩頓邦是作者巴赫曼的出生地。我想去她描寫的地點和景點拍攝，好更加靠近真實世界。可是我們沒能在她的房子裡拍。當我們開始拍電影時，她已經過世了，我們把劇本給她妹妹看，她卻覺得劇本很色情！不讓我們在她家拍攝。我們不得不放棄原來的想法，在同一區裡另找一棟房子。她妹妹表現得就像尼采的妹妹或某些作家的遺孀。不過她看了電影以後，發現成品很棒，還寫了封信給我，告訴我她很惋惜她的拒絕。

電影播出時，人們如何看呢？

劇評大多是好的，但向來很難得知電視觀眾對一部電視電影的想法。

4　克拉根福是克恩頓邦（Kärnten）首府，位於奧地利南部。

維蘭德與娥蘇拉

《旅鼠》：我第一部個人電影—阿卡迪亞，我的年少歲月與朱利安‧杜維爾—我熟識的人物大雜燴—自殺的小型囓齒動物—我喜歡用偵探片的手法—無謂與冷漠—年少的缺陷—教會的爛廣告—對我金髮國小女老師的回憶

《旅鼠》（*Lemminge*）

第一部：阿卡迪亞（Arkadien）

這是一九五九年秋天發生在奧地利的維也納新城幾個年輕人的小故事，故事從幾件路邊停車的匿名破壞行為開始。年輕的女孩伊娃跟克里斯坦是一對情侶，他們在舞蹈課上認識。費茲則跟他拉丁文老師的妻子吉瑟拉有染。當事情傳開來之後，這樁醜聞在校內引爆，與這事有所牽連的家庭都遭到污名，吉瑟拉則向丈夫坦承自己懷了那個年輕人的骨肉，她用力撞擊自己的腹部，親手殺死自己腹中的胎兒。伊娃也懷孕了，這是個災難，因為在那個年代，未成年媽媽不但相當受歧視，墮胎也是禁止的，她得從就讀的中學休學。我們最後得知那幾起破壞事件的肇事者是席格跟他妹妹席格麗，他們的雙親是富有的殘障人士（戰時為了保護後代而受傷）。為了掩飾罪行，席格在妹妹面前跳樓身亡。當席格麗面對待他們如旅鼠的父親，她除了說那些汽車破壞事件是為了開心好玩，並沒有多作解釋。費茲離開吉瑟拉，投向與自己年紀相當的女孩貝提娜的懷抱。伊娃試圖自殺，克里斯坦並未阻止。但伊娃失敗了，克里斯坦決定娶她，他們努力自修通過測驗。克里斯坦在前往維也納的火車上將此事告訴席格麗，她離開了那個小城，他試圖追隨她，但依然回到維也納新

城面對自己的宿命。

第二部：傷痕（Verletzungen）

　　一輛汽車撞上了一棵樹，救護車抵達，我們卻看不清周遭的人。伊娃在自己家中醒來；她當了警察的丈夫克里斯坦胃痛著，她兒子又作惡夢了，她現在是家庭主婦，以騎馬自娛。她也有個情夫，告訴她自己即將前往挪威。席格麗因為父親過世而回到家鄉，她拒絕到費茲工作的醫院裡看父親的遺體，出席的神父不小心弄破了她父親的遮屍布，她哭了。

　　席格麗邀請兩對昔日友人——費茲跟貝提娜、克里斯坦跟伊娃——到自家大宅晚餐，那晚卻演變成：狂暴的貝提娜不停翻舊帳。伊娃在情夫離開後陷入憂鬱，在醫院走過一遭之後，點燃了她與費茲婚外情的欲望，他也接受了。當克里斯坦發現妻子有情夫，跟她吵了一架。席格麗則懷孕了，她滿懷恨意與憤怒走在路上，想著如何在這種環境下將孩子養大，她到神父家中企圖告解內心的不安，但除了見到窄小的公寓裡滿屋子的空酒瓶，並沒有獲得任何解答。克里斯坦對伊娃坦承自己得了不治之症，並以此為要脅，要她陪他去度假，整整兩週沒有孩子打擾的假期，「藉以找回自我」。伊娃答應了。上路後，克里斯坦放手讓車子撞樹（也就是一開始的鏡頭）。伊娃死了，他受了傷。席格麗生產的時候，在床上大聲嘶吼。正在康復期、手臂吊著繃帶的克里斯坦，由孩子們相伴，在路上遇見了幾個舉止讓人感冒的新兵，克里斯坦羞辱他們、挑釁他們，並自問生命裡到底還有什麼是重要的。

《旅鼠》一片您放棄了改編，轉而寫一個原創故事。在電視台製作這部片時，您有遇上困難嗎？

《旅鼠》其實是我第一部個人電影。在《往湖畔的三條小徑》成功後，該片製作人跟我說，他希望繼續跟我合作。我常跟學生提到一個重要規則——當我們年紀還輕，最好拍攝自身經歷過的故事，於是我建議刻劃我這一代人的點滴。剛開始，我只想拍一部長片，也就是現在副標《阿卡迪亞》的《旅鼠》第一部。但奧地利廣播集團的總監把我找過去，他非常喜歡我改編的巴赫曼，並跟我說，假使我想描述我那一代人，就應該拍長一點。據他的說法，我們應該要拍三部。我當時回答他：「非常樂意！」但一走出他的辦公室——我去那兒其實只想認識一下打聲招呼——才發現自己得多拍兩部長片，而我對於要拍什麼一點想法都沒有！在聊天的過程中，我產生了對第一部那些年輕人與第二部描寫他們轉變的想法，我打算之後再建構第三部的內容，但想法一直模模糊糊。於是，我在著手構思第三部之前，先動手開始寫前兩部的劇本。思考了很久之後，我放棄了這個連我自己都被說服是個錯誤的想法。

第一部「阿卡迪亞」的本意是這個城市徹底毀滅前充滿希望的時代……

這當然是一個相當諷刺的標題，我可以告訴你這個標題的由來。我年紀較輕時，朱利安·杜維爾（Julien Duvivier）拍的浪漫愛情片《我年少時的瑪麗安》（*Marianne de ma jeunesse*）讓我大受感動，因為想知道故事的起源，我跑到維也納圖書館，在那兒找到了湯瑪斯·曼傳記的作者彼得·曼德爾松（Peter de Mendelssohn）的書。他是個德籍猶太裔演員，一九三六年移居英國，德文跟英文寫作功力一樣好。那本書——其實我偷了！——收錄了他的短篇〈阿卡迪亞的悲痛〉（*Schmerzliches Arkadien*），這篇短文賦予了這部片靈感，還有一篇關於導演杜維爾拍片的文章。我從那兒才知道，原來杜維爾本來想改編亞蘭·浮尼葉的《美麗的約定》——一本我小時候非常喜歡的書，我之前也提過——但作家的姐姐伊莎貝爾·嘉西耶（Isabelle Carrière）拒絕出讓版權，杜維爾於是找了一個方法，讓他可以不必透過改編小說，又能說出《美麗的約定》這個故事，也就是撈出彼得·曼德爾松仍然相當年輕時所寫的這個

漢內克在《旅鼠》拍攝現場

短篇。我在進行《旅鼠》的工作時，腦子裡還想著這個標題，因此我參考了這個沒人知道的短篇故事，替第一部命名。我又在電視上看了一遍《我年少時的瑪麗安》，相當失望，杜維爾拍了不少很棒的電影，但是這部真的很媚俗！

您如何圍繞五個年輕人發展劇本，而且他們又得代表您那一代的生活小宇宙呢？
我描寫我認識的人，當然做了些許改變。比如說，高中男生跟他老師的妻子交往的故事，就是我的親身經歷。我想這是我的電影裡唯一一部如此具有自傳色彩的，即使《變奏曲》裡有一部分跟我也相當貼近！

席格與席格麗，那對遭父母肢體凌虐的兄妹，他們彼此之間互相吸引，最後

形成了一樁破壞行為，他們的故事也是取材自真實嗎？

是許多故事的大雜燴，並非發生在單一個體或同一個家庭裡。比如說，那個被迫臥床的母親有一點是我母親的經歷，她在舞台上昏倒兩次後，無法再上台演出，只能在四年後宣布退休。她一直待在床上，藏在昏暗中，迷失在香菸的煙霧裡。相反地，由伯恩哈德‧威奇飾演的嚴父並不是我父親的故事，您也知道，我在父愛缺席的環境裡長大，我的姨丈並沒有介入我的教育，而且可想而知，我並不會深切尋求

沃爾特‧席密丁納，伊莉莎白‧歐特與克里斯坦‧史帕賽克（Christian Spatzek）。

一個那樣的父親。那個父親與妹妹之間的故事，則是少數完全源自於想像的部分。

為什麼取名為「席格」（Sigurd）跟「席格麗」（Sigrid），這兩個名字非常相近，還有著同樣的小名「席吉」（Siggi）？

這兩個名字在納粹時期相當流行，因為它們能讓人想到日耳曼神話，像是席格飛……

那他們與在空襲中捨身保護他們，最後變成殘障的父母之間的關係呢？

殘障的故事是別人跟我說的，他們的子女關係則是那個世代的典型，小孩必須要與從戰爭回來的父母——不管是否有罪——一起組成家庭。

這個觀點在您很多部電影裡我們都可以找到，比如說《隱藏攝影機》，孩子感受到父母的行為是有罪的。

孩子是無罪的，卻繼承了父母的罪行。這種情況已經成了既定模式：父母的罪行是子女的精神疾病！

《旅鼠》第一部帶著些許您前作的調性。伊娃跟克里斯坦這對青少年情侶尤其感人，她想獻出童貞又不敢。然後，一旦做了，她想自殺卻辦不到。這一切是美好的，同時又是簡單而愚蠢的……

……但我們以前就是這樣啊！片中很多橋段都不是無中生有。那些走過這幾年歲月的人，多少都聽說過這樣的故事，劇本沒寫什麼驚天動地。如果這部片想要闡述一個重點，會是整體的人物組合顯示了那年代裡真正的不安。只不過這次全都是照著我的意思走，而在改編巴赫曼的作品時，我只是追隨著她文本的腳步。

《旅鼠》最大的原創性與勇氣是一次處理這麼多角色，並在故事時間過了二十年之後，更換演員演出同一個角色，這作法讓觀眾有點難以招架……

一開始會有點迷失，就像所有時間突然跳到二十年之後的電影一樣，除非我們找到

的演員有小孩、他們的小孩有辦法演出又長得跟爸媽很像。在第二部裡，我們盡量啟用外型跟第一部演員相似的演員。但還是得花一點時間來認人。

第一部和第二部是連著拍嗎？
是的。

電視上的播映也是連著放嗎？
分兩天放。但第二部一開頭有段簡短的前情提要，幫助電視前的觀眾回想。

《旅鼠》散發出來的整體形象是一個想要活得與眾不同的世代，並因此而反叛。但他們的表現過於怯懦，因而導致了他們二十年後失敗的人生。第二部的標題，正是「傷痕」。
席格在第一部裡已經自殺了，而伊娃即使失敗，但也嘗試過。這部片的標題讓人聯想到旅鼠，一種集體自殺的囓齒科動物，藉以隱喻調查數據中顯示的，奧地利年輕人在那個時期的自殺率特別高。但我的電影標題也失去了意義，因為許多片都參照旅鼠取名，卻不會讓人聯想到集體自殺。

年輕人自殺的調查數字，您藉由第二部最後的神父口中說出來。他是個有點偏門的神職人員，因為他是個酒鬼……
神父一角的靈感來自於某位僧侶，一位我認識的宗教學老師。人非常好，免費替所有人上拉丁文課，就算對清教徒如我也一視同仁。我們可以去他家，那裡就跟電影中一樣，一個房間塞滿了酒瓶，另一個房間則塞滿了空酒瓶！除此之外，那位僧侶很風趣，總是以第三人稱聊自己的事。每一堂課最後，他會「品嚐」一瓶新開的酒……最後當然會整瓶喝光！我們大家都很喜歡他，我對他印象太深刻了，因此想把他放入電影，當然，電影裡的角色轉化過了。

第二部另一個非常強烈的時刻，是席格麗最後將生出她盼望的孩子，卻無法

想像孩子如何活在一個瀰漫著恨意的世界。您只呈現了席格麗在產房裡受到強大痛楚的畫面，為什麼用如此痛苦的收尾？

其實，新生命並不能帶來一個正面的結局。我當時想的是，我們生活在一個無法生養孩子的時代。

但這場戲無法總結整部片，您把戲結束在克里斯坦身上，他在第一部最後扛起為人父的責任與身分。二十年後，他成了軍人及不美好的家庭父親，用開車撞樹的方式來報復，並在車禍中害死了自己的妻子。我們後來看到他，手臂用紗布掛著，痛苦地在不瞭解狀況的士兵面前吶喊著，自問現在還有什麼是重要的。

首先，我想說一個有趣的小故事：最後這場戲，我們本來想在一個軍事基地拍攝。奧地利國防部要求先看劇本，然後拒絕了我們的拍攝，他們說，一位奧地利軍官不能被妻子劈腿，他也不可能有我們戲中人物這樣的反應。根據他們的說法，這部片是在告發奧地利軍隊！意思就是說，我的電影結尾太用力了。這我之前就說過了，換成今天的我絕對不會這樣拍，我會避免過於直接明白。反過來說，我一直覺得自己比較認同第一部，第一部裡的事物是用一種比較間接的方式呈現。我在片中說的那幾個故事，每個人都能從中找到自己的切入點。第二部則承受了當時我太過於想要表達自己想法的私慾，這是年少輕狂的過錯：我們對於自己肯定的事情過於自信，卻失了分寸。總之，這個關於一個世代崩壞與價值喪失的紀錄，已經被傳達了出去。《旅鼠》第一次電視播映是一九七九年，當時激起某些影評人的憤怒，他們批評我避開了一九六八年。但我是刻意捨棄那些抗議活動的，因為，就算再十年之後的奧地利，人們依然追尋著同樣的衝擊！

在第二部最後一場戲中，克里斯坦給我們的印象就如同他的雙親，讓人聯想到您在第一部電視電影《以及其後的……》中，引述安迪·沃荷的話，世代跟問題都會重複，只有衣服會改變。

說得還滿對的，不是嗎？

就視覺上而言，很多東西在當時應該很大膽：性行為的呈現，還有正面全裸……

墮胎那場戲更是電視的禁忌。對演員來說相當難演，我們的女演員伊莉莎白・歐特（Elisabeth Orth）在城堡劇院享有很高的聲譽，而且是偉大的演員寶拉・衛斯禮（Paula Wessely）的女兒。寶拉・衛斯禮跟阿提拉・霍畢爾（Attila Hörbiger）在維也納是一對完美的明星夫妻檔，寶拉曾在納粹電影中演出，但在那之後道歉謝罪。一個很複雜的故事。總而言之，在我們這部片之後，伊莉莎白・歐特收到了成堆的抗議信，有人指責她個人，寶拉・衛斯禮的女兒，演出這場戲並全裸入鏡。當時的確是個醜聞。

製片方在讀劇本的時候，沒有任何反應嗎？

沒有，當時沒有作任何修改。我必須說，從來沒有人干涉過我的電視製作。這部片他們只強迫我做一件事，那是在結尾，當克里斯坦感嘆對各種價值的失望時，他加了一句：「奧地利已死！」有人跟我說，在奧地利電視上不能這樣說。於是我加上了飛機飛過的噪音，好讓這句話聽不見！有點像布紐爾在《中產階級的拘謹魅力》（ *Le Charme discret de la bourgeoisie* ）所做的事情一樣。

真有趣！若不知道這個小故事，我們還以為飛機的噪音本來就是故意的，並為這部片的結尾帶來某種緊湊感，那是一種很不悅耳的聲音，加深了失望的感觸……

你說得沒錯！我一開始就想好最後要結束在飛機的噪音上，但我得把聲音挪去蓋掉演員的聲音。製片方要我不管怎麼做，只要能取代演員原本的對白就好。我寧可把那句話留著，然後用飛機的聲音蓋過它。

從那時起，您的電影開始呈現一個相當嚴謹的主題。懷舊感傷的緣由在《往湖畔的三條小徑》已相當清楚，在《旅鼠》又以更強烈的方式出現。當費茲坦承「我們能真正感受到的一件事，就是悲傷，或者還有懷舊的感傷」時，

已直接從他的口中獲得印證。

是的，這就是我們德文裡的 Sehnsucht（渴望）。Sehnsucht 跟 Heimat（家）一樣，是典型的德文單字，在法文跟英文裡，都找不到正確的解釋。

《旅鼠》中的人物不斷地自我矛盾。舉例來說，在第一部裡，沉醉在青少年浪漫愛情的伊娃，因為懷孕而必須奉子成婚。而在第二部中，因為對丈夫的失望，她找了一個情夫，然後又找了另一個……

我認識很多這樣的人。至少，伊娃是個正面人物，她不斷試著走進一段真正的關係，而且屢敗屢試。第二部裡的男性倒是負面的。丈夫克里斯坦當然相當痛苦，但他的苦痛促使他去摧毀其他人。有如《白色緞帶》裡的醫師，在他跟助產士道出恐怖的事情後，助產士回答，他應該受了很多苦才有辦法變成這麼凶惡！我想事情總是這樣的：當我們受了太多苦，就會變凶惡，什麼都無法抑止這個過程。

《旅鼠》第一部和第二部的結構依循同一個原則。由一場驚人的戲開場（被破壞的汽車，另一是撞樹），要到最後才會知道發生的原因。

這是一個製造衝突的方法。就好像《禍然率七一》由一段關於屠宰場的文字展開一樣，只有在看完全片之後，才會知道原因。

不同的是，《禍然率七一》我們很快就能猜出背後的犯人是誰，《旅鼠》卻維繫著一絲懸念，一種「whodunit」[1]……

我很喜歡用偵探小說的手法把觀眾緊抓在座位上。要讓他們警覺地保持注意力，沒有更好的方法了。

您寫這兩部劇本時，有刻意在結構上建構兩部之間的平行關係嗎？

也不算是，因為第二部的結構比第一部來得簡單。第二部的人物比較少，我們很快就清楚他們會如何轉變。意思是，兩部都由一場車禍的戲開場，都是獨立的選擇。

1　英文口語裡對所有的文本或電影中，表示一個等待破解的犯罪情節。「Whodunit」來自於「Who has done it?」，意思就是「誰做了這件事／誰犯下了這個罪？」

不管是哪一部，角色人物都保持著某些自我風格。比如說，伊娃在第一次做愛前要了一杯白蘭地；在第二部，當她去第二個情夫家中，她又要了一杯。

是的，放這種讓人眼睛一亮的小提示總是很有趣。也方便觀眾瞭解一個人物從第一部到第二部的轉變。

您在撰寫劇本前，會先建構人物背景嗎？

會。一旦我有了人物，我會替他們每個人寫一份人物背景，再集結一切能用在他們未來行為上的特色。比如說，在《旅鼠》第一部中，我有了費茲，一個不事生產的男孩，在第二部中，我們會見到他成為醫生，伊娃會要求他成為自己的情夫。這個角色的靈感來自於一個跟角色完全一樣的朋友。於是我建立了一個關於這個角色的轉變、相當鉅細靡遺的人物背景。但也不是一直都這麼簡單，我常在一開始時不去管自己該創造多少個角色，常會有某個想法或某個情境能夠符合三或四個角色。那就得決定誰要做這件事，誰要做那件事。這就是寫作階段的趣味與困難。

針對《旅鼠》裡的人物，您事前沒有蒐集任何資料嗎？

沒有，我只有將我的回憶加以分類。我唯一做的事是去見老同學，問他們有沒有留著當年我們穿的衣服：一條牛仔褲、一件白襯衫，或是一件當年我們老是掛在肩上、圍在脖子上的黑色毛衣。蒐集幾件這種毛衣相當重要，因為我們拍片時，這種毛衣已經停產了。此外，我們很幸運，能在事件發生的同一地點拍攝。

一般說來，您的人物在電影結構出現之前就存在了嗎？

不，那是將兩個不同的戰區領到同一個前線。就像我老是跟學生說的：最困難的就是結構，因為那正是我們決定誰代表了什麼的時候。如果你在這個階段做了好決定，之後的寫作會相當順利，因為是人物在說話、反應。而你呢，你認識這些人物。但如果你沒有準備好，對人物的認識不夠深，當你開始寫作的時候，很快就會變得很痛苦。也就是說，在開始寫作前就把文本結構蓋好，並非易事。

您什麼時開始寫對白呢？寫每場戲時就開始慢慢寫，還是整個結構弄妥後才寫？

整體結構完畢之後，我才會開始寫對白。當然，有時候思緒會停頓，得修改整場戲裡的一些元素，而那會對接下來的幾場戲造成一些不同的結果。因此我會做完全部的修改，再重新投入對白。這一切都是很正常的。我想，寫劇本或寫戲劇腳本的過程跟寫小說是不同的，因為要讓觀眾不會煩躁。對於一本書，我們可以允許某種程度的拖沓；對於一部電影，我們馬上就會流失觀眾，之後要再找回他們就很難了。

《旅鼠》的分鏡表

拿席格與席格麗為例，您記得當初如何想像這兩個角色嗎？是先想像他們，還是他們的父母？

事實上，這兩個角色參考了湯瑪斯・曼的小說《家族之血》（*Wälsungenblut*），故事是關於一對亂倫的兄妹，席格曼跟席格琳，他們自喻為華格納的「女武神」。於是我從這兩個人物開始，建構我的兩位「席吉」，包括他們曖昧的關係、他們帶著德國姓氏的奧地利貴族家庭、他們因為母親癱瘓而滿溢巨大哀傷的美麗宅院；我們也不理會她生病的原因。這些孩子因此而自立自強，也讓他們越來越接近彼此。他們

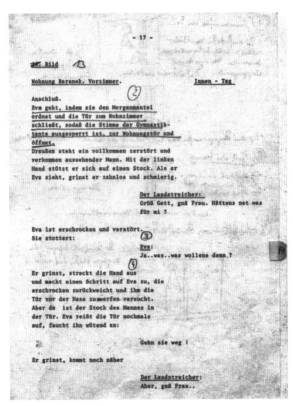

《旅鼠》劇本中的一頁

是否亂倫？儘管他們之間親近的情感已經超乎一般兄妹，這個問題依然沒有確切答案。這兩個人物讓我拍出了整部片我最喜歡的一場戲：席格回來時，席格麗停住，不再彈奏一首舒伯特的樂曲，他們之間有某種很強烈的東西。除此之外，這個鏡頭拍完時，現場的人動也不動，所有人都大受感動。

飾演席格麗的伊娃·琳德（Eva Linder）會彈鋼琴嗎？

不會，她得學。同時，飾演她哥哥的保羅斯·曼克（Paulus Manker）也跟著一位維也納的交響樂團樂手，花了整整三個月學習拉這首大提琴樂章。假裝會大提琴比假裝會鋼琴還難。他們兩個都相當努力。他們想要這個角色，就得會這些樂器！

您冒險選擇了不會樂器的演員……

是的，因此我一開始就很堅決：「你一定得學！」我可是很具說服力的……

第二部裡有一場很驚人的戲，一位流浪漢似乎想進伊娃家，但她獨自在家。他伸長了腳不讓門關上，最後伊娃把他趕走了。

流浪漢代表了貧窮、第三世界，我們害怕卻無法擺脫的一切，最後只好消滅對方。我們寧可軋碎對方的手或腳，也不想讓他進來。

還有一場戲，伊娃看到兩個小孩在教堂附近打架，然後一隻貓死在人行道上，但直到一個水桶從施工建築的高處落下前，都沒人注意到。

是的，但那有點太過頭了。我想製造一種「異化」（entfremdung）的感覺，一種恐懼的感覺，原因是因為，其實我們只是些微不足道的小東西，就像在布列松《也許是魔鬼》（*Diable probablement*）那場戲裡，我們看到男孩上了一輛車門故障的公車，沒人知道該怎麼做，於是我們聽到有人說：「這也許是魔鬼在作祟！」一場拍得比我好太多的戲。我要是在拍《旅鼠》前看到《也許是魔鬼》，我絕對不會這樣拍。但我得創造出一種氛圍，來解釋為何這名女子最後會如此崩潰。這也是一個感知的問題，生命裡有些時刻，我們會對一切都不知不覺，其他時候卻注意到許多事。這些

事情突然落在你頭上時，會變得相當難以承受。

除此之外，第二部開啟了一種漠不關心的態度，席格麗面對死去的父親毫無知覺，神職人員弄破遮屍布時她卻熱淚盈眶。我們會自問，這世界是否已經喪失了慈悲。
但是，這世界是否未曾慈悲？

隨著現代世界的進步，我們期望活得更好，您卻呈現相反的景象！
然而，《旅鼠》兩部裡所有的人物都是一群受到恩寵的人，他們從沒有金錢方面的

伊娃‧琳德跟保羅斯‧曼克

問題。

**好運之人卻是您不久後所稱「情感冰川」（la glaciation émotionnelle）的受
害者。**
現在我相當遺憾發明了這種說法，不論我走到哪兒都纏著我不放。

您錯了，這個說法完美地總結了我們今日還能觀察到的態度。
大家質問了我好多關於這方面的問題，在《第七大陸》、《班尼的錄影帶》和《禍
然率七一》三部曲的年代，我需要一個涵蓋一切的說法，有點像是關鍵字。但這很
危險：關鍵字永遠都會降低希望表達的想法複雜度。就像在貼標籤一樣，永遠都是
簡化過的意含。一旦我們給了某樣東西一個名字，就會喪失其複雜度，這是我不開
心的原因。每次人家要我闡述自己的電影，我頂多只能說出它們的意義。《旅鼠》
的確是關於情感冰川的電影，但不僅止於此。要是把它濃縮成這個詮釋意義，就製
造了另一種錯誤的等級制度，情感冰川的意義會顯得比主題重要，損及了所有其他
意含。暴力議題也一樣，跟我們老是斷言的意義相反，我並不直接處理暴力本身，
只就其呈現方式與媒體傳播做闡述。但這問題比較不嚴重，因為這只是一個節目，
而不是要激發我們不知如何一言以蔽之的情感。

**也就是說，對您以往作品有興趣的人而言，不能否認《旅鼠》以一種明顯的
方式，呈現出您未來大銀幕作品的新局⋯⋯**
是的，我也這樣認為。

**所以，不管您喜不喜歡「情感冰川」這個說法，漠不關心的態度──邁向冰
川的第一步──也是《旅鼠》的中心。同樣的，從您前幾部電視電影開始，
您經常透過呼巴掌來產生暴力。一直到《愛・慕》，我們數過了，有二十
次。**
這樣嗎？您就跟我太太一樣，有一天她提醒我，我很多人物都會在銀幕上尿尿，要

我千萬別再這樣做了。至於不停地呼巴掌，我倒是不驚訝。呼巴掌是傳達羞辱一種很簡單的方式，比肢體暴力更嚴重，重點在於這個動作的象徵意義。我記得在《旅鼠》裡，當拉丁文老師喬治發現老婆吉瑟拉懷了學生費茲的孩子時，呼了她巴掌。當費茲的母親發現時，費茲也被母親賞了巴掌。

在家庭裡，暴力以相當自然的方式，從一個巴掌開始，再往社會跟國際間擴張開來……
一旦有人要求我用一句話來評斷我所有的作品，即使很愚蠢，我還是跟他玩下去並且回答他：「這是全民戰役！」因為的確與之相關。當然不是從政治的意含看，而是從日常生活的角度來看，是一場我們天天在打的戰役。

從哲學的角度來看，您在《旅鼠》裡似乎已宣告了基督教的失敗，您之後也繼續以象徵的方式來闡述。

麥克‧彼特（Michael Pitt）、提姆‧羅斯（Tim Roth，背對者）以及布萊迪‧寇貝（Brady Corbet）在《大劊人心》。

老實說，我沒想到這些。

我不是指從宗教的角度，而是單純以人性的領域去探求，因為基督教原本是召喚人類，要他們實踐更大的寬容……

這樣說來，我們也可以說這是人類文明的失敗，不僅限於基督教。我會想到……冷漠──這樣就不必再用「冰川」這個字了──這象徵著所有我們常談到的價值都已無用。它們有時還是有一席之地，但在社會上已經越來越無效，至少我有這種感覺。在第二部尾聲那場酗酒神父的戲中，對我而言是場哲學的關鍵戲，同時也點明放大了這個主題。神父說中世紀改革了，但沒有人饒恕我們的罪過：我們於是得繼續懷著罪過活下去，而這是很難的。除此之外，這是從神父口中說出來的，他的身分賦予了這話更大的重要性。這真是最糟糕的教會廣告！我們要是讀過所有法國天主教存在主義者所寫的論述，就差不多都在同一條船上。今日的宗教已縮減到神話的範圍，但對於社會運作而言，已不再管用。

費茲的家中也出現了一幅法蘭西斯・培根（Francis Bacon）[2]的畫作〈臨摹委拉斯蓋茲的教宗英諾森十世肖像習作〉（*Study after Velázquez's Portrait of Pope Innocent X*），費茲之前是吉瑟拉的情人，現在則是一名孤獨的醫生，伊娃在茫然失措時去探訪了他……

是的，但這裡也一樣，有點太過頭了：一個普通醫生怎麼可能買得起這幅畫？

我們想說那是一幅複製品……

可能吧，但今天的我會避免這樣拍。

為什麼會選這幅呈現教宗哭喊的畫作呢？

對我而言，培根這幅畫是這種情境的化身，那是一個尖叫的生物，但我們聽不見他的聲音。說實話，這象徵幾乎可以套用到每一個人物身上。不過，在對話時我又說了一遍，並在電影中呈現出來，這在藝術方面就是錯誤的，因為說得太白了。

2　1909-1992。英國畫家，作品以粗獷，犀利，具強烈暴力與惡夢般的圖像著稱。

其實，第一部和第二部對我們而言相當不同：第一部呈現一連串事件，第二部卻比較象徵性，沒有什麼大事件發生，除了克里斯坦出車禍以外。

第一部比較高雅，比較成功。至於第二部，要以藝術的方式來呈現人物間如此深奧的討論，這種困難度打敗了我。

您剛剛說過，第二部裡的男性角色不怎麼樣，但我們可以很清楚地看到，尤其是在吃飯那場戲裡，您的景框總是單獨框出女性，她們的孤單藉由分鏡透露出來。在這裡，場面調度說明了一切。

這是依照本能做出來的。我知道，我自己拍攝的方式會引導觀眾同情某個人物或對

莫妮卡・布蕾朵（Monica Bleibtreu）與沃夫岡・胡布許（Wolfgang Hübsch）

其產生反感。每個鏡頭都因分鏡而帶有批判性，但這並不是永遠理性的，我承認自己對女性的興趣比男性還深！女性吸引我的原因是，她們比男人複雜，同時也因為她們是受害者。對我而言，我對受害者的興趣永遠比施虐者來得高，這跟美國電影的慣例完全相反，他們的英雄總是最強大。

您也用了許多正面特寫鏡頭，在那年頭的電視不太常見。

有啊，當時很常見啊！其實啊，特寫鏡頭得仰賴導演與演員之間的信任程度。如果您看過，比如說，柏格曼的《婚姻生活》（*Scenar ur ett äktenskap*）就拍了很多特寫鏡頭，因為麗芙‧鄔曼（Liv Ullmann）跟厄蘭‧喬瑟夫森（Erland Josephson）太棒了，柏格曼也很清楚這點。在這種情況下，臉龐就能表達出一切。當然，很多情況是身體比較重要，但對於感情的傳達，還有來自內在的一切，都是特寫鏡頭占優勢。這是我一直以來嘗試做的事。

即使您說過繪畫對您沒有影響，您還是用特寫鏡頭「畫」出了您的角色的肖像，而且是臉部肖像。這在某個時刻獨立了他們的性格，若對話者被孤立在景框之中，更加強了溝通上的困難。

以傳統的方式來說，有兩種做法：當我要呈現對話的兩個人物之間溝通順暢，我會用拉背正反拍，每次都會帶到另一名對話者的肩膀。相反的，如果我想呈現溝通上的困難，我就會把人物孤立在正反拍鏡頭裡。

在結束《旅鼠》的討論前，我們想聊聊一場讓人嚇了一跳的戲，因為這場戲在《白色緞帶》裡又出現了一次。那就是，在第二部中，費茲跟伊娃說，當他們還小的時候，他是如何殺了父親的鳥，並把鳥屍留在籠子裡，假裝牠是自然死亡。

對耶！我完全忘了這場戲在《旅鼠》已經出現過。但我有很好的解釋：我在自己寫的第一篇極短篇中就說過這件事，那是關於一個十來歲的男孩，相當喜愛學校裡的女老師。有一天，他在教室門口見到女老師在走廊另一端，同學們在教室裡卻鬧哄

哄的，他命令同學們安靜，但沒有任何效果，於是他開始尖叫，好讓大家閉嘴，就在這時候，女老師走進來了，斥責他製造噪音。依然處於驚嚇的他回到家中，發高燒生了一場大病。痊癒之後，他走進父親的房間，殺了他的鳥。我自己在學校也經歷過這種狀況，被一位我很喜歡的金髮女老師錯怪誤罰。我當然沒有殺鳥，但整件事讓我相當難過，於是我開始寫作，這就是我想說的故事。這就是我創作的方式，利用自己經歷過的事物，讓自己恢復元神。

第二部最後一場戲，您為什麼找自己的兒子飾演克里斯坦的長子呢？

我當時在找一個像他這個年紀的男孩，我想說找個我認識的會比較容易，他也很有魅力。而且，我覺得這挺有趣的。

（中間）呂迪格·哈克（Rüdiger Haker）跟漢內克之子（David Haneke）

05

關於三人同居生活的《變奏曲》—永遠使用相同的名字—意識形態的藝術與終結—我不是道德家—裸體是絕望的表現—《誰是艾家艾倫？》裡在威尼斯的死者—迷宮裡的馬匹—我對父親並未感到任何恨意—《錯過》裡的諷刺眼神—《異想伯爵》與德國歷史——部反法斯賓達的電影—蒙太奇效果與前進彩色片的過程

─────── 《變奏曲》（*Variation*） ───────

　　喬治剛與妻子伊娃看了歌德的戲劇作品《施黛拉》。一回到家，他們就跟喬治那位正在學小提琴的妹妹席格麗聊起了這齣戲。在一開始時，歌德為這場由公爵主導，與他俘虜的年輕女孩及他忠誠的妻子一同展開的烏托邦式三人同居生活，寫了一個美好的結局。三十年後，歌德寫了第二個結局，在這結局裡，失控的三人自殺。

　　不久後，喬治成為記者安娜的情夫，他沒跟起疑的伊娃提起這事。安娜則與一名有酒癮、又對這段關係相當悲觀的演員基提在一起，並把這段關係搞得更糟。一天晚上，安娜打電話給喬治求救，喬治去找她時，驚醒了席格麗與伊娃，伊娃警告喬治，他要是離開就永遠別回來。於是，安娜與喬治同居。幾個月後，他倆與基提及伊娃見面，好一同瞭解他們的生活。緊繃的氣氛下，伊娃說出了席格麗試圖割腕自殺，現在人還在醫院。喬治相當憤怒，安娜再也無法忍受而逃跑，只留下隻字片語，解釋她不明白發生了什麼事，但她確認自己愛著他。五個主角終於得面對自我。

《變奏曲》的劇本受到歌德的《施黛拉》（*Stella*）¹ 啟發，您曾經執導《施黛拉》。

但我不知道是在《變奏曲》之前還是之後，一定是之後，因為是在維也納……不過不重要。

《變奏曲》這部片是怎麼誕生的？

拍攝《旅鼠》時，我跟那些演員合作得很愉快，讓我想跟他們再合作拍一部片。但一開始我只有個很模糊的構想：一對愛侶突然遭遇到一個非常嚴重的問題……。這是唯一一次，我在寫劇本的階段就要求演員針對情節提出構思，把一些想法、文件、回憶寄給我。他們欣然接受，我也用了他們所有的建議，就連最小的細節都用上了。一開始，我選擇曾在《往湖畔的三條小徑》飾演托塔的演員沃爾特・席密丁納演主角。他的角色定義最清楚，但他拒絕了，原因是身為一名同志，他自認無法演出一個愛上兩個女人的男人。我告訴他這理由很蠢，但我最後依然讓一位很好的朋友、同時也是東德最知名的戲劇演員希瑪・塔德（Hilmar Thate）來演。他娶了之後演《錯過》的女演員安潔莉卡・朵蘿絲（Angelica Domröse），他倆在東德是對明星夫妻，被批准一起來西德，進而成為舞台和大銀幕的明星。而演過《旅鼠》的艾菲德・依海娃（Elfruede Irrall）、蘇珊・蓋兒（Susanne Geyer）與伊娃・琳德，則一直是我的首選。

歌德的文本對最終的劇本有什麼影響嗎？

《施黛拉》是一齣相當優秀的德文舞台劇，講述一段三人的婚姻，一個男人與兩個女人用一種烏托邦的方式生活著。可是很不幸地，根本行不通。

歌德的故事有兩個結局，一個是美好烏托邦式的三人婚姻，另一個是悲劇，導致了三位主角的自殺。

在我執導的《施黛拉》中，我選擇了悲劇性結局。歌德寫這齣戲時，他只寫了烏托邦式的結局，但觀眾不接受，於是三十年後他又寫了另一個結局，一個悲劇性的結

1 《施黛拉》是德國文豪歌德於 1776 年完成的戲劇作品，是為戀人們寫的戲劇。

局。在電影《變奏曲》裡,我們以為主角生活在第一個結局裡,但電影最後卻很清楚顯示,這種烏托邦行不通。

為什麼取這個片名?

某種嘲諷。故事相當普通,我們常會說這種故事,觀者的觀點才是這個主題唯一多變的地方。

這是您第二部原創劇本,而您已經開始沿用相同的名字:如喬治、安娜、伊娃、席格麗……

對,我常沿用相同的名字,因為找新名字讓我很煩。

您也總是說……

這在文學裡是種很常用的手法,比如說,湯瑪斯・曼會用一些能夠凸顯角色性格的名字。但在電影這種寫實媒體上,這不太可能:高先生有可能很矮。於是我找簡單的名字,好用又簡短。

在《變奏曲》裡,我們又看到了席格麗(Sigrid)這名字……

那是從《旅鼠》沿用來的,此外,她的姓也相同,勒溫(Leuwen)。

這些兩個音節的名字,是否代表了音樂上的特殊含意?

你可以這樣詮釋,不過主因真的是我懶得找其他名字。柏格曼也一直沿用相同的名字,既然他掛心的都是一樣的事情,何苦還選其他名字,讓人以為他改變了主題呢?不如就用一樣的吧!

所以,您認為這不是懶惰囉?是一種完美的延續,的確相關!

您人真好……

現在來聊聊一個在您的電影中扮演重要角色的場景：廚房。喬治跟伊娃在廚房聊起他們剛看完的戲《施黛拉》，喬治的妹妹席格麗也在廚房加入他們的談話。您對這個居家場景似乎情有獨鍾？

伊娃·琳德

這跟一般生活一樣：廚房是個大家常常會在那裡遇上、並且什麼都能聊的地方，所以我有很多場戲在廚房實屬正常。我們看電影時，常常大小事都在房間或飯廳裡上演，但其實現實生活也會在其他地方發生：像是浴室⋯⋯還有廚房。

就像《旅鼠》的片頭很晚才出現，接在一段很長的序幕後面⋯⋯

我以此呈現這個劇本的起源，也就是喬治跟妻子伊娃剛剛在劇院看完了歌德的劇作《施黛拉》，然後開始圍繞著三人行的主題提出不同觀點。我在兩者之間取了這個片名，首先是理論，然後是運用。

在這部片之前，成年人與青少年占據了您電影裡較重要的位置，從《變奏曲》開始，您首度開啟了一個孩童的世界，並且藉由畫作的展示，顯示出他與周遭環境近乎悲慘末世的關係。為什麼？

一九八二年，當時應該洋溢著一種末世的氣氛。看著那些孩子的畫作，我發現他們身在其中。於是我們請一些小學生畫出他們恐懼的感覺，電影一開始展出的畫，正是從小學生的作品裡挑選出來的。

《隱藏攝影機》裡也有小孩子表達恐懼與復仇的畫作。您電影令人驚訝的地

方在於，只要有孩子出現，我們就會將他們與恐懼的感覺連結在一起……

孩子是在非常不安的感覺下出生的，一旦父母不在，他們就會有這種強烈的感覺。孩子會感到不利，像是有種危險。我小時候很膽小，讓我有某種認為所有的孩子都是這樣的傾向。孩子沒有自保的能力，是潛在的受害者。

《變奏曲》裡有一點非常棒，針對那些不安，總會顯現相當單純的解決方式。像是覺得被哥哥喬治拋棄的席格麗寫給他的留言：「伊卡洛斯見到反抗的飛行物時，傾流憤怒之淚。你知道我有多愛你。你的妹妹，席格麗。」

這當然很棒，但我得承認，那不是我的想法，功勞該還給演員伊娃・琳德，她恰如其分的優秀演出充實了這個角色，我很喜歡她的想法，就用上了。

在一段安娜與丈夫喬治的對話中，您提到了西方創造力的危機。您指的是一九八二年嗎？

我不太記得了。但只要看看電影就知道：今日我們認為，最活躍的電影來自亞洲與非洲。這不是近期才發生的事，只是一年比一年更嚴重。美國、法國、更糟的是義大利，除了幾個電影工作者以外，就什麼都沒有了，但在一九六〇年與一九七〇年間，存在著某種美好的富饒。

您如何解釋這種衰敗呢？

當一些比我聰明的人已經遇上這問題時，我若是冒險提出詮釋，恐怕會被視為傲慢。我認為媒體在這個過程中要負很大的責任，尤其是電影跟電視，因為教育非得經過它們來傳達，而今日的年輕人已經毫無文化可言。他們無法閱讀稍微複雜的東西，壓根連試都不想試。當然，要責怪媒體很簡單，但它們老是秉持著一種打壓的態度。大家老是說這世界再也不值得被理解了，於是變得故步自封。以前的情況可不像這樣，那時理論都還沒被推翻，反觀今天，大家不再相信任何理論，後現代這一塊是如此貧乏。人要是這麼想被娛樂，那內心肯定相當沮喪。

這種文化的衰敗，您在《旅鼠》第二部克里斯坦的對話中就已觸及：他很肯定現代的世界已經無法提供新的想法，以取代二十世紀固守的意識形態⋯⋯。

我要是稍微樂觀一點就會說，唯一碩果僅存的東西是藝術。但端看對象是誰？想好好觀賞一部電影、好好聽一段音樂，我們需要一定的教育程度。如果你沒有的話，那就輸了。

您被視為是碩果僅存的偉大電影工作者之一，希望大眾對自己在這偏差世界裡的生活方式存疑。但您一定不喜歡被稱為道德家⋯⋯

沒錯，我知道，而且這讓我非常不滿，因為道德家這個稱號圍繞著諸多混淆。沒錯，道德家是講授道理的人，我真的不是。我有我的道德在，但我不強迫任何人遵守。在我的電影裡，我提到令人不開心的事情，但並未針對我提出的問題提供答案。那些把我歸類成道德家的人，自己通常不願面對這些問題。那就拉倒，還是有很多年輕人喜歡我的作品。

對我們而言，您比較像是人道主義者。人道主義者並非道德家，他是清醒的觀察者。這個定義似乎與您的電影很貼切，連結了觀察與反省，也反映在《變奏曲》中喬治的評語：「我知道烏托邦是存在的，讓我感興趣的是，人們如何順應它。」

對，「烏托邦存在，我知道得很清楚」也是我給《變奏曲》的副標。就如同康德（Immanuel Kant）的「絕對律令」是個很好的系統，但無法解決任何事情。喬治說得對，但他解釋任何事情。凡舉與人類——甚至是動物——有關的各種關係，最後總會引發出獨斷的決定，而這也同時定義了人的性格。一個人表現得不錯，另一個則否；因為某種原因，為了某種理由？因為孩子們太受寵或被虐待？這是一種很簡化的解釋方式。人們對自己的行為得負上全部的責任，但想當然耳，媒體卻不停宣揚相反的理念，人們只要在乎有錢、成功，並且快樂就好，其他事情就不用煩惱了。「奉獻」這種行為之所以能夠成功，號召群眾為了人道而捐款，最後還能募集

成巨資，是因為人們想靠捐錢讓自己的罪過被赦免，就跟當年馬丁‧路德（Martin Luther）反對贖罪券的理由一樣，我不會說這不好，相反的，為善捐錢是件好事，不好的在於真正的動機並非幫助他人，而是為了撫平自己不安的良心。

片中最後那場很長的餐廳戲裡，您使用了相當大膽的電影手法，把一桌人吃飯與浴缸裡正割腕自殺的席格麗兩種鏡頭交叉剪接，像是對這起自殺背後的本質提出質疑。這是內心的影像，還是他們在餐廳聚餐時確實發生了這起自殺事件？

餐廳這場戲的對話相當諷刺，每個角色都知道自己的處境，每個人都一樣沮喪，卻間接自嘲，這是一種非常奧地利式的幽默，整場戲都有點在嘲諷。至於剪入席格麗的影像，的確是我想出來的操作手法，敘事經過了加工。一開始，我們以為這可能是引起伊娃良心不安的原因，繼續看下去才發現，這段自殺影像的平行剪接，是伊

蘇珊‧蓋兒、莫妮卡‧布蕾朵、艾菲德‧依海娃以及希瑪‧塔德。

娃之後要講述給朋友們聽的內容。

席格麗自殺的這場戲，似乎為您往後常用的視覺符碼提供了一種新的表現方式：在極度絕望之中女性性器官的裸露所代表的意義。
這純粹是因為，赤裸時是最脆弱的。

當然，在您的電影裡，裸露從不代表色情。比如《旅鼠》第一部，伊娃跟克里斯坦做愛時，他們雖然裸體但看不到性器官。但自從伊娃對第一次性關係失望後，您拍攝的就是她完整的裸體。
對，因為在一場情欲戲裡，要露出性器官是很困難的，很容易讓人覺得不舒服或變得下流。同樣的，我的片從不會出現性行為或暴力行為，因為觀眾知道那不是真的，都是演出來的。這對我而言不是道德上的問題，我比較怕的是違背了電影的虛幻性。

莫妮卡‧布蕾朵與伊娃‧琳德

———————— 《誰是艾家艾倫？》（Wer war Edgar Allan?） ————————

　　威尼斯，一位女伯爵被發現從窗戶跌落身亡，是謀殺或是意外？一名父親剛過世的學生，不由自主地被捲入這樁案件裡。他讀到一篇關於這樁佛羅里安咖啡館的死亡案件，一位有趣的美國人，艾家艾倫，坐到他身邊跟他聊起社會事件。幾天後，舊事重演，一位女侯爵，同時也是女伯爵的朋友，也被人發現死亡。這一切都跟一樁毒品走私與恐嚇有關。難道艾家艾倫涉入其中？還是他只存在於學生的腦袋裡？當他陪著艾家艾倫一起去賭馬時，學生發現，他們賭的那些馬根本沒參加比賽，而且做莊的左撇子卡洛根本認不得他們。他還告訴他們一個詭異的故事，他曾當著一位女性朋友配偶的面，控訴她通姦，但她當時根本沒出軌。最後她投入對她覬覦已久的艾家艾倫懷抱，他還保證自己絕對沒捲入這場陰謀。隔天，艾家艾倫消失了，警察貼了一張與他神似的尋人照片。學生難道還在做夢？

一九八四年，同樣是為奧地利廣播集團所拍，並且跟德國電視二台共同製作，您拍了《誰是艾家艾倫？》這部片，改編自彼得・羅賽（Peter Rosei）的小說，這是個人還是委託的拍攝計畫？

是《旅鼠》的戲劇顧問提議我拍的。我們一直有聯絡，他建議我讀這本小說，看看是否有興趣。我也的確很有興趣。只是呢，羅賽自己已經改編過一次，我讀了劇本後卻一點都不喜歡，不是說改編得很差，但那是另一部電影。其實我很理解箇中原因：作者不想做同一件事，他想拍另一個故事。情況因此變得很複雜：羅賽、他的編輯與我得共同簽署一份合約，我的拍片條件是讓我自己寫劇本。我沒辦法拍自己不想拍的東西，但編輯跟奧地利廣播集團卻從中作梗，幸好電視台戲劇顧問挺我。羅賽看了電影後覺得非常好，只對這不是他原本想拍的片感到有點可惜。同樣的狀況後來又發生在我的下一部片《錯過》，這讓我下定決心，再也不與第三人合寫劇本。

工作人員名單中，您與一位漢斯・柏欽納（Hans Broczyner）同列編劇，請問那是羅賽的化名嗎？

的確是。我說過，我對於跟別人一同掛名編劇這種事無所謂，就算全都是我自己寫的也行。羅賽已經領過自己改編的那個版本的報酬了，他不願意人家在這位置上只放我的名字，因此才挑了個化名放入演職員名單，純粹為了表示他不同意我的改編，但他當時絕對連讀都沒讀過。

您有忠於原著嗎？

有。但我在威尼斯勘完景之後，重新創作出很多東西。我是跟羅賽一起去的，他住過那兒，對那個城市相當熟悉。在那八到十天內，在我回奧地利開始寫劇本之前，他就充當我的導遊。我想到了一些在劇本裡沒發生的事情，比如說圍繞在學生主角身邊的畫作，牆上雕塑的頭像，以及引用喬凡尼‧莫雷利（Giovanni Morelli）[2]的文字。

為什麼您會引用喬凡尼‧莫雷利的文字？

這是飾演學生的保羅斯‧曼克提的想法。是他發現並建議我引用的。

這段引用文字並非毫無意義，因為莫雷利是位很特別的藝評家與藝術史學家，他發明了「授與學」⋯⋯。

是的，莫雷利發明了這種分析小細節的方法——挑選不同作品裡重複出現的物件或身體部位，如指甲跟耳朵——用以正確辨識作品並排除錯誤。這也呼應了我們的主題。以美學的觀點看來，《誰是艾家艾倫？》在形式與內容上的搭配，無疑是我拍的電視電影中最成功的一部。我很久沒看了，不過腦子裡還存著它成功的回憶。

該片在威尼斯拍攝，您當時拿到的預算很高嗎？

我沒印象這片的預算是我之前的作品中最高的。當然，在威尼斯拍比在維也納拍來得貴，但只有兩名主角，又是實景拍攝，費用主要是看我們在那兒待的時間長短而定。

2　1816-1891。義大利藝評家、藝術史學家與政治人物。

洛夫‧霍伯（Rolf Hoppe）

您花了多少時間拍攝？

算滿少的。我前幾部電視電影拍攝時間總是不夠。這部大約拍了五到六週。

您以怎樣的觀點來拍攝威尼斯呢？

在威尼斯拍片很困難。大家太常在這個城市拍電影了，以至於我們無法冀望能在銀幕上揭露什麼前所未有的觀點。比如說，我的問題是得找到拍攝聖馬可廣場的新手法。我選擇了一般從鐘樓拍攝的俯角，然後穿過一張掀起的窗簾。我們去威尼斯，當然會去明信片上的景點，但不只這樣。我們還會被迷宮般的街道給打敗，只要一離開主幹道就會迷路，這也是我試圖呈現的部分。

有一場戲是攝影機跟拍主角很長一段時間，從狹長的巷子到小橋上頭。這個

鏡頭是不是使用了攝影機移動穩定架（steadicam）？

有的，那是我第一次使用穩定架。我用它的原因是因為沒其他選擇，但回想起來，這方法在當時還很少見，因為成本太高了。我們還為此從德國請了專門的攝影師。

還有另一個鏡頭，就是圍繞著那艘載了四座馬匹雕像、在大運河裡航行的小艇的平移鏡頭，這個鏡頭很奇怪，因為在我們找到主角以前，會以為這是個主觀鏡頭。當您構思這個鏡頭時，您的目的是什麼？

我想要加強不知身在何處的概念。這究竟是真實還是主角瘋狂的想法？就像那個學生家牆上掛的鐵線小馬，一個有點俗氣的裝飾品，一九五〇年左右在奧地利相當流行。我先呈現這動物休息的狀態，之後是奔跑的樣子，這動物是代表瘋狂的經典符號，那是該名學生真正所見，抑或只是個影像？回到你提的那個鏡頭，大運河上的四座聖馬可廣場馬匹雕像。我們的運氣真的很好。原作當時正在修復，他們做了複製品，這樣我們就能用來拍攝了。完全符合所有我對馬這個符號所想像的不同樣貌。原著小說裡只有賽馬場的橋段。

在電影中，馬匹出現的方式有所演進：從掛在牆上靜止的動物，到景框內正在賽馬場上奔跑的影片。以及介於以上兩者之間馬匹不同的樣貌（在運河上划行，在牆上奔跑著），強調了影像從靜止到動態間的過程。有些影評人在當中看到了某種對電影的反思，您覺得呢？

有何不可！但那並非我一開始的想法，不然就應該是本能。確實，所有馬匹的形象都回到了這部片最根本的問題：這是否就是現實？

這個現實幻象的主題成了整個故事的基礎。原著小說就是這樣嗎？

當然。就像電影，原著小說的形式其實相當開放：在知名的賽馬場橋段中，大家都忽略了艾家艾倫是否有提供賭馬資訊，以造成那個年輕人的混淆，甚至連艾家艾倫存不存在都沒注意到。

在那個很長的窄巷跟拍鏡頭中，學生迷了路。還有，當窗簾一掀開，他身在聖馬可廣場時，他就像是用魔術變出來的……

還有，他要是存在，為何一天到晚去佛羅里安咖啡館？

艾家艾倫公寓裡鏡子的功用，也加強了打破現實的效果，原著小說裡有嗎？

我也忘了，我想應該沒有。很多元素都被我們轉化過了，比如艾倫艾家公寓裡那張長得像窄巷天使雕像的胖寶寶照片。對我來說，都只是這名年輕人的不穩定元素其中一部分而已。

學生在窄巷裡的天使雕像前出現過四次，除了如音樂般不停反覆以外，這種重複出現的主題是否跟四季有關呢？

不，這跟他精神上四個不同階段比較有關係。下雪、下雨及大太陽，都是暗示這故事持續的時間有點長，我們也不清楚究竟持續了多久。

下雨的時候，他堅持在雨中作畫，任雨水逐漸溶去他的畫作……這場戲簡直如同夢境。

這是為了表示他著了魔，還有他的行為完全瘋狂了。

每扇窗簾都隨著戲的開始而掀開、結束而蓋上，這是為了讓人聯想到戲劇的幕簾嗎？

不，只是想轉化一下美術場景的元素，讓它在轉場時，跟黑幕淡出或開場溶入同步。

因為我們很想問，看到這麼多窗簾，您是否想引述莎士比亞與他的創作名言「人生如戲」？

我們也可以聯想到拉辛（Racine）[3]，他曾說過上帝看著一場表演，而我們就是表演。我一點都不反對這種說法，只是這不是我當初的想法。

3　1639-1699。法國劇作家，與莫里哀齊名。戲劇創作以悲劇為主。

但您的確突然縮小了最後一場戲的景框，製造出距離感……

是的，我想顯露影片的人為因素，提醒我們所看到的並非真實，只是一場表演。

關於在現實中所感知的幻象，最後一場戲對應到了電影一開始某個角色所說的話：「當我們在地上找到一個裝滿錢的皮夾，就可以說這是一場夢了！」

我印象中，這已經是小說的尾聲了。小說本身也與愛倫坡（Edgar Allan Poe）的短篇小說《跳蛙》（Hope-Frog）相呼應。我改編時遭遇到的困難，是得找到一個方式，把這個關於復仇與虛表的奇幻故事，帶進一部外表寫實的電影裡。於是我有了讓這場戲完全跳脫現實的想法，讓那名學生直接面對攝影機講述《跳蛙》這個故事，然後攝影機焦距後移，讓大家發現這個奇特的場景，以及帶走他的救護車燈光。這場戲是在朱代卡島（L'ile de Giudecca）一個廢棄多年的威尼斯老片廠中拍的。我原本不知道這地方，勘景後，我馬上發現它是拍這場戲最理想的場景。那地方的狀態很差，甚至很危險，因為地上有很多坑洞，我們還得戴口罩避免吸入石棉。當時的想法是，把片中許多重要物件，如電話亭及威尼斯運河的平底船，一起聚集到這個地方來，好匯集所有的敘事線。

你以忠貞的妻子離開丈夫，因為丈夫一口咬定她背著他偷人這場戲，呈現出察覺真相是如何地困難，當真相將迷失我們過往相信的一切：愛情、藝術、上帝……

這些都在小說中。

對，但您對這主題相當感興趣，感興趣到讓它成為《班尼的錄影帶》的中心思想……

事實上，這是我最喜歡的主題之一。

這部片也是第一次、同時是唯一一次，您透過毒品來闡述這種現實與幻象間的混淆。

我想在小說中，作者羅賽想用這種人工手法，讓讀者比較能接受主角在現實中失去判斷標準的狀態，但我認為，那個學生不需要透過吸毒才能成功表現這種狀態。我的電影不想跟小說有所出入，但我以越隱晦越好的方式來處理吸毒的橋段，我們只看得到學生吸一次鼻子。在我的原創劇本裡，我一直試著創造不需要用吸毒或其他人為方法就能讓一切合理的狀態。在《大快人心》如此，在《隱藏攝影機》亦然，我們不知道自己所看到的是現實還是錄影片段，我也不需要為此加以解釋。

《誰是艾家艾倫？》有一場相當詭異的戲，那名年輕人見到照射在他房間地上的陽光並躺在上頭。您想透過這個動作表達什麼呢？
一種代表死亡的象徵：光線會依著太陽移動，陽光終究會離開他、將他遺留在昏暗

保羅斯·曼克與漢內克

中，但這樣躺著也是感受陽光熱度的一種方法。

這動作也呼應了尋找的主題……

是的，還有電影一開始時，家族企業的經理人來訪，讓我們因而瞭解這個學生移居威尼斯是為了逃離父親的世界。他拒絕活在被安排好的人生裡，但他也在尋找自我的過程中逐漸迷失。這就是故事的背景。在電影結尾，他找到了一個空的皮夾，這當然也是個隱喻，但我不會糾結在這個開放式結尾是否帶有希望這種問題上。

《誰是艾家艾倫？》裡這種父子間的對立關係，就跟《旅鼠》裡面一樣，這也是您作品中時常出現的主題……

或許吧……我其實一直沒發現。看完《旅鼠》後，我父親問我這種對父親的恨意是打哪兒來的，但是，我自己從未感受到半點恨意，不只對從未干涉我教育的父親本人如此，就連我故事中的父親角色們也是。這純粹是因為，當我撰寫劇本時，相較於男性角色，我對女性角色比較友善。正因如此，二〇一〇年六月我去格拉茲（Graz）為《白色緞帶》領一個獎時，很驚訝聽到一位女性主義鬥士讚賞說，這是她看過最具女性主義及反大男人主義的電影，而她很難想像居然是位男性導演拍的。我一直笑，因為我很討厭女性主義者！

您不喜歡她們充滿鬥性的那一面？

特別是替他們招惹不少敵人的理想主義。很蠢，跟大男人主義一樣蠢。

對您而言，只要以「主義」兩字作結，您都會棄絕吧？

對，實在跟我不和。

您喜歡希區考克嗎？

當然！但「喜歡」這個詞不足以代表。對我來說，他是最偉大的「大師」，「大師」這名號最適合他；我不認識別的創作者像他如此精於掌握自己的藝術，他的每個鏡

頭對整個故事都有作用，每個問題都能用行得通的電影手法找出恰如其分的解決之道，這促使他創造出很多東西。

之所以提這個問題，是因為在《誰是艾家艾倫？》中，我們找到了希區考克所稱的「麥高芬」(Mac Guffin)[4]……

這是我常用的手法……

對，但在您的電影中，觀眾也會在劇情裡看到外表假裝很重要的元素，這正是希區考克對「麥高芬」的定義……

對，當然，「麥高芬」也是我在每部片子中，為了創造我所尋找的張力而用的方法。但找到好的麥高芬可不是那麼容易的事，要是觀眾覺得被騙了，我們一旦告訴他們所看到的線索是錯的，這個方法就失效了。麥高芬的外表得夠寫實，讓大家回想時，依然具有相當的可信度。同樣地，如果希望觀眾用各種不同的角度思考一個開放式結局，先前就得建構一個結局的可能性越多樣越好的劇情。要是只能找到四種好的結局，就沒必要搞出五個可能性。

《誰是艾家艾倫？》的開場兼具了美感與神祕感。那是場夜戲，我們見到一名警察在運河上頭的陽台，然後一個年輕女子出現了，一名男子上前找他，並將她帶進室內。這時候，年輕女子的圍巾掉落，攝影機隨著圍巾掉落的途徑，一直跟到水面上。在那，我們發現幾位救生員正搭著小船在運河上搜尋。這些情節只在一個鏡頭裡說完，我們確定有件很嚴重的事發生了，隨後我們知道了女伯爵死亡的消息，我們於是瞭解到，那條圍巾——即使不是女伯爵的——代表了女伯爵的消逝。

當然，我們見到了兩個人往下看，但他們絕對不會想到女伯爵，而是之後回想起來，重新建構之前發生的事：女伯爵是在那個晚上消失的，但不知道如何消失。順道一提，那兩位看著救生員的人其實是我們的場景美術與服裝，而且這個鏡頭非常難拍。我們至少拍了二十五次，因為圍巾一直落在不該落的地方。幸好，我早就預

4　1939 年在哥倫比亞大學的一場座談會上，希區考克給了「麥高芬」以下定義：「在任何一個劇本裡具有驅動力的元素。在竊賊的故事中，幾乎總是項鍊；而在諜報片中，那必定是一份文件。」「麥高芬」帶著主角們走進成堆的轉折中，然而，逐漸地，當我們逐漸接近它，觀眾賦予它的重要性就會越來越低。

料到了，請他們準備了一大堆圍巾。

第二個鏡頭，圍巾沉到水底，也很棒……

又損失了我們好幾條圍巾！

貝托魯奇的《一九○○》電影配樂增強了該場戲神祕的美感，您為什麼使用這段由莫利克奈所作的電影配樂呢？

我一直都在尋找具有神祕特質的音樂。我記得那時候某位在奧地利廣播集團工作的人，建議我聽聽莫利克奈的唱片，當時的我正因為在古典音樂裡找不到適合的配樂而相當沮喪。我一聽這段配樂馬上就知道，這就是我尋覓多時的音樂。就算在《一九○○》中，這段配樂不是用於神祕的調性。

有些電影導演在剪片階段，在配樂者尚未拿出原創音樂之前，會先用適合的音樂來做對位。您也經歷過這樣的過程嗎？

我從來不用原創配樂的。我為大銀幕拍的電影裡沒有音樂，除了那些正在表演或演奏的片段。我的電視電影使用的則都是在我腦海中盤旋的音樂，像是《往湖畔的三條小徑》的荀白克跟莫札特，或是《旅鼠》裡面那些我年輕時常聽、現在很樂意再聽到的歌曲。我唯一一次使用另一部電影的主題配樂，就是這段莫利克奈替《一九○○》作的音樂。

您為什麼不請人配樂呢？

因為我不確定自己會喜歡他們替我作的音樂，這樣我會有受困的感覺，因此我寧可在既有的音樂裡，自己去尋找合適的。而且我也很樂意花上好幾個小時，聆聽這些美妙的樂曲。

您怎麼解釋您片中音樂的缺席呢？

音樂是用來隱藏導演的瑕疵的。我們使用的時候會像是重新陷入緊張局面。這時是

否要借助這種方法，就是誠實度的問題了。看電視跟在戲院裡相比，我們是用另一種方法在看片子，在戲院裡，觀眾為了要經歷一個事件，得動身前往，並且花錢買票。在電視機前面時，人們會走動，跑去上廁所，講電話或罵小孩，他們其實沒有真的在看。我們得找點方法強迫他們定睛在螢幕上，放些能抓住他們注意力的東西。我常說電影可以代表一種藝術的形式，但電視不行，它需要用最俗氣的方式，如利用音樂來抓住注意力。不過，當然啦，這種理論不能用在希區考克或塞吉歐·李昂尼[5]那種類型電影上頭，他們的電影少了音樂就行不通了。我呢，我用類型電影的方法來拍比較寫實的電影，這並不需要使用音樂。

在您開始拍攝大銀幕電影後，您又回到電視圈拍了兩部改編作品，分別是約瑟夫·羅特的《叛亂》與卡夫卡的《城堡》，而這兩部片您幾乎完全排除了音樂。

也是要看主題，改編卡夫卡總不能還放音樂吧！

奧森·威爾斯（Orson Welles）在他改編自卡夫卡的電影《審判》（The Trial）中放入了阿比諾尼（Tomaso Albinoni）[6]的慢板！

我很喜歡那部偉大的作品，但那跟卡夫卡一點關係都沒有。

我們發現，您在描述那名年輕人的房間時，使用了一連串的靜物特寫，宛如一九六〇年間布列松藉高達的手法。在《錯過》中您又使用了這個手法，並且在《第七大陸》從頭到尾加以系統化。除了受到那些偉大前例的影響外，您如何解釋這種美學選擇？

這主要來自日常生活的經驗，我們永遠看不見事情的全貌。專注，是永久的解構。當我專注地盯著你看，一切都在眼前，我卻看不到。我試著將這種批判藉由電影的方式表達出來。

這很類似一幅印象派的作品或是一段樂曲：連續的小觸碰激發出一整幅印

5　1929-1989。知名義大利導演，知名作品為「鏢客三部曲」、《四海兄弟》、《狂沙十萬里》等。
6　1671-1751。義大利巴洛克作曲家，擅長譜寫協奏曲。

象……

對，但不論是繪畫或電影，都只能將事物一個接著一個展現。戲劇能同時並置許多事物，就像電影中的遠景。但所謂的「同時性」（Gleichzeitigkeit）──不同事件同時發生──很難在銀幕上表現出來，因為我們是時間的囚徒，無法從中逃脫。當然，實驗電影可以這樣做，比如分割螢幕。可是一般說來，在一部電影中，我們被迫將動作一個接一個呈現出來，只有透過剪接手法，才能真正重現同時發生的想法。

您將這個要角交付給保羅斯‧曼克，他曾參與《旅鼠》第一部的演出，之後在《錯過》、《城堡》裡也能見到他，您還將自己的劇本《摩爾人之首》（*Der Kopf des Mohren*）交給他執導。

拍攝《旅鼠》時，保羅斯還在讀馬克思藍哈特（Max-Reinhardt Seminar），也就是維

保羅斯‧曼克

也納的戲劇學院。他出身於當地相當知名的家庭：母親是演員，父親是戲劇院經理與知名導演。我們馬上就結為好友。對我來說，從一開始我就肯定由他演出學生一角，他們都有一種病態感。此外，保羅斯是個非常聰明的男孩，具有相當的敏感度。他當時還非常年輕，但在他這年紀來說，是個相當了不起的演員。

《錯過》（*Fraulein*）[7]

　　一九五五年，瓊安娜在她住的德國小村莊裡經營電影院，獨立扶養兒子米夏埃與女兒布莉姬，她的丈夫漢斯在俄羅斯戰場上失蹤，因而在她的生命中缺席。漢斯的弟弟卡爾想宣告哥哥的死亡，因為有利於他的生意，而對瓊安娜而言，她正與一名法國前戰犯安德烈同居，他以化名「黑面人」從事摔角賺取生活所需。然而在與蘇俄簽訂艾德諾協定後，漢斯從俄國的戰俘營回來了。他疲憊、疾病纏身，無法繼續工作。漢斯回來後，瓊安娜與安德烈曾經發誓不再相見，但誓言被擊潰了，兩人繼續暗通款曲，直到安德烈失蹤。米夏埃成了涉及多起走私案件的小混混，最後他與同黨的賊窟被警方包圍，死於該建築物的爆炸中。布莉姬追隨一名美國大兵嫁到美國。瓊安娜決定終結丈夫病榻上的苦痛生命（拔去他的點滴），並前往一個法國小鎮，安德烈曾從那兒的摔角俱樂部寄卡片給她。於是，瓊安娜發現到，安德烈其實娶了妻，並育有兩個大男孩。他們在旅館裡私會，但瓊安娜必須離開，因為安德烈的妻子猜出了他們的關係。回去的路上，瓊安娜在一間餐廳休息，而她的生命（如同電影，在這之前都是黑白的）突然變成彩色的：就在《異想伯爵的奇幻冒險》（*Les Aventures fantastiques du baron Münchhausen*）的男主角漢斯‧亞伯（Hans Albers）似乎從餐廳的電視裡對她眨了個眼後，安德烈突然微笑著出現，跟她解釋自己做了跟她一樣的事：殺了他的妻子。瓊安娜開始歇斯底里地大笑。然而，一個她在故鄉警局被控謀殺親夫的黑白鏡頭，讓大家對結局存疑。

7　這個字並非 Fräulein：這個字要是少了分音符號，就符合許多外國人的發音方式，尤其是戰後時期的美國人（這種發音在本片第一場戲中可以聽到）。

一九八五年，您為薩爾廣播電視集團（Saaländischer Rundfunk, SR）拍了《錯過：一部德式通俗劇》（_Fraulein-Ein deutsches Melodram_），這個時期艾佳・萊茲（Edgar Reitz）拍攝了《家》（_Heimat_），您是否因此覺得自己有必要重新詮釋德國的歷史呢？

不，事情比這普通多了。這部片的起源是貝恩・史羅德（Bernd Schroeder）提出的半真實故事，他跟我說了這故事，我覺得很有趣，也有興趣拍。

誰是貝恩・史羅德？

一位電視台的編劇，他寫了西南電視台第一部電影《八〇五一的微笑》（_8051 Grinning_）的劇本，那時我是戲劇顧問，在一九七〇年初，正好卡到尋找新進作者的時期，他的文字還不錯，於是我老闆就延攬了他。貝恩是巴伐利亞人，當時他剛討到新老婆，並跟她搬到巴登巴登。也就是那時候，我們的交情開始變好，正因如此，幾年後，他跟我說了《錯過》的故事。

你們合作撰寫劇本的過程如何？

我們想拍一部反法斯賓達（Anti-Fassbinder）[8]的電影！那時我剛看了《瑪莉布朗的婚姻》（_Die Ehe der Maria Braun_），一點都不喜歡。我覺得這德國女子的故事太多愁善感，令人難以忍受，她受苦受難，卻領我們往更美好的未來。因此，我們的想法就是要跟他唱反調。我去義大利找貝恩，他在那兒有棟房子，我們討論了好幾天，將情節建構起來，然後他就一個人寫。我們的討論非常有效率，讓我以為這會是一部超棒的電影！但兩個月後，貝恩把劇本交給我，跟我期待的完全不符。我們一起重新修改，我再次感到滿意。我當時已經開始籌備電影的拍攝，我收到他的第二稿，跟第一稿一樣糟。當下只有兩種解決辦法：要不放棄拍攝，要不就我自己寫個版本，因為我沒有時間再等其他第四或第五稿。電視台的編劇部允許了，我於是寫自己的版本，也就是你們看到的電影。至於貝恩，他相當不滿，畢竟這還是他的故事。他是我很好的朋友，但我無法拍他寫的東西。我之前說過，就在此時，我決定不再跟別人一起寫劇本。我做不到。劇本一定得成為我自己的創作，不然的話，我

8　法斯賓達（Rainer Werner Fassbinder），1945-1982。德國導演，德國新浪潮電影代表人物之一。

就拍不出來。

你們不合的原因是什麼？

他啊，不管怎樣，還是寫了個法斯賓達的故事！的確，那些情節裡，有些元素相當貼近法斯賓達的世界。但是我想在那之上帶有一種諷刺的視野。比如說，電影的最後，完全就是我想要的。瓊安娜這個角色算是比較負面，她是受害者，但放大到整部電影裡來看，她依然相當無德。這是我揭露法斯賓達電影裡那種虛假的多愁善感的手段。因此，相較於出人意料的情節，分化貝恩和我的癥結出現在對於某場戲或某段對話的調性敏感度。比如說，電影中段，瓊安娜一回家，當時夜色已晚，她發現丈夫正在用火柴棒搭教堂，並且在一段很重的對話裡罵她是蕩婦，這段是我想的。貝恩的劇本比較平鋪直述，還有點多愁善感……

貝恩的劇本怎麼收尾？

像個悲劇，女主角因謀殺親夫而入監。

您的電影結局比較有神祕感……

不是神祕，是諷刺，完全跳脫一般敘事規則……

……還有異想伯爵！我們可以想像什麼是真正的結尾，也就是那段黑白影像所呈現的，她在警局裡頭……

可以這樣想，她也可以這樣想。這也許即將發生在她身上，除非那部相當受歡迎的德國電影《異想伯爵的奇幻冒險》可以將一切帶往幸福的收尾？

《錯過》也是在這個時刻變成彩色。您想藉由這效果表達什麼呢？

這是一個時間過程的隱喻，以及電影在這個時期迎接了彩色片的到來，我們可以固守著這個實際的詮釋意義。片子在這個時刻變成彩色相當具有反諷意味，因為這個情節與異想伯爵的入侵同時發生，換個方式說，通俗劇被某種童話給摧毀了。

彼德・法蘭克（Peter Franke）

演出異想伯爵的漢斯・亞伯是一位很重要的德國演員嗎？

比重要還重要！他當時可是觀眾心目中的神。當然，他曾經在納粹政權下演過戲，
但跟帝國之間還是保持距離，也未在任何與直接政令宣導相關的電影中露過面。戰
後他演了一些重要角色，而且一直到一九六〇年代都維持著德國超級巨星的地位。
此外，那段《異想伯爵》的片段，我本來想放《我們頭上的那片天》（...Und über uns
der Himmel）的片段，那是一部一九四七年在柏林廢墟中拍攝、本意在凸顯德國人道
德感的電影。漢斯・亞伯與《錯過》密不可分，因為在貝恩當初跟我說的故事中，
戲院女主人就是漢斯・亞伯的粉絲，戲院大廳還掛著他的巨幅海報。

關於燈光，您找回了當初《旅鼠》與《變奏曲》的攝影指導華特・金德勒
（Walter Kindler）⋯⋯

沒錯，他在《旅鼠》中只擔任了幾場戲的打光，為了代替波蘭斯基《水中刀》（*Knife in the Water*）與華依達《灰燼與鑽石》（*Popiól i diament*）的攝影指導傑西・立普曼（Jery Lipman）。立普曼是個待過一陣子恐怖集中營後移居國外的猶太人，是個經歷過創傷的男人，他曾跟我說，我以工作不夠迅速來恐嚇他。他在東歐拍片時間很充裕，他說華依達《灰燼與鑽石》裡那場宴會戲，他有將近一個禮拜的時間來設計燈光！在我們這裡，當然不可能。但是，他之所以在《旅鼠》第一部中有一部分被華特・金德勒取代，並不是為了這個原因，而是因為他的工作時間跟必須尬戲的女演員伊莉莎白・歐特搭不上。

聊到華特・金德勒回頭協助您，證實了您的合作團隊對您的忠誠度。接下來，您常常跟克里斯汀・柏格（Christian Berger）及約根・尤格斯（Jürgen Jürges）合作，美術則是克里司多夫・肯特（Christoph Kanter）。和您最開始的三部片不同，您換了技術人員。

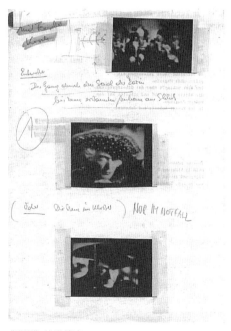

我一開始的三部片應該都是跟外國的團隊合作。只有當我開始以奧地利導演的身分工作時，才有機會藉著一部又一部的電影，找到一個又一個跟我氣味相投的人。雖然常常會因為其他工作的關係而無法達成心願，但一般說來，我還是喜歡跟同一批演員跟工作人員合作。既然大家都知道彼此的優缺點，合作起來會比較容易，溝通起來也是。

您如何挑選到您的女主角安潔莉卡・朵蘿絲呢？

《錯過》的分鏡表

她是位東德超級巨星。我忘了怎麼遇見她的，但我記得在這部電影之後，我還在兩
齣舞台劇中見過她：其中一次是在《青春的病態》（*Krankheit der Jugend*），我還為此
跑去柏林；另一次是跟她先生希瑪·塔德演出《誰怕維吉尼亞吳爾芙？》（*Who's
Afraid of Virginia Woolf?*）。對我來說，她完全就是瓊安娜這個角色，我們兩個也挺合
的。

**您為什麼找陸·卡斯特（Lou Castel）演一部反法斯賓達的電影？這太矛盾
了！**
我最希望的演員其實是傑哈德·巴迪厄（Gérard Depardieu），他的經紀人雖然很樂
意，卻告訴我他三年內都不會有空，不然他會很適合那個角色。之後，我們尋找外
型演出摔角選手夠說服力、同時還能演情人的演員。陸·卡斯特以法國演員的身分

安潔莉卡·朵蘿絲

來參加試鏡，到了拍攝時我們才發現他的法文實在不怎麼樣，他有斯堪地那維亞血統，在片場時，他跟安潔莉卡・朵蘿絲也不太合拍，但拍攝依然相當順利。

您很輕鬆就找到了拍片的德國小村莊嗎？

事實上，我們是在沙赫布呂克（Sarrebruck）附近一個法國村莊拍的。你如果注意看就會發現，電信桿並不是當時德國會看到的。當時還沒有數位化的技術，我們沒辦法把它們修掉。勘景的時候，我們跑遍了整個薩爾省也沒找到半個適合的場景，所有的德國鄉村都塞滿了新式建設，我們又沒錢改造自然場景，就被迫去法國拍了。

您透過當時的電影片段及海報講了不少德國歷史……

這是我們一開始的計畫，是我們想拍這部片的原因之一，此外，同時思考德國的電

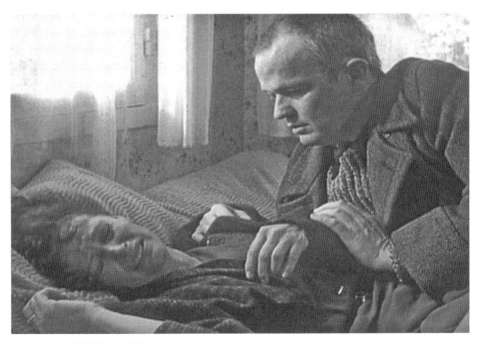

安潔莉卡・朵蘿絲跟陸・卡斯特

影以及這時候觀眾的品味。想當然耳,這造就了一個整體上相當諷刺的境界。

在那些好笑的引用裡,其中有一張是雷根(Ronald Reagan)演的《法網遊龍》(Law and Order)……
……我們拍片時,雷根是美國總統。

您也引用了許多當時相當知名的電影,如《天倫夢覺》(East of Eden)、《琴俠恩仇記》(Johnny Guitar),還有一部我們完全不認識的德國電影《謊言》(Die Lüge)……
《謊言》是一部一九三〇年代的電影,講述關於謊言的故事……所有引用的電影都對應到《錯過》的片中情節,我很幸運能遇見一個之前專門畫電影外牆海報的男人,他保存的海報與我需要的不符,但他毫無阻礙地重畫了所有我想呈現的海報。

取得那些電影片段放映權是否相當複雜呢?
電視播映的部分,一切都很容易解決,就跟取得音樂片段的權利一樣,有個機構專門處理這方面的問題。相反的,當我們在慕尼黑影展放映時,因為權利問題,必須剪掉迪士尼公司的《白雪公主與七個小矮人》,以黑畫面取代之。我們一開始就知道,這些電影片段會讓《錯過》幾乎無法在戲院上映,甚至連錄影帶都不能發行。從那次之後,我就跟製作該片的電視台鬧翻了,因為他們為了接下來的拍攝案,對我的態度相當不好。就連今天,想在回顧展裡放映這部電影依然相當困難。

為什麼把《琴俠恩仇記》與《白雪公主及七個小矮人》的片段改成黑白,它們原本是彩色片啊?
首先是為了強調電影人為面的意象,強迫觀眾與表演保持距離。再者,保持彩色的話,會打破我這部片結局突然變成彩色的影像效果。
為了能在電影與觀眾之間一下子就創造出某種距離,我還設計了一個讓我心存遺憾的開場鏡頭,因為從來沒拍成。那是一個需要用到升降手臂的垂直俯角鏡頭,拍攝

的時候，攝影機必須先往上攀升，然後再往下降。可是拍攝當天，我沒有升降手臂：他們用了一些裝置讓我可以從上面拍攝，攝影機卻無法運動。於是我把分鏡全部重改了，結果觀眾看到的是，我在那之前拍過的兩個俯角鏡頭：漢斯跟瓊安娜在床上以及謀殺的鏡頭。當這兩個鏡頭插進來的時候，電影已經開始二十幾分鐘了，人家會納悶為什麼用這種不寫實的視角，與之前的完全衝突。

在當時，大銀幕對情色領域放任得多，那個全裸鏡頭有造成問題嗎？
沒有，完全沒問題，除了安潔莉卡・朵蘿絲的先生，他看到電影後相當火大。

還有，為什麼在旅館偷情的那場戲中，陸・卡斯特進入了她；然後之後那場

彼德・法蘭克跟安潔莉卡・朵蘿絲

在不列塔尼的戲，她躺在床上、在情郎前張開雙腿，您是為了在性愛戲中表現寫實，還是為了挑釁？

我不想挑釁，我想要呈現這是一種感傷與暴力交雜的激情。我們要是決定在戲中呈現性行為，就要讓人覺得實際上真的發生了什麼，不然就有落入俗套的危機。

您是否想以這些大膽的行為，為其他導演開啟另一條路呢？

不，我從不去想這種事，我專注於把自己的故事說好最有效率的方式，從不擔心我是否能為電影創新手法或之類的事。

在《錯過》裡，您重拾了《往湖畔的三條小徑》中，正在游泳的伊莉莎白對她父親說「我愛你」，但父親完全沒聽到的那個橋段……

啊！我重複了！

不如說在這個重複當中，我們看到了一種難以向所愛之人表達善意的定律。當您寫這樣的戲時，您知道自己在前一部片已經拍過了嗎？

是的，但我的原意並非重拍一場已經拍過的戲。它就這樣發生了，而我之後覺得還挺適合的。總之，我寫劇本時並不會想到之前拍過的電影。一般來說，我會忘了我的片子，當我拍完了一部片，我就不再對它有興趣，我會專注在下一部片上。因此我對重看自己的片子一點興趣也沒有，除非是跟某個我想知道他反應的人一起看。

您完成一部片之後，會找人做第一位測試觀眾嗎？

會，我會找我太太蘇西，她永遠是第一個看到電影的人。

您曾因為她的反應而修改原本的剪接嗎？

有，但我也會給其他人看，如電影博物館及維也納電影資料館館長亞歷山大・霍華茲（Alexander Horwath），他的思緒相當清明，對電影無所不知。他的判斷助我良多，有必要重新思考剪接時，他也會鼓勵我。當我剪完一部片之後，我通常很清楚

弱點在哪裡。

您對於完成的電影似乎相當冷靜，相對於許多電影導演，都是很久之後才看見剪接的弱點在哪裡。

對我來說，這是比較容易的，因為我在寫劇本的階段就已經想好怎麼剪接了，問題會發生在某場戲拍不好的時候。我只拍劇本裡寫的東西，跟不停增加鏡頭好加以掩飾的美國人相反。對他們而言，是剪接師在做電影。我不想要這樣，因此只拍我預設好的東西！但是當我發現什麼地方不如預期的時候，就會陷入窘境。我得找出一個避免讓觀眾發現這個錯誤的方法，最糟的情況是剪掉整場戲，就像《惡狼年代》，我剪掉了幾乎二十分鐘沒拍好的戲，因為我選角選錯了。

依您的方式，當您對一場戲不甚滿意時，除了剪掉，似乎別無他法？

沒辦法總是剪掉啊，因為說故事得要有些準則，而這些準則有可能只存在於其中一場沒拍好的戲裡。有時候會引發一些靈感。我甚至曾經在這些戲裡，找到比我最初想像還要好的東西。不過，沒拍好的戲常常就是沒必要。當一場戲真的非常強烈而演員們都相當專業時，就沒什麼拍壞的風險。若我們發現某場戲的某個地方沒那麼好，就試著去解決困難，最後都會找到解決方法。當然，也得知道是不是這場戲沒寫好。我年紀越大就越謹慎：會在寫劇本的階段就把似乎不甚滿意的地方刪掉。年輕時，我們會覺得自己寫的每行字都是大師之作，直到今天我還是在我的學生身上發現這種狀況，而我在他們這年紀也是這樣。隨著時間的增長，垃圾桶越來越容易填滿了。

您會把完成的片子放給夫人蘇西看，然後再給其他人看，但在開拍之前，您也會把完成的劇本給別人看嗎？

會，我會給蘇西看。之前，我第一個讀者是我阿姨，一個很簡單的女人，跟藝術與電影一點關係也沒有，但她相當睿智。我什麼都可以給她看，她也很樂意，因為她很喜歡我。她會提出一些像是：「這個我看不懂，為什麼他要這樣做？」的問題，

而她總是對的，因為簡單的人總有最恰當的觀點，而專業的人老是被電影理論遮瞎了眼。簡單的人只想知道他們懂不懂跟他們有沒有興趣。但要找到這樣的人很難，還要能夠完全信任。蘇西對自己的反應也相當堅持，不過我不會在意她對暴力戲的評論，因為她受不了。一般說來，她馬上就會瞭解我想說的含意，而且當她批評我的作品時，至少有七成是正確的。這對我很有幫助，因此她是唯一一個讀劇本的人。因為當我認為劇本完成了，就會跟我要拍的電影一模一樣。

製作人在您的創作中處於什麼樣的位置？

沒有位置！他只要找到錢就好。我有點誇大了，其實要看是哪一位製作人。比如說，菱紋電影（Les Films du Losange）的瑪格麗特·瑪芮格（Margaret Menegoz）非常聰明，我完全相信她，而且劇本一完成就馬上交給她。她也會給我類似的批評，像是：「你不覺得這有點太長了嗎？」或是「我不懂欸……」。但她對自己的行業相當瞭解，我相當重視她的意見。我還是做我想做的事，而她從來沒想過介入。我如果不認同她的批評，她會接受我的理由。在奧地利這邊也一樣，就算是電視台，他們也讓我做我想做的事。但是對現在同行的年輕人就不是這樣了，電視台的權力大到無法與之抗衡。要是電視台對年輕導演說他們的劇本太複雜，年輕導演非得讓步不可，否則就拍不成了。現在如果處女作想拍一部比較有品質的電影，已經變得相當困難，至少在奧地利如此。電視台參與越來越多戲院上映的電影投資，對電影的影響不停擴大，甚至到了世界級。這真是最糟糕的事。

在風格上，《錯過》跟您之前的片有了切割：它的節奏比較快、比較優雅……

因為這是一部通俗劇，就如副標所強調的，「一部德式通俗劇」……

一般來說，通俗劇都有點慢……

對，但我的是諧仿的通俗劇，有很多場戲在劇本裡頭就已經預設好要交叉剪接，這會讓敘事加快。

除了令人緊張的節奏之外，《錯過》對於電視電影來說，剪接也相當大膽。比如說在電影院放映《黑湖妖潭》[9]（*Creature from the Block Lagoon*）立體版，我們看到瓊安娜的女兒戴著當年的三D眼鏡。還有，在一場室外戲中，她告訴她媽媽自己想嫁給比爾，然後我們回到那場她戴著三D眼睛哭泣的戲。她的眼淚肯定不是因為看了賈克·阿諾（Jack Arnold）的電影而流……。

當然，這是將她的思緒化成視覺，因為對她來說這是一場悲劇。她很愛她的父親，而她得離家了。

這種剪接方式讓節奏優雅許多。

在其他的時候，也是用上那些朗朗上口的流行歌曲的好時機，流行歌曲可以對動作添加上嘲諷的評論。

在《錯過》最後，您完全重剪了《異想伯爵的奇幻冒險》。當陸·卡斯特跟瓊安娜宣稱他殺了他老婆，所以他已經自由、可以跟她生活在一起，那位知名的伯爵對我們眨了下眼……

這我可玩得很開心！但這種重剪的影片片段只能用在電影最後，當觀眾已經無法分辨這其實只存在於女主角的想像裡時。

9 美國環球影業於 1954 年發行的第一部黑白 3D 電影。

《致謀殺者的悼文》，我唯一一次涉足實驗
片—社會事件帶來的刺激—電視上引發爭論
的暴力—《叛亂》的高雅與厚度—彩色與黑
白—布列松的驢子在 F. W. 穆瑙的廁所裡—
「犯罪現場」與核能危機—《城堡》或未完
成的必要性—改編卡夫卡—我與蘇珊·羅莎
的第一次相遇

**在討論您的電影創作之前，我們想先跳脫您的作品年表，聊聊一九九○年到
一九九七年間您為小螢幕拍的三部電影。您在《第七大陸》與《班尼的錄影
帶》之間，拍了一部《致謀殺者的悼文》（*Nachruf für einen Mörder*），請
問這部片是從哪裡開始的？**

奧地利廣播集團有個名為「藝術之作」（*Kunststücke*）的節目，完全由一系列小成本
的實驗電影所組成。對於能夠以這種方式與極少的預算拍攝第一部片的學生而言，
再理想不過。這個節目的製作人，同時也是我之前合作拍片的電視台戲劇顧問，老
纏著要我加入。我也總回覆他沒時間啦、錢太少啦，還有最重要的是，我只拍劇情
片，從不拍實驗片。然而，一九九○年九月八日，維也納發生了一樁社會案件，給
了我相當大的刺激。一個喝醉酒的年輕人在被一個派對攆出來後，一回家就拿了把
槍，到房間射殺了父母，隨後回到派對現場又殺了四個人，並且射傷了許多人。之
後，這年輕人對著企圖逮捕他的警員開槍，成功逃離之後，他自殺了。報紙上有很
多關於這起事件的評論，一兩個禮拜後，一個相當受歡迎的電視談話節目「第二俱
樂部」（*Club 2*）針對這主題作了特別單元。這是個深夜節目，緊接其後是最後一節
新聞，為當日新聞作摘要，並且宣布本日節目告一段落。在這場名為「為什麼這件
事會發生？」的辯論中，受邀參加的來賓包括一名心理醫師與其中一位受害者的姊
姊。我們老有種她隨時隨地都會崩潰的感覺，不過主持人的手法相當細膩。節目自

然是完全沒有回答到原初設定的「為什麼這件事會發生？」提問，但幸好有那位相當感人的年輕女孩，她深深感動了我。於是，我打電話給那位戲劇顧問，告訴他我準備用這個主題，為「藝術之作」拍一部作品，只要遵守以下原則：完整重現當晚的節目，只保留該節目第一個影像，接下來一直到最後都只保留聲音的部分。當我們再看到原始影像的時候，就是電視新聞以及最後露出奧地利國旗的影像。而這中間，我的想法是把奧地利廣播集團的兩個頻道，在該事件發生當天所播放的所有節目影像加以壓縮。所有播出的節目，連同廣告在內，都得遵照當天播放的確切時間比例。我跟助理看了所有節目的錄影帶並加以計算。舉例來說，一部兩小時的電影，在片子裡就會是一分半鐘；至於一支廣告，就是三格影像。我們並不重剪這些節目，但會抽掉最暴力的時刻。我保留了某些聲音，但有字幕的對話除外。結果，在那些快速剪接以及具有煽動性的標題加強之下，這部片變得相當暴力。習慣上，我們並不會「致謀殺者悼文」，只會為正直與功績彪炳的人致哀。這一集播出後成為相當大的醜聞。奧地利廣播集團收到為數驚人的投訴。許多電視觀眾根本沒搞懂它到底在講什麼，但我們早在節目一開始就清楚說明了我們的動機。該頻道的文化負責人，也就是放行這個節目播映的人，是一個相當睿智的人物。我們把這部片放給他看之後，他先按兵不動，然後說：「原則上，這部片一播完我就得捲鋪蓋走路。但我答應你們，我們絕對會播出，而我已經準備好以辭職的方式為這部片作保！」我印象非常深刻。不過他又加了一句：「這事我常做！」

醜聞到底是怎麼來的：是因為大眾不瞭解你們想表達的觀點，還是公眾頻道上的暴力元素？

我想應該兩者都有。我一直收到很多人看完之後的感想，覺得拍得很棒同時又相當不尋常。對我來說也相當特別，這是我唯一一次涉足實驗片領域。我再也不會拍一樣的東西了！這部片是我針對那偶然看到的節目所作的反應：它感動了我，但我覺得這種詢問謀殺理由的方式相當虛假，這可不是把心理學跟社會學擺進電視攝影棚攪和在一塊兒就能得出最後解答。我這部片的價值，在於作為一面鏡子，反映長久以來來自媒體的暴力，並把我們搞得對此早已麻木不仁。這個主題隨後在《班尼的

錄影帶》再度出現，只是用另一種形式呈現。《致謀殺者的悼文》講的是對於屠殺與其引發的爭論，當下所做出的反應。我要是晾著之後再拍，所有的人都會忘記那種驚嚇，以及這件事引發的情感效應。

在那名年輕的殺手身上，我們有種謀殺取代了言語的感覺。在被整個社會給混淆之後，暴力成了唯一表達的形式。

我認為這種狀況一直以來都是如此。暴力是欠缺溝通的結果，是人類自存在以來，人性裡的正常現象。要是我們真的想溝通，總是可以在暴力以外找出其他方法。

這我們之後會再聊到。現在來談談您倒數第二部電視電影，您在一九九二年改編自約瑟夫・羅特的小說，《叛亂》。您為何選擇這本小說？

那是電視台提的拍攝案，我馬上就答應了，因為我非常喜歡約瑟夫・羅特，同時也因為那個故事相當適合電視改編。約瑟夫・羅特的故事在寫作品質之外，更兼具了厚度與內容。

您知道這本小說第一次被改編成電視作品是在一九六二年，由沃夫岡・史道德（Wolfgang Staudte）執導嗎？

不知道。我只知道 F. W. 穆瑙（Friedrich Wilhelm Murnau）執導的《最後一笑》（*Der Letzte Mann*），啟發了約瑟夫・羅特，寫出最後那個公廁的橋段。我在某個地方讀過這訊息。羅特當時是個記者，除了小說以外，也為報刊寫了很多文章，《叛亂》其實不是最有名的。

小說中充足的文獻資料，可以見到他當記者的影子⋯⋯

一定的，不過這本小說依然充滿詩意。約瑟夫・羅特每一本小說都寫得相當好，很少德國作家有他這種高雅的筆觸。

您再次延請烏道・沙梅爾（Udo Samel）錄製本片的畫外音，您在《變奏

1　該片由於英文片名為 *The Last Laugh*，台灣一般譯為《最後一笑》，然而法文與德文原名皆為《最後之人》，因此極少數的文獻中將該片譯為《最後之人》。

曲》中已經跟他合作過。

我請他錄，因為那是我聽過最棒的聲音之一。

您選擇了棕褐色調的影像，這製作的過程是怎樣呢？

我們先用彩色拍，然後把顏色拉掉變成黑白，再染上我想要的顏色。片中使用了一些歷史畫面，我希望電影的質感符合那些資料片段。

這效果做得非常成功。我們就算看得出一開始使用的資料片段，接下來就會被後來才拍的殘障人士演出片段所矇騙，而且我們還在其中見到主角，令人瞠目結舌。不過，為什麼有些片段還是彩色的？

─────────── 《叛亂》(*Die Rebellion*) ───────────

　　第一次世界大戰後，安德烈帶著一條斷腿回到故鄉。然而，他相當驕傲為帝國賣命，並且深信自己的人生已經付出了這麼大的代價，今後肯定會過著美好的生活。他很快就得到了獎賞：維也納市政府頒予他一張小型管風琴的街頭表演證。幸運繼續對他招手，不久之後，他與供他吃住的舊貨商威利結為好友。除此之外，他在表演的過程中，遇到另一位對他人生更重要的人：也就是相當覬覦他收入的寡婦法蘿。他倆很快就結了婚，但安德烈的厄運也從此時開始降臨。在列車上，他與一位要求市政府取消殘障退伍軍人補助的小康人士起了衝突，警察逮捕了安德烈並吊銷他的表演執照。妻子法蘿從那時候起就看不起他，還跟一個一直對她大獻殷勤的鄰居搞婚外情。安德烈被勒令必須出庭，他卻無法前往，因為他與一個腦袋不清楚的警察攪和上了。他相當憤怒，但終究被關入牢裡。在牢裡，他感覺自己跟停在鐵窗邊緣的鳥兒很親近，卻不被允許餵牠們。安德烈獲釋後，與舊貨商威利重新建立了友誼，這位前舊貨商目前是公共廁所公司的老闆，並讓他在其中一間廁所工作。安德烈越來越孤獨，開始埋怨起老天，怨牠讓自己受了這麼多苦，怨牠不公，然後他終於不支倒地。他的屍體被捐做研究使用，威利去做了最後弔唁，然後吹著口哨離開。

我希望片中人物經歷的短暫快樂時光是彩色的：從他開始跟即將娶進門的女人約會開始，一直到他們結婚。然後，有時候他會夢想著更美好的人生，或是當他受苦受難的時候，會想起一些過去的美好時光。其實，我希望依據主角的內心狀態，穿插黑白與彩色的影像。

您相當忠於原著小說，但您同時貢獻了一些自己的想法讓內容更為充實，像是安德烈在廁所裡的那場戲，以及您讓大家看到他的驢子揹著他的管風琴，

勾勒出劇本內容的歷史照片

帶給他最多快樂的生物與物品……

小說的結尾相當難改編，因為一切都是透過言語表達，比如他在牢裡那段關於鳥的話，以及之後他反抗上帝的那場戲，似乎只能用畫外音來呈現，而我得替這個橋段找出影像與之呼應。這是我從影以來首度使用隱喻的手法，對我來說相當困難。不過我覺得，最後結果挺好。這是我拍的電視電影中我自己最喜歡的其中一部，因為我成功地忠於原著，同時又相當個人化，演員的表現我也相當滿意。飾演安德烈的布蘭科‧沙瑪洛夫斯基（Branko Samarovski）表現得相當優異，散發出一種柔情。

您怎麼找到沙瑪洛夫斯基的？

他是維也納城堡劇院裡一位相當重要的演員，我一有適合他的角色就會找他演。他有一張相當特別的臉，他也演了《白色緞帶》裡的那個鄉下人。《叛亂》無疑是他

漢內克指導沙瑪洛夫斯基

最好的角色，他在片中是如此地感人。

我們也很喜歡那位盧森堡籍演員提耶希‧馮‧維夫可（Thierry Van Werveke）……

不幸的是，他在二〇〇九年過世了。我非常喜歡他，他是一個相當熱情、和善、又有點瘋瘋癲癲的傢伙，我們永遠都不知道他背好台詞了沒，但演我的戲，他從來沒有問題。他也是個搖滾歌手，喝這部電影還是《惡狼年代》的殺青酒時，總之我記不得了，他帶了他的團來表演。

那您的女主角，茱蒂絲‧柏卡妮（Judith Pogany）呢？

女主角我找了很久都找不到。柏卡妮是匈牙利演員，連一句德文都不會說。在她的國家裡，她被公認為專門拍電影的演員。她寄給我一捲她跟教練一起排演某場戲的錄影帶，我一看就知道這是我要找的演員；所有演員之中，只有她秉持著信心捍衛這個角色。小說裡的女主角是個討人厭的角色，而所有我試鏡的女演員都只演出她令人討厭的那一面。柏卡妮不是最理想的人選，因為她太擔心自己的發音，但其實她一小段一小段講起來，挺標準的。

您的電影的確給予女主角相當模糊的形象，在小說中，她嫁給受傷退役軍人只是為了他的靴子。

我處理這個角色的方式，跟對《鋼琴教師》的華特一樣。華特在耶利內克的小說裡是個大混蛋，我試著讓他更複雜一點，因為我對混蛋一點興趣也沒有，不管在劇場或是電影裡都一樣。

您拍攝《班尼的錄影帶》時發掘的場景美術克里司多夫‧肯特，在本片中的成果相當特別。在重現歷史場景之外，我們還感受到一種風格上的延續。

要重現真實，我們還是有點擔心。這段歷史距離當時並沒有很久遠，是個發生在第一次世界大戰末期的故事，我們不需要重蓋新的建築，只要改裝內部即可。比如

說，建築的庭院就是你們見到的那樣，我只加了一間驢窩。我們沒想要風格化，當然，除了剛剛提過的結尾。那個改變了安德烈的廁所則是在片廠搭景的。

留白強力主導了《叛亂》這部片。

對，為了跟顏色的特效抗衡。一般而言，我們比較難注意到彩色片中的細節，留白讓我們能夠凸顯重要物件，如驢子或某些細節。

這也加強了片中的卡夫卡氛圍。

我不覺得這是一個卡夫卡式的故事，這故事太溫和了。卡夫卡是不可能溫和的。如果氣溫是零下二十度或是鐵棍揮打在手心，這才是卡夫卡！卡夫卡的故事裡存在著一種全然的絕望或是具有侵略性的幽默感。而在約瑟夫・羅特的故事裡，有一股巨大的悲傷，但從來不會讓人沮喪。

安德烈的驢子讓人不禁想起布列松的《驢子巴達薩》。您有想過嗎？

當然！

我們總覺得您的巴達薩驅動了所有安德烈嚮往的溫柔，即使毫無希望……

對，就跟布列松的電影一樣，一點也不樂觀，但就算在死亡裡也包含著溫柔。巴達薩死去的那個鏡頭中，牠被綿羊包圍，搭配著舒伯特的音樂，令人無比心碎。

我們還發現，您片中有很

多取景方式都是純粹的布列松，就像是您想向他致敬……

當我們聽見那段關於鳥的話時，牢中的鐵窗有著十字架的形狀，很明顯就像《死囚越獄》（*Un condamné à mort s'est échappé*）跟《鄉村牧師日記》（*Journal d'un curé de campagne*）的結尾。但你要是注意看，就會發現至少有兩個鏡頭是真正的引用：囚犯在走廊裡排排站的鏡頭，還有他們到中庭清理水桶的鏡頭。第一個鏡頭幾乎跟布列松的一模一樣。

跟布列松一樣，您也使用了舒伯特的音樂。

是的，那是〈C大調弦樂五重奏〉。我之所以用這一段，是因為它悲傷的氣氛跟當時的情況很搭。沒有一位音樂家比舒伯特更有辦法重現我們剛聊到的奧地利式憂鬱，在舒伯特的音樂中，我們找到了約瑟夫・羅特小說裡所浸淫的氛圍，因此這部片用這音樂是有必要的。

除了憂鬱之外，我們也在片中感受到了在社會化成的野獸跟前，那種強大的個人無力感。這是您作品中不斷重複的主題，從《旅鼠》到《隱藏攝影機》都是，其中也包含了您改編的《城堡》。在討論《城堡》之前，您參與了一

在布列松與舒伯特之間

齣相當受歡迎的警匪電視影集，也就是「犯罪現場」（*Tatort*）。您參與的是一九九三年《女巫的獵殺》（*Kesseltreiben*）這集，當時您掛名編劇。能否請您談談這部片，因為我們都沒看過。

那你不如就忘了它吧，因為它跟我寫的劇本一點關係都沒有！那部片跟《錯過》一樣，

由薩爾廣播電視集團製作，不過是跟一個新的編劇團隊，他們找我寫一個劇本。我接受了，但劇本的根源是更早以前。這本來是另一家電視台委託製作，也就是西德廣播電視集團（Westdeutcscher Rundfunk, WDR）。為了幫助你們瞭解，我得提醒你們，「犯罪現場」並不是個單一主角的傳統影集，它比較像是一套警匪電視電影的組合。九個地方電視台一起製作，每集都必須凸顯當地特色，因此不同省份會有不同的警探，一同主導整部影集。我呢，我替西德廣播電視集團寫了一個劇本，故事背景在北威爾邦萊茵省，我在裡頭提到了核電問題。當時我有幸認識一位在大學研究核電危機的物理專家，他給了我很多老舊核電廠有多危險的驚人資料，也帶我參觀了相當安全的現代核電廠。於是，我開始深入研究，並拿來當做接下來寫警匪劇本的內容。只不過，看過我寫的劇本後，西德廣播電視集團拒絕製作。

因為政治因素嗎？

他們絕對不會承認，但肯定是如此。然後，薩爾廣播電視集團的戲劇顧問從中介入，調整了幾個主要人物，把它變成一齣薩爾省警匪片。那位戲劇顧問對我的計畫很有興趣，可是我們開始籌備以後，他宣布，原本預計七週的拍攝期突然縮減成四週。這對我來說是不可能的，編劇組就讓我自己選：要不全部放棄，要不把我的劇本賣給他們，讓其他人來執導。我想還是拿到自己該拿的工錢比較好，就選了第二個解決方法。然而，當我看到成品時，發現這根本是個災難，跟我寫的劇本一點關係都沒有。他們剔掉了所有關於核電的隱憂，換成一些陳腔爛調。在我寫的劇本中，原本誠實的核電廠員工變成壞人。他們把複雜與嚴肅的部分都拿掉了，因此我把名字從演職員表中拉掉，替換成我自己取的假名理查‧賓德（Richard Binder）。但有些電視台重播這部片時，還是會說這是「漢內克的劇本」。

在談論您於一九九六年所拍──也就是拍完《禍然率七一》後──改編自卡夫卡的作品《城堡》之前，我們想知道，既然您當時已經開始拍電影，為什麼還會回來替電視台工作呢？

就只是因為有人提議我拍。那時候，我拍電影還沒辦法一部接著一部，有人來問我

《城堡》（*Das Schloß*）

　　某個夜晚，新到任的土地測量員 K 抵達了他往後要工作的地點。在等待開工通知期間，他投宿在一個小村落的客棧裡。這個區域似乎隸屬於一處貌似碉堡的地方管理，人們稱之為「城堡」，在裡頭工作的人根本遙不可及。不久之後，K 被分派到兩位助理，但他們相當沒規矩，喜歡嘲弄別人，對於 K 想與上層接觸的願望更是一點幫助都沒有。K 隨後認識了城堡傳訊員巴那巴斯，但他能提供的訊息甚少；還有在另一家客棧工作的費妲，她自稱是某個名為克藍的傢伙的情婦，那傢伙是 K 要進城堡必定得認識的人物。土地測量員 K 很快就成了費妲的情人，寄望她能協助自己盡速達到目的。然而，一次又一次的會面，一扇接著一扇毫無結果、開啟又掩上的大門，K 只能飄泊著，無力地矗立在這看不見的權力之前，永遠無法確知眼前等待他的命運為何。

想拍什麼，可是件相當讓人開心的事。也因此，就算電視台其實並沒那麼熱衷，我還是硬提出了《城堡》這個案子。當時我想，既然離開了電視圈又回來，不如乾脆搞個大的吧！《城堡》的改編對我來說就像某種顛峰。卡夫卡吸引我的是，他描寫現實的手法並不是所謂的寫實，而我得為那種現實在電影裡找出相稱之處。在此同時，我絕不可能提出這樣的電影企畫，因為一如我之前所說，電影的作品，就是影片本身。我看過一九六八年魯道夫・諾埃特（Rudolf Noelte）改編、由麥希米連・薛爾（Maximillian Schell）主演的版本，我覺得真是糟透了。諾埃特是個偉大的劇場導演，但他對電影一無所知。再說，在那個版本裡，他把錯誤給放大了，像是他將城堡亮出來給大家看。那版本裡沒有一樣東西拍對，我想我應該可以拍得好一點。

您在《禍然率七一》之後，馬上接著改編這本未完成的斷簡殘篇，這算是種巧合嗎？

其實啊，這就像卡夫卡的作品批准了我，輪到我去好好討論斷簡殘篇。我一直覺得《城堡》這本小說之所以是斷簡殘篇，絕非偶然。我想，就算卡夫卡能夠再活久一

點，《城堡》依然不會完成。這就像羅伯特·穆齊爾花了十幾年寫他的小說《沒有個性的人》，卻依然沒能完成一樣，因為小說本身不讓他完成。不論在文學或文化的故事裡，我想，到了某個時間點上頭，就不能自以為能把所有一切都納入一本書之中。也就是說，我們所觀察的這個傢伙，只能以斷簡殘篇的方式存在。《城堡》這本小說無疑是這方面最廣為人知的頭號代表。再說，就我的工作而言，這次改編就像是種需求，像是一份必須依循的課表。

您改編《城堡》時遭遇過哪些問題呢？

改編小說遇到的總是同樣的問題。讀者會花好幾天的時間閱讀小說，但你得把它拍成一部兩小時的電影，如果你有辦法將書中百分之二十的精采轉移到電影裡，就已經很強了！最大的問題是取捨：哪些東西該不顧一切地保留，哪些該刪掉？故事得被精簡成最精華，而卡夫卡的故事裡，一切都是精華，這下可就更複雜了。我在劇本上的努力是一場扎扎實實的硬仗，每當我刪掉一些東西，就覺得自己犯了滔天大罪。我盡力了，但也花了不少時間。

跟《第七大陸》與《禍然率七一》一樣，您會在換場間插入黑畫面……

是的，為了加深斷簡殘篇的印象……

也可以當成是喘息的機會，就像音樂裡的休止符。

是的，當然可以。我喜歡這個方式，因為這一方面是建構敘事的方法，同時也是純粹音樂性的問題。比如說，在《第七大陸》裡頭，每個黑畫面的長度都是不多不少的兩秒鐘。但在《禍然率七一》，是依據前一場戲的長度與重要性而有所不同。《城堡》則相反，沒有任何規則。

如同您其他電視電影，您在《城堡》裡也借助了畫外音。但這次，聲音卻與故事本身創造出一種距離感……

你說得對，《城堡》的畫外音跟《往湖畔的三條小徑》與《叛亂》的使用方式不一

樣，在後兩部片裡，敘事者跟他們有詞的戲之間有幾場緩衝的戲。而在《城堡》裡，敘事者規定了對話的節奏與組織：他會描述情況，然後再讓主角說話。這種方式呢，會讓人很難進入電影。具體說來，拍攝前我們並沒有先錄好畫外音，但是我自己把詞給錄好了，方便計時，也能知道演員需要開口說話的確切時間。這對他們來說並不是一件很愉快的事，但對我而言，這似乎是忠於卡夫卡原著的最好方式。在《往湖畔的三條小徑》，我記得在那場女攝影師用畫外音一一舉出她交往過的人的戲裡，我刻意不讓那些人的照片，在他們的名字被提起時出現。當時我覺得這樣做很優雅，不過現在我覺得是錯的，我偏好用這種精簡的方式，好確認影像的真實性與畫外音所說的內容之間的真實度。這讓《城堡》的拍攝更加複雜，但這種畫外音的實驗，讓我感受到更大的快樂。

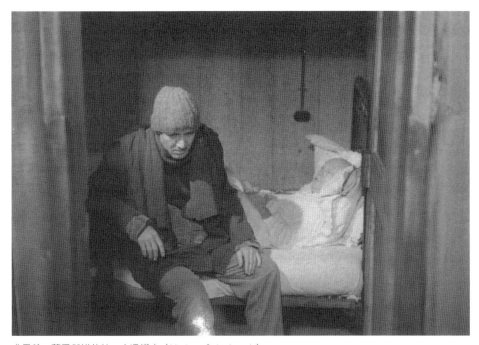

尤里希‧慕黑與諾伯特‧史溫鐵克（Norbert Schwientek）

每一場戲的長度都不太一樣，這方式嚴格禁止了觀眾對主角產生認同，並且強迫他們思考。

是的，這節奏多少有點嚇人，讓人感受到自己的存在。

這種距離感，同樣被尤里希‧慕黑（Ulrich Mühe）冷酷的演出方式給巧妙的維持住。

K 代表你跟我，尤里希也是個理想的化身，因為他是那種你在路上擦身而過卻不會注意到他的人。不管是哪種情況，只要把他放進去，都具有可信度，因為他不是一號人物，比較像是一張可以被投射在上頭的銀幕。他跟沙瑪洛夫斯基——《叛亂》裡的安德烈——完全相反，沙瑪洛夫斯基以他那表情豐富的臉龐，一下子就能化身

（左起）漢內克、蘇珊‧羅莎與尤里希‧慕黑

成某個角色。然而,《城堡》並不是某個角色的故事,而是我們所有人的故事。尤里希是這角色最理想的選擇。再說,一般而言,他就是我的理想演員,因為我的角色人物都不只是個角色人物,他們總有種放諸四海皆準、投射到我們所有人的面向。

您遵循了小說中丑角的元素,並給 K 的兩個助理相對的重要性。但是,就如同尤里希・慕黑,法蘭克・吉連(Frank Giering)與菲利斯・埃特內(Felix Eitner)演得也相當內斂……

要找到會演喜劇又不會誇大效果的演員很難。我對他們的演出相當滿意。相對的,他們倆長得有點像,更加強了他們的詭異度。這也是諾埃特沒做到的一點,在他的改編版本裡,他找了一對根本不是演員的雙胞胎來演。那幾場有這兩位助理的戲,重點在於讓你分不清楚誰是誰。同樣的,人生有時是如此,你也分不清楚自己到底跟誰有關連。

還有一位最引人注目的演員,蘇珊・羅莎(Susanne Lothar)真是太棒了!這是您與她第一次合作?

是的,而且我們一下子就變得很要好。她非常勇敢,喜歡冒險,並且盡己所能達到自己的極致,就像伊莎貝・雨蓓一樣。

您怎麼認識她的?是您去找她的嗎?

我知道蘇珊是劇場界很知名的演員,但我是透過尤里希,因為蘇珊嫁給了他,所以我才認識她。同樣的,當我找上茱麗葉・畢諾許,同時也認識了伯諾・瑪吉梅(Benoît Magimel),因為當時他們是一對。偶然在這種相遇之中,總占有一席之地。

尤里希・慕黑與蘇珊・羅莎一起演出時,會不會有什麼問題呢?

夫妻檔演員常說,一起演出是種利多,因為他們回到家之後,還能繼續一起工作。我呢,我執導過兩次夫妻檔演員,兩次都發誓再也不會重蹈覆轍,我覺得簡直太複

雜了。然而，跟尤里希與蘇珊一起工作時，情況相當不同，他們跟我說，一旦他們
回家，就絕口不提工作的事。就算他們有幾場同時出現的戲，他們也都分開準備，
因為他們會有完全不同的觀點。尤里希是個徹頭徹尾理性派的演員，他會思考最小
的細節，也很清楚該怎麼表現他準備的部分。至於蘇珊，她會背好台詞，後然馬上
把自己丟入戲裡。我剛提過伊莎貝·雨蓓，她就跟尤里希一樣，完全知道自己該做
什麼。我可以要求她說到哪一個字時要流下一滴眼淚，她就能毫無困難地辦到。蘇
珊的話，她則是在一種情感之中。這樣的結果就是，當她對一個角色沒感覺時，表
現就會很差，因為她騙不來。我們拍《大快人心》裡幾場很敏感的戲時，尤里希跟
蘇珊兩人都非常出色，但開頭的幾場戲我們得重拍好幾次，因為蘇珊無法身在其
中。她無法沉浸在這種情緒的基底下，讓自己的演出變得出色。這一切都相當細

（左起）尤里希·慕黑、漢內克與畢姬·琳奈兒（Birgit Linauer）

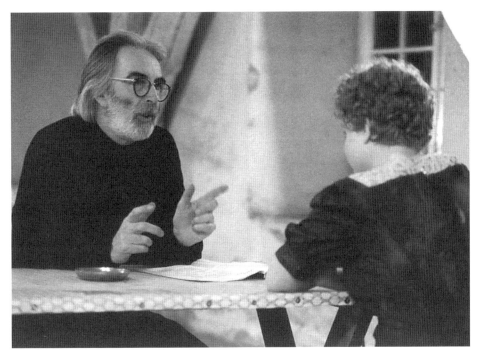

漢內克指導畢姬‧琳奈兒演出《城堡》

膩，每個演員都不同，必須懂得如何理解善用，這也是這一行有趣的地方之一。

看《城堡》時，我們接受到大量的側面平移鏡頭刺激，您常常用這種方式跟蹤 K。

是的，因為他永遠都在走路，測量著一條走不完的路。這部片結束的地方就跟小說一樣，是在一句話說一半的時候，在他還在探究的某個時刻當下。就跟我們所有人一樣，即使我們不太清楚自己究竟在追求什麼，我們卻永遠身在這條路上。

另一個主導的風格因素是燈光。您沒有玩弄太多的光影，打光方式卻讓我們猜不出也看不見角色身後的一切，就如片子一開始，K 走進客棧時一樣。

這效果並非刻意做出來，我只是想重現一個人的正常視野：當我看著你時，我只看得清楚你的臉，其他一切都是模糊的。我經常這樣做。然而，時至今日，有了數位技術之後，就連最小的細節都看得一清二楚。

這種景深的模糊加重了某種窒息感，鏡頭焦點常常放在 K 身上，要是有人與主角互動，我們會分不出那些人是誰……

我們得一直跟著他，因為他代表了我們。為了要把推理發展到極致，我們其實可以把攝影機轉成主觀鏡頭就好，但這樣就沒有意義了。

《城堡》的結尾收得很突然，就跟小說一樣，故事正進行到一半，真讓人不知所措！

製作人可一點都不開心！那結尾不過是忠於原著而已。相反的，我記得在漢堡舉行的某個卡夫卡改編電影回顧展中，我看過一個俄國改編的版本，它的前三分之一遵守了小說的故事線，接下來全是自己發明的，片子裡有很漂亮的影像，超大型的佈景以及很多的雪景，但那部片真是糟糕到讓我不禁想問，怎麼有人能搞出這種「創意」？

在您的改編版本中，我們有種跳脫時間性的感覺……

正是我要的效果。打從一開始，人們就會問，這故事到底是在哪裡、何時發生的。但我們要是給一個很確切的位置，就會降低小說本身的複雜性。在挑選村莊生活裡使用的道具時，我們也試圖挑選那些五十年後依然用得上的生活道具，並希望真是如此。唯一一項無法避免、會在故事裡留下時間印記的東西，就是交通工具。我們想過要不要讓他們搭汽車，得到很多反對票，於是我們就用了馬匹跟拖車，但用得相當低調。我並不是非常滿意，有很多場重要的戲會出現交通工具，而那些馬車，就算是現在在某些地方還是找得到。所以，無論如何，還算行得通。

另一項很大的特色是，音樂在這部片完全缺席，只剩下寂靜，這寂靜似乎來

自於上帝，抑或象徵著祂的缺席。

我已經講過了：卡夫卡配上音樂，這我難以想像！

電影創作的初始—《第七大陸》裡的澳大利亞假海灘—我可不是虐童狂！—砸車時的巴哈聖詠—《班尼的錄影帶》與媒體的份量—小女孩、三隻小豬以及人造雪—我與尤里希‧慕黑的相遇—群戲電影《禍然率七一》—人口外移的問題剖析—十字架與挑筷子遊戲—乒乓球的暴力

現在，來聊聊您大銀幕的初始，也就是「冰川三部曲」：一九八九年的《第七大陸》、一九九二年的《班尼的錄影帶》以及一九九四年的《禍然率七一》。您是一次寫好三個劇本，還是先寫好《第七大陸》？

我先寫好《第七大陸》，不過是寫給電視台。當時一家德國的電視台：布萊梅電視台（Radio Bremen, RB）問我要不要跟他們合作，我就提了這個故事。故事靈感來自一篇十年前的《明星》雜誌（Stern）文章。描述一個家庭是如何在決定自殺前，把他們一切物質上的享受全部摧毀的行為，這讓我相當震撼。那篇文章先以社會學，再用心理學的角度來解釋整件事。但對我來說，引起我興趣的是，人在摧毀自己之前，先去摧毀這個導致自己毀滅的物質世界。布萊梅電視台實在不怎麼愛這個提案，但我跟他們說我手邊沒其他想法，他們就先給了我一筆錢，好讓我開始寫劇本。然而，看過劇本後，他們卻決定放棄製作這部片。那時候，因為有個憂鬱症男子在看了某集電視節目後自殺了，引發媒體大量討論此一戲劇化事件，因此大眾處於恐慌氛圍。我那陣子也開始收到拍電影的邀約，我就想，這個劇本很適合利用對我來說算是全新的電影語言來表現。在與第一位製作人——他糟糕到讓我馬上喊停——的不順結束後，我聯絡了偉加電影（Wega-Film）的范特‧海杜斯卡（Veit Heiduschka），他非常有興趣，也比較容易找到投資者。

《第七大陸》是純電影投資，還是有電視台參與？

作為一個純奧地利製作，《第七大陸》的投資有三個來源：國家、維也納市政府以及奧地利公共電視台，有一項專為大銀幕放映的電影設立的基金。

為什麼你選擇接洽范特・海杜斯卡？

因為他當時很有名。那時候奧地利並沒有很多電影製作人，想申請國家補助，一次只能提一個案子，因此一年很難製作超過一部片子。為了解套，大部分的人會跟電視台合作，但范特・海杜斯卡不會。他以製作小成本電影起家，並以一部警匪音樂喜劇《米勒的辦公室》（*Müllers Büro*）獲得成功[1]。

漢內克與范特・海杜斯卡於一九八九年在坎城

1　1985 年由尼基・利斯特（Niki List）跟漢斯・賽利克夫斯基（Hans Selikovsky）執導，克利斯坦・史密特（Christian Schmidt）、安德烈・維塔賽克（Andreas Vitàsek）主演。

您對他相當忠誠，因為在您往後的電影中，除了《巴黎浮世繪》跟《大劊人心》，都能找到他的名字。

海杜斯卡還比他的製作主任卡茲（Michael Katz）的連結來得少，他真的非常棒。要沒有他，我絕對拍不了《白色緞帶》，因為那部片的製作太複雜，只有跟他合作，才能確保一切都能正常運作。那傢伙是個電影狂，同時也相當專業，完全清楚我要什麼。一開始，我們常常意見相左，因為他的品味跟我相當不同。他熱愛動作片、喜劇片，不是我拍的這類電影。但他很快就瞭解到重點，同時每次都捍衛我。海杜斯卡最近幫我一個學生製作第一部長片，也常常到現場協助他。

您馬上就找到《第七大陸》的敘事結構嗎？

沒有，一開始我想用倒敘法來說這個故事：從自殺開始，然後依時間往前回溯。我搬去希臘小島寫作時，針對這方面下過很大的功夫，但終究無法以倒敘法解釋這家

《第七大陸》（ *Der Siebente Kontinent* ）

　　林茲，一九八七年，一對夫婦，喬治與安娜，以及他們的女兒伊娃。一個在社會及職場上明顯的人生勝利組，家庭生活裡充滿了高科技，一成不變的生活卻讓他們浮現不明的負面思想，一幅澳大利亞海灘的影像不斷浮現，呼喚著他們前往另一個未明之地。

　　一九八八年，機械化的一切存在與生活越來越密不可分。目睹死亡車禍再也激發不出情緒反應，僅能孵化出一個想法。

　　一九八九年，喬治叫安娜別再訂報紙，他辭掉工作，她把店面頂讓給弟弟。這對夫婦把錢從銀行裡領出來，喬治買了一把斧頭、一把槌子、一支電鑽，伊娃不再去上學了，喬治賣了家用車，拔了電話線，安娜撕爛了所有衣服，伊娃把書都毀了，喬治鋸了家具，打破了水族箱，把鈔票沖進馬桶，伊娃喝下父母為她準備的飲料，安娜吞了藥丸，喬治注射了針筒。電視依然開著，只是不再播放任何節目。

　　屍體於一九九〇年十月七日發現，喬治的父母不相信是自殺，以謀殺案報案。該案歸檔，沒有下文。

人的行為。我卡住了整整三個禮拜，然後靈光一閃：這部片用往前回推的方式是行不通的。我應該照時間順序來，挑選這家人某一天的生活，然後再挑另一天，再來是一年後，如此這般，再把一切並置。我用這種方式，讓觀眾思考這幾場戲之間的連結。另一方面，這也是我從沒用過的一種敘事法。

斷簡殘篇敘事法是《第七大陸》的大創新，不論是敘事面或美學面。在敘事時間上的碎片、緊縮的取景框裡的碎片……這些都創造了很大的壓迫感。
是的，非常讓人窒息。我想表現出德語裡的 *Die Verdinglichung des Lebens*，可以翻譯成「生命的物化」。換句話說，就是我們如何過著每天一成不變、卻與物質緊緊相繫的生活。我對那些喪失了原本用途卻成功定義我們生活的物體，利用具有節奏感的剪接以及緊縮景框的拍攝方式，帶出這層意義。

這是一種人類宣告掙脫物質控制的方式嗎？
是的，也是為什麼這家人最後得摧毀所有他們擁有的物品。更可悲的是，他們並沒有成功地自我解放，他們摧毀了生命走到這時所擁有的一切物品，卻是以一種機械的方式來做到。對我來說，這是全片最悲哀的地方，他們應該要興起革命，以一種高潮式的自殺來擺脫這些污染他們的爛東西。不過這一點，他們根本無法想像。那個男人喬治最後已經不存在了，他只是所有自己習慣的總和。就算他把一切都摧毀了，事實上卻什麼都沒變，他的物質宇宙控制了他的內在世界，這也是為什麼他只有自殺一途，即使那樣做一點用也沒有！

而且這個作法並不會被理解，因為喬治的父母深信這是樁謀殺。
說真的，他們是不想理解，他們不想接受自己兒子是自殺的想法，這是為了不讓自己覺得罪惡而衍生的正常反應。再說，他們就算理性上能瞭解，情感上也無法接受，因為這就表示，他們跟自己兒子處於同一種情況中。

在同一種思維底下，有個詭異的地方出現在電影開始沒多久，那對夫婦的女

兒伊娃在學校裡裝盲。這是種隱喻⋯⋯

我們可以將這個當成一種隱喻，但同時也是一種癲狂的行為，起因來自於她家庭生活中令人窒息的狀態。小孩子有能力在相同的情況下，編造他們被別人迫害的故事，好引來救援。但我完全不想說出我自己的詮釋，我只是說，大家可以從這個角度去看她的行為，可能會有很多種不同意含。

您選的小演員蕾妮・坦瑟（Leni Tanzer）有張美麗的臉孔，綴上沉重的眼皮，表現相當生動。

演一個假裝瞎眼的人相當困難，她表現得非常好。

蕾妮・坦瑟

您怎麼選中她的？

就跟平常一樣，試鏡時從好幾十個小孩子裡頭挑的。她一到，我馬上就知道是她，跟挑選《班尼的錄影帶》那個男孩一樣。

具體上，您派了位助理踏遍全國，精挑細選最符合伊娃一角的小孩。

是的，第一次選角時，選角指導會替他們拍照跟面談。我全部都看過之後，選出我想見面的。我會跟他們聊天，評估他們害羞的程度。之後，要是我覺得外型跟性格相符，我就讓他們試鏡，永遠都是試最難的那場戲。試鏡進行的時候也一樣，我一看就知道那個孩子是不是我要的。其實跟成年演員的狀況相同。我老是跟學生說，選角代表了一部電影的一半，另一半則是準備工作。選角不單單只是選到好演員，而是選出適合某個角色的好演員。我曾經用過非常優秀的演員，但為了某種原因，並不適合我給他的角色。這當然是我的錯，童星也一樣。

伊娃開啟了一系列受害兒始祖，這些受害的孩子活在一個大人不長進的世界裡……

我可不是個虐童狂！這的確發生在現實生活中，而且當然是一種為了帶給觀眾衝擊的戲劇手法。就跟動物在我的電影裡總是受苦受難一樣，孩子也是，他們無法保護自己，但他們對暴力行為有所感受。我們似乎也可以說，對女人而言也是如此。相較於男性角色，我總是給女性角色比較多的成就感。對一個演員來說，飾演受害者比較有成就感；飾演英雄，就跟卻爾登・希斯頓（Charlton Heston）一樣，爛斃了！

我們前面談過，您的電影裡總是充滿苦難，片裡的力量也跟您使用暴力的藝術有關……

我追求的是避免極端，因為一看就知道是不對的。日常生活裡，衝突往往保持得相當溫和，稍微一點點暴力就讓我們相當震撼。我在柏林的劇院執導《誰怕維吉尼亞吳爾芙？》時，演員們從第一場戲開始就想互呼巴掌，或是把威士忌杯丟在對方臉上，我跟他們解釋這已經是個不小的爆發，要是我們一開始就這樣搞，第三場戲只

好互砍了。

您說過，拍電影可以讓您追尋更深層的複雜。

完成一部電影的過程，對我來說代表了另一種寫作劇本的方式。這比執導更重要，因為導戲對我來說要看劇本而定。我拍的電視電影幾乎都改編自文學作品，就如我跟你說過的，我的目的是希望觀眾在看完電視上的改編電影之後，能夠去讀那本書。這在德文裡有一個字：*Bildungsauftrag*，一個養成與教育人們的任務，我覺得這個字跟電視相當吻合，但電影沒有這種義務，一部被改編的小說就只是作者手邊一項可用的素材，這裡所謂的作者就是導演。這也是為什麼改編自文學作品的電影很少成功，要嘛就是照著書平鋪直述，要嘛就是加以摧毀，以得到一部好電影。

您寫劇本的時候，是否已經預設好後來的分鏡？

所有一切都會先寫好並且分好鏡，我無法想像其他工作模式。比如說《巴黎浮世繪》，要是一切沒有事先寫在劇本裡，不可能拍出那場一鏡到底的戲。

對於之前規畫好的一切，您是否考慮過修改的可能性？

一切視電影的風格而定。在《第七大陸》跟《巴黎浮世繪》裡，一切都照我預定的方式拍；相反的，拍《白色緞帶》時，有幾場戲是用不同的方式拍。第一稿劇本是在電影拍攝前十年就寫好的，當時的我不敢使用一鏡到底鏡頭來拍像是馬丁受罰的那一段。那場戲最早是直接呈現，最後電影裡是發生在景框外而且一鏡到底。當我重看劇本時，覺得有點弱，思考了很久後我想到，在片廠這種佈景下，只能用畫外音的方式來處理懲罰這場戲。

在您的第一部電影《第七大陸》裡，放一些規則讓自己遵循，不是一個自我安心的好方法嗎？比如，在時間上做三幕劇的安排，並有明確的演出指示……

你說的方法對我第一部電影並不適用，那是建構一部電影時應該企圖達到的目標。

我們費心替自己想講的東西找出一個適當的形式，一種適切的美學，不論用影像或書寫都是如此，一定要相當嚴謹才行。舉個例子好了：前幾天，一個學生把他的劇本拿給我看；劇本中間有一小段用各式影像剪輯而成的橋段，用以表達時間的流逝，整個劇本裡就只有這一段。我跟學生說這樣不行，因為在那一刻之前，他都是用線性手法說故事，然後，突然間，時間飛逝了起來；這種情況只有在整個敘事都是同一種模式時才行得通。故事得有一個堅實的結構，但在他的劇本裡，這段看起來太像是幫自己解套的人為手法。對所有劇本而言，都得找出一個經過美學思考的結構，我們可以把它當成音樂來看，在所有藝術形式裡，最接近電影的絕對是音樂。

在《第七大陸》裡，您說的音樂結構展現在重複出現的主題鏡頭裡，如關上的車庫大門，或推銷澳洲的廣告。此外還有巴哈的聖詠，像段老調般不斷聽見。

這段巴哈的聖詠，不管觀眾有沒有發現，我在《禍然率七一》裡也用了。比如說《禍然率七一》最後，主角在銀行旁邊的旅行社前等待，每當旅行社大門一開，就會響起這段巴哈聖詠。這種彩蛋般的小細節總會把我逗得很樂。觀眾要是發現了，很好；沒發現的話，也沒關係。我第一個因為電影而得的獎就是在根特影展，因為我在《第七大陸》那場砸車戲裡用了貝爾格（Alban Berg）的〈小提琴協奏曲〉（Concerto pour violon）[2]。在砸車戲的第二段裡，我們可以找到巴哈聖詠〈我心滿足〉（Es ist genug），要是有人能聽出來，就會有額外的樂趣。這些對情節本身來說並不重要，卻增加了它的密度，豐富了周遭的事物。

您當時怎麼拍這場戲？

劇本原本寫父親跟女兒在一個廢車廠裡，一艘船經過。拍片時我們偷吃步，因為廢車廠跟船經過的地方在兩個不同地點，我們運了兩台舊汽車到多瑙河岸邊一個浮水碼頭的柵欄邊，才好連戲。

2　1885-1935。奧地利作曲家，師從荀白克，是促使 20 世紀無調音樂風格成熟的主要人物之一。

您為什麼覺得非得讓這艘白色的船與廢車廠擦身而過呢？

對我來說，這相當真實。這是小女孩當時所見到的景象。我的難處是，她父親把車子處理掉的當下，該讓她在這個詭異的地方有點事做。

對我們觀眾而言，船經過的橋段讓人想到澳洲的宣傳海報⋯⋯

是的，此時是希望的曙光最後展現的時刻。但我們不知道這是真實，還是小女孩伊娃的想像。

您為什麼選了貝爾格的音樂呢？

唯一的理由，就是我剛剛說過，引用的那段巴哈聖詠，「已然足夠，上帝，祢如果願意，將我帶離這世界吧！」（ *Es ist genug, Herr, wenn es dir gefällt, so spanne mich doch aus.* 」

依據「並置兩種互相矛盾的元素」原則，就像船隻與廢車廠，你才把妻子在熟食店點的奢華晚餐，與丈夫購買的斧頭等工具放在一起？

這種並置是為了提升緊張的氣氛，並讓觀眾擔心，直到他們瞭解接下來將要發生的事情。但這不是一種衝突。對我來說，香檳跟斧頭都是為了同一個目的而存在。

為什麼選擇澳洲作為出現了五次的海報主題？

首先，因為澳洲很遠，而且「澳大利亞」（Australia）跟「奧地利」（Austria）有種諧音。但最主要的原因是，一九七〇年到一九八〇年間，很多德國人跟奧地利人移民

到澳洲去。比如說我的大舅子，也就是蘇西的哥哥，就移民去那兒當廚師。就好比近幾年的美國，澳洲曾經是大家希冀的國度，一個讓人生重新開始的夢想目標。

對於海報開始動起來的時刻，您猶豫過嗎？

沒有。寫作的階段，我還不太清楚這張海報最後會是什麼樣子，但當時就已經決定上頭會有大海，並在第二次出現時開始出現動作。事實上，我們沒找到海報上的景觀，只好用特效，將在不同地方分別拍攝的海洋與陸地接起來。看到這張海報時，我們不會馬上瞭解其中的意義，會思考這代表什麼意思。

您怎麼想到片名《第七大陸》的？

片名不是我想的，是男主角迪埃特・柏納（Dieter Berner）的妻子建議我的，因為我當時根本想不出來。我一聽就覺得不錯，我們要是接受世界上包含南極洲總共有六個大陸的說法，就可以把這兒想像成第七個。這個希冀的國度，無疑帶著渴望

澳洲的廣告海報

（Sehnsucht）的印記，一股強烈的懷舊感傷。

為什麼用綜藝節目當作這家人死前觀賞的最後一個電視節目呢？

因為綜藝節目是中性的。某場戲若帶到電視或廣播，一定要避開意義性很強的節目，因為很有可能會為這場戲帶來爭議。因此在我的片裡，聽到的大多是氣象預報或是交通路況報導，這樣才不會誤導該場戲的意義。《禍然率七一》裡的新聞片段是要強調該片的時代背景，避免將其誤導到其他方向去。為了避免錯誤或過度詮釋，我們只用劇本寫到那幾天的電視新聞。就算是換了別的日子，也是使用同一種類型的新聞報導。至於《第七大陸》裡的最後一晚，我只想要一個純娛樂的電視節目，綜藝節目相當適合。

有一點很有趣，《第七大陸》的最後一個鏡頭結束在一個死去的男人，看著沒有節目播放的電視，但我們之前提過、您後來為電視台拍的《致謀殺者的悼文》，談到一個年輕人所犯下的屠殺罪行時，檢視了事發當天所有奧地利電視台播放的電視節目。

純粹巧合！但是在那個年代，我的確開始對媒體有相當程度的興趣。當我們深入探討某一個主題或是別人所提出的題目時，就會有關注的傾向。好比說，你的妻子懷孕了，那段時間你一過馬路，就只會見到懷孕的女人，但之前你根本不會留意到半個。這也是約翰‧卡薩維蒂（John Cassavetes）在《受影響的女人》（*A Woman Under the Influence*）裡，想藉由片中人物講的主題。

我們常提到電視螢幕在您片中的重要性，但您也常常透過玻璃取景，或將人物安排在玻璃旁邊，這類鏡頭多到讓人吃驚，為什麼呢？

常常是因為拍攝器材的限制。比如說，銀行那場戲，攝影機跟著銀行行員在櫃檯內側，行員在玻璃前，那對夫婦則在櫃檯的玻璃後。我的電影裡也有相當數量的窗戶，同樣是種很自然的行為，來自於我常常觀察他人：爭吵時，我們會想透過最近的窗戶往遠處看，避免眼神與對方直接接觸。有點像在觀星，而且很有效。

這種讓物品與狀況重複出現的作法相當有趣，因為，相對於某些深怕無法創新的導演，您寧可重覆探討同一個命題與美學，以達到深入的目的。

這純粹是因為，我只能探討我自認為瞭解的事情，就算是自己搞錯了也沒關係。比如說，我不能拍喜劇片，我不知道該怎麼拍。並非我不喜歡這種類型：我相當樂於觀賞　部拍得很好的喜劇片，但那並非我能力所及，我甚至無法提供演員多大的幫助。我喜歡執導他們演出戲劇化或爭吵的戲碼，但在喜劇的範疇裡，對我來說是不可能的。記得我之前提過在劇場裡執導拉比什輕喜劇的災難吧。

在《第七大陸》裡，每場戲之間的黑畫面時間長短並不一致，您依據什麼來決定時間長短呢？

這是音樂性的問題。如果這場戲要表達的訊息很簡單，那黑畫面當然就會短；要是這場戲需要觀眾花力氣去理解，時間就會變長。不過，我在《禍然率七一》之後就捨棄了這種方式，因為當黑畫面在一份電影拷貝的最開頭或結尾時，放映師會想把它們剪掉。[3]

在父親扯掉電話線那場戲之後，您接了十三秒的黑畫面，為什麼要放這麼長呢？

為了強調一切都結束了。

整部片被分成時間長短不一的三部分，當我們發現第三部分的時間比前兩部分加起來都還長時，比較能理解為什麼第三部分顯得特別沉重。

第三部分是最長的，因為那是所有在前兩部分沒提到的總合。它代表了一個徹底的轉變，與最短的第二部分相反，因為第二部分只呈現了某些習慣在第一部分裡改變之後所帶來的轉變。

在第一部分，母親穿著黃色浴袍，第二部分她穿了白色衣物，而在第三部分，她就只穿黑色跟卡其色的衣物，為什麼？

3　在數位時代尚未來臨前，電影是以膠卷放映。通常一部九十到一百二十分鐘的電影，膠卷會被分成五、六本以方便運送，每本的最前面與最後面，會有一段黑畫面，放映師收到拷貝之後，通常會跳過不放，甚至剪掉。進入數位時代後，目前所有數位格式所放映的影片，都是將影片儲存到硬碟裡，再將檔案灌入數位放映機放映。

顏色是隨著情感的轉變而逐漸消失，也伴隨著角色人物感知而變化。

依據相同的想法，我們發現，在與烏道‧沙梅爾飾演的姊夫一起用餐的那場戲裡，那對夫婦在鏡頭前時，背景是黑色，但反拍憂鬱姊夫的鏡頭裡，背景更加灰暗……

是的，但這些細節可不是故意的，是為了我們在片廠搭設的場景，當時是晚上，姊夫背對窗戶，那對夫婦則在水族箱之前，我被迫在片廠用自然光拍攝，因為之後還有那場父親打破水族箱導致漏水的戲。順道一提，打破水族箱的戲是最難拍的，因為之後整個場景都會很臭，所有東西都泡在水裡，而我們還有好幾天的戲要拍。

摧毀家中物品那場戲裡有個很挑釁的鏡頭：鈔票丟到馬桶裡……

我知道這會嚇到很多人：我也警告過製作人。他以為那些垂死魚兒的鏡頭比較讓人不安——我得澄清一下，除了死了一隻，其他的我們都救回來了。然而，在第一次坎城影展導演雙週單元（Quinzaine des réalisateurs）放映結束後，證明我是對的：約莫三、四十位觀眾在毀壞鈔票那一刻離開放映廳。預料中的事，因為那仍舊是最大的禁忌之一，比垂死的魚與小孩的死還嚴重。什麼都能拿出來給人家看，除了這個。這跟中世紀把人釘上十字架一樣令人難以接受。

當時是皮耶－亨利‧德洛（Pierre-Henri Deleau）在坎城影展的導演雙週單
元選了這部片，您還記得他是怎麼知道《第七大陸》的嗎？

德洛得在世界各地找片子，於是找上了奧地利電影委員會——就像你們的法國電影
委員會（Unifrance）[4]——有人在那兒放了很多片給他看，其中包括我的片子，他看了
很喜歡，選入了影展裡。他自然也想看我之後拍的電影，像《班尼的錄影帶》跟
《禍然率七一》，同樣在導演雙週單元裡放映過。我知道自己欠他多少。對《第七大
陸》而言，我更高興的是，這是奧地利電影第一次入選導演雙週，其實說得更精確
點，德洛那年還選了另一部奧地利劇情長片，舒騰堡（Michael Schottenberg）的《卡
拉加斯》（Caracas）。還有一部奧地利片，希內克（Michael Synek）的《死魚》（Die
Toten Fische）被選入影評人週單元放映。希內克非常有才華，但他沒再拍其他長片，
因為他之後花了二十年的時間，償還為了拍《死魚》欠下的債務。

現在來談談《班尼的錄影帶》，我們都還沒用到「情感冰川」這個詞，這詞
讓您有點反感，但跟您的風格相當吻合，想避都避不掉……

我試著找出一個能與內容完美融合的形式，每當我們處理沉重的主題，就有面對形
式的義務，這形式得具有說服力又認真嚴肅。我不建議我的學生在拍第一部片時就
處理納粹對猶太人大屠殺的議題，因為除了預算問題，他們還不具有找出適當形式
的成熟度。最好先拍部關於自己祖母的電影。一如我之前所說，只有亞倫‧雷奈知
道怎麼用拍攝《夜與霧》（Nuit et Brouillard）的方式來處理這議題。當然還有克勞
德‧隆茲曼（Claude Lanzmann）的《大屠殺》（Shoah）。不過這些都是紀錄片，史蒂
芬‧史匹柏在《辛德勒名單》（Schindler's List）製造了一場災難，但那又是另一回事
了……

美學的嚴謹讓形式趨於理想與超凡，在您的冰川三部曲裡，我們感受到一種
形式上的冰冷，但其美感很快就打破了這個第一印象。

希望如此！人們對布列松的指責也一樣，把他的電影歸於「冰冷」，但對我來說，
他讓我相當感動。這純粹只是在與電視電影或一部主流電影比較時，這類電影比較

4　各國的電影委員會主要功能，為將本國電影推廣至海外，並且對於本國與他國之間的跨國電影合作提供協助。

嚴肅，比較不廉價。

冰川三部曲的美學與您拍攝的其他電影相當不同，在其美學裡，「媒體」的概念相當重要。這三部電影裡，個人總被媒體、電視、錄影帶……等給摧毀。

在《隱藏攝影機》以及使用另一種方式的《巴黎浮世繪》裡，媒體都以一種重複的方式不斷出現。事實上，我試著在我所有的電影裡提供某種反思層面。這跟第二次世界大戰尾聲以來的德國文學有點關連，當納粹展現了自己對於操控媒體有多麼內行後——他們在政宣領域裡比愛森斯坦（Sergei Eisenstein）[5] 還要厲害——知識份子就知道，人們透過文學或電影來操控的程度能有多深。對我而言，這就是德語系大文豪發展出反思文學的原因。一如阿多諾強調的，這種反思文學將自身的表達方式放在鏡子面前，藉此反映自身，並提供讀者一種自由，去發現自己是在一部藝術作品面前，而非面對現實。我的電影當然隸屬於這個學派，我無法用其他方式拍攝，當我寫一部劇本，總覺得有必要製造一種距離感，不然就會感到不自在。就連在《白色緞帶》裡，那些戲都是線性的，也是透過一個敘事者的角度呈現，透過呈現出來的事實來表達他的質疑。

這是否也跟您常提到的事情有關——要知道，我們已經不是活在十九世紀，那時的人還能製造現實的幻覺？

對，就是這個。在十九世紀，文學死命地鞏固中產階級的社會地位，就算被批評也一樣。現在這不可能了，如今，我們被迫站在相對的立場，不斷揭發沒搞好的事，表裡皆然。

《班尼的錄影帶》一九九二年在坎城影展放映，這是一部具有象徵意義的電影，以錄影帶揭露了一個青少年的異常行為，對該名青少年而言，要是不透過螢幕，就無法察覺到現實。您從哪兒得到這故事的想法？

我在報紙上無意間看到許多年輕人犯下謀殺案，而且在那之後，當人家問他們如何

5　1898-1948。俄國導演，電影蒙太奇理論奠基人之一。

解釋時，他們只是回答：「我想知道這是什麼感覺！」這讓我相當震驚，也讓我開始思考這個主題。

根據麥可魯漢所說，電視是冷酷的媒體，當我們觀察這三個主角的臉龐，會發現他們都露出冷漠的眼神……

當然，在一個親切熱情的環境裡，不可能產生相同的行為。一堆心理學文章都在分析這種現象，有的人並不是異常，卻缺乏同情心，這些人就跟班尼一樣，可以殺人殺得毫不歉疚。我們要是稍微關心一下這些人的過往，會發現他們幾乎都在一個非常冷漠的環境中成長，沒人在乎他們不受到同情，導致了他們對別人缺乏同情心。

錄影帶的世界——也就是麥可魯漢珍貴的「地球村」——在個人與他們所處的世界之間，創造一道濾鏡，這也阻擋了對現實事物的正確感知，將一切轉化成物品……

《班尼的錄影帶》（*Benny's Video*）

　　班尼是個對錄影帶與暴力相當熱衷的青少年，前者讓他有辦法將後者錄下來，並且不斷播放觀賞。一段在農場裡殺豬的影片特別引起了他的注意。在一間錄影帶出租店裡，他發現一個跟他同年的女孩，不久之後，他請她到家中，好把他的視聽設備以及那段殺豬的影片秀給她看。他的攝影機，一如以往，裝置好並拍攝一切。接著，班尼將那把他偷來的殺豬用槍拿給她看，她因為拒絕扣下扳機並挑釁他，班尼於是扣下扳機，先用槍將女孩打成重傷，再給她致命的一擊。不久後，班尼將他拍的意外謀殺影片放給他剛回家的父母看，他的父母雖然相當震驚，但為了保護自己的孩子，他們決定處理掉屍體。父親分屍時，母親帶著兒子到埃及旅行。回來後，一切回歸正軌，班尼繼續到學校上課，並加入了合唱團。不久，我們看到班尼在警察局裡：他將自己錄下的那段父母親決定消滅這個「意外」的對話錄影帶放給警察看。父母於是被逮捕，班尼看著他們兩人，「對不起。」他謙恭有禮地對他們這樣說。

同時引發了媒體經常描述的極端暴力行為，我常說，要是我只能透過電視得知世界的訊息，那我不如去死算了！電視新聞只會報導災禍、暴力及苦難，然後劇情片又將此推成奇觀，好讓真實消失。要是沒有親身經歷過肢體暴力——這是大多數歐洲人的大幸——而且要是我們只是個孩子，就會把表演中的暴力轉化成現實，因為就算我們跟他說不能打其他小孩，孩子也很難理解，因為他們一天到晚在電視上看到這些，而且還很好看。要是我們成長的環境很正常，還可以加以思考，最後就會領悟。但要是在情感與社會壓力都很大的環境之中，就很難修補現實與虛構之間的圍籬。這在遊樂場就能觀察出來，在我那個年代，要是有人在學校打架，我們會有默契不能打臉；時至今日，朝著臉踢下去的狀況一點也不罕見。變化從哪來的？人們常說這是社會的錯，社會變得更暴力了，但這只說對了一半，第二次世界大戰的殘忍，並未在戰後立即引發出更多的暴力，要是這樣就太荒謬了，我倒是認為，在這股日常暴力的演進中，媒體難辭其咎。

媒體導致了「世界去真實化」，人們無法直接察覺，只能見其表面。
我們同時也得提到暴力不斷重複呈現的現象，我們每天都看到很多人在路上猛按喇叭，在地鐵裡相當暴躁，但我們很少見到人打人。電視上卻打個不停！

《班尼的錄影帶》裡有個時刻相當可怕，班尼殺了那個年輕女孩後，您馬上讓人看到他走向冰箱，靜靜吃著優格。
我不覺得這個行為很可怕，比較像是我們處於驚嚇狀態時會做一些出人意料的事。在德文裡，我們稱之為 *Übersprungshandlung*，意思是為了跳脫某種經歷，會做出某些替代性的行為，他也可以打開電視，坐下，然後再起立。在這個當下，我們會做些自己都沒發現的事情，大腦不會依循理性的方式運作，好對抗巨大的驚嚇。

您省略了女孩被謀殺的影像，並專注在班尼使用殺豬的槍時所發出的聲音。這對您來說，是否是比較有效率的方法？
當然！所有優秀的驚悚片跟恐怖片都差不多，激發觀眾的想像力，永遠比直接把畫

面秀給他們看來得好，因為影像永遠比較平凡。有時候，平凡也可以很有效。拿我
們的例子來說，要是把班尼殺死女孩的畫面拍出來，就會變得很平板，而且從技術
角度來看根本沒效。首先，兩位青少年演員根本沒辦法充滿說服力地演出死亡，我
很少見到一個演員能在這種情況展現具說服力的演出。唯一一個讓我相信他死得很
好的，就是奧斯卡‧華納在《癲人之舟》（Ship of Fools）中的演出。真不知道他怎麼
辦到的，當他遭受攻擊的時候，他的身體突然就動不了了，真是不可思議。他是二
十世紀最偉大的演員之一。一般說來，我認為不該拍出人物死亡的過程，因為那永
遠都是錯的。這就是技術上的理由。至於純電影理論上的理由，則是想像永遠比影
像強烈。

然而，我們透過班尼的錄影帶監視器看到了這場戲。
我希望這樣能讓人思考。我們看著一種媒體（錄影帶），依附在另一種媒體上（電
影）。有點像馬格利特（René Magritte）畫中的男人在鏡子裡看見自己。

**我們甚至覺得，在這個景框中的景框裡，班尼把那女孩往景框外推。射了第
一槍之後，她倒地了，他說要去幫她，然後回來裝子彈，之後每射一槍，都
把她往景框外推。**
因為他不能讓她離開房間。攝影機是固定的，無法見到全貌。

**換句話說，您巧妙地安排過了，讓片中人物的動機，與您執導的意圖相吻
合！**
的確是為了這原因，我們特別替攝影機選擇了這種角度，畫面裡要是少了門，就不
會有這種效果。

**班尼放這段影片給父母看時，您也強迫我們再次經歷那時刻，於是在恐怖之
外又多了一層意義，因為這一次，我們看到了父母親的反應。**
我發現觀眾在這段影片第二次放映時，受到的驚嚇比第一次還多，第一次放的時

候，我們因為驚嚇過度還搞不清楚發生什麼事；但到了第二次，我們站在父母親的
觀點，情感觸及更深。

**而且，第二次觀看時，我們還記得這場戲時間很長，光想到要整個重看一遍
就覺得很受苦。**
是的，這點做得挺好的。

**相反的，母親漠然地看著電視新聞，即使新聞內容是仇外行為與南斯拉夫內
戰。**
她就跟我們一樣啊！我還記得第一次看到南斯拉夫大屠殺時，自己有多麼震驚。但
戰爭持續了兩年後，這些影像老是成為電視新聞頭條，我們就變得跟一個德文的詞
一樣，*abgestumpft*，意思是遲鈍、麻木，並且停止關注。對我來說，最令人擔憂的地
方是，班尼邊看著殺豬的錄影帶邊說：「下雪了耶！」這真是太病態了！

阿諾・費許（Arno Frisch）與英格莉・斯塔納（Ingrid Stassner）

這是您第一次以這麼深入的手法處理湮滅罪證這件事情，您對這主題的探討將在《隱藏攝影機》達到最高峰。在《班尼的錄影帶》裡，父母親面對孩子犯下的罪行，想盡辦法消滅罪證。這種逃避責任以及他自己所犯罪行的方式，是否導致了道德跟情感的漠然，就如同今日西方社會的情況？

當然，完全就是這樣。我們也可以做個政治面的詮釋，因為這對父母的行為，美其名是擔心孩子的前途，實際上卻是擔心自己的未來，而這就跟奧地利面對自己的近代史一樣。

您在《隱藏攝影機》中又加以普遍化……

是的，但我們也可以選擇法國以外的國家作為故事背景，因為這種態度到處都有，所有的國族，都對那些被藏在歷史地毯下的無恥事件有責任！

但這裡的批判比較世俗，您主要揭發了唯物自我主義者的真面目。

真正的無恥並非來自那些幹壞事的人，而是那些閉上眼睛不想看見的人。真的敢幹壞事的人數比較少，他們說穿了還挺勇敢的，因為他們知道總有一天，自己得為這些行為付出代價。大多數人寧可閉上雙眼、自詡無罪，我也是這樣子。我唯一比別人多的地方在於，身為一個直接探討這問題的藝術家，我還能假裝多少說出些這種普遍的漠然。但我們閉上雙眼，也是因為無能為力。就拿第三世界的情況來說好了，我們都有罪！但解決方法在哪兒？於是我們捐一點錢給那些地震災民或是其他慈善活動，然後就洗洗雙手，脫罪脫得一乾二淨。

可是在《班尼的錄影帶》裡，您帶出了一種惡行的模糊地帶，班尼並非為了殺人才帶那女孩回家，是情況巧合把他變成了殺手。

我小心翼翼地處理整個情況，讓人無法分清楚這到底是場意外，還是一種蓄意的行為。當那女孩倒下時，男孩似乎受到了刺激，我希望維持這種模稜兩可。

所以男孩與女孩之間有場遊戲：互罵對方膽小、不停相互挑釁。相反的，父

母親的反應卻是一種冷血的過程，因為他們為了處理屍體而訂下清楚的合作組織，就連最小的細節都顧到了。

這可沒那麼簡單。想想要是您有個這年紀的兒子，他犯了罪，不管是不是蓄意，總之你知道很難證明是一場意外——你會怎麼做？會去報警嗎？我不是在替那些行為找藉口，但我想拍出這種情況的難處，以及父母需要面對的複雜性。我有興趣的是這些，並非批評他們。

身為觀眾，當班尼清洗書房地上的血跡時，我們不禁聯想到《驚魂記》那場淋浴間裡的戲。您是否有想過呢？

沒有，因為情況不一樣。那兒的目的是，當然啦，就如同希區考克的電影一樣，要抹除所有的血跡可沒那麼簡單。但書房這場戲的重點在於，當班尼開槍時，他就無法阻止屍體留下痕跡。對我而言，最重要的舉動是他拉好了屍體腿上的裙子。

那個情況依然是他得透過攝影，才有辦法發現裙子沒拉好……

對，因為他的視覺注意力會比較集中。人們透過攝影機的觀景窗，視覺都可以更專注。在生活中，我們眼見一切，但我們沒有在看。當我取景時，我會注意景框裡的一切，這是另一種觀看的方式。你如果要我舉一個電影的例子，那就是麥可・鮑威爾（Michael Powell）的《魔光幻影》（*Peeping Tom*）[6]，這部片將觀看與拍攝兩方面的需求結合在一起。

我們發現另一個有趣的地方，班尼那兩次在錄影帶出租店見到女孩，都是透過玻璃窗看她的，就如同電視螢幕的景框。

正是！

謀殺女孩的那場戲也充滿了性暗示。首先，當班尼的攝影機放在三腳架上時，景框框出了兩個年輕人的骨盆，有種性交的暗示。謀殺之後，班尼做了

6　1905-1990。英國導演，知名作品為《紅菱豔》。

一個近乎自瀆的動作，把被害人的鮮血塗抹在自己身體上。這是想表示他的性無能嗎？

我依然開放各種的詮釋，不過我沒把這當做一種無能的標記來拍。在一九九二年以及他們當時的年紀（十五歲），班尼跟那女孩年紀太輕不能發生性關係；對我而言，他們雙方肯定都還是處子之身。相反的，這時候他倆之間肯定在身體上互相吸引，但對班尼而言，接近伴侶時總是笨手笨腳。此外，我同意你說他對鮮血的舉動有自瀆的層面，可是我跟你保證，針對他倆骨盆的取景是一種「故意的偶然」。

有一點相當強烈，但同時也讓人擔憂，那就是班尼只透過他拍的畫面來跟父母溝通。就連跟警察也是這樣：他把錄影帶拿去警察局好指控父母。電影尾聲又是一段影片：他在監視器的鏡頭下與父母擦身而過。

這時觀眾就跟一開始他們觀賞班尼殺人時，處在同一個位置。

您在《班尼的錄影帶》片中有一大段操控著觀眾。當那對父母思索湮滅罪證的方法時，攝影機固定在班尼的房間裡，從那角度可以見到房門微開，我們勉強可以聽見父母的對話。然後我們又看到同一場戲，班尼將錄影帶放給警察看，那時的聲音聽得比較清楚。這時我們才發現，原來班尼都錄下來了——在他的房間裡，用他的攝影機——預謀設計自己的父母，好讓自己脫罪。

事實上，片子在戲院放映時，能夠從班尼錄下的父母對話中清楚聽見幾個關鍵字。但在 DVD 裡，這些字變得模糊不清。這跟我操控觀眾時所擔心的真實度完全背道而馳，此外，我前三部電影 DVD 的影片畫質相當糟糕，我自己都看不下去！有人想重新修復，但花費實在太高了。

《班尼的錄影帶》有很大一部分要歸功於三位主要演員卓越的演出，您可否說說是怎麼找到他們的？

我太太蘇西認識阿諾・費許，他哥哥跟我的繼子上同一所學校，她一直叫我給他試

個鏡，因為阿諾很想拍電影。但我呢，實在不想把鄰居小孩拖下水，於是我在整個德語系國家四處跑，結果半個都沒找到。蘇西於是更堅持：「看一下阿諾，對你又沒差！」我就停止四處選角。他人到了後，頓時之間，我發現顯然他就該演班尼一角。他完全符合這角色，現實生活中的阿諾，就跟你在銀幕上看到的一模一樣，在《大快人心》中，阿諾傲慢的那面更加精進。

尤里希・慕黑的選角過程應該比較平常⋯⋯

你錯了！這是我們第一次合作，而我犯了個大錯。我一開始就想到他，但我也不太懂為什麼我選了另一個演員——我還是別說出他的名字好——然後我們就從電影前段那場在農場裡的戲開始拍，也就是那場殺豬的戲。他只需要跟他兒子說：「住

阿諾・費許和英格莉・斯塔納

手！」，因為他不想被拍下來，但他演得非常糟糕。他可是位相當知名的劇場演員。我想說聲音之後可以重做，畢竟這是他開工第一天。但在拍了四十次之後，他還是一樣爛。接下來那週我都沒拍他的戲，然後他回來拍那場父親微帶怒氣走進年輕人開派對的房間裡的戲。他只要說句：「大家好啊！」他還是演得很糟糕。接下來又有幾天的拍攝都沒有他，然後，我在那場父親進入班尼房間叫班尼開窗戶的戲再度見到他，他居然沒辦法好好開窗戶！我還是拍了，邊想著這應該是我的錯，因為我對他有太多的敵意，看過毛片之後對他的看法會比較正確。然而，我們得移師別處、不能在平常用的試片間看片，而那次放映很糟，影像一直晃動，於是我們被迫換地方。影片不會晃了，大家都鬆了一口氣，除了我，我完全被那名演員的演出嚇傻了。最後我起身說，要嘛找另一個演員來演父親的角色，要嘛就停拍。大家都嚇壞了，因為這位電影明星片酬很高。但我很堅持，最後獲勝了。於是，我再度聯絡尤里希的經紀人雅娜·邦鮑爾（Erna Baumbauer），一位我很熟的老太太，她在這行是頂尖的，所有德語系的好演員都在她旗下。她指責了我一下，但態度如往常一

尤里希·慕黑

樣溫柔。開拍前她就已經警告過我，從一開始就說過了，我沒有挑到對的演員。我問她是否可以打給尤里希，她用濃厚的巴伐利亞腔跟我說，我直接打給他就好。而我照做了。我跟他解釋了整個情況，他一口答應。幾天之後，他就到片場加入我們。我們還是得付第一位演員全部的片酬，然後還得重拍那場殺豬戲。當然啦，用另一隻豬。事實上，我們甚至殺了三隻豬，因為那天風很大，我相當重視的人造雪沒有第一次就下在景框裡！

母親的角色，您選擇安琪拉・溫克勒（Angela Winkler），是因為她在史隆多夫（Volker Schlöndorff）的《嘉芙蓮娜的故事》（*Die verlorene Ehre der Katharina Blum*）[7] 裡出色的演出嗎？

不，不是因為她演過的任何電影，那些反而讓我反感。我找安琪拉是因為她在劇場裡優秀的表演，她在彼得・查德克執導的戲中相當棒，我覺得她是那一代中最偉大的德國女演員。但在一九七〇年的德國電影裡，她變成了某種老是鬱鬱寡歡的德國女性符碼。

您藉著拍《班尼的錄影帶》的機會，與美術指導克里司多夫・肯特展開首次合作，他接下來跟您合作了八到十部片。

我們的相遇幾乎要歸功於一次偶然。我當時並不太滿意《第七大陸》的美術，到了《班尼的錄影帶》，有人建議我找克里司多夫。我跟他工作一切順利，從此以後，我們盡可能一起合作，因為我倆的想法很像，即使我們在工作之外幾乎不見面。這不是什麼原則問題，但似乎，就算我的朋友大多跟我同行，也少有直接的合作。回到克里司多夫身上，他跟我一樣是個極度熱愛事前準備工作的傢伙，討厭現場即興的改變。我們很早之前就會開始針對一部片溝通，結果就會跟我想要的完全吻合。他非常聰明，精通電腦，也是一個很厲害的美術指導。

您看過克里司多夫在其他電影裡的美術設計嗎？

我想應該有，但我不記得了。克里司多夫比我年輕，是個德國人，從劇場開始發

7　又譯《肉體的代價》。

跡。我不知道他是怎麼來奧地利的,總之他成了全奧地利最厲害的美術設計,想當然耳,我們日後也會繼續合作。

《班尼的錄影帶》也讓您跟克里斯汀‧柏格(Christian Berger)展開第一次合作,他後來也成了您慣用的攝影師之一。

一如我之前說過的,跟同一批人工作相當有好處,因為我們知道彼此的能力與弱點。像我,身為一名作者,我很瞭解我自己,在寫劇本時就會避免寫我拍不出來的戲。跟同一群人一起合作的另一個好處是,我知道他們絕對具備忍受我的耐性!我是個在工作上很難相處的人,因為我很沒耐性,在拍片現場也發生過怒吼的狀況。認識我的人知道,我要是抓狂,絕對是因為工作,絕非為了要折磨某人。也因此,他們才會願意繼續跟我工作,即使我時不時讓他們受苦受難,尤其是攝影指導跟美

克里斯汀‧柏格與漢內克

術指導，他們在拍攝現場擔任要職。不是說我的剪接師就比較不重要，但我從來沒跟她吵過架，因為進入影片後製期，人會比較平靜，沒有拍攝現場的壓力。我在拍攝現場總是緊張百分百，對其他人而言並不是那麼好受。

在寫劇本時，您就會開始詢問每個工作人員的時間嗎？

是的，比如說，當我寫《愛・慕》的劇本時，我找了當初負責《大劊人心》攝影的戴瑞斯・肯吉（Darius Khondji）。我拍《惡狼年代》時本來也想找他，但他沒空。

您看了哪部片後，發現到戴瑞斯・肯吉的優點？

《火線追緝令》（Se7en），我特別欣賞那部片的攝影與燈光。在那個年代，那部片對我來說是唯一一部擁有真正深度的黑色電影，這點很難做到。戴瑞斯是一個相當優秀的攝影指導，就像克里斯汀・柏格與約根・尤格斯，我跟約根合作了三部片：《大快人心》、《巴黎浮世繪》以及《惡狼年代》。約根的問題是他動作很慢，會打亂我的節奏。但他人好到我無法責備他。他一個特寫鏡頭得花上半小時來打光，之後所拍的二十次，每一次他都想修正裡面的細節，可是明明第一次就很完美了！然後我就會開始發脾氣，他會平靜地、略微結巴地跟我說：「好還能更好啊！」這話是很好聽，可是⋯⋯有點恐怖啊！戴瑞斯稍微快一點，因為他習慣跟美國人一起工作，但就算在好萊塢，他打燈的時間也比在歐洲更多。那之後，我想是在拍攝《鋼琴教師》及《隱藏攝影機》時，克里斯汀因為使用了一個來自提洛邦（Tyrol）的工程師發明的新打燈系統，省下很多打燈的時間。那系統由許多平行的強光組成，我們可以將它如日光般做調整。克里斯汀用這項設備來拍電影，很好用：他在佈景上方或是某幾個角落放些小鏡子，將光線反射到需要的地方，打一場戲的光的速度就會變得很快。只要有個主要光源，就不需要四處補光了。我覺得這項設備有很好的前景，克里斯汀也替他們拍攝了宣傳廣告，好將產品賣給美國人，但他不是個成功的生意人。

克里斯汀擁有這項設備的專利？

沒有，但沒人敢把它放到市場上，因為大家對改變工作方式都會猶豫；此外，燈光器材公司並不樂見於此，這項發明會讓他們的存貨失去用途。

回到《班尼的錄影帶》，您在片子裡藏了很多針對第二次世界大戰的隱喻，有些時候會讓人聯想到集中營，像是班尼清洗地上的血跡，甚至是班尼的父親看著他剃光頭，都讓人聯想到被送往集中營的人。為什麼有這些對照呢？

班尼剃光頭的橋段很曖昧，可以不同方式去詮釋這個動作，這是一種……德文裡的 *Buße*，也就是贖罪的行為，他希望能夠贖罪，同時也是向父母釋放求救訊號，因為他只能用這種行為撼動所處的家庭與社會。我們也可以聯想到集中營，因為班尼的父親有提到。不過他們之所以會提到，是因為他不瞭解兒子的行為，甚至是他不想瞭解。

對您而言，身為一名電影導演，您覺得自己有責任對這段歷史做出隱喻嗎？

有沒有責任，我不知道。但我感覺有討論這件事的需求，因為對我們而言，就如我之前所說，這是一個老被藏在地毯下的議題。甚至可以說，揭露被隱藏的事實是藝術家的本分。

大部分一九六〇到一九七〇年間德國新電影時期的年輕導演，也感受到了這種需求。史隆多夫、文・溫德斯（Wim Wenders），法斯賓達（Rainer Fassbinder）……您跟這些導演有什麼關係嗎？

一點關係都沒有。那個年代我人不在德國，也沒看過他們的電影。我也跟你說過我不喜歡法斯賓達，因為他通俗劇的那一面，以及他對演員的選擇。他把好演員（像卡爾—漢斯・鮑漢〔Karl-Heinz Böhm〕跟克勞斯・洛威區〔Klaus Lowitsch〕）跟爛演員（尤其是他慕尼黑劇院裡的那些成員）混在一起，一切都變假了，尤其是他們講話的方式。有人把這詮釋成刻意製造的距離感以及反寫實化，但事實上，這是因為他大部分的演員表演都很糟糕。在法斯賓達的生命尾聲，他開始跟一些厲害的演員合作，讓他的親朋好友去演比較不重要的角色，創造出兩種不協調的唸白氛圍。不

過，我一直都很欽佩他的活力，以及他一部接一部拍的能力。我得承認他還是很了不起，即使他拍的東西不符合我的品味。另外，我很喜歡文‧溫德斯一開始拍的幾部片，尤其是《公路之王》（*Im Lauf der Zeit*），以及我所能看到的幾部片；華納‧荷索（Werner Hersog）的《賈斯柏荷西之謎》（*Kaspar Hauser*），還有漢斯—約根‧西貝爾柏格（Hans-Jürgen Syberberg）的電影。他的電影跟我的正好相反，但我一直對那些片很有興趣。在那個年代，我就跟其他人一樣，特別喜歡義大利跟法國電影。

《班尼的錄影帶》當年，大家常拿一位電影導演來跟您比較，艾騰‧伊格言（Atom Egoyan）。

對，因為都用到了錄影帶。

您看過《闔家觀賞》（*Family Viewing*）嗎？

有。很有趣的是，我在多倫多影展遇到伊格言，當年我以《第七大陸》參展。我走在街上時有個年輕人走來問我：「請問你是漢內克先生嗎？我叫艾騰‧伊格言，不知道您是否認得我，我覺得您的片好棒。您拍的片，就是我憧憬卻不太能達到的境地！」我相當受寵若驚，於是問他是否也有片子參展，那部片就是《闔家觀賞》，我後來去看了而且非常喜歡。我之後又在巴黎遇到他，然後還有坎城影展，他是個很客氣的人，很可惜我沒法看到他所有的電影。

在錄影帶出租店時，班尼租了《毒物的復仇》（*Toxic Avenger*），這部片在恐怖片裡相當有名，為什麼選擇這部呢？

我其實沒看過，我請卡茲給我幾部低成本恐怖片的片段，他大概挑了二十來部，我選了這部，但沒看完整部片，我只看了一段比較驚人的段落。

班尼去看電影的時候，您沒拍出他正在看哪部片，但他走出戲院時，我們看到上頭的海報是《含苞待放》（*Lolita 90*），導演是凱薩琳‧貝莉亞（Catherine Breillat），這部片在法國叫做《少女三六》（*36 Fillette*）。

我們保留了拍片時戲院裡張貼的海報，什麼都沒造假。我從戲院放映的幾部電影裡選了一部放入片中。後來我在《隱藏攝影機》也做了一模一樣的事。

您談到了《隱藏攝影機》，在那部片中我們看到了《壞教慾》（_La Mala Educación_）跟《雙虎奇緣》（_Deux Frères_）的海報……這兩張海報就講出了整部片！您應該是故意挑這兩部片的吧？
是的，那時候我們有比較多選擇。但你可以去查查：它們當時真的正在法國電影院裡上映。

但是，《變奏曲》最後丈夫要去看伍迪‧艾倫（Woody Allen）的《安妮霍爾》（_Annie Hall_），您有賦予什麼特別的意義吧？
對，我們故意去找這張海報，因為這部片的德文片名對於我們的片中人物有諷刺暗示的效果：_Der Stadtneurotiker_！我們可以翻成「神經衰弱的城市人」。

班尼跟他母親去埃及好逃離謀殺的現實，這有聖經的參照意義嗎？

安琪拉‧溫克勒

說真的，我不知道。現在你提出了這個想法，或許我得想想，但我現在不敢肯定。

那為什麼選埃及？

因為有一場跟日蝕相關的戲，雖然被我剪掉了。我們想像那場戲時，對照了埃及人拜日的習俗。對他們來說，太陽要是消失了，意謂世界末日。

為什麼要剪掉這場戲呢？

我們為了日蝕精心製作的特效並不差，但那場戲太慢了，我得剪掉它，才不會拖垮緊繃的氛圍。

這場戲出現在《班尼的錄影帶》DVD 特別收錄中，據我們所知，這是您所有電影裡唯一一場被剪掉的戲。

我在《巴黎浮世繪》裡也剪掉了很多場戲。確切說起來，是我寫了卻沒拍的戲，因為製作人馬杭・卡密茲（Marin Karmitz）找不到錢來拍那幾場戲。那些是發生在羅馬尼亞、非洲、甚至是巴黎的戲，加起來大約有二十多分鐘。最後結果看來，或許沒拍比較好，因為整部片太長了。另外，《惡狼年代》我也得剪掉很多場戲，那是真的拍壞了，因為我選錯角。我在《惡狼年代》裡犯了很多錯誤，而且還看得出來，在那些被剪掉的戲裡尤其明顯。相當可惜。因為在原本的劇本裡，整部片比最後剪出來的版本還要複雜許多。

現在讓我們進入冰川三部曲的第三部，《禍然率七一》，您是在《班尼的錄影帶》之後，決定拍攝三部曲嗎？

不，應該是在拍完《第七大陸》之後，如果我沒記錯的話。

那時候，您對第三部分就已經有很清楚的構想了？

說真的，我不記得了，我只知道片子一部接一部。在冰川三部曲之後，我覺得自己對於暴力這個主題不夠深入，於是寫了《大快人心》。

─────── 《禍然率七一》（ *71 Fragmente einer Chronologie des Zufalls* ）───────

維也納，一九九三年十二月二十三日：一個字卡告訴我們一位學生在銀行裡槍殺了三個人，然後結束自己的生命。

十月十二日。電視新聞播報：索馬利亞內戰戰況激烈……一個男孩離開布加勒斯特，偷渡到奧地利，隨後在首都的街上及地鐵內流浪；一名運鈔車押解員對老婆態度很差；一些學生玩著挑筷子遊戲；一對夫婦收養了一個個性多疑的女孩；一位老人跟他在銀行上班的兒子溝通不良；一個年輕人對著機器練乒乓球。

十月二十六日。電視新聞播報：阿爾斯特爆發零星衝突，法國罷工，土耳其有恐怖攻擊……乒乓球員弄到一把槍；偷渡的男孩乞討、偷竊、躲警察。

十月三十日。男孩到警察局自首，並且上電視述說自己的遭遇；領養父母跟那個壞脾氣的小女孩鬧翻。

十一月十七日。中東戰事，南斯拉夫的種族屠殺……那對夫婦領養了那名偷渡的布加勒斯特男孩。

十二月二十三日。聖誕節的電視節目。塞拉耶佛戰爭持續，麥可傑克森被控性侵未成年孩童……領養的媽媽載著那個布加勒斯特男孩進城買東西；運鈔車押解員走進銀行，領養的媽媽將男孩留在車上然後走進同一個地方，乒乓球員付不出車子加滿油的錢，銀行職員的父親身處兒子工作的銀行。乒乓球員由於領不出錢，於是走進銀行，生氣地走向櫃檯，沒跟著大夥一起排隊。有人糾正他，於是他們扭打，乒乓球員被打倒在地。回到車上後，他躲了起來，卻被一位汽車駕駛嗆聲，指責他擋路。乒乓球員暴怒，再度朝銀行走去，他在那兒拿出了手槍，隨機射殺現場民眾，其中包括了運鈔車押解員以及那位領養媽媽。乒乓球員邊走回車上邊對著周遭開槍，然後自殺。布加勒斯特男孩一個人在車上等待。電視上說，這起三人死亡的謀殺事件並無明顯動機。在波士尼亞，人們在砲火中過聖誕。麥可傑克森聲稱自己無罪。

這三部片的共同主題是，某個群體因為社會的瓦解而分崩離析。前兩部片您將舞台放在家庭；第三部，您將範圍延展成許多角色彼此交錯，而其中一名年輕人突然殺死了很多人。

我原本的想法是創造一系列人物，並在電影最後成為其中一個人的受害人。換句話說，每個角色都是潛在的殺人犯。再一次，媒體與那些淹沒我們的新聞之間的關係扮演了重要角色。整部片裡，我放進了五段電視新聞片段。

九〇年代多線敘事的群戲電影如雨後春筍，這樣的電影平行融合了許多角色的故事。這類電影的創始人可以說是勞勃・阿特曼（Robert Altman）[8]，因為他在一九七五年拍了《納許維爾》（Nashville）。一九九三年，他拍了《銀色・性・男女》（Short Cut），就在您這部片之前……

一部大師之作！

那些電影對您有啟發嗎？

我當年並沒有看《納許維爾》，但《禍然率七一》並不是我第一部群戲電影，因為《旅鼠》已經是了。我認為寫一部群戲電影比寫一部只有兩三個角色的電影來得簡單，因為要是你有五個故事，五種命運，就只要專心把最重要的拍出來，並且留下最好的時刻就好。一個依照時序述說的故事，比較不容易在劇情發展時維持住張力。若是一部群戲電影，你得能夠好好掌握結構，就一般而言，這讓人比較有成就感。

就如同三部曲中的前兩部，您沒有提供任何心理甚至社會層面的解釋，那會讓電影變得很枯燥。但同時，您讓我們看到的一切，都引發了那些行為。您擔心講太多嗎？

當然，我們一直都擔心放太多東西給人家看，變得太沉重。當我開始籌備一部像《禍然率七一》這樣的電影時，我會很快迸出一堆想法與意見，但是，當最後的結構定案後，三分之二的素材都被丟進了垃圾桶。這是一個漫長的過程。創作劇本真

8　1925-2006。美國導演，曾獲得歐洲三大影展包括坎城、柏林及威尼斯影展的首獎。

正的工作不是在寫戲，這階段很迅速也相當愉快，而是創造出整體的架構。真正的工作是在確定，如果我在這兒暫時放下這角色，何時我該回到他身上。兩場戲之間的轉承是否流暢？而第一個要達到的目標就是，從一開始就要創造一種對立，並且一路維持到電影結束。不然的話，就會失去觀眾。

「七一」這個數字是馬上就決定好的，還是剪接完後才決定的？

是個偶然。如果我能做到七十三個片段，那標題就會是「七十三個時間因果裡的偶然片段」⁹！對我而言，這個數字沒有任何象徵意義。

片名的第二部分很奇怪，因為偶然只代表了時間因果裡的一部分……

這其實很諷刺，為了表示那些能夠揭露某些言語無法解釋之事的東西。拿那位老先生為例，他在謀殺案發生時人在銀行，就是純粹的偶然。但這也是他命中的因果，要是他沒有一個在那間銀行工作的兒子，他肯定會去另一家銀行，因此偶然在此起了作用。一個人影響另一個人，他們沒有同樣的重要性，也並非來自同一個地方。對於某些人而言，這是上帝的旨意；對於其他人來說，這是一種命運，端看不同人的信仰。對我來說，偶然是最不重要的因子，因為它是中性的。但是對那些將其視為上帝旨意或是命運的人而言，這突然變得更為可悲沉重。諷刺的層面曾經表現在布列松的電影片名「巴達薩的偶然際遇」¹⁰裡。那部片裡，當然，沒有什麼事情是偶然的，每個人卻都能把自己想要跟相信的，投射在那頭驢子上。

可是在您的電影中，所謂的上帝，就是您。就如在《隱藏攝影機》裡，您討厭一直回答問題。

當然，但也是透過我創造出一些更重要的事情。一本書、一部片或是一幅畫，都是其創作者的作品。要是作品很糟，並非因為它的作者是個白痴，而是因為那作者在洞察當下的局勢氛圍這方面比較沒天分。這種天分是懂得觀看與聆聽自己的時代，好利用自身感性的思維網脈，將現實娓娓道來。一件作品的藝術厚度永遠取決於作者的敏感度，而非作者的智慧。

9 《禍然率七一》的原文片名直譯是「七十一個時間因果裡的偶然片段」。
10《驢子巴達薩》為該片中文譯名，片名直譯應為「巴達薩的偶然際遇」。

沙瑪洛夫斯基

回到那些替整個敘事加上抑揚頓挫的新聞橋段,您曾經強調沒在日期上動手腳,但您是怎麼選擇的呢?

我綜合分析、找出能代表這些人物的重點事件,依據這點來選擇日期。就拿那個偷渡到奧地利的羅馬尼亞小男孩為例好了,我基於他會在那兒待三個月的原則,要是他在四月二十日抵達,逮捕行動就會發生在七月二十日,新聞時事的片段就是跟這段時期相吻合。我只有一次沒有遵照時間的順序,使用了我想要的日子的前一天或後一天的新聞,因為當天的新聞太過戲劇化。其實,我很訝異這一切和自己所想像的吻合程度:每天電視新聞播放的內容都差不多,都是一些陳腔濫調,加上在政治或其他方面,才多少有點重要的事情。

因此，您允許片中的小故事與大事件交會。一位法國影評人還說，我們因此見到一個只是學生身分的殺人犯，居然可以跟麥可傑克森平起平坐。

全都是湊巧，因為我無法預見會出現麥可傑克森！我想要一件跟影劇圈相關的新聞──就是我們老在新聞最後看到的那些──我運氣很好，他們那天在社會新聞的中間就有播報。我因此有了兩段同樣的新聞：分別在最後一天的開始與結尾。這種重複是有必要的，這樣才能表現出到了這一天的尾聲，我所說的這個故事也成了一則新聞。

《禍然率七一》再次提到了某些您最偏愛的主題，像是社會在媒體上展現出來的樣貌，以及伴侶間的溝通困難，但您也加入了移民的主題，而這主題之後在《巴黎浮世繪》與《隱藏攝影機》也會再度遇到。

這是一個逐漸成為社會現況的主題。過去在奧地利，沒人會擔心移民這件事；然後，慢慢地，媒體對此開始有越來越多的討論。

對您來說，從人道的觀點來看，這種種族與文化的融合會改善人類之間的溝通，還是媒體賦予的形象會阻礙這種溝通？

這是個很難解的問題。要是拿奧地利來說，我們的居民長期以來高度融合。你只要翻翻維也納的電話簿就能發現，一半以上的姓都源自捷克或南斯拉夫。我想這種文化融合在我國藝術上扮演了決定性的角色，看看德語文學界就能證明，奧地利德語作家的數量遠比其他德國的同業多出許多。這種融合是很正面的。但我對近代移民潮中的宗教軍事狂熱份子抱持著謹慎的態度。那是在種族歧視邊緣了──我當然是絕對不會站在那邊──然而，當我發現有越來越多的伊斯蘭活動以及他們作出的行為，來到這裡卻完全不努力適應環境，還是讓我有點感冒。當然，聰明的人不會這樣，他們知道對他人的尊重與容忍所象徵的意義。可是窮人、教育程度低的人只懂得一種標準：也就是他們的傳統。身在異國，他們覺得自己被「敵人」給包圍了，只好依附在他們的語言、文化上，而這些行為本身就造成了溝通上的困難。相反的，如同這陣子大家在奧地利見到的，警察衝進了一所學校──學校隸屬內政部管

嘉布葉·科斯明·烏爾德（Gabriel Cosmin Urdes）

轄──就為了逮捕兩個小孩並把他們遣送回國，真的很難叫人放過他們。只是對於這種事，我們該如何找到該有的立場？我承認自己有點迷惑了。我當然是站在寬容那一方，但當我們站在一件難以忍受的事情前，要怎麼才能繼續寬容呢？這方面，我們同樣自覺歉疚。我也不能說，以後非洲人只能留在自個兒家鄉，但要說出：「應該要收留他們所有人！」這種話，未免太過天真。這之中存在著真正的問題，而且已經變成新世紀的歐洲最主要的問題。

在《禍然率七一》中，那個羅馬尼亞小孩與那對領養夫婦，並不會點出這個伊斯蘭主義的問題。

不會，移民問題是以其他主題的方式呈現，而我完全站在他們那邊，一直以來，我都捍衛那些在原生國家中受到政治或其他原因迫害的人。我們要提供他們庇護，這

是一定的。那對領養夫婦的態度也有點曖昧：他們對那小女孩不甚滿意，於是換了
個孩子，來個比較好管的。

**他們的行為甚至有點「消費」傾向，他們想要電視上看到的那個羅馬尼亞小
男孩……**

這是一對不甚美滿的夫婦，他們以為收養小孩就能開啟他們另一個人生，這點從他
們對待小女孩的方式就能發現。說到這，去年在維也納一家糕餅店裡，我很驚訝前
來招呼我的年輕女子，就是當年片中的小女孩！我訝異極了，因為她現在相當好，
不再有當年拍片時那副殘缺的模樣。

那個羅馬尼亞小男孩呢？

他不是窮人家的孩子，我們在羅馬尼亞辦了一次選角，他跟他母親一起過來。我們
一看馬上知道，他就是不二人選：他長得非常好看，而且相當有才華。但是對他而
言，拍片過程相當可怕，他對拍攝那場乞討的戲相當反感。雖然演出時他相當認
真，但他自己的感覺非常差，那是個自尊心很強的男孩。

**這個男孩在片中竊取的物品都跟影像有關：漫畫書、一台照相機，好像他所
有的願望都是透過影像來表達……**

當然，這是故意的！他拍下自己見到的人的照片，但照相機裡卻根本沒有底片。吸
引他的是「瞄準」的動作，那是他對抗他人眼光的自保方式。

**片中出現了兩種遊戲，第一種是挑筷子（Mikado）遊戲，為什麼會提到這
種遊戲呢？**

一開始，片名原本要取做「挑筷子」，但已經有別部片用這名字了，好像是一部日
本片。不然的話，這個片名也挺好的。

這是整部片的隱喻？

對，有一點。「挑筷子」遊戲裡，偶然巧合扮演了很重要的角色：那些筷子一開始如何倒下，之後又彼此互依。

第二個遊戲，他們得拼完那個十字架，與片中人物帕斯卡與押解員之間的賭注相呼應，這是不是象徵了人必須跟宗教對抗？

沒錯。我從青少年時期就開始跟宗教對抗了。我之前也提過，在希望成為鋼琴家之前，我本來想當牧師。幸好我服聖職的時間很短！如今，我不再是一個會上教堂的信徒。人們不能畫地自限、只用宗教來解釋既有的問題。但人生在世，永遠都有一些科學無法解釋的例外。在這部片中，宗教問題僅限於基督教。但我們也可以用其他宗教來代替，問題核心都一樣。

在您的電影中，主要存在三個問題：宗教、物質生活進步與自我覺醒，以及讓人逃避現實的藝術，這三個問題都引領至無解。

不，藝術對我而言並非對現實的逃避，甚至完全相反：藝術是一種接近我剛說的那些「例外」的方式。透過藝術，我們才能獲得超越生命的豐富表達方式，並且促使我們接近風暴的核心。當我們身在風暴之中，根本什麼都看不到，然而，一旦我們抵達核心，一切都變得平靜，甚至更加清晰。

不給答案是您的特色之一。

我們一直試著尋求解答，這是哲學跟藝術該做的事。人們試著為存在的問題找尋永久的解答，就算根本不存在也一樣。繼續不斷的追尋這件事，賦予了人生中所有的意義。

那場乒乓球的戲，就是為了讓人聯想到這種問題與解答之間永恆的一來一往嗎？

那對我來說是一段很棒的畫面，因為整個情況是，這個年輕人與一台機器相對抗，也就是說，他只是一個人在打球，什麼結果也得不到。我也知道，這場戲就跟《第

七大陸》那場鈔票丟進馬桶的戲一樣，會讓觀眾發牢騷。

但有些略微不同，《禍然率七一》是這個鏡頭本身讓人不安，《第七大陸》則是整個情境都讓人不安……

兩者都是傳達某些暴力成分的固定鏡頭，有位影評人甚至寫說，當年坎城影展裡最暴力的一場戲，正是《禍然率七一》這場，讓我太開心了！的確，這種暴力比我們想像中來得激烈，好萊塢動作片裡的暴力則相反，那些只是電影而已。為了讓演出更具真實性，演員被要求先跟發球機排練對打。當我們在打燈時，他連打了兩小時都沒休息，結果當這場戲真正開拍時，他真的變得很疲憊，一切都呈現在影像當中。

您挑了一個會打乒乓球的演員？

他跟我十八歲時一樣會打：我當年很常打，但還不到可以參加比賽的地步。因此，當他一知道自己拿到這角色，就開始天天訓練，自我精進。

我們很喜歡《禍然率七一》開頭的第一場戲，在第一段新聞報導之後，我們以為看到的是星星，其實是花朵。我們以為自己往上看，其實鏡頭是把我們往下拉！這種垂直俯角拍攝被攝者的手法，是您在電視電影裡實驗過的效果。

這是種很冒險的鏡頭，因為它會讓人想問，這到底是誰的觀點。我一直建議我的學生要用最普通的視角，一旦你讓攝影機往上或往下看，馬上就會讓人以為是某個人的視野。除非是為了戲劇化，否則盡可能別有太多人為干涉。在這部片裡，我有很好的理由，因為當時攝影機只能這樣拍，固定在一座橋上，以便在年輕人移動的過程中一路跟隨。我們當然也可以從跟他身高差不多的地方拍，但這是電影的開頭，我想讓片子的開場有點雄偉的感覺。這也創造了一種效力等同引號般的人工化效果。電影最後又會再次看到這種視角，跟隨著殺手穿越道路、穿梭車陣、然後走回車上自殺。這兩次，戲中人物都等待著他們的命運，我想用場面調度結合這兩場戲

裡的移動。

正因如此，這些鏡頭讓我們想知道是誰的視野。

或是如拉辛所說的，上帝正把世間萬物，當成一場好戲在看！

庫凱司・密寇（Cukas Miko）

重返盧米埃電影—《摩爾人之首》太沉重
了—《大快人心》的煽動性—電視遙控器所
帶來的恐怖與滑稽—貝克特還是契訶夫？—
避免下流的一鏡到底鏡頭—賽車的噪音—蘇
珊‧羅莎對比娜歐蜜‧華茲—每個鏡頭都照
前作拍的重拍電影——支菸與一條沒訓練好
的狗—內褲還是連身裙—混音給我的樂趣

一九九五年，藉由電影百年誕辰的機會，您參與了《盧米埃跟他的夥伴們》
（*Lumière et Compagnie*）這部集體創作的電影……
我參與這項拍攝計畫是因為覺得這想法很有趣，也很好奇自己在媒體反思這個問題
上，可以拍出什麼樣的作品。因此，我才有了翻拍百年誕辰當天——一九九五年三
月十九日——電視新聞播報第一部短片開鏡現場的想法。

這讓我們不禁想到在《致謀殺者的悼文》裡，您是從真正的電視節目中取
材。您在《盧米埃跟他的夥伴們》片中使用每一段關於一九九五年三月十九
日的新聞時，也用了同一種計算方式嗎？
我不記得了。我記得我們是從錄電視新聞報導開始，然後我再剪成片段，好跟電影
片長一致。

這部片總共要遵守四條規定：一個五十二秒的一鏡到底鏡頭，不另外打光，
不能同步收音，以及不能拍超過三次。您的正好就是五十二秒，我們先看到
新聞主播，緊接著是一把槍，聯合國的貨車在戰爭裡的影像，一具由兩個男
人運送的屍體，英國的伊莉莎白女王，滑雪，足球，曲棍球，氣象……您剪
接過吧？

沒有，我是在拍攝前先剪接好。當我使用盧米埃的攝影機時，我只用了一個鏡頭拍攝這段電視上播報的剪接畫面。

從您拍攝這段影片的幕後花絮裡，我們發現，您對於能夠使用這種特別的底片拍攝、在底片孔上做標記、並且試著瞭解如何使用這台攝影機等等，似乎相當開心。
我的確很有興趣，能用這項器材隨心所欲拍攝想拍的東西，更是加倍愉快。

您跟其他參與這部集體製作的導演一樣，得回答兩個提問。問第一個問題「電影是否會死？」時，您的回答是：「當然，就如同所有一切！」
這是當然的！再說，這也是事實。

時至今日，您還會回覆一樣的答案嗎？
當然。要講凶一點，我們甚至可以說，有好一部分電影已經死了！

第二個問題：「為什麼您要拍電影？」您反將了一軍說：「別問蜈蚣怎麼走路，否則牠們會跌倒！」
這個答案跟問題一樣蠢。對於這類「您為什麼要寫作？」的問題，我只能給這種答案。「不為什麼！」

您看了完整的《盧米埃和他的夥伴們》嗎？
我參加了一場巴黎的放映，幾乎所有拍攝的導演都到場了。參與這部片對我來說並沒有那麼重要，只是個有趣的經歷。也別忘了，這是我第一部在法國拍的電影。

同一年，在您的《誰是艾家艾倫？》中演出的演員保羅斯・曼克，根據您寫的劇本拍了《摩爾人之首》。您什麼時候寫了這個劇本，又為什麼不自己執導呢？

這個劇本是我在拍《第七大陸》之前，為自由柏林電視台（Sender Freies Berlin）寫的。然後，為了某個我不記得的原因，他們不想拍了。於是我試著將它製作成電影。克勞絲・瑪麗亞・布藍道爾（Klaus Maria Brandauer）同意演出主角，但我們沒找到錢。失望之餘，我就對這劇本失去興趣了，但是保羅斯覺得這劇本很棒，喜歡到要我把劇本賣給他。我想說：有何不可？事情就是這樣成的。

為了拍這部片，保羅斯・曼克請回了一些跟您合作過的工作夥伴，如製片公司偉加電影、剪接師瑪莉・赫摩可娃（Marie Homolková）、女演員安琪拉・溫克勒、《第七大陸》裡的小女孩蕾妮・坦瑟，以及負責《旅鼠》、《變奏曲》、《錯過》的華特・金德勒擔任攝影指導。

—————　《摩爾人之首》（*Der Kopf des Mohren*）　—————

　　維也納發生腐蝕性氣體外洩，緊接著一家化工廠發現機器故障。工廠研究員喬治深信，返回辦公室將有個嚴重灼傷的男子坐在他自己那把椅子裡。當他回神後，想到這種無可避免的災難，將造成的環境污染後果。這種想法逐漸變成一種擔憂，然後中邪般地執著。喬治的妻子安娜因為受不了他的行為舉止而責備他：他甩了她一巴掌，緊接著道歉。喬治想帶家人躲到遠離都市的鄉下房子。安娜拒絕了，並帶著孩子去度假。喬治於是開始用大量的泥土覆蓋客廳地板，把房間變成一個大型溫室，並種植大量食物好讓大家賴以維生。同時，他也蓋了一座養雞場，開始養起兔子。他很少走出公寓大門，並時時戴著一副口罩，引起了周圍人的好奇心。最後，他拒絕與所有親朋好友聯絡。電視新聞裡，他得知居民們開始逃亡。妻子安娜度假回來之後，見識到丈夫精神錯亂的情況，他們的女兒又在走路時踩到釘子受傷。安娜在盛怒之下打了喬治，他於是囚禁家人。夜裡，他用玻璃球殺了妻子，然後手刃親兒，然而，屠殺時的聲音卻只來自那些受驚的雞群。他將刀子放在臥躺在地的妻子手中，走到浴室，從鏡中見到自己渾身浴血。他拿起妻子手中的刀子，開始割自己的臉。突然間，他的妻子出現，身邊跟著救護人員及警察。他的孩子眼睜睜看著自己的父親被綁在擔架上抬走。

保羅斯之前只拍過一部電影——一九八五年的《汙垢》(*Schmutz*)，當時金德勒就擔任他的攝影指導了——而他想再用一次這群他熟識的劇組人員。但在我看來，那對保羅斯並沒有幫助，只讓他更堅定地想拍一部漢內克式的電影，但前作《汙垢》卻更個人、更優秀。那時我替他寫了對白，並協助架構文本，不過故事完全是他發想的。由於點子是他的，那時的他比拍《摩爾人之首》時更輕鬆自在，我不知道保羅斯怎麼了：被嚇到了嗎？還是覺得拍我的劇本不夠自在呢？總之，他拍了上萬呎底片，重拍了好幾場戲，在剪接時又剪掉一堆。我從沒去過那部片的拍攝現場，我完全不想淌渾水，但我知道大家都很痛苦。

您其實是想給保羅斯最大的自由……

完全正確。當我把劇本賣給保羅斯時就跟他說過，你想怎麼做就怎麼做。但保羅斯太過遵守那些要是由我來拍肯定會大改的文本。在《汙垢》裡，他以令人驚豔的影像結構，展現出屬於自己真正的才華。我卻完全相反，我比較偏向尋找一種樸實性。結果，《摩爾人之首》是我們兩人拍片方式的慘烈綜合體。最壞的地方是，我覺得演員的演出簡直糟糕透頂，保羅斯本身卻是個優秀的演員指導。我因為在劇場工作而認識安琪拉·溫克勒；還有飾演科學家的傑特·佛斯 (Gert Voss)，他是當代劇場最偉大的演員。但這兩人演出過火到像是在演劇場。真是可惜！

劇本提到了化學災害，但觀眾在片中幾乎沒看到，同樣的想法您在《惡狼年代》又用了一次。在您當時關心的主題裡，環保是否占有相當重要的地位？

那是主角擔心的事。這份擔憂導致那位科學家喬治的精神恐慌。但就像柏格曼的《冬之光》(*Nattvardsgästerna*) 一樣，片中的馬克斯·西度 (Max von Sydow) 之所以會自殺，是因為他執迷於中國人將攻占全世界的想法。這當然只是他執迷的藉口。他以為自己只是針對自然環境的執著，但到了主角身上卻成了一種深刻的病態。一開始，他認為的事情都是真的，但他的反應太超過，比如說突然在鄉下買了棟房子好保護他的家人，切斷工作與一切外界的聯繫。我曾經看過一個差不多的故事，故事裡的父親囚禁了家人，他的家人得寫書面報告才有辦法申請外出。我就是看到了

這則社會新聞，才有了寫這個劇本的想法。

在那場夜晚的暴力戲裡，那燈光，以及驚慌的雞群，喬治把公寓弄得一團亂的樣子，真的讓人印象深刻……

對，但為了讓人印象深刻，保羅斯做得過火了。他一直想搞得劇力萬鈞，但他忘了，要達到這個目的，他得要有個強烈的劇情，而不是我寫的這種簡單的小故事。內容與形式永遠都必須相符。

電影一開始有個還滿壯觀的鏡頭，但同時也很哀傷，就是喬治進入辦公室前，看到的那個臉被燒傷的男子的鏡頭。我們知道那只是幻想，而這也造成了之後的種種效應，尤其是片子最後（那場屠殺只是幻想），這跟您所在意的，永遠別讓觀眾安心的想法，完全自相矛盾。

別忘了，我寫這劇本是為了給電視台拍攝，還有，為了電視這類媒體，我只能這樣寫。或許這也是之後我不想修改劇本讓它變得更好的原因。

傑特‧佛斯

為什麼取名為《摩爾人之首》？

在奧地利有個很有名的摩爾人頭，雖然它的意含跟影片想講的意義不同：也就是麥爾（Meinl）企業的標誌：那是一家原本只賣咖啡、後來變成大型食品連鎖店、隨後又完全消失的企業。再說，在我們那兒，要是說「摩爾人之首」（Mohrenkopf），而不是「摩爾人的頭」（Der Kopf des Morhen），我們馬上聯想到的會是一種知名甜點！可以說，摩爾人之首的圖像，算是奧地利流行文化的一部分。在片中，我們只在房子蓋好的同時，從廣告裡緩慢消逝的影像中看到它。這讓我們想到了與世隔絕的摩爾人，他們都是邊緣人！

最後為什麼結束在萊辛（Gotthold Ephraim Lessing）的句子「相信我：對於某些事情沒有失去理智的人，是因為他們沒有理智。」[1]？

這是一句相當有意義的句子。它提醒了我們，在一個可怕的狀態裡，我們有可能失去理智。喬治擁有比別人更纖細的敏感度，就會成為瘋子。但同時，他或許比任何人更為理智！

這是您最後一次跟保羅斯・曼克合作嗎？

不，我們一直都是朋友。在《巴黎浮世繪》裡，我甚至讓他演了一個瘋狂殺人魔的角色。我們在《鋼琴教師》那段期間很氣對方，這晚點我們會講到。反正我是沒生氣，是他想控告全世界，而他也因此損失了不少銀兩！可是那次之後，我們就和好了，還定期通信。

現在來聊聊《大快人心》，以及您十年後重拍的美國版《大劊人心》。您今日如何看待這部電影呢，它為您貼上了暴力導演的標籤。

我一直引以為傲。它挑釁的效果跟我當初預期的一模一樣，成功激怒了某些人！事實上，這些觀眾應該要對自己感到憤怒，因為根本沒人強迫他們待在戲院裡看完。我的目的是在觀眾眼前呈現真正的暴力，以及他們是如何成為施虐者的共犯，畢竟片中不停出現虐待的橋段，提醒他們看到的並不是一部電影。那些看完電影後直呼

1　1729-1781。萊辛是德國啟蒙運動時期，最重要的作家及文藝理論家。原句：「*Glauben Sie mie : wer über gewisse Dinge den Verstand nicht verliert, der hat keinen wu verlierne*」

《大快人心》（*Funny Games*）

　　安娜、喬治、他們的兒子修席，與他們的狗洛菲，抵達他們位在鄉間湖畔的小屋。不久之後，安娜接待了一位年輕男子彼德來訪，彼德受鄰居之託，來跟他們借幾顆蛋。然而，笨手笨腳的他卻把蛋打破了，隨後馬上又跟他們要了四顆，讓安娜大為吃驚。不一會兒，他把安娜的手機掉到水槽裡。他一位同樣穿著白衣、戴著白色手套的朋友保羅突然出現，以溫柔的口吻幫朋友彼德跟安娜借蛋，不過安娜相當惱火，丈夫喬治出面，想平息這場紛爭，討論的情況卻越來越糟糕，保羅拿高爾夫球桿用力打喬治。兩個年輕人在殺了他們家的狗之後，囚禁了這家人。有好幾次，保羅讓觀眾見證了，他們處罰這家人時，是如何對他們施以身心上的虐待。比如說，強迫安娜在施虐者及她那無能為力的老公面前脫衣。修席找到機會逃脫，卻很快被保羅抓到了。保羅走進廚房做三明治，並一槍打死了那孩子。兩個年輕人在綑綁了這對夫婦後，離開了一陣子。安娜慢慢地掙脫綑綁，並替丈夫鬆綁，但他的傷腿劇痛，無法移動。於是她隻身離開求救，並交代他修好手機，好打電話報警。夜裡，一台車子停下：安娜發現裡面坐的，正是那兩個虐待狂。虐待行為在那棟屋子裡再度展開。安娜得要背誦一段祈禱文，順向反向各背一次，才能獲得她還是她丈夫誰先死、並用什麼武器被殺死的選擇機會。突然間，他們的機會來了：安娜搶到武器，一槍打死了彼德。但是保羅拿回武器，然後用錄影機的遙控器，將電影倒轉回安娜搶得武器的那一刻。這回，安娜沒成功。喬治被打死了，安娜被綑綁起來，活生生丟到湖裡。

　　保羅到一個鄰居家，稍早我們見過他們，是那對夫婦的朋友。他跟她借幾顆蛋，好還給安娜，因為她家剛來了一些不速之客。

這部片是樁醜聞的人，實在讓我覺得好笑。人家都打了他們一巴掌，他們還一聲不吭，看著那些越來越暴力的戲碼，而事實上他們隨時都可以起身離開。他們卻留下來，屁股死黏著座椅不放，因為電影是如此具有煽動力，即使他們得忍受這麼多令人難受的事情，他們依然想看到結尾。對此，我同意希區考克針對《驚魂記》說過的話：「我知道在什麼時候，觀眾會有什麼反應！」《大快人心》這部片告訴世人，我們如何成為煽動下的受害者。這就是我的目的，我自認達到了。問題在於，自此之後，有很多比我的片子還嚴重很多的電影，而且目標族群是年輕人。

您指的是哪些片？
像是《奪魂鋸》系列。

對我們來說，《奪魂鋸》系列並不屬於同一類型的電影，它跟一九八〇到九〇年間好萊塢的瘋狂殺手電影一樣，如《十三號星期五》、《半夜鬼上床》與《月光光心慌慌》系列，頌揚的是那些獵殺無名愚蠢受害者的罪犯。在這類型的電影裡，沒有一件事是真的，箇中趣味來自其誇張恐怖的演出。一旦電影結束，觀眾就會去喝杯咖啡，做其他事情。
這正是《大快人心》想要避免以及揭發的部分。

關於這點，雖然您想讓我們變成殺手的共犯，但您依然讓觀眾認同受害者，他們在電影裡可是真正的人物，我們隨著他們一起受苦。您想針對的暴力電影影迷也嗅到了這點，並且不想感受片中人物所遭受的恐怖經歷。
這就是問題所在。《大快人心》所訴求的觀眾，並沒有來看這部片。正因如此，我才會到美國，用大明星重拍這部電影，但同樣的狀況再度發生。這讓我有點生氣，因為我覺得電影的消費族群中，就算最沒念過書的，也看得懂我要闡述的論點。但很顯然，要是他們沒有想要瞭解的意願，這事就不可能成。

然而，《大快人心》在看過的觀眾心裡留下了深刻的烙印，從此以後，沒有

（左起）蘇珊・羅莎、史提芬・克萊普斯基（Stefan Clapczynski）與尤里希・慕黑

任何一部相同主題的電影有辦法達到相同的效果。在這個主題上，《大快人心》扮演了跟《索多瑪一百二十天》相同的角色。

對我而言這可是個讚美，因為我跟你說過了，《索多瑪一百二十天》是我這輩子看過最令我印象深刻的電影。我當年太震撼了，久久不能自己，那部片打開了我的眼界。

您的作品跟《索多瑪一百二十天》最大的不同在於，您拒絕直接呈現暴力。您電影的力量來自於我們都很害怕直接看到那兩個施虐者施暴的畫面，但到頭來，我們什麼都沒看到，即使我們都以為自己有看到！

說到這裡，我還讀過某些影評，他們發現了一些根本不存在我電影裡的東西。同時，我在奧地利也讀過一篇關於《班尼的錄影帶》的文章，文中詳細描述了那個女孩被謀殺的過程，但這一切都是在景框外發生。

讓我們回到《大快人心》的源起。您從什麼時候有拍這部片的想法？

這個想法不是突然跑出來的，經歷過很長一段醞釀期。一九七〇年，我在巴登巴登擔任戲劇顧問時寫過一個故事，並希望能自己拍成電影。從這個故事，我發展出一個之前跟你提過的劇本——《週末》。這故事的靈感是從楚浮（François Truffaut）執導的《射殺鋼琴師》（*Tirez sur le pianiste*）片中一場戲而來。在那場戲裡，主角殺了一個威脅他的人，開始逃亡。在我寫的故事裡，他打破了一扇窗，從車庫溜進一棟鄉下湖邊的房子裡躲起來，緊張情勢逐漸升高，女屋主不停煽動年輕人，要他殺了她一直想甩掉的丈夫。女屋主當然不必擔心自己會有罪，逃亡的年輕人卻被逮捕了，送進大牢。就如我跟你說過的，就算我拿到政府補助，依然找不齊資金來拍這部片。但這個想法一直縈繞在我的腦海。然後，我想大概是一九八六年吧，藉由一個德國跟喬治亞合拍的電視製作機緣，我有了重拾這想法的機會。我得在提比里西（Tbilissi）拍攝，抵達那天，當地的革命正好開始，於是我被關在旅館房間裡。晚上，我被臨街的槍聲吵醒，於是把原本的故事改成了《大快人心》的故事。但裡頭仍然缺乏疏離感所帶出的媒體反思成分，所以我當時也沒拍這個故事。我對拍一支單純的驚悚片興趣缺缺。又過了很久，當我想到了這種在敘事上帶出反思的可能性，我才嘗試製作這部電影。我們可以說，《大快人心》的醞釀期大約經歷了十五個年頭。

這種對主題的反思，是否跟您年輕時在亞伯・芬尼（Albert Finney）[2] 的《風流劍客走天涯》（*Tom Jones*）[3] 看過、對著攝影機眨眼的鏡頭有關，您常說那是您的電影大衝擊之一。

不是，我寫《大快人心》時並沒想到。但的確，我第一次看見有人這樣子針對某種藝術方式提出省思，就是在我發現了湯尼・李察遜（Tony Richardson）的電影時。

我們看到阿諾・費許轉頭對著自己眨眼時，會想到那場戲。

當我想到要用反思法來拍這個故事時，我思考過有哪些作法可以達到這個目的。我第一個想到的是讓演員直接對著攝影機說話，另一個是讓電影在某一刻倒轉。我承

2 1936-。英國演員，五度入圍奧斯卡。

3 1963 年由湯尼・李察遜拍的英國冒險喜劇片。

認，能想到後面那個點子，可是讓我開心得要命！

由其中一個角色，讓電影自行倒轉——不像《班尼的錄影帶》跟《隱藏攝影機》只是一卷簡單的錄影帶——這如果不是一項錯誤，就是一個空前的想法……

……錄影帶的發明讓這件事情成真。在這之前，人們連想都無法想到。

這個新發現除了造成意料中的疏離效果，也造成了另一種疏離感：對於那些專看暴力戲的觀眾，他們可以安安靜靜又病態地在家裡看個夠。《班尼的錄影帶》已經有這個雛形……

當然，《大快人心》讓我有機會更深入《班尼的錄影帶》提過的其他問題。有點像是希臘悲劇，每一個故事都會有一齣滑稽劇相呼應。某個層面上來說。我們可以將《大快人心》視為《班尼的錄影帶》的對比。

但是，根本不可能把《大快人心》當成一齣滑稽劇！就算有那些距離感，我們還是跟著主角們一起受苦……

片中的情境跟演員的演出如此真實，以至於讓我們相信是真的。我跟兩位飾演施虐者的演員說，用喜劇的方式來演出；對於飾演受害者的演員，則叫他們用悲劇的方式表演。這讓他們之間的關係相當難以忍受。喜劇的演出方式讓兩個殺手對人質毫無悲憫之心。對他們而言，所有都是可預期的。

聽說，您原先希望伊莎貝・雨蓓飾演母親安娜一角，真的嗎？

是真的，而她拒絕了。那時候我們還不太熟……

您寫這個角色的時候，有想到她嗎？

沒有，我寫完後才想到伊莎貝。但我對蘇珊・羅莎的演出相當滿意。那時我才跟她先生尤里希合作過《城堡》，也還想跟他們繼續合作。

為什麼要把兩位施虐者取名為皮耶（Pierre）跟保羅（Paul）？

一方面，那都是教堂裡神父的名字；再者是為了疊韻的趣味。他們也可以叫做湯姆與傑利（Tom and Jerry），或是癟四與大頭蛋（Beavis and Butthead）⋯⋯

為什麼保羅突然叫彼得「湯姆」？

我超愛這場戲，簡直是瘋了！保羅用三個不同的名字來稱呼他的同夥，好取笑他嚴肅的個性與受困的情境。這會把受害者搞得暈頭轉向，對觀眾也會有同樣的效果。我呢，則玩得很開心！

所以不是刻意針對潛在的美國觀眾？

不是，但從一開始我就想到了美國觀眾。這棟鄉間小屋的玄關與它的樓梯就是證明：那是在片廠裡搭成的美式建築。在奧地利，這種風格的玄關根本不存在。然而，我沒能成功吸引到美國觀眾，我以為是語言的關係，原音發音的外語片，在美

娜歐蜜・華茲（Naomi Watts）與提姆・羅斯演出《大劊人心》

國只會在幾間藝術電影院上映。但美國版的《大劊人心》狀況相同。說到美國版，我總覺得自己是美國影評人——除了少數幾個人以外——聯手攻擊下的受害者，可是一般而言他們都挺喜歡我拍的片。他們覺得《大劊人心》很荒謬：「這些我們都知道了，把我們的本質直接呈現出來，這方法未免也太天真了……」他們不想接受對他們電影的批評，他們不討論電影的內容，只說這是一部「完整翻拍」（*shot-for-shot remake*）的電影，也就是每個鏡頭都照著拍，指責我同一件事做兩次。當觀眾看到文章說一部片很爛，而且還是已經看過的電影，自然就不會想看了！可是，只有影評人看過《大快人心》這部奧地利片，觀眾可沒看過。

除了《大劊人心》的經歷，您怎麼衡量自己與影評之間的關係？

現在已經比較緩和了。我只讀大報跟幾份我重視的期刊上刊登的文章。票房當然一直都很重要，但跟一開始比起來，得失心比較沒有那麼大。當你還是個年輕導演，拍的又是「很難懂」的電影，是很容易受傷的。我不是要抱怨，我從《班尼的錄影

法蘭克‧吉連與阿諾‧費許

帶》開始就頗受影評支持，在國外更是。在奧地利，由於《第七大陸》入選坎城導演雙週單元，緊接著《班尼的錄影帶》又入選，造成了很大的迴響，因為奧地利片已經很久沒入圍過大型影展的正式競賽。不過，得等到在國外獲得成功之後，奧地利的影評才願意給我支持。我想，這跟奧地利人看不起自己的感覺有關，尤其是在電影這方面，我們並沒有很了不起的傳統。如果想裝得厲害一點，我們的影評就不會說那部奧地利片成功。大致上來說，我覺得影評太受制於不同門派的想法，他們的評論會因為你屬於哪個團體而有所不同，挺這門就不能靠那派。當然，影評也可能很中肯，但是電影一上映我就已經知道片子的優點與缺失，在影評裡又看到一次，對我一點幫助都沒有。相反的，當我犯了錯誤，我希望不會被人看到，對我而言，影評要是刻意提出來實在有點可惜，就算他們只是克盡職責也一樣。唯一會激怒我的影評，是那些對人不對片的影評。

在比較奧地利版的《大快人心》和美國版的《大劊人心》之前，我們想先回到奧地利版本。自省的問題，在片中倒數第二場戲達到頂峰。兩名施虐者將蘇珊・羅莎丟入水中後，保羅提醒彼得：「虛構的劇情片其實都是真實的，你在電影裡看的很清楚，不是嗎！」這個提醒解釋了在電影裡，不管是記錄真實或是拍攝虛構，我們看到的都是呈現出來的表象。

正是如此。

再說，在這場戲裡，兩個男孩的對話讓他們看來就是沒人性的納粹份子，尤其是阿諾・費許飾演的角色。您是否想藉此指責這個在所有現實層面人性都已失控的現代社會？

這就是我們現在一天到晚討論的東西。幸好，世界上還有一些人具有某些人性的敏感度，讓他們去改善某些事情。由於人際關係的媒介化，總希望每個人都能認識全世界的人，讓我們覺得一切都比以前更糟了。但對我來說，我一點也不這樣想。當然，政治局勢、大企業與全球化，這些都是災難，但要說真有什麼災難，百年之內是不可能發生的。從歷史的角度看，人性總是會踏錯那一步，只是在每個不同的時

代會以不同的方式展現。說真的，除非是當個尊貴的王子，否則我可不想活在一、兩百年前！真的不能忘記，整體說來，我們現在過的比我們的祖先好太多了！我拍的每一部電影，都被視為是在對抗當下的商業電影，那些電影假裝一切都會安然無恙，所以我得朝反方向走得更遠，好試著加以平衡。但我從來沒動過所有人都是《大快人心》中那兩個男孩的念頭。

要是把保羅與彼得拿來跟班尼相比，他們都是相當極端的角色……

這兩個男孩並非真正的人物，只是兩個熱愛為非作歹傢伙的化身，都是抽象的。《大快人心》並不是一部寫實電影，演員的演出跟電影的情境可以讓片子看起來很真實，但仔細看，我處理了這兩個完全虛構的角色擁有的中產階級家庭原型。在《第七大陸》的家庭裡，可以看到一些，那些只是形式，一個表達某件事情的機會。我是從在法國拍片開始，電影才變得越來越寫實。

我們可以將《大快人心》視為您的第一階段，亦即三部曲的總結嗎？

一部分來看，可以這樣說。我前幾部劇情片都是從一個形式跟原型開始。後來一直到《隱藏攝影機》，我才重拾這種模式，只是片中人物更寫實了，即使他們依然相當複雜。突然間，他們的態度被清楚地重新定義，也不再走回之前預設好的老路子。在《隱藏攝影機》中，一切都很有分寸，就像貝克特（Samuel Beckett）[4]的小說。我不想拿自己跟他比較，我之所以提到貝克特，只是為了要跟契訶夫作品裡複雜的人物做對比。年紀越大，我越覺得更接近契訶夫的世界。片子拍完才替自己的作品辯白總是相當簡單，然而在那當下，很多事情都是偶然的成果。當然，隨著我生命的不同階段，某些事情較能引起我的興趣，這也引領了我用不同的方式工作，但我當下並不自覺。

您在寫《大快人心》的劇本之前，聽過一九二〇年的芝加哥慘案嗎？未成年少年巴比‧法蘭克斯（Bobby Franks）被兩名家族裡有同性性虐待關係的男孩 —— 納森‧李奧波德（Nathan Leopold）與李察‧羅伯（Richard

4　1906-1989。法國作家，重要作品為《等待果陀》。

．

Loeb）——謀殺了。這件事給了希區考克拍《奪魂索》（*Rope*），以及李察·費雪（Richard Freischer）拍《朱門孽種》（*Complusion*）的靈感。

不，我不知道這樁慘案，也沒看過那兩部片。我不需要真實社會事件做為寫劇本的靈感來源，有用的反而是當下發生的某件事。我最記得一篇《明鏡》週刊（*Spiegel*）裡西班牙社會事件的文章：兩個年輕人將一個流浪漢拖到某偏僻地點虐待。他們戴著醫療用手套，將流浪漢的舌頭給拔了下來。他們之所以被抓到，是因為這件事讓他們很樂，而他們還想再做一次，於是建議一個朋友加入。然而，這位朋友在跟牧師聊過之後，就去跟警察報案了。警察因為在他們家中找到一盒醫療用手套而逮捕其中一個男孩。那個男孩相當聰明，坐牢時還寫了一篇論文，解釋自己有權這樣做，其中甚至引述了尼采與其他人的話！真是太驚人了！

我們認為您看過《奪魂索》的原因是，希區考克以一鏡到底的方式來拍，而一鏡到底鏡頭正是您的特色之一。當年在坎城放映時，《大快人心》裡的一鏡到底鏡頭造成了很大的震撼。這個超過兩分鐘的鏡頭，發生在這對被綑綁的父母親身處的客廳裡，身旁就是他們被殺害的孩子。躺在螢幕濺血的電視機下方。您還記得寫劇本時，您如何構思這場戲嗎？

我先寫情境，然後再思考該怎麼拍。我們不能拍一個孩子頭被打爛的樣子，這是不可能的，那樣要不是變得荒謬，就是變得噁心。同樣的，那對父母的感受也不能演出來。唯一能拍這場戲的方法，就是把攝影機擺得越遠越好，這樣才有辦法不拍到臉。我們只能看到女主人想找到刀子，先為自己鬆綁，然後是她丈夫，然後逃走。這是我們唯一能看到的動作。在這場戲裡，我們聽到的比看到的多。要是我們用傳統的方式拍攝，就會失去緊張的氣氛了。對這個情境來說，一鏡到底鏡頭是完全恰當的。不然的話，我其實都是用同樣的方式進行：每次我得拍一件可怕的東西，我就遠遠地拍。在我眼中，近距離呈現苦難是下流的。

您覺得，還有什麼是不能被拍出來的？

所有巨大的苦痛與死亡。我覺得，大屠殺的受害者特寫照片令人相當難以忍受，紀

錄片尤甚。我不想看那些東西,這是品味的問題。

是品味,還是道德?

在德文裡,Geschmack 的意思是,要是一個人有品味,表示他也有道德。品味不單只是美學,還包含了尊重。在這個情況下,就是對他人苦痛的尊重。

這場戲有個驚人之處,就是電視上播放的賽車影片⋯⋯

電視螢幕裡應該放些什麼讓我思考了很久。有對話的節目會削減這場戲的緊張程度。詩意的東西會讓整體情境變成相當諷刺。賽車的好處是可以製造讓人受不了的聲音,相當真實,又沒有其他延伸意義。我們找了真正有播報員的轉播,沒其他的想法,覺得還挺可行的。

您想過賽車那種不停繞著圈打轉的執著面嗎?

有,我認為這讓這場戲又多了一層意義。但我感興趣的主要還是賽車的聲音。

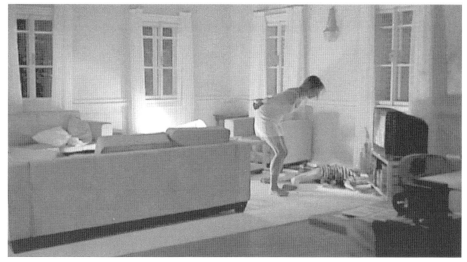

蘇珊·羅莎與史提芬·克萊普辛斯基

我們可否將這種讓人難受的噪音，跟電影一開頭突然從歌劇音樂變成約翰·佐恩（John Zorn）⁵的橋段，兩者做個連結？

當然，兩個音源都是暴力的。約翰·佐恩是我的剪接師建議的。在那之前，我用的是一段實驗音樂，同樣相當強烈，但還不到位。而且，約翰·佐恩的音樂並不是純重金屬，比較像是對重金屬樂的反思，很符合《大快人心》本身的形象，讓觀眾反思驚悚片。

您怎麼指導蘇珊·羅莎演這場知名的一鏡到底戲？您有告訴她某些姿勢或走位需要遵守的時間嗎？

我記得很清楚我們進行的方式。蘇珊跟尤里希在他們的休息室，我去找他們，跟他們解釋，在這場戲裡，他們每個重要的時刻該有什麼樣的感受，以及該做什麼動作。之後，我們到現場去，跟他們說整個走位的細節，然後一步步告訴他們角色情緒上的轉變，再重頭來過。之後，我讓他們各自回到休息室準備，並要他們慢慢來。劇組裡每個人都在原處準備好待命，靜靜等他們。他們回到現場站好位置，然

後完美演出。只有一件小事打擾到我，讓我被迫請他們重新開始。他們接受了，但我又在一分鐘之後打斷他們，因為一切聽起來都很不對勁。我又再請他們演第三次，這一次的演出就相當完美了。此外，他們正好在一卷底片拍完時結束。這是事先沒算好的。當我寫一場戲時，我只知道大約要跟一卷底片能拍的時間差不多。我可以坦白說，他們其實沒辦法演第四次，因為底片都用光了。但是，唸禱文那場戲就是個反例，那場戲我們總共拍了二十八次，因為蘇珊演不出來。這時絕對不能放過她，相反的，要一直重來到她做到為止。雖然所有的壓力都在蘇珊一個人身上，但對所有人來說都相當辛苦。她的疲憊其實幫了她。之前那幾次演出，我總覺得她抽噎的聲音不太對，少了一種緊繃。我常跟學生說，他們最需要的是一對好耳朵。我們聽到的比看到的還快。在一個取景寬鬆的遠距鏡頭裡，拍攝時我們什麼都看不見，只有透過聲音，我們才會發現到底正不正確。

有一場戲很驚人，蘇珊‧羅莎的嘴巴被塞住，臉部因為哭泣與緊張而完全扭曲。她如何達到這種情緒上的巔峰？

她到現場時就是那個狀態。她在休息室裡哭了半小時，好把眼睛弄成那副樣子。當然，她化了妝，但在那之前就哭過了，哭了好一段時間。蘇珊應該有點被虐狂，因為她喜歡拍這種戲，她喜歡演出極端的情境，這是她的力量。相反地，一般對話的戲她常常感覺不太自在。她在《大快人心》第二部分相當優秀，但在第一部分的演出，她就沒有娜歐蜜‧華茲在《大劊人心》的表現好，娜歐蜜比較有魅力，還有種出色的輕盈感。相反地，娜歐蜜在《大劊人心》第二部分的表現，就沒有蘇珊來得好。不過我認為，整體而言，她們在這兩部片的表現都相當優秀。

我想提出一個電影剛開始時，大家不太認同的場面調度：也就是焦距的改變。當他們在車上聊著鄰居們的舉止時，焦距一下子在蘇珊‧羅莎身上，一下子在尤里希‧慕黑身上。

我自己也不太喜歡，但似乎很難避免。我們要是把這場戲加以分鏡，就會打破整體性。我想盡可能以最簡單的方式拍攝。這是一場長途旅行的尾聲，他們都很累了，

而我只用了一個攝影機鏡位：一個能讓觀眾保持一些距離、同時能看到整體的鏡位，因為沒理由靠近他們。所以我才輪流變焦，全程只用同一個角度拍攝。我不喜歡，但我如果採取這種手法，是因為我找不到更好的方式。

但是，您在《大劊人心》裡也重拍了這場戲，這種效果消失了。您修正了場面調度嗎？

不，場面調度是一樣的。重拍版本比較沒那麼突兀的原因是，攝影助理的變焦比他們的奧地利同行來得柔和。

我們回來聊一下聲音。在與您合作冰川三部曲的音效工程師卡爾·史林費納（Karl Schlifelner）過世後，您在《大快人心》裡請到了華特·阿曼（Walter Amann），他同樣完美交出了利用細節讓人緊張的工作典範。舉例來說，電影一開始，房子裡電動門自動門鎖的細微聲響。

這是混音的結果，我的專長！我喜歡添加這種小細節。《白色緞帶》在德國獲得最佳音效獎讓我相當開心，因為在一部算是安靜的電影裡，我們花了很多心力，顧好很多細節。許多細瑣聲音的累積，能讓一部電影更貼近現實。這很困難，但對我來說，我跟我的法國混音師及音效工程師——尚皮耶·拉佛斯（Jean-Pierre Laforce）與吉翁·夏瑪（Guillaume Sciama）——合作得相當愉快。

您解釋過為什麼要拍美國版的《大劊人心》，但沒提過怎麼開始的。

是一位英國製作人克里斯·柯恩（Chris Coen），他在美國有家小製片公司。二〇〇五年他來坎城找我，提議我做這個案子。我說好，因為在他預設的演員名單上，他把娜歐蜜·華茲擺在第一個。我一直覺得她會是這部片重拍時的夢幻女主角，於是我跟製作人說，至少我們對案子有了一個共識。

您怎麼籌組美國的拍片團隊呢？

當時這是個很大的問題。唯一比較好的是，攝影部分我們請到了戴瑞斯跟他的團

隊。他們非常棒，但他們的薪水比製片組一開始預估的高了兩、三倍。因此其他劇組成員他們就找了「價格便宜」的人來，我當初建議的明明是其他人，尤其是造型跟美術的部分。

您是指，那些您拍其他片時發現他們優點的工作人員嗎？

正是。製作公司沒有雇用他們，推說這些技術人員沒有時間。但我懷疑製作公司根本連跟他們聯絡都沒有，因為知道這些人太貴了。光是雇用戴瑞斯的團隊，製作公司的預算就爆掉了。電影開拍兩、三週之後，保險公司的代表介入，開除了製片經理跟他領導的製片團隊。他們找了一個傢伙負責盯著時間表，然後警告我拍太慢了。我跟他說我已經盡力了，他要繼續煩我也不會拍得更快！然後就把他趕出片場。反正他也沒做什麼，只是臭著一張臉走來走去，讓大夥感覺好像我們花的是他的錢。一切都很繁雜，因為我們失去了製片經理。我唯一自保的機會是，我簽的合約裡清楚註明了我必須「完整翻拍」。因此，他們絕對不能要我為了省時間而刪場次。我在合約裡特別要求這一點，因為我知道在美國，那些人是會瞎搞的。隨便一個白痴都能重新剪接，把片子弄成他想要的樣子，甚至重拍結局。總之，他們被卡住了，只好讓我全部照拍。不過殺片後期真是可怕。殺青那天，我們要拍小男孩想趁夜晚偷跑的那場戲。但那天小演員發燒了，而我們從早上九點一直拍到隔天凌晨三點，因為非得在這天拍完不可，保險公司連多一個拍攝天都不給。這一切都讓人很不愉快，甚至可以說，這是我最糟的拍片經驗。

在這種情況下，怎麼可能還請得起費用如此高昂的戴瑞斯‧肯吉？

因為我一開始就建議他，還有，因為他在美國這行裡相當知名，又受人尊敬。《惡狼年代》時我就想跟他合作，但他那時沒空。

除了娜歐蜜‧華茲，您怎麼挑選其他演員呢？

傳統的選角。男主角提姆‧羅斯並非我的首選，我那時比較想要菲力普‧西摩‧霍夫曼（Philip Seymour Hoffman）[6]，但他不想演，因為他那時剛演完《柯波帝：冷血告

6　1967-2014。美國知名演員，曾以《柯波帝：冷血告白》獲得奧斯卡最佳男主角獎。

白》（*Capote*），在那個事業時間點上，他的狀態不適合詮釋這個角色。我瞭解他的理由，因為這是全片最不討喜的角色。在美國人的思維裡，男主角這傢伙是個不會保護家人的懦夫。

跟麥可・彼特（Michael Pitt）一起演出可能也會有點問題，因為他長得有點像菲力普・西摩・霍夫曼。

這倒是挺有趣的。

有可能會造成一些困擾……

是又多了一個困擾！總之，這個角色最後給了提姆・羅斯，他是個很棒的演員，但我跟他處得不太好。一般來說，我跟演員的關係都不錯，但跟他真的很難溝通，因為他不想要人家解釋太多，他只想用自己的腦子思考。拍片現場的氣氛因而很緊張。同時，麥可・彼特跟發號施令者也有很大的相處問題。他很容易發脾氣，會挑釁我，但我忍下來了，因為我知道，他這種行為只是要凸顯自己的重要性，更是為了精進自己的演技。我們現在是很好的朋友，我非常欣賞他。我覺得他在片中的演出相當精采，飾演他同夥的布萊迪・寇貝（Brady Corbet）也是。娜歐蜜在拍片現場也遇上困難，她對於我瘋狂的那面感到不太舒服。她甚至還哭過一次，就是一開始那場廚房裡的戲，我們大概拍了十來次。她記不牢我要她做的每個小動作，像是在這裡要切東西，然後打開冰箱，接起電話……。我要她靜下心來，我們有的是時間。她以為是因為重拍的關係，我才要她全部複製。但我們一起去吃了頓晚餐，我把原版劇本拿給她看，讓她看在《大快人心》裡已經是如此，所有的動作都是之前就寫好。她得做的，就是遵守這個規則。一般說來——當然啦，有幾個例外——美國導演不太理演員。他們只是告訴演員怎麼走位，然後就開始排練，他們的眼睛緊盯著監視器，沉溺在那兒，只用對講機指示下一個鏡頭哪些地方要修正。我的話，我會一直在現場，我會把我希望演出的方式排演給他們看，一直到得到我要的效果為止。他們不習慣這種作法，我非要他們把玻璃杯放這兒而不是那兒，也有點惹毛他們。

這種缺乏自由度的情況，他們曾經試圖反抗嗎？

當然。娜歐蜜甚至還說，她又不是人偶！因此我才給她看原版的分鏡表，讓她理解這就是我工作的方式，不管是不是重拍都一樣。正常來說，一個演員遇到困難時，我們會試著找出解決方法，避免他們被困住，但因為這是重拍，有些東西我們不能改變得太徹底。我想盡量保留跟原版一樣的鏡位與取景方式。但在某些鏡頭裡，我還是得對麥可‧彼特的走位做出讓步。

您放映過《大快人心》給整個劇組看嗎？

沒有，但大家都先看過，好多少瞭解一下。其實，我要求演員跟技術人員在拍片期間不要看原版，我怕會造成他們的阻礙或影響。我跟他們說，不如就把自己交給我來指揮吧！

您在《大劊人心》片場的準備，跟拍《大快人心》時一樣嗎？

當然。我甚至還帶了分鏡圖，還有《大快人心》每一個鏡頭的照片。這樣要是遇到比較複雜的鏡頭，我就可以跟戴瑞斯確認。此外，我從《大快人心》的片子裡抓出定格，做成分鏡表。

原版劇本之前就被翻成了英文，美國版劇本有再做修改嗎？

修改得很少。開頭那場戲，提姆‧羅斯跟我說，美國人不會聽奧地利版裡放的歌劇，會聽其他音樂，我也跟他討論了一下。我回答他說，中產階級這種人，世界各地都找得到，聽什麼音樂根本不會改變什麼。相反的，打電話叫警察那場戲就得修改。在奧地利版裡，劇中人物一直在想報案的電話號碼，這在美國不可能發生，因為全世界都知道那個號碼是「九一一」。我就修改了對話。

兩位施虐者講的是最潮的口語，如「好驚人」（awesome），原本的意思其實是「讓人害怕的」，現在的意思卻完全相反。

我們跟很多位譯者合作。一開始是個普通譯者，然後是一位配音專家，最後是一位

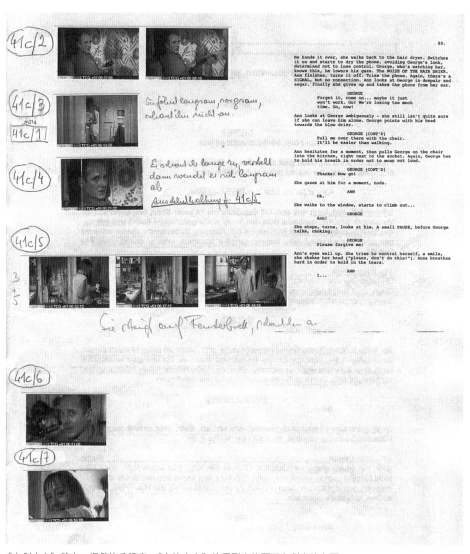

《大劊人心》其中一場戲的分鏡表。《大快人心》的電影定格顯示在劇本的左頁……

89

(41c/2)

Aber er hält es ihr schon hin, sie geht damit zurück zum Föhn, den sie eingeschaltet auf die Arbeitsplatte gelegt hat und beginnt, das Handy im heißen Luftstrom zu trocknen. Dabei meidet sie Georgs Blick, um ihre Fassung behalten zu können. Georg, der sie anschaut, spürt das, senkt den Blick. Das FÖHNGERÄUSCH. Schließlich schaltet Anna den Föhn aus und probiert erneut die Funktion des Handys. Wieder gibt es ein SIGNAL von sich, aber eine Verbindung scheint nicht zustandezukommen, denn Anna schaut Georg mit einem verzweifelt wütenden Blick an, während sie das Gerät vom Ohr nimmt.

(41c/3)
(41c/4)
(41c/5)

GEORG:

Laß es, komm...vielleicht geht es überhaupt nicht mehr. Geh Du! Wir verlieren viel zu viel Zeit. Laß mich das machen. Geh jetzt!

Anna, die sich wegen des Handys wütend halb weggewandt hat, schaut Georg fragend an - sie ist noch immer nicht sicher, ob sie ihn allein lassen kann. Georg deutet mit dem Kopf auf den Föhn:

Zieh mich bitte mit dem Sessel dorthin. Das ist, glaub ich, leichter als gehen.

Anna zögert noch einen Moment, dann geht sie zu Georg und zieht ihn mit dem Sessel in die Küche herein, neben den Stromanschluß des Föhns. Wieder muß Georg während dieser Aktion die Luft anhalten, um nicht vor Schmerzen aufzuschrein.

Danke. Und jetzt lauf.

Sie schaut ihn einen Moment lang an, dann nickt sie.

ANNA:

O.K.

Sie geht zum Fenster, setzt an, rauszusteigen, da sagt

GEORG:

Anna! (41c/6)

Sie hält inne, dreht sich zu ihm, schaut ihn an. Eine kurze PAUSE bevor Georg mit erstickter Stimme sagt:

Bitte verzeih mir!

(41c/7)

Anna schießen die Tränen in die Augen. Sie will die Fassung bewahren, versucht ein Lächeln und schüttelt den Kopf ("Tu das nicht, bitte!"), zieht tief den Atem ein, um die Tränen zurückzudrängen:

ANNA:

Es...

……劇本的右頁則是原版的分鏡腳本。

作家兼導演，我忘了他叫什麼名字，但我跟他討論了一般口語的部分。

即使您英語說得不好，對於原版劇本的翻譯，您依然想有最大的掌控權？

正因為我英語不好，才想要有不同的意見，這樣才能確認最後的結果。

有個傳聞說，您要求把《大快人心》的房子搬到美國來。

這不對。《大快人心》的房子是根據美國風蓋的，我只要把圖拿回來，要他們重做一個一模一樣的就好了。事實上，家具都不一樣，窗簾也是，這些空間細節之所以需要重製，是因為我得保留原本的場面調度。外景的部分困難多了。一般來說，我們會先找好外景，然後再依據找到的地點製作分鏡。但這一次完全相反，是得先找到跟分鏡相符的場景。這點我們做到了，但有時候得針對分鏡表調動場景。比如說探向湖中的那座橋，我們得重蓋，這要花很大一筆錢。娜歐蜜找狗的那場戲，我們可以保持原本由右往左的攝影機運動，但跟《大快人心》相比，地點是相反的。

在這兩個版本少數幾個不同點中，覆蓋家庭遊艇的遮雨布在奧地利版裡是藍色，美國版卻是白色。對您來說，這有什麼特別想表達的意義嗎？

沒有，那是因為道具人員不遵守我的指示。整體來說，我因為他們缺乏專業而受到很大的苦難，有時還得付出很大的代價。例如電影一開始的鏡頭，我們從湖邊的角度，看到車子經過。在奧地利，我們將攝影機架在一艘小船上，然後拍了兩次。在美國，龐大的隊伍一起移動，我們就得拍上三次，因為小船跟車子的速度老是不一樣。每天早上我抵達拍攝現場時，總有一大堆車子擋著，讓我無法到拍攝場景去。每一個工作的領頭都有一名專屬司機！當然，我們可以用這種方式工作，但只能在有三倍的時間與金錢的情況下才行。

狗的品種是這兩個版本另一個不同點：奧地利版本是德國獵犬，美國版則是黃金獵犬。

對奧地利版本而言，德國獵犬很適合。那是想養看門狗的家庭會做的選擇。但在美

國，人們大多會選擇黃金獵犬，一個非常友善的品種，也是居家犬的最佳選擇。我們的狗很漂亮、很溫柔，但我們沒想到這種狗不夠凶。再者，牠訓練得很糟，完全無法做到我們希望牠做的事。

兩個版本找到狗屍的方式也不同。在奧地利版裡，死去的狗從駕駛座上掉下來；美國版則是在後車廂被發現。

我覺得美國版的方式比較好。不過，他們找了一條硬得像磚頭的死狗來！我要求他們取牠的皮毛，裡面填入米，落下的樣子就會像是真的。很多人都問我到底是怎麼處理狗的。

母親被綁住跟企圖掙脫時穿的衣服也不一樣。在奧地利版裡，蘇珊·羅莎穿著一件襯衣，在美國版中，娜歐蜜·華茲穿著內褲與胸罩。

尤里希·慕黑與蘇珊·羅莎

解釋起來很簡單。蘇珊·羅莎穿的洋裝並不合適。那件洋裝在城市裡穿很漂亮，但在鄉下穿則否。那樣穿的好處是，裡面可以穿襯衣。針對娜歐蜜，我想讓她穿一件很簡單的洋裝，就是年輕女性會穿的那種。但襯衣跟這種洋裝不搭。於是我給她兩種選擇：要不做一件讓她可以在裡頭搭件襯衣的洋裝，

提姆·羅斯與娜歐蜜·華茲

但其實會有點不搭，不然就是……。她馬上就說一點也不介意穿內衣演這場戲。她比較想感覺自在一點，不僅是穿著洋裝時，還有之後比較難的那場戲也是。這完全不是為了展現她性感的胴體。我們給她的內衣褲也僅具功能性，並沒有賣騷還是什麼的，要不然就猥褻了。在這場戲中，我想要她像個小女孩一樣純潔。

在奧地利版的對話中，演保羅的阿諾·費許想知道母親是否有贅肉，但在美國版裡，飾演保羅的麥可·彼特想知道她是否胸部下垂。

我們是為了韻腳而更改對話內容。在那時候，兩個施虐者突然蹦出了有押韻的對話，而我想保留這句音樂般的話語。同樣的，我們得在英文裡找出跟德文相同的押韻方式：*Das Kind ist blind, die Mamma zieht sich aus geschwind.*，意思是：「孩子眼睛不靈光，媽媽衣服脫光光。」每次我們改成英文，都要想到保住韻腳。再說，這都是些文字遊戲，很難翻譯。至於那段安娜被迫說出的禱文，兩個版本也不同，因為我們用的禱文跟會拿給小孩子唸的完全一樣。

那個之前提過的一鏡到底鏡頭，在《大劊人心》裡短少了一分鐘，兩位女演員演出的節奏也完全不相同。蘇珊·羅莎維持虛脫的狀態很久，娜歐蜜·華茲則很快就做別的事，試圖要站起來。緊接著，這點真的很不可思議，她們在同一個時間關掉了電視！但最後還是有一分鐘的差異。奧地利版本比較長……

這是另一個證據，顯示電影的後半部，奧地利版比美國版來得好。我沒跟娜歐蜜討論過這個演出上的不同，但在這個鏡頭上，我的確花較少心思跟美國版的演員做準備。娜歐蜜跟提姆·羅斯所飾演的這對夫婦，在拍攝重拍版時感覺相當受困，於是我給了他們比較大的自由度。問題是，在這個鏡頭裡，相對於蘇珊與尤里希飾演的夫婦，他們倆演起來很不合拍。聽起來跟看起來都是。尤里希比羅斯來得感人真實得多。在其他場戲裡，羅斯很棒，但不是這場戲。

美國版的這個一鏡到底鏡頭您拍了幾次？

我也忘了，不過沒有很多次，只比奧地利版多了幾次，因為我很清楚不會達到一樣的成果，而且我想要的是真實感。

在美國版《大劊人心》的電視螢幕上，我們看到由卡萊・葛倫（Cary Grant）與凱薩琳・赫本（Katherine Hepburn）主演、霍華・霍克斯（Howard Hawks）執導的《育嬰奇譚》（*Bringing up Baby*）。為什麼選這部片？

我在一份不需要支付版權費的電影清單中，找出了這部片。另外一個原因是，電影這一段的對話節奏很好。還有，一段短短的喜劇，出現在一部這麼煎熬的電影裡，滿好的。

沒人見過每個鏡頭照拍的重拍版電影，而且還由同一個導演執導。

我也沒見過。雖然有葛斯・范・桑（Gus Van Sant）的《驚魂記》重拍版[7]，但那是一部關於希區考克電影研究的電影，又是另一回事。

此外，葛斯・范・桑沒有完全照著原始的分鏡重拍，他加了幾個鏡頭，讓我們看見男主角的心理狀態……

對我而言，重拍要問兩個問題：為什麼我要做這件事？你已經知道答案了。接下來：我該怎麼做？我是否要加些東西？不，這一開始就說好了。那我就只剩找出奧地利版沒擴展到的觀眾群。因此，我維持原本的拍攝方式。還有，這樣進行相當有趣，因為在不同的條件下，不可能拍出一模一樣的電影。這對我就像某種運動突破，我成功跨越了所有障礙！這讓我獲得很大的滿足，因為在拍時，每一個鏡頭我都覺得會比原版來得差。也是因為重拍的原則，我知道自己不能剪掉之前拍壞的部分。

今天您再次看到這兩部幾乎一模一樣的電影，在這兩部雙胞胎電影前，您的感覺是？

我很滿意重拍時沒有搞錯太多事情。比如說，我跟某些演員一起改善了演出。阿

7 《1999 驚魂記》，於 1998 年上映。

諾‧費許很棒，但麥可‧彼特更棒。阿諾不演戲，他很自然並用他高傲的那面說出對白，那就是他本人在真實生活中的樣子，正好跟角色符合。相反地，麥可演出了那個角色，是個很專業的好萊塢演員，演出充滿層次並注意細節。這跟當初重拍美國版的精神完全符合，為了盡可能接觸到更廣大的觀眾。布萊迪‧寇貝也很好，但法蘭克‧吉連更好，因為他看起來比較無害，比較有喜感，效果也更可怕。結論上，我會說這是個相當痛苦的經驗，因為我低估了困難性，但既然我達到了結果，我依然對結果相當滿意。

朗‧霍華（Ron Howard）有意重拍《隱藏攝影機》，您對這件事有什麼想法？

他已經放棄了！但我沒什麼好反對的。美國人可以隨他們意重拍我的電影，反正他們付的錢不少！而且，我相當有興趣比較他們跟我的作品。

要是美國人請您重拍《隱藏攝影機》，您會拒絕嗎？

當然。他們也跟我提議過，但我選了《大劊人心》。當時甚至找好了資金、設定好了演員，但我沒興趣。我要是簽下第二部自己重拍自己電影的合約，那就太荒謬了。

麥可‧彼特與娜歐蜜‧華茲

《巴黎浮世繪》是因為溝通困難而產生的一布迪厄，黑人，羅馬尼亞人以及茱麗葉·畢諾許一馬杭·卡密茲的王國一我的那些最佳批判一聾啞人的祕密一一部以一鏡到底鏡頭為主的群戲電影一關於我父親的回憶一長期構思的鋼琴教師一伊莎貝·雨蓓什麼都會一拍攝猥藝的意象一安妮·姬哈鐸的眼淚一伯諾·瑪吉梅的替身一舒伯特與舒貝一事後配音形同摧毀一整部片

討論二〇〇〇年的《巴黎浮世繪》前，想先和您談談這部片很少被提及的副標：「一個結合了不同旅程的不完整故事」？

這個副標與電影內容有著直接的關係。

沒錯，但這個副標讓人無可避免想到您之前那部群戲電影《禍然率七一》，同樣在闡述不完整故事的想法。

如果你想，也可以將《巴黎浮世繪》視為《禍然率七一》的法文重拍版。《巴黎浮世繪》是由幾個發生在法國當時日常生活中的故事所組合而成的電影。此外，這部電影也是到目前為止，唯一一部我事先做了研究調查的片子。因為當時我對移民到法國的非洲裔和羅馬尼亞裔族群可說一無所知。我的法國媒體宣傳瑪蒂·安塞堤（Matilde Incerti），她先生是羅馬尼亞人，所以我有機會與一些他住在巴黎的同胞會面。由於他本身也是大學教授，他也幫我和一些非洲籍學生牽上線。讓我能在下筆寫任何一行之前，先仔細探察了這兩個社群的行為約莫三個月。這部片讓我最驕傲的是，首映時有位我之前做研究調查時訪問過的學生跟我說，他從未沒想過，竟然會有一個白人，能夠如此公正精確地描述黑人社會圈裡發生的事情。光是這一點就讓我非常開心。因為這與我本身的工作習慣有點背道而馳，我其實是冒了很大的

險，論述一個在我還沒開始研究之前，完全或說是幾乎不瞭解的族群社會。同樣地，關於農莊的故事，我的靈感是從皮耶·布迪厄（Pierre Bourdieu）那本《人間的苦難》（*La Misère du Monde*）找出來的。它描繪了一個因為絕望而導致農人親手屠殺牲畜的悲慘事件。事實上，整部片的故事裡，只有一個人物在我認識的領域裡，也就是由茱麗葉·畢諾許所飾演、那個與我的職業有關的演員一角。除此之外，那些攝影師的底片是呂克·德拉哈耶（Luc Delahaye）拍的，他曾在雷蒙·德巴東（Raymond Depardon）執導的《巴黎》（*Paris*）一片演出。

那麼，片中的攝影師因為放棄父母的農莊跑去當攝影師而懷有罪惡感的故事，靈感來源也出自德巴東那部片嗎？

攝影師的故事其實混合了好多個不同的故事而來。許多細節是我從德巴東和一位記者合寫的本子裡借來的。一位戰地記者描述著自己回家後遭遇到的適應困難。由於德巴東決定不把這個故事拍成電影，就把他寫的本子交給了我，並准許我按照自己的意思，自由地使用它。

在這位人物身上，我們發現了和《往湖畔的三條小徑》所揭示的一樣，那個戰地記者們面臨的相同老問題：對於記者這個職業本身所產生的質疑。

你說的沒錯！我甚至將電視電影《往湖畔的三條小徑》裡某幾段對話，直接搬進了《巴黎浮世繪》。

您對聾啞人士也同樣做了研究嗎？

我之前就想過以聾啞人士來拍片，不過之所以會出現這個打鼓的鏡頭，完全是天外飛來一筆。我在幫這部片找資料時，有天偶然經過一個公園。在那裡，我突然被一陣鼓聲吸引住了，便好奇地走上前瞧瞧。我看到一小群人聚在一起，在一位年輕的黑人指揮引領下擊鼓——電影最後我們會看到這位年輕指揮，就站在黑人音樂家阿瑪杜身邊，他也幫忙訓練了那些真正的聾啞人士，好和其他演員一起合作演出。正如你見到的，拍攝《巴黎浮世繪》需要做相當多的事前準備和研究。因此我想，整

體來說，這部片是客觀而正確的，它並不是上映後我們在法國媒體讀到的影評那樣，只是純粹的外國人想像中的產物。當時那些負面評論讓我相當訝異與難過。令人不解的是，法國媒體對我之前拍的片都給與正面評價，而在法國以外的世界各地，《巴黎浮世繪》獲得的反倒都是前所未有的好評。

之所以拍這片，真的是因為茱麗葉‧畢諾許想和您合作的關係嗎？

的確是。有天她與瑪蒂‧安塞堤聊天——瑪蒂從《大劊人心》開始就一直是我的法國媒體宣傳——然後她就打了個電話給我。瑪蒂和茱麗葉有過多次合作經驗，所以她才會把我拍的冰川三部曲：《第七大陸》、《班尼的錄影帶》和《禍然率七一》DVD 拿給茱麗葉看。茱麗葉看過之後，便打了電話給我。我還記得，當時我人在西班牙，坐在開往影展現場的計程車裡。我很驚訝地聽見電話另一頭傳來：「您好，我是茱麗葉‧畢諾許。我看了您的電影之後，非常希望能有榮幸和您一起合作。」我回答她，那真是太棒了，雖然怎麼合作我還沒有任何主意，但我會好好想一想。那正好是馬杭‧卡密茲拒絕為《惡狼年代》出資的時候。卡密茲跟我保證《惡狼年代》是部很有意思的劇本，但他無法從中獲利。還加了一句，如果哪天我有其他劇本，還是可以帶去給他看。接到茱麗葉的電話之後，我跟自己說，也許掛上了我們兩個人的名字，就能牢牢抓住卡密茲了。卡密茲同意我拍一部以巴黎為地點，並以茱麗葉為主軸，由不同故事交錯的片，所以我回維也納寫劇本前，先在巴黎租了間小公寓，做了三個月的研究調查。劇本完成之後，我拿給卡密茲看，他很快就批准了。我再把劇本拿給茱麗葉看，她看完後告訴我：「我真想成為這部片的剪接師！」我問她是不是在開玩笑，因為這部片正好沒有任何需要剪接的地方，整部片都打算用一鏡到底鏡頭來拍！她猶豫了很久，因為毫無疑問地——其實我也不太確定——也許是對只演其中一個角色有些小失望。但是，最後她還是接受了這樣的安排，一切也都進行地相當順利。跟她一起工作真是件很棒的事。

當您跟卡密茲說已經得到茱麗葉的同意，而且她將出現在一個混合交錯的故事裡時，您跟他談到這部片的主題了嗎？

《巴黎浮世繪》(*Code Inconnu*)

　　巴黎,某天早晨,女演員安娜從家裡出來,遇見了同居人喬治的弟弟尚。喬治是位被派到科索夫工作的戰地記者。尚則逃離了父親的農莊,因失望受挫而變得沉默寡言,成了無家可歸的人。安娜將公寓的鑰匙跟密碼交給尚。年輕男孩因為感覺大大鬆了口氣,便去麵包店買甜麵包來吃,並隨手將揉成一團的包裝紙扔在店門口席地而坐的羅馬尼亞裔乞丐瑪麗亞身上。年輕的黑人音樂家阿瑪杜看到後很不開心,和尚起了爭執,街上的人都圍過來看熱鬧,然後,警察以驗明身分的理由,逮捕了阿瑪杜和瑪麗亞。

　　安娜在劇院裡努力排練,確保自己能在第一部電影配音中有好表現。然而,當她回到家裡時,喬治和她的重聚卻變得困難重重。除此之外,她還擔心著鄰居對小孩的虐待行為。瑪麗亞被遣送回羅馬尼亞,那個她打算帶錢回去資助女兒婚禮的地方。她把討來的錢全藏在胸前,雖然如此,她仍舊想回法國。教導聽障少年音樂的阿瑪杜目睹自己的母親難以忍受法國和非洲文化之間的矛盾與衝突。而他那個開計程車的父親,則回到非洲去尋覓另一個新妻子。

　　回到巴黎後,瑪麗亞重操舊業。在地鐵裡,一個北非裔年輕人騷擾安娜,另一個同是北非裔的成年人挺身而出,替她解了圍,也使得年輕人在離開車廂前朝安娜吐口水。喬治回來看安娜,卻無法進門,因為公寓的大門密碼已經換了。

我不記得自己當時跟他說了些什麼。但在我的腦袋裡，其實早就有討論羅馬尼亞裔移民問題的想法，因為我在《禍然率七一》已經探討過這個主題。而且，這是個發生在法國的故事，因此我很清楚自己必須涉及與黑人有關的問題，只是那時候我還不太知道該從何處著手。這也是為什麼我會自己花錢去做那些研究與調查。

您在寫劇本之初，就已經決定只用一鏡到底鏡頭了？

對，因為我拍《禍然率七一》時沒能用上，而且這也是種接受新挑戰的方式。就像後來我們拍《大劊人心》時，得遵照奧地利版《大快人心》的分鏡劇本拍攝一樣。

您給自己這樣的限制，是某種促使自己在美學更上層樓的方法？

我不知道。拍攝《巴黎浮世繪》時，在碎片段落概念這方面，曾經遇到嚴格遵守的困難，因為每個段落的故事都得是完整的，還要能符合一鏡到底的拍攝手法。然而，我不想把訴諸一鏡到底鏡頭當作原則。譬如說，《白色緞帶》有很多一鏡到底鏡頭，但大部分鏡頭要是能剪輯成正反拍，效果反而會更好。我不認為自己會拍一整部都是一鏡到底鏡頭的片子。

在請您仔細談《巴黎浮世繪》那段戲劇張力最強的一鏡到底鏡頭之前，想請您先聊聊電影開頭那場戲：一群聾啞孩子們，必須猜出小女孩比畫的字。

我只給了那個小女孩她要比畫的字，其他人完全不知情。所以我也不會把謎底告訴你們的。

所以說，其他小孩子會有的各種不同反應，您沒寫在劇本裡？

有，我有寫，不然會花太多時間拍。那些此起彼落的答案都是事先就寫好了。如果小女孩有盡可能地把要表達的字比畫出來，那麼她所能誘發的，就是那些建議的回應了。

那麼，在所有回答中，有很多字是反照出您的世界：孤獨、隱藏、流氓土

匪、昧著良心、悲傷、封閉……這不就像歌劇的開場白，會以一種預告主題的方法，宣布本片將探討哪些主題？

沒錯。以最簡單的方式來看，可以說這組鏡頭等於是一個以冒號作結尾的句子，而接下來的電影，則是延展之前被提及的詞語。片尾時，鏡頭再次拉回片頭那群孩子身上，有個男孩想要向大家解釋一件非常美好的事物。但這一次，觀眾必須自己去解讀，因為鏡頭完全沒有帶到那些孩子的反應。

這應該算是個樂觀的結局，總算有一次好的結尾！

是呀，這是我拍的片裡最不悲傷的一部。

多虧了這群聾啞孩子！他們是電影裡唯一懂得溝通與和緩氣氛的人，劇終時，尷尬不安的情緒已經帶出了片名的原意「密碼無法辨識」（code inconnu）──假若直譯法文片名──並引出「我們應該要懂得避免誤解」此一主題。

我保留著這個標題的原因是，這個法文辭彙的用法，在奧地利並不存在。如今，我們的公寓大門也開始裝起密碼鎖，但在當時，奧地利人只曉得門鈴。然而，我在巴黎為寫劇本做研究調查時，每個我要去拜會的人，都會給我一組大門密碼，這點讓我印象非常深刻。也讓我覺得這是個很棒的暗喻化身，用來表示現代人缺乏溝通。

和平常一樣，您在《巴黎浮世繪》最後做出了結論，就像把圓環上了扣，將頭尾連在一起。片尾最後一個鏡頭，更是直接跟片頭第一個鏡頭做呼應。

所有音樂的結構都是以此種方式運行。我寫劇本時用了很多音樂的方法：例如省略式、重複式、對比式……等等。尤其是我在寫一部群戲電影時，整個結構自然就更複雜。就某方面來說，這比較容易，因為我們只能在每一組鏡頭裡拍重點。但就另一個角度，這其實更加困難，因為得留意觀眾是否能順利依循每個故事的脈絡。要知道，一個過長的鏡頭極可能讓劇情失去張力。而且當我們再次重拾先前截斷的故事線時，得找出一個出乎意料的點，才能再次推動觀眾的興趣。

片中第二個一鏡到底鏡頭您是怎麼拍的？就是在人行道上，茱麗葉·畢諾許和同居人的弟弟在一起，弟弟羞辱了女乞丐，因而引發大批人群聚集圍觀那一場？該段混搭組合之豐富，成了《巴黎浮世繪》最讓人印象深刻的一幕……

這得做非常多的事前籌備工作。首先，我們得先找一條可以借來拍攝而且與劇情相符的路。我們花了好長的時間勘景，卻一直沒找著。最後，當我們總算選定某地方時，得想辦法改造四周的環境，以符合劇本中描寫的一切。那個年輕人演奏樂器的地方是一條通往空曠中庭的走道，因此必須在他身後搭出一個乞丐喜歡聚集的超市場景，因為超市前總是人來人往。那個麵包店原本也不存在。它的位置本來是間地毯店，我們必須將它改頭換面成麵包店。至於演員的動向與走位，所有一切都經過精確計時。譬如，有段五秒鐘的對話，劇中人物必須在走了七步之後，到了準確的定點才能說。在此同時，我們也要同樣精確地計算並調配攝影機的拍攝路線。於是，在正式開拍前，我們先和攝影師與演員排練了一整天的走位。第二天，攝影

（左起）歐娜·盧·楊克（Ona Lu Yenke），盧明尼塔·傑歐吉魯（Luminita Gheorghiu）與亞歷山大·哈米迪（Alexandre Hamidi）

師、演員與所有的臨時演員全都一起上場排練。因此，當我們展開第三天的拍攝工作之前，我想，我們已經重複拍了二十八遍了，但剪接時只採用最後那一次。其餘二十七次裡，要不是有個演員忘了他的台詞，不然就是兩百個臨時演員裡，居然有一個人在看鏡頭，總之一件件蠢事接踵而至！就好像是一袋跳蚤，完全沒法控制。不過，當所有的事到最後總算都能順利完成時，那種心情可真是讓人極度滿意！

若沒有 Combo 三合一攝影機的協助，您會投入這種浩大的工程嗎？

不會。因為這樣的場景無法單靠一己之力，即使我離攝影機再近，再怎麼監控整個拍攝環境，我仍舊無法同時監看四十個人。我必須專注在主要事物上。幸虧有錄影機的螢幕，我可以很仔細地觀察所有的人事物：因而察覺到某位臨演已經是第三次朝著攝影機的方看，或是茱麗葉忘了詞，因為她累壞了⋯⋯。

要是將這場戲移到攝影棚內拍，難道不會比較經濟一點嗎？

不會。因為在棚內拍這場戲簡直是超乎想像的難。首先，得建構一部分路面、路邊商家、通往超市的小路，還得同時模擬路面的交通狀況，並在窗戶上弄出對面大樓的反射影像⋯⋯想要讓這些佈景看起來都像真的，那應該只有在好萊塢才辦得到！若是在攝影棚裡拍，我想，光是這場戲就會耗盡一整部電影的預算！外景拍攝雖然需要改裝商店，賠償店家屋主，架設攝影機的移動軌道，但與棚內攝影相比，還是經濟許多，即使這一段毫無疑問是所有戲裡最貴的。除此之外，還有另一場戲需要更多的排練和重複拍攝，也就是咖啡廳那段。那場戲雖然不像人行道這場那麼大費周章，但要在一桌人的談話討論中準確捉住時間點，卻同樣困難與複雜。茱麗葉的離去，加上隔壁桌那對戀人間的互動，還有茱麗葉的歸來。每一回拍攝都有個錯誤。光是這一段，我們就拍了超過三十遍⋯⋯

咖啡廳這場戲最厲害的是，鏡頭離開了茱麗葉和她朋友坐的桌子，落在那對戀人的身上，然後，突然間，我們看到茱麗葉從戀人身後的廁所走回來，但我們明明沒看到她走進去。只有等回顧整部電影時我們才明白，為什麼我們

沒發現茱麗葉經過。因為正是在這一個精確的時間點，您藉由那對戀人間的口角，轉移了前一個鏡頭。

沒錯，正是這樣！我設想了這個計謀好創造驚喜的效果。在準備工作時，這一切全都事先精確地編排設計過了，茱麗葉必須等我的訊號才能起身離開。然後，時間一到，我會發訊號給我的助理，他再讓茱麗葉回座。

有些人很肯定地說，他們在這場戲瞥見了您。但我們並沒有找到您的身影……

這真是個天大的消息：我總算出現在我自己的某一部片子裡！老實說，這也許不能算是錯，但至少我沒在景框中看到我自己。同樣的想法，我可以跟你說個比較不好玩的故事。在《大快人心》中，那兩個施暴者要將蘇珊‧羅莎丟進湖裡，我們希望只拍一次就好，因為蘇珊整個人會被綑綁住，再被沉入湖中。再說，湖水也實在太冷了。而這場戲的重點就是，不能看到蘇珊的身體太快浮上水面。為了幫助我們完成這個鏡頭，我的設想是一把蘇珊丟進水裡，船就馬上在湖面畫道弧線，掉頭離去。因為沒有 Combo 三合一攝影機，我得用小錄放影機即時檢視景框。我沒看到她浮上來，真是好極了，她死了，我們不必拍第二次了。我在剪輯室將需要的長度剪好，一切都完全沒問題，但是等我們到了準備配音的錄音棚，這是我第一次在大螢幕上看片子，我們卻發現：蘇珊居然出現在螢幕上！這簡直是場大災難！要是發生在今天，我們輕易就能借助數位攝影機的技術，刪除多餘的影像，可是當時完全辦不到！我們只好把片子送去德國，將蘇珊的頭部影像一個個刪掉，為此花了一大筆錢。當初我們其實每個環節

分鏡圖：咖啡廳裡的一鏡到底鏡頭

都想過了，但這個證據說明了犯錯是多麼容易。就算是用 Combo 機，還是可能會發生這種錯誤。在小螢幕裡，我們很難看清楚所有細節，而且處於各種糟糕的出其不意裡。

我們還注意到另外一場戲：那場在地鐵車廂內的固定鏡位一鏡到底。

那是我相當費心的一幕，因為固定鏡位其實是種額外限制。再者，大巴黎區地鐵公司只允許我們在清晨兩點到五點之間拍攝。光想到這幕只能花三個小時拍，我就無比緊繃。當然，開拍前我花了很多時間和那兩個男孩排練，因為這場戲相當難，特別是其中一個男孩得用挑釁的笑容去嘲弄另一個男孩開的玩笑。要用重複的方式哭，永遠都比重複地笑來得容易。一個職業演員知道怎樣假裝以相同的方式去哭，不論別人要求他哭幾次都沒問題。笑就沒辦法了，如果是假笑，我們一聽就知道。我們因此辦了場超級大的非專業演員選角活動，為了找出一個能夠正確地笑的演員。

（左起）莫里斯・貝尼舒（Maurice Bénichou），華爾德・阿福基爾（Walid Afkir）以及茱麗葉・畢諾許

這場戲您一共拍了幾次？

很少，因為我沒有時間可以多重拍幾次。茱麗葉和莫里斯‧貝尼舒每一次都演得相當精確。反而是臨時演員比較難掌控，因為他們必須對兩個男孩的行為做出相對反應。而對於臨時演員，我們得有什麼事都可能發生的心理準備。

這種固定鏡位的一鏡到底鏡頭，讓人想到《禍然率七一》銀行老父親那段，同樣叫人印象深刻。

那場銀行戲我們重拍了好幾次，演員是位老先生——一位現在已經過世的音樂劇演員——重點是他會忘詞。開拍七分鐘後他便開始忘詞。在這種情況下，其實非常難再醞釀情緒重新開始。除了這個記憶力的小問題，他其實是個很棒的演員。不但得記住那麼長的台詞，還得用同樣強烈飽滿的情緒再演一次，並留心別在卡過詞的地方卡住，那真的非常困難。

奧圖‧昆曼德勒（Otto Grünmadl）在《禍然率七一》

除了我們已提及的優點，一鏡到底鏡頭似乎更能觸及人最真實的一面。片中片那場戲，導演在選角時對著同樣扮演女演員的茱麗葉喊卡，還對她說：「請把你的真面目表現出來給我看！」

沒錯，我的確有這層意圖。此外，這段劇情也相當曖昧不明，因為我們不知道這到底只是戲，還是真正的茱麗葉這個人會被掩飾掉。我們很清楚她來參與一部電影的選角，但我們不由得對她是否掉進陷阱產生疑問。創作這一類遲疑讓我獲得許多樂趣。直到在咖啡廳那一段，茱麗葉才詳述了她所拍電影的劇情。一個房屋仲介先引誘被害人到他的別墅裡，再將他們關在裡面，然後慢慢看著他們死去。事實上，我曾想以這個陰謀故事為主軸來拍一部片。但有次和身邊的人提起我的構想，有人跟我說，英國已經有人（約翰・福爾斯，John Fowles）寫過類似情節的小說，叫做《蝴蝶春夢》（*The Collector*）……

……就是那部威廉・惠勒（William Wyler）編導的同名電影，由泰勒・史坦普（Terence Stamp）主演。

對！就是那部片！我原本打算把這故事加入《巴黎浮世繪》，只好放棄這個想法。不過，奧地利後來居然發生了和虛擬故事相仿的真實事件，小女孩娜塔莎・坎普希（Natascha Kampusch）被人綁架，在成功脫逃出來之前，被監禁了整整八年。

就結構來看，感覺《巴黎浮世繪》試圖擺脫傳統群戲電影的窠臼，因為劇中人物的命運在相互交纏錯合後，最後您並未將它們連結在一起。

這才是真正的問題：該如何將它們連結在一起？我最後只將三條故事線結合在一起，茱麗葉、羅馬尼亞女人、戰地攝影師。通常來說，會有一個狀況或事件將所有的人物聚集起來，或者至少也會讓大家以平行線的方式做出反應。譬如說《銀色・性・男女》，Magnolia 的青蛙雨就是那個關鍵點。《巴黎浮世繪》也有一首電視上播放的歌是每個劇中人都在聽的。這做法很有節慶的味道，但在實境電影裡卻不太行得通。

《巴黎浮世繪》裡面那個暫時讓所有人結合在一起的事件，是聾啞孩子的擊鼓音樂會，這部片裡唯一建立的真正溝通。

沒錯，但同時也讓人焦慮，因為擊鼓帶有某種程度的攻擊性。它仍是抗議形式的一種。即便其實對孩子們來說，擊鼓是件開心的事。

在一部您不斷讓野蠻暴力反覆出現的片子裡，這場擊鼓的戲似乎標記著一種短暫恣意放肆的歡快……

並不是歡快。你可以視為，我試著盡可能以最尖銳的眼光來審視這個世界，但不讓它損及我本身的樂觀主義。

從電影到片名，《巴黎浮世繪》展現了人與人溝通的困難。我們所有人，都

茱麗葉・畢諾許

各自以他人無法取得的密碼運作著……

就像是巴比倫的神話，導致了人和人之間的疏離。然而，我們其實從未真正與其他人進行溝通和交流，因為從一個人到另一個人，每個動作與字彙代表的含意都不盡相同。在談戀愛時，或認為別人和自己有相同感受時，我們可能會有種和對方交流的幻覺。然而，經過一段時間後，我們便會回歸現實。只有在性與音樂這兩個領域裡，我們才可能和其他人處於同樣的精神層面。當然，就算是在這兩個領域，仍然可以作弊欺瞞，但那種關係的強度，遠遠超越了在口語溝通裡能夠交流的，因為每一個被說出來的字，都可能是誤解的源頭。

關於溝通的困難，在攝影師喬治和他務農父親的對立場景裡，感受非常強烈。

一般來說，農夫的話都不太多。

在這裡，我們再度見到您偏好的主題：與父親之間缺乏溝通……

沒錯，這個主題的確以不同形式出現在我好幾部電影裡。正如我之前所說，這和我個人經驗完全無關。我父親看到電視電影《旅鼠》時問我：「為什麼這個可憎的父親影像，會出現在你的電影裡呢？」就和回答你一樣，我只能回答他：「我不知道！」

您的父親是個演員，也是位導演，但您和他似乎沒有太多共通點。

我其實沒有真正地去認識他這個人，當我指導他演我的戲時，真是件相當有趣的事。他有非常多面相，而且非常在意自己的外貌。有一回他得化身為湯瑪斯·曼，而湯瑪斯·曼那些矯揉造作的把戲，真是讓他的古典戲劇演出臻於顛峰。他真的是非常有趣，譬如在《這杯水》（*Le Verre d'eau*）飾演的赫真·史可普。私底下，他是個非常固執的人——就和我一樣！——他很有魅力，比我還有幽默感。他超級喜歡開玩笑。

可以請教他的大名嗎？

費茲（Fritz），也就是我名字的第二個字。費茲是費提緒（Friedrich）的縮寫，也是我祖父和曾祖父的名字。他還強迫我兒子大衛名字裡的第三個字也要叫費提緒。

您還記得由您執導，由他演出的戲是哪一齣嗎？

當然記得，是《馬丁・路德和湯瑪斯・慕策，或是初級會計師》（*Martin Luther und Thomas Münzer oder Einführung der Buchhaltung*），是迪特爾・福特（Dieter Forte）一齣有點被遺忘的戲。原本長達八小時，被我濃縮成四個半小時。我父親在戲中飾演富傑一角。他是日耳曼國家崛起時的頭號重要人物。這齣戲事實上並不是喜劇，卻相當好玩有趣。

您從未在任何一部您的電影中，拍過您父親？

是的，因為我開始在電影界工作的時候，他已經過世了。而在我導的電視電影裡，沒有一個角色適合他。

當您找他當您的舞台劇演員時，是為了想更瞭解他嗎？

不是，我在巴登巴登時才剛進入劇場界，而我們缺乏好演員，我覺得他可以提升演員的水準。在用他之前，我們見了好幾次面，但只在週末或一些非常短暫的時間裡碰面。我們是在一起工作時，才真正地彼此發現和瞭解對方。我記得因為某齣戲太長，我不停地刪劇本，有一天他對我說：「你要是再刪掉一行，我馬上走人！」

費提緒・「費茲」・漢內克

然後他還加了一句：「現在，我兒子正用我從未加諸在他身上的權威來報復我！」完全就是他最典型的、那種帶有諷刺的幽默。

您說自己是在沒有父親的狀況下長大，因為您小時候從未見到他嗎？

我四歲還是五歲時，見過他一次，那時第二次世界大戰剛結束，約是一九四六到四七年。奧地利和德國仍被不同國家瓜分占領，英國人、法國人、俄國人……。我們住在薩爾茲堡，我父親則在德國重新開始過生活。兩地之間有個三不管地帶。我和母親與祖母住在被英國人與美國人占領的那邊。我沒有權利去德國和我父親會合，他也不能到奧地利來，我們可以在兩國間的邊境崗哨會面。我依稀記得他向我走來的樣子。我母親陪著我。我們跟對方說：「日安！」；我們各自都覺得有點可笑。

那是安排好的會面？

是的，但我不知道誰安排的。更確切地說，那是個戲劇性的時刻。在那之後，我直到十二歲才再見到他，當時我母親在城堡劇院演出。她參與了布雷根茲戲劇節（Bregenz），飾演《哈姆雷特》劇中一角。而我父親，他則是為了另一個理由出現在康斯坦茨（Constance）湖畔，我們一起在那度過兩天。老實說就我而言，他當時比較像叔叔而不是父親。一直到後來，我搬到巴登巴登，他住在美因茲（Mayence），兩個城市只相距一個半小時車程，我們才經常會面。我也因此雇用了他。這真是非常有趣呀！

這正是個人經歷無法解釋其作品的實證！

沒錯。我的電影裡唯一觸及個人經驗的，是以不同形式出現的、我對暴力的唾棄和恐懼，以至於我對所有觸及溝通的事，都有著極大的不信任。

聽了您說的，我們猜測，《巴黎浮世繪》是您自己最喜歡的一部作品……

沒錯，的確可以這麼說。我知道還有很多人也抱持相同的看法。他們很肯定這是我拍過內容最豐富與最平衡的一部片。但我覺得《隱藏攝影機》其實也不賴！

《巴黎浮世繪》闡述的人性層面非常廣泛。我們在這部片裡看到了對西方社會演進的反思，這個社會與各方多元種族力量毗連，卻並非總是接受跨文化交流⋯⋯

這是你對這部片的觀感，別人可能有其他想法。一如以往，我拍這部片時，在意的是盡可能給予最多層面的詮釋，並邀請觀眾以我呈現的故事為基礎，引發自身的反思。你得特別留意片尾，片尾並沒有用導演的觀點作為結局，相反地，它鼓勵觀眾以自身信念進行反思。在我看來，這才是唯一能反省思考的方式。

這部片的副標下得很貼切：「一個結合了不同旅程的不完整（因為受限於展示方式）故事」，「不同旅程」讓觀眾得以隨己意跟上您。

就是我之前對你說的：電影的內容其實在它的副標裡。

什麼原因促使您在二〇〇一年拍了《鋼琴教師》？據說，這部片本來是保羅斯・曼克要拍的，真的嗎？因為我們曾讀到，您從十五年前就開始拍攝這部片的計畫⋯⋯

你的兩個消息都很正確。《鋼琴教師》小說剛出版沒多久時，我一讀完，馬上覺得這故事肯定能拍成一部好電影。而且我想，這也許正是我展開電影生涯的最佳主題。於是我馬上跟作者耶利內克詢問著作事宜，她告訴我，她已經自己寫好了改編劇本，跟女性主義者愛可絲波（Valie Export）一同執筆。愛可絲波是博物館影像設置的專家，也是好幾部實驗電影的製作人。然而，改編電影的計畫由於預算不足而擱置，耶利內克決定放棄將小說改編成電影，並拒絕出售《鋼琴教師》電影版權。就這麼碰巧，保羅斯・曼克演了耶利內克上一本小說改編電影《被排擠的人》（Die Ausgesperrten），兩人也因為該片建立了友誼。因此，當保羅斯向耶利內克提出購買版權的要求，她爽快地都簽給了他。然後，保羅斯在沒讓我知情的狀況下，請我替他寫電影劇本。我問他是不是瘋了，居然提出這種要求。他其實知道我也試著想和耶利內克談電影版權。事實上，那時我手邊還有其他計畫，對改編《鋼琴教師》不再那麼感興趣了。所以我隨口加了一句，如果他出高價請我寫，未嘗不可！他照做

了，所以我就替他改編了劇本。他想請凱薩琳‧透娜（Kathleen Turner）來演，但以
我的觀點來看，那並不是個好選擇，因為她的年紀對這部片的角色來說實在太大
了。保羅斯還去美國和她碰面，不過她謝絕了演出邀請。保羅斯轉邀海倫‧米蘭
（Helen Mirren），算是個好主意，即便她的年紀對詮釋艾莉卡一角有些年長，但她
可以顯現這角色的種種矛盾性格。但她也拒絕了邀請，因為她覺得演了彼得‧格林
那威（Peter Greenaway）那部《廚師、大盜，他的妻子和她的情人》（*The Cook, The
Thief, His Wife and Her Lover*）後，她已經受夠了離經叛道的角色！我從一開始就建議
保羅斯找伊莎貝‧雨蓓，因為她是詮釋這個角色的最佳人選。保羅斯卻不想聽，因
為他不懂法文，自然也不打算用法文來拍這部片。他之後繼續尋覓合適人選，但他
找了十年，始終沒找到他想要的女主角。范特‧海杜斯卡原本是這部片的製作人，
他和耶利內克很熟，兩個人曾經一起念過書。最後，他終於去問耶利內克同不同意
由我來拍。耶利內克因為保羅斯的計畫停滯不前而感到失望，便同意了這個建議。
然後，海杜斯卡來邀請我。我跟他說，首先我得跟保羅斯談談，因為我已經幫他改
編好了一份劇本。此外，若由我來導這部片，那我會重新再寫另一個版本的劇本。
於是我先和保羅斯見了面，他說他想先和耶利內克談一談。在那之後，他有好幾個
月失聯。在我給他的留言裡，我向他保證，如果他不希望我拍這部片，那也完全沒
有問題，但請他明白地告訴我。在等待的期間，《鋼琴教師》的拍片計畫有了進
展，海杜斯卡催促我盡快回答他到底想不想拍。於是，我同意在兩個條件下接拍：
首先，和耶利內克確認她同意換手；再者，由伊莎貝‧雨蓓擔任女主角。

耶利內克之前讀過您改編的電影劇本嗎？

我不記得了。不過我認為，應該是因為我的片子那時獲得的聲望，使她同意了我改
編的劇本。她完全沒有插手干涉電影劇本的改寫，甚至也沒有過問我之前寫給保羅
斯的那個版本。反倒從一開始就跟我們擔保，我們可以完全按照我們的意願，使用
她的小說。

耶利內克對電影是否滿意呢？

滿意？我不知道。她這本小說是自傳體小說。而她和她母親之間的關係，的確有些違悖常理，再加上她母親在電影拍攝期間過世了，因此她擔心自己是否能看這部片。為了給自己增添勇氣，她和一位男性友人一起參加首映會。散場時她對我們說，這是一部很棒的電影。在那之後，她也一直給予這部片正面評價。然而，她是一位非常有禮貌的女士，以至於我們無法得知她內心真正的想法。因為是電影，所以我給了自己不少更動小說情節的自由。我變更了原著小說的結構，還大幅縮減了在小說裡超過一半以上、用來描述母女關係的篇幅。特別是刪除了所有與女主角年輕時有關的倒敘部分。取而代之的是，我創造了一個小說中不存在的角色：安娜的母親，安娜就是那個讓艾莉卡吃醋的女學生。我藉由另一對母女二人組，以更加委婉的方式讓觀眾想起艾莉卡的童年。

（左起）湯瑪斯・凡哈貝樂（Thomas Weinhappel），蘇西，漢內克與耶利內克

─────────── 《鋼琴教師》(*Die Klavierspielerin*) ───────────

　　現代的維也納。艾莉卡是位音樂學院教師,她和母親一起生活。她母親是個極具侵略性占有慾與極端控制慾的人,丈夫的死讓她精神受創,成了瘋子,並沉醉於「女兒的事業相當有成」這個難以實踐的想望中。艾莉卡是位嚴格的老師,有時對待學生非常殘酷。因為被剝奪了私生活的主導權,她沉迷於性偷窺癖並規律地自殘性器官。一場私人音樂會裡,年輕的華特遇見艾莉卡並迷戀上她。華特決定成為艾莉卡班上的學生並誘惑她。艾莉卡對華特很嚴格,但應該也意識到自己對華特的好感不僅止於他的演奏天賦,還來自他外貌上的吸引力。離經叛道的遊戲拉近了兩人的距離。艾莉卡開始對華特充滿占有慾,見到華特對她那敏感又脆弱的女學生安娜表示好感,艾莉卡在安娜的大衣口袋裡放入碎玻璃,讓年輕女孩受了傷。華特明白這背後隱藏的含意,以更直接的情慾方式挑逗他的老師。但是,艾莉卡無法容許這樣的行徑,開出一連串虐戀規則,表示唯有遵循這些規則,她才能增加與華特見面的次數。華特見過艾莉卡的母親後不久,頓悟到這個年輕女人的複雜毀滅性,便以強迫的方式,給了艾莉卡一次特別暴力的緊箍式性愛,藉此將兩人的關係畫下句點。

　　在艾莉卡代替傷後復原的安娜上台演奏的音樂會上,女鋼琴家看見了和女伴一起來聽音樂會的華特。華特跟她打招呼。隨後,艾莉卡遠離人群,拿出她預藏在包包裡的刀,猛地刺向自己的胸膛,強忍著痛楚離開會場。

讓我們回到電影製作的問題。小說版權一開始由偉加電影取得，當您取得了伊莎貝・雨蓓的演出首肯，MK2 電影公司才加入投資？

一得知伊莎貝有演出意願，我們就無法將投資方局限於一家奧地利籍的電影公司了。光是伊莎貝的片酬，再加上其他法國演員的片酬，就已經超過了偉加電影能提供的預算，我們勢必得找到一個法國合作夥伴。我去見之前製作《巴黎浮世繪》的馬杭・卡密茲。拍那部片時，卡密茲的表現實在有些差強人意，因為他什麼都想插手干涉。不過他是個令我敬重的人，非常懂電影，也製作過很多很棒的片，還很清楚知道如何經營自身權益。正如我說過的：「他是他王國中的王，我也是。但一國二主就完全行不通！」此外，他對預算相當嚴苛。這點往往會讓跟他合作的夥伴的藝術計畫深深受挫。由於他對偉加電影的態度同樣不甚良好，《鋼琴教師》一片結束後，我就中止了與他的合作。如今，我十分滿意和菱紋電影公司製作人瑪芮格的合作關係。瑪芮格是位了不起的女人，讓我完全按照自己的意志自由發揮，她則無比清楚地知道如何調度自己的預算。跟她合作非常簡單：我只要把想做的事告訴她，然後她再告訴我她的底線。雙方透過討論一起找出解決方法。到目前為止，我們總能合力尋得解決之道。不論是她或我，都不曾因此抓狂或喪氣過。

您與范特・海杜斯卡之間，是否也有類似的合作關係呢？

不是。和他又是另外一回事，無法相提並論。奧地利的電影製作人並不是真正的電影製片公司。他們沒有自己的資金，也不懂如何推銷電影。他們隸屬於奧地利電影協會，從協會得到補助並從中提取薪資。我當初要是沒有自己找到國外的電影公司，應該到現在都還在維也納沒沒無聞地工作吧。海杜斯卡值得讓我繼續忠誠地留在他身邊，我也留下了跟我相當合拍的製片主任卡茲。海杜斯卡讓我完全自由發揮。要是換成卡密茲，絕對不會容許我做出《班尼的錄影帶》開拍初期換角這種事。

在原著小說中，作者耶利內克交替使用「我」和「她」來論述女主角，創造了疏離的效果。您曾經憂心如何用電影詮釋這種文學手法嗎？

如果我的第一版改寫劇本是為了我自己而寫，我也許會擔心這個問題。但在第二版裡，我選擇了單純敘述事實的表現方式，跟我其他部片截然不同。有點像是在改編劇本和場面調度上，我又回到了之前拍電視電影的風格。這也毫無疑問地解釋了，在我所有的電影中，《鋼琴教師》上映時的票房為什麼最好。以形式來說，它是我拍的電影裡，最容易讓人理解的一部。

我們感覺，您似乎將這種疏離感轉移到伊莎貝·雨蓓的演出上。舉例來說，甄選華特那場戲裡那個非常久的鏡頭，讓觀眾能讀到伊莎貝臉上的表情，尤其是從她的眼神中，讀出她已經無法控制狀況，還有她所感受到的肉體誘惑。

我很高興你們有這樣的感覺。但我不記得當初是有意識地決定那樣做。

和小說相較，電影最具意義的改變之一是，您加強了華特一角……

在小說裡，華特只不過是個蠢蛋。若是把一個蠢蛋放在悲劇性的電影裡，這部片就毀了，因為沒有觀眾會對這樣的角色感興趣。小說卻能藉由文字讓讀者接受這樣的人物。在小說裡，耶利內克自我揭露，宛如唾棄般地宣洩對自己的恨，並將此恨意擴及其他所有角色。我們對電影的預設是，貌似客觀的攝影機將放映同等的注視在所有角色身上，所以片中無法容許一個沒有用的重要人物。為了引發艾莉卡和華特之間的緊張感，我勢必得賦予這個男孩一些吸引人的特質，否則觀眾沒辦法理解，艾莉卡為什麼會被他搞得神魂顛倒。

是因為預算的緣故，您才把華特從事的運動，由小說的單人划艇改成電影的冰上曲棍球嗎？

不是，並不是財務考量，而是因為溜冰館正好就在音樂學院旁邊。看到這棟有名的建築後，我才有了讓華特打曲棍球的想法，也讓我省了不少工夫，不用拍那些穿越大街小巷的漫長跟蹤情節，甚至還送了我一個將艾莉卡同化成「冰山公主」的暗喻！如果我沒記錯，這主意應該是保羅斯的。

伊莎貝‧雨蓓

您為什麼改變了偷窺秀的情節呢？在小說裡，艾莉卡坐在年輕女子賣弄情色的真人秀前；而在您改編的電影中，她則是一個人待在影片放映隔間。
我只能回答，放影片比較適合我的表現方式。不過真正的原因是，勘景時我參觀了偷窺秀的店。我覺得那真是愚蠢至極，根本不能算是色情，而且就視覺效果來說，也沒辦法使用。

比起小說裡描述的那些單純愛撫，直接展現交媾場景讓您將這一段營造得更具衝擊力。即使我們認不出那些片子，不過我們猜想，那些情慾影像肯定不是您拍的……
沒錯，正是那樣！跟平常一樣，劇組提供了我一些可以用的片，我再從中挑選。

您同樣更動了普特拉公園那段。在小說裡，艾莉卡在公園觀察一位有點年紀的女子和土耳其人嬉鬧，在電影裡，則是露天電影院一對年紀更輕更平凡的

男女。

我更改地點的理由很簡單：在晚上的普特拉公園拍那些寫實場景實在太暗了。我得找一個比較明亮的地方，艾莉卡才能窺視那些情侶間的嬉鬧。露天電影院正好符合這些條件，還能呼應之前情趣商店裡的影片放映隔間。而且，這兩段都使用同樣的大眾傳媒（電影），在我看來衝擊感更加強烈。此外，我覺得那段土耳其人的情節太誇張諷刺了。

在《鋼琴教師》裡，您必須親自拍攝許多情慾場景。您有給自己定下底限嗎？

我希望能不帶一絲色情地、重新呈現出小說中的猥褻。所以，這完全就是個人品味的問題了。我們必須知道哪些是可以做的，哪些是無法達成的。以我的立場來說，在維護演員尊嚴的前提之下，我們什麼都能做。譬如說，有一場伯諾脫下長褲，撲到伊莎貝身上的戲，在拍攝時，有一次整個景框正好停在伯諾的臀部上，我立刻就關掉了攝影機。

您拍這幾場情慾戲時，有先跟您的演員溝通嗎？

有。我向他們保證，我會盡可能地保護他們。我也信守承諾。

舉例而言，您不會拍攝他們的私處？

是的，其實我給自己的底限更勝於此。例如華特在廁所裡自慰那場戲，艾莉卡禁止華特觸碰他勃起的陰莖，卻強制華特讓她盯著它看。在小說裡，艾莉卡看著它由硬變軟，那就是我想拍的影像！但當我跟伯諾宣布，我們將拍攝書中這段情節時，他跟我說了好幾次他不想拍這一段。因此我決定雇用替身，伯諾則堅持他要親自選。我的製作部主任便舉辦了一場A片演員的勃起陰莖選角，伯諾也在其中做了選擇。問題是，那位被選上的人是同志，正式開拍時他居然沒辦法勃起。我建議他慢慢培養好情緒再來，但等了兩三個小時後，依舊不見成效！於是他問我們，是否可以帶他的朋友來，因為這樣他確信自己一定能辦到。結果他們居然帶了……一顆炸彈。

伯諾・瑪吉梅與伊莎貝・雨蓓

真是不可思議！可是他仍然翹不起來。我們為此消遣了一番，他們跟我說，他們之所以沒辦法讓陰莖勃起，是因為我和我的攝影師讓他們太害羞了。於是，我們很倉促地跟他男朋友解釋他必須表演的劇情後，便離開拍攝現場，好讓他們去辦他們想辦的。然而，我們仍舊等了好一陣子他們才出來，總算達成了任務。那個晚上我本來和朋友約了在家裡吃飯，結果我居然比客人晚了兩個小時才到。當我跟他們說我之所以遲到的原因，你可以想像那個爆笑的場面。至少我們有了我想要的畫面。後來我發現片中的燈光有問題，因為別的場次有需要，一個白癡器材組員在我們沒發現時拿走了兩盞燈，並拿了另外兩盞來替換，但那兩盞打出來的顏色和原先的不同，有色差。結果呢，我們拍的鏡頭不符合這段劇情的燈光。最後我還是把它留了下來，因為拍這段實在遇到太多困難了。初次放映毛片時，這一段遭到許多負面責難，比如卡密茲夫人給的負面評價。但我並沒有因此而讓步，甚至保證這個鏡頭絕對會留著。一直到做校準時我才明白，這個鏡頭永遠行不通。因為它的燈光效果是錯的。我只好忍痛剪掉這一整段。我非常後悔，因為在我改編的劇本裡，這場戲應該要一直拍到陰莖無力地垂下為止！

以今天數位攝影的技術，您難道沒打算重新處理這段，然後再搬上銀幕嗎？

沒有，一切都已經結束了。就這部片現在這個版本來看，其實並不缺那個鏡頭。

此外，在「傳統」電影中雇用 A 片演員似乎也有點尷尬……

但在布呂諾·居蒙（Bruno Dumont）執導的《人之子》（La Vie de Jesus）中，這樣的鏡頭呈現的衝擊非常強烈。

髮色也是個很大的問題：布呂諾·居蒙的女主角是位金髮女人，A 片替身演員的恥毛居然是紅色的！

延續同樣的問題，我有個《白色緞帶》的有趣小故事。片中有一幕，有個女人死後直挺挺地躺著，觀眾能見到她的私處。但飾演該角色的女演員斷然拒絕暴露自己的身體。我們只好詢問那些羅馬尼亞籍的臨時演員，如果多付一些薪水，她們是否有人願意演死屍。有個女人接受了，條件是要讓她先生看這部片時，認不出那是她的身體。在她的要求下，我們把她的恥毛染成別的顏色！

讓我們回到那場寫實露骨的情慾戲，您拍了一場令人震撼、女主角在浴缸裡自我凌虐的戲。小說裡還有其他凌虐方式，像是用別針刺自己的胸部……

我們有拍，但在浴缸那段之外再加上這段就會變得很奇怪。我只需要一場自我凌虐的戲就夠了，否則會變成是重覆。小說裡的確有好幾段描述自我凌虐的情節，但在文學上可以的東西，換作電影不一定行得通。

伊莎貝·雨蓓接拍這部片以前，難道沒有對這些殘酷的場景表示意見，或是覺得不舒服嗎？

她覺得《大快人心》太殘酷了。我邀她拍《鋼琴教師》時，要求她先不要讀小說。在一次最近的訪談中，她提到自己遵照了我的建議，甚至在接演前都沒讀過我改寫的劇本。她是在飛往維也納的班機上才打開劇本，而且還被嚇壞了。不過她也許是在開玩笑！

1　1958-。法國導演。他在 1997 年拍了《人之子》。

您怎麼解讀自己希望和她合作拍片的心情？

以飾演這類角色來說，她是我所認識最棒的女演員——而且這不僅僅是就法國而言。

您曾看過她哪些作品？又特別喜歡哪一部？

她初期演的片沒有真正地打動我。舉例來說，她在《編織的女孩》演得不錯，但沒有很傑出。隨著歲月的洗禮，她越變越漂亮，演技也到達了一個少有演員觸及的境界——也許只有海倫・米蘭或梅莉・史翠普（Meryl Streep）。

那伯諾・瑪吉梅呢？

他就真的是個純粹的巧合了。正如我之前跟你說的，在拍《巴黎浮世繪》時，我因為去茱麗葉・畢諾許家吃晚餐而遇到他。當時他們同居。我因此知道了他也是個演員。由於他長得很帥，我便想到他可以演華特。我替他安排了試鏡，而且馬上就決定由他來飾演華特一角。

安妮・姬哈鐸（Annie Girardot）是您心中扮演艾莉卡母親的首選嗎？

不是，我最初想到的人選是珍妮・摩露（Jeanne Moreau）。我們見了面。她真的非常有魅力，她說她對這個劇本很有興趣，也有參與演出的意願。於是我便開始著手策畫她在劇中的服裝與髮型，她卻回答我這個不急。稍後，當我想跟她討論這個問題時，她馬上變得相當不友善，並要求我用她的專屬髮型師，並確保她只穿某一個顏色以及某幾款顏色的衣服。我和我的服裝造型師阿內特・比歐

安妮・姬哈鐸和伊莎貝・雨蓓

菲（Annette Beaufays）按照她的要求，帶了好幾套衣服去見她，她則表現得愛理不理。我們離開她家時，平時並不太敏感的阿內特，居然因為珍妮・摩露對她藐視無禮的態度，當場哭了起來。我們一起去喝了杯咖啡，十分鐘後，馬杭・卡密茲來電說，珍妮・摩露打電話給他抱怨服裝，她拒絕穿剛才那些衣服，我得再去跟她談一談。當下我馬上決定不再繼續和她合作。她之後什麼事都會想管，而我不接受這種事。我並沒有回電給她，而是思考誰能勝任這個角色。我想到了安妮・姬哈鐸，當時已有傳言她記不住台詞了。雖然如此，我還是決定找她試試。這並不容易。但我認為她是天才型的演員，所以我想應該行得通。拍片時對她來說相當辛苦。她有一位訓練指導員，不停地幫助她反覆背誦，好讓她記住台詞。儘管如此，她還是無法每一次都記牢台詞，因為那時她已經罹患初期的阿茲海默症。但是，她仍舊獲得母親一角，而且我後來在《隱藏攝影機》再次邀請她演丹尼爾・奧圖（Daniel Auteuil）的母親。這一次就比較容易些，因為只有一場正反拍鏡頭，她的台詞也沒有那麼長。尤其，我們刻意避開了她的記憶力問題，幫她裝了一副畫面中看不見的耳機，再安排一位助手在拍攝現場隔壁的房間念台詞給她聽，安妮也做了一場完美演出。

謠言流傳，《鋼琴教師》有好幾場戲被剪掉，是因為伊莎貝・雨蓓和安妮・姬哈鐸的對手戲太過暴力。真的嗎？

不是，這完全不是真的。這個謠言也許是從安妮的一場訪談中傳出來的，因為她在訪談裡說伊莎貝很強勢。沒錯，伊莎貝真的為了劇情需要而結結實實地賞了安妮一個巴掌，那的確令人不太舒服，正如同安妮在自傳裡解釋的。但有點奇怪的是，這部片殺青時，安妮不停地重覆說：「十分感謝漢內克給我這個重新演出的機會！」接著，卡密茲只邀請了伊莎貝和伯諾參加坎城影展。這之後，安妮非常生我們所有人的氣，並開始用比較負面的口吻談論我們。當然，這一切都是因為她的病。相當令人感傷的是，在拍《隱藏攝影機》時，她和丹尼爾・奧圖一起拍了大半天的戲之後，我竟然聽見她問丹尼爾，他在這部電影裡飾演什麼角色，真的叫人非常非常難過。但看著她令人不可思議的表演才華完全顯露無遺，卻也讓人感動萬分。安妮的病阻擾了她去理解拍片現場發生的事。我們見到她因病忍受的痛苦後，都受到不小

的打擊。我還記得，那場戲最後
丹尼爾要離開房間，安妮則必須
用眼神追隨他的身影，她卻一直
沒能做到。我們重拍了非常多
次，試著捕捉到那個眼神，卻一
直沒成功。安妮很清楚自己的失
誤，她開始哭了起來，並盡力噙
住眼淚。我在剪接時把這段留了

安妮・姬哈鐸

下來，因為對這個角色來說，這段太打動人心了：人們會以為，母親之所以哭，是
因為兒子離開以後，她又得重新陷入孤單寂寞之中，殊不知這是安妮覺得被自己日
漸崩壞的腦力背叛與羞辱，奪眶而出的淚水。她過世時，我正在拍《愛・慕》，那
讓我非常感傷。

《鋼琴教師》片尾有場很重要的戲，也就是伊莎貝・雨蓓把刀刺近胸膛那
段。她因疼痛而作了個怪臉，不是很誇張卻令人印象深刻。您是如何指導她
的？

這個臉在小說裡有非常精確的描述。我還記得那一段文字：「她露出了牙齒，就像
馬在咀嚼般地齜牙咧嘴。」（Sie bleckt die Zähne wie ein geiferndes Pferd.）我把這段原封
不動地搬進了我改寫的劇本裡。當我在改寫劇本時，最大的樂趣就是用耶利內克的
風格下筆，儘管我並不需要那樣做。因此，我把耶利內克這段描述也一起搬進劇本
裡。伊莎貝掂量著該如何詮釋，她對這段描述不太自在，怕會演得很可笑。我強迫
她去做了些事，藉此提醒她，這種會使人做出近乎瘋狂舉動的狀況，本來就是很可
笑的。而她演得確實相當震懾人心。

這場戲拍了很多次嗎？

是的，而且我不記得最後到底用了哪個版本。我們遇到了一個特效技術的問題。我
們在伊莎貝的襯衫下放了一塊鐵板，保護她不會因此而受傷。血跡則用數位後製一

點一點地加上去。但是,她刺入的姿勢與力道還是得合乎解剖學。手臂的動作應該要輕,但又要有足夠的力道,讓人有刀子是真的刺進肉裡的感覺。

那場在浴缸裡自我凌虐的戲,您又是怎麼拍的呢?

我們發明了一整套的作業系統。劇組的道具負責人在景框外面,用一條固定在伊莎貝兩腿之間的細管子輸送假血。再用微微仰攝的鏡頭,拍攝伊莎貝人坐在浴缸裡,一手拿著鏡子,一手慢慢地開始自殘。浴缸則以能遮掩設備與伊莎貝裸體的方式來擺設。

您在電影裡拍攝血時,我們總會認為那是真的,深紅色、濃稠、黏膩⋯⋯請問您用的是什麼?

我們在《鋼琴教師》裡做了很多試驗。真正動物的血是沒辦法用的,我們只好用假血,但我不清楚是哪種合成物。我不想要它太流質,顏色也不要太鮮紅,最好偏暗些,我們反覆試了很久才找到符合效果的。

電影裡的音樂,您是否忠於作者耶利內克的選擇?

我尊重她的選擇:試演會用荀白克,演奏會則是兩部巴哈的作品。但我也加入了其他幾首曲子,像是拉赫曼尼諾夫(Rachmaninov)。小說裡也有提到舒伯特的《冬之旅》(Winterreise),其中的〈路標〉(Der Wegweiser)一曲中,有段歌詞很有名:「Was vermeid'ich denn die Wege,/ Wo die ander'n Wand'rer geh'n?/ Habe ja doch nichts begangen, daß ich Menschen sollte scheu'n".」意思是:「為什麼要避開/其他旅人所走的路?/更何況我並未犯下/讓我需要避開人群的罪行。」這段主要歌詞在湯瑪斯・曼的小說《浮士德博士》裡也有引述。當書中主角描述他的作曲家朋友跟他談起,自己有一天突然熱淚盈眶,因為他認真地把他的問題好好思考了一番:他感到自己有罪,但實際上他並沒犯下任何錯誤,他只不過是比那群終究會死的那個族群的人,頭腦要來得更清楚些罷了。如果我記得沒錯,《鋼琴教師》的小說把這段歌詞當成純粹的摘錄,並未和音樂一起連用。耶利內克有好幾個小說段落都在玩文字遊戲,引用了

舒伯特的歌詞，卻不指明出處。另外，耶利內克也沒有註明華特彈奏的那些歌曲或小行板曲子的出處。還有一個地方，艾莉卡命令道：「留下舒伯特……」，耶利內克卻未給予其他相關訊息。若是這些情況，便由我來選擇曲子。

我們很喜歡您用的那首舒伯特的行板，舒伯特有名的三重奏（*Trio de Schubert, n°2, opus100*），它起初像是艾莉卡和她的音樂家朋友們會彈的曲子，但後來艾莉卡在路上的那些鏡頭，她在購物中心和看真人偷窺秀時，也都以這首曲子做為背景音樂，您的安排好像是為了消除觀眾那種片中只有單純情色的第一印象。

聽到你這麼說，真是讓我開心！因為這部片有好幾段我都是用這種方式交替配樂，好讓音樂帶領觀眾進入下一段情節。在這裡，光是舒伯特音樂本身就已經具備了威脅性，這麼一來，它和我們眼見的影像就變得更有關聯。譬如說，在偷窺秀結尾那個鏡頭，我們已開始聽見舒伯特三重奏中第二章的頭幾句歌詞旁白：「Ich bin zu Ede mit allen Träumen,/ Was will ich unter den Schläfern säumen?」（我已經做完所有的夢，為何還要和沉睡的人為伍？）我還能舉出很多類似的例子。

這種音樂與影像之間的結合，是不是為了表達小說裡那些為了凸顯艾莉卡的失衡而閃現的心理片段？

是的，這正是我想找的。因為我想，我們可以集符合禮教與違反常規於一身。文化沒辦法保護我們遠離人生的深淵。

回到舒伯特的三重奏，您決定用它時，有考慮其他電影已經用過了嗎？

我知道庫柏力克（Stanley Kubrick）在《亂世兒女》（*Barry Lyndon*）中用過，不過對我來說無所謂。我們在演奏廳那場戲裡聽到的孟德爾頌（Felix Mendelssohn）〈無言歌〉（*L'Octet*）練習曲，在路易・馬盧（Louis Mall）的《情人》（*Les Amants*）中也出現過。我在《叛亂》裡用了舒伯特的〈C 大調弦樂五重奏〉，這首曲子同樣常被拿來當作電影配樂，因為它實在太感人了。但是，這對我來說完全不重要！在《鋼琴教

師》裡，我已經用了夠多觀眾從未聽過的音樂，所以我當然能用舒伯特的三重奏當配樂！總而言之，當我們提到舒伯特，有些必聽的經典是很難避免的。

在伊莎貝‧雨蓓和伯諾‧瑪吉梅的演出裡，有個部分相當惹人注目：他們親自彈奏了好幾首曲子。您決定用他們之前，他們就已經擁有這項才能了嗎？

伊莎貝會彈一點，一些很簡單的曲子。她小時候學過樂理，但我們很清楚她的手還沒準備好彈奏那些我們選定的曲子。她要彈的東西不多，卻需要花很多時間準備。她不僅要把我們選的曲子彈到無懈可擊，還得精確配合我們事先給她的節奏。

對伯諾來說，彈鋼琴這項工作更加困難，尤其是荀白克的節奏往往相當複雜。當初我錄用他時，他承認自己對鋼琴一竅不通。於是他先在法國和一位教授學琴。然而，他第一次來見我，把學習成果彈給我聽時，我跟自己說，我們永遠別想拍成了：他彈得真的很爛！但他很努力，沒放棄。他每天都練好幾個小時。後來拍聽審會那場戲時，他邊彈鋼琴我們邊現場收音，他完全與我們事先錄好的音樂同步！我

伯諾‧瑪吉梅

們在拍片接近尾聲時才拍這一場戲，所有的人都無比欽佩，特別是他的鋼琴老師。

伯諾在拍這場戲之前，花了多久學鋼琴？

幾個月吧。剛跟劇組報到時，他還沒有完全準備好，因為一開始教他彈琴的老師實在不怎麼樣。幸好，我們在維也納有個非常棒的鋼琴老師，讓伯諾的琴藝突飛猛進。

當華特和艾莉卡一起討論舒曼（Robert Schumann）和黃昏的寓意時，我們很清楚地看到了一個屬於您個人的表現手法：一段阿多諾的摘錄。我們尤其欣賞這場戲大膽的手法，與其使用傳統的正反拍鏡頭，您居然只拍艾莉卡一個人……

就嚴格的劇作藝術觀點來看，這一段不應該被切開來。即便是華特在說話時，他的焦點仍舊是在艾莉卡身上；所有關於自我迷失與舒曼沒落的話題，反映的其實完全是艾莉卡自身的寫照。鏡頭必須停留在她身上。但我也很清楚，要是由一位演技比伊莎貝差的女演員來演，不可能出現這樣的鏡頭安排，或者說至少，將失去應有的戲劇張力和強度。

想請您談談舒貝（Schober），您替年輕女學生安娜的母親創造出來的名字……

……那是個很有名的姓氏，而且舒貝真的是舒伯特的朋友。不過在片中，只是個單純的玩笑而已！

您將舒貝太太一角交由蘇珊‧羅莎來演，是因為您跟她的交情嗎？

不是，不是因為交情的關係。對我來說，蘇珊是詮釋這個角色最合適的演員。我從來不會讓交情影響到我的工作，交情只能留在私生活。

您如何處理法語演員和德語演員之間的語言問題？

那挺複雜的。一方面，拍片地點在維也納，我需要重新創造維也納的氛圍；另一方面，我無法要求伊莎貝用兩種語言來演，那會切斷情緒的連貫性。於是，我讓三位主要演員（法國籍）說法文，其餘演員是奧地利籍或德國籍，則說德文。他們的角色之間有很多對話，但與法文三人組的交談不多。只有兩場戲，伊莎貝與蘇珊在馬路上與教室裡討論年輕女學生安娜，她們各自以自己的語言演出，因此，我們必須在德語版及法語版中，替她們各配一次音。

語言障礙會影響到她們之間的互動嗎？
會。特別是教室那一場，那場戲有點長而且情緒激動。但雙方都清楚彼此回應的內容，儘管對方使用的語言對自己而言是陌生的，一切都進行得很順利，她們都很欣賞對方。伊莎貝很喜歡蘇珊在彼得·查德克執導的《露露》（*Lulu*）中的表現，蘇珊一直以來都很讚賞伊莎貝。兩位女明星並非彼此較勁，而是共同完成。

（左起）安娜·西卡列維奇（Anna Sigalevitch），蘇珊·羅莎，伊莎貝·雨蓓

對您來說，《鋼琴教師》那個版本比較好？

法文版，因為極大部分的文本都是法文。不過，我所有有配成德語的片，離完美都還差一大段距離。我找到了非常不錯的兩位女演員和一位男演員，並花了比預定還要長三倍的時間來配音。我其他配成德語的法文電影──甚至是我自己監製的配音──

漢內克：聲音的重要（左：伊古維克）

結果都很令人失望。我們似乎永遠無法讓配音員進到一種好的入戲狀態。更別提《隱藏攝影機》的男主角根本就糟透了。但在他之前我已經換過一個人了，所以只好將就用了他。從《白色緞帶》開始，我就決定不再自己主導監製配音的工作。為了《大快人心》這部奧地利片，我和我朋友艾爾維·伊古維克（Hervé Icovic）一起負責法文版的配音錄製。結果幾乎全都是我在指導配音員，即使這樣我還是不滿意。我覺得只要一觸及配音，就是一部片的系統性毀滅！我們會失去片中人物之間創造出來的基本氛圍。我們沒有辦法把 A 演員和對手在攝影機前互動的成果，與 B 演員對著螢幕演戲的結果相提並論。

您用那種語言寫《鋼琴教師》的劇本呢？

當然是用德文囉。

但是為什麼德文版的劇本裡，會有法文對話的分鏡插圖？

德文劇本一完成，馬上就翻譯成法文，好交給法國演員們。拍攝期間，我眼前有兩個版本並置，法文對話的部分標示在我德文劇本的左頁。這樣一來，只要有疑問，我馬上就能比對兩個版本。

您的法文這麼好，用耳機指揮法語演員時，應該就像您用德語指導時一樣自在吧？

沒有，我用法文會差一點。倘若說，我可以馬上分辨演員的情緒表達是否正確，我卻很難察覺他們咬字發音的錯誤，或是不正確的地區口音。事實上，我只熟悉巴黎人說的法文。

小說與電影的德文版名字是「女鋼琴演奏師」（Klavierspielerin），但在德文裡，表示「女鋼琴家」這個職業所用的字是「Pianistin」。這兩個字的意思有什麼差別嗎？

「Pianistin」和「Klavierspielerin」的差異是，「Klavierspielerin」降低了彈琴者的天賦所及範圍：他知道怎麼彈琴，但永遠都不會成為大演奏家。這部片的原始片名沿用了原著小說的書名，一下子就點出艾莉卡有限的才能。法文與英文翻譯有一點點失去了原意，但我們還是得接受。

我們注意到，艾莉卡有句非常殘忍的慣用語：「華特，我沒有情感，就算有一天我有了，它們也永遠無法戰勝我的聰明！」

的確是很殘忍，因為那是不可能的。艾莉卡之所以會這麼說，是因為她想要事情那樣發展。但片中證明了她辦不到，不然就不會產生這種人間悲劇了。

在這裡，我們再次看到了您看重的主題：所有的情感態度，逐步在冷酷嚴峻的物化與理智世界之前消失……

我不認為是這樣。我甚至覺得，情感的力量現今反倒更強烈了，就像這部片想要呈現的。「文明」世界試圖擺脫所有會讓人生失去章法的混亂，但那只是假象，因為所有的問題依舊存在。我們始終處於滅亡頂端，只不過我們比以前更善於掩飾隱藏。這不代表我們比前人更加聰慧，事實上正好完全相反。

您用了一個完全俯視的鏡頭作為這部片的開場，這種影像風格您在電視電影

《錯過》與電影《班尼的錄影帶》也用過。用這種角度拍攝某個人正在彈琴很少見……

這裡的俯視鏡頭跟我其他部片的不一樣。我的想法是以主觀鏡頭來拍伊莎貝的手，並以單線條勾勒的風格呈現。因為若是真正的寫實，這一幕應該會不停地顫動。垂直的俯瞰鏡頭也讓觀眾見到演奏者的雙腳，藉此模擬一種抽象的目光。然而，即使是單線條勾勒，對我而言仍然是主觀的視角。有點像是布列松那部《鄉村牧師日記》裡，神父不停地在信上書寫的鏡頭。

電影開演七分鐘之後，您才讓片名出現，為什麼要用這麼長的段落帶出片頭呢？

這是我電視電影的拍攝手法。我在《鋼琴教師》的構想是，先給觀眾這對母女之間的關係簡介，等到片頭字幕出現之後，悲劇才正式上演。

重新再看一次這段片頭，您拍攝艾莉卡母親看電視影集《阿爾法工作隊》（Alphateam）的手法讓我們非常驚訝。您不但以全螢幕呈現，也不只拍出一小段影片節錄，而是讓我們看到好幾幕影集內容，就像我們也在看電視一樣。這真是太讓人不安了！

這是為了貼切呈現艾莉卡母親的生活。她是那種幾乎足不出戶，生活中唯一的重心就是看電視的人。甚至當艾莉卡帶華特回家時，她仍舊守著電視機。此外，她還得降低音量才聽得見她女兒和男孩的對話：總算有一回，她可以有個不一樣的消遣。

您為什麼選這部影集呢？

那是我們每天在電視裡看到的、悲喜劇混合交錯的蠢東西。就和平常一樣，劇組替我準備了十多部電視影集，我選這部是因為覺得它很滑稽。

您再次用了和《隱藏攝影機》與《白色緞帶》相同的手法，但在《鋼琴教師》裡，您更喜歡讓演員正面入鏡，演員得面對著鏡頭。

這是為了增強那場戲的情感張力。若用兩架攝影機來拍兩個人物之間的對話，演員得稍稍偏離正反拍鏡頭的中軸線。然而對非專業演員來說，正面取鏡幾乎不可能，因為他們會一直想看攝影機鏡頭。我曾經試著用這種手法拍《第七大陸》裡的小女孩，就在她母親甩她一巴掌之前，沒成功。小演員因為沒有一個對象可以看，給了我們一個空洞失焦的眼神。如果是專業演員，我會在攝影機邊緣標示一個他們必須注視的小點，如此一來，儘管演員並沒有注視攝影機鏡頭，他們的目光還是幾乎都落在觀眾的眼裡。我在《白色緞帶》裡用了很多小演員，所以就避免使用這種手法。儘管如此，我仍試著盡可能靠近他們拍，雖然對演員來說很不舒服，幾乎像貼在攝影機上演戲，剪輯時卻能營造出跟對話者真正接觸的感覺。

《鋼琴教師》的燈光效果也是一件令人讚嘆萬分的傑作。

多虧了克里斯汀‧柏格的天分，我的攝影指導！在我的拍攝現場，我開拍前幾乎都會先檢視一下攝影機的螢幕，然後再按照需求調整。有時候我只移動了攝影機一公分而已，卻可能會讓我的夥伴有些掃興，不過他們全都知道我的習慣！相反地，我很少管燈光，除非真的發現有問題。由於經驗，我對燈光有很好的感知力。譬如說，我發現在室內時，透過窗戶的自然光和打出來的燈光，後者在鏡頭裡會顯得太強，並造成不真實的感覺。在一間像我們現在待的房間裡，要做到讓人覺得採光真實又自然非常困難。攝影指導由於多重任務在身，總是會有些問題他們沒發現到。在這種情況下，我才會出面干涉。大部分時候，我有道理的。不過，我不會插手管技術層面的調整，因為我不知道該怎麼做。我非常清楚應該在什麼地方放置攝影機，我自己一個人就能搞定，但燈光是一門真正的學問，我很高興能夠仰賴我那群優秀的夥伴。

您事先就知道您需要那一種光線嗎？您如何和攝影指導溝通呢？

當我在畫平面佈景圖時，我就明確標出了需要打光的位置，因為我知道我在哪裡需要有光。就像我很清楚知道某個時間某人會坐在哪裡一樣，所以我會在佈景圖上註記，哪個地方必須要有光源。不是說我們一拍完房間的全景鏡頭，在沙發旁馬上加

一盞燈後,就能立刻改拍中近景了。此外,如果是一個需要自然光的場景,我當然也會先告知攝影指導,我希望的光線是晴天還是陰天,由他來調度我需要的光線。

在《鋼琴教師》裡,大部分的戲您都是實景拍攝⋯⋯

艾莉卡的公寓、偷窺秀的小隔間,以及華特和艾莉卡第一次打得火熱的廁所,只有這三個場景是在片場裡重建的。我們沒辦法用其他方法來拍,真實場景實在是太窄小了。

還有兩幕,您用了非常久的鏡頭來拍一些空景。第一幕是艾莉卡在廁所裡時。在華特抵達前的一大段時間裡,您只拍了白磁磚⋯⋯

但是,這空無一物的場景被我們聽見的雜音給填滿了!

這樣的鏡頭您在片尾又用了一次:當艾莉卡往自己的胸部刺了一刀之後,您拍攝了空無一人的音樂學院外觀,唯一有動作的,只有來往的車輛、維也納的聲響及夜色⋯⋯

是的,那是電影尾聲,必須以這種延展時間的鏡頭來宣告片子的結束。至於在廁所那段,艾莉卡是為了上廁所而去,本來就需要花一點時間。在寫劇本時,我就先預設了所有這些真實時間。

您還調度了一個非常複雜的一鏡到底鏡頭:攝影機從華特打完曲棍球的溜冰場開始,一路跟著他,從他離開溜冰場到經過等待他的艾莉卡面前,然後再伴隨著這對情侶到隱藏的角落,隨後在那裡開始該段的主要情節⋯⋯

這是整部片最難拍的鏡頭,特別是對伊莎貝,她得偷偷吞下一些東西,隨後才能將它們吐出來。

這一幕也拍了很多遍嗎?

是的。我們事先排練了很久。伯諾除了要練鋼琴,還得學曲棍球,好確保自己在離

開溜冰場時不會滑倒。我們拍攝這個對演員來說超高難度的鏡頭時，大概先失敗了七或八次，才好不容易大功告成了一次。但我的助理告訴我，她在景框裡看到了化妝師，就在伯諾脫下曲棍球衣與裝備，準備去跟伊莎貝會合的時候。當時有三位工作人員合力幫伯諾卸除裝備，好讓他能盡快去和情人會合。其中一個人是我最喜歡的化妝師阮泰蓉（Thi Loan Nguyen），一個工作非常認真的泰國人，但她卻在不知情的狀況下出現在攝影機前。我簡直氣炸了！伊莎貝則大吼大叫！我們只好全部重新來過，卻永遠拍不到和失誤掉那次一樣好的鏡頭。眼看這一天的白天就快要過去了，攝影指導看到日光開始變弱，跟大家預告說，我們只能再拍最後一次，然後就必須收工。我開始生氣，因為我們將浪費一整個工作天。幸好，最後一次總算成功了！不過對大家來說，那天真的相當辛苦。而且伯諾那天心情很不好，因為他覺得那套曲棍球衣簡直是滑稽透頂！

伊莎貝在《鋼琴教師》裡的服裝和髮型演變讓人印象非常深刻，從一位嚴肅拘謹的老小姐，變成一個試著去放開心胸的人，即便她選擇的衣服並非總是開心明亮的……

艾莉卡的造型演變得感謝伊莎貝的鼎力相助。我對演員的造型相當在意。所有關於服裝造型方面的事，都是服裝造型師、伊莎貝和我三個人共同決定的。髮型的選擇也是。也要感謝化妝師的付出。然而，這一切之所以能順利進行，真的多虧了伊莎貝。她十分成功地化身為劇中人，並將角色逐漸崩壞的過程發揮得淋漓盡致。伊莎貝很清楚自己在做什麼，而且她什麼都會。

「只要找到合適的服裝，馬上就能得到劇中人物」，您是這種導演嗎？

不是。下筆寫某個人物之前，我就已經很瞭解他了。但這並不妨礙我對服裝設計的嚴格要求，對他們提出的建議也甚少滿意。唯一真的非常滿意的一次，是《白色緞帶》和莫黛兒‧畢克（Moidele Bickel）合作那次。每當我開始批評什麼時，她其實就已經發現不太理想了。她是個見識學問皆廣的人，我和她十分談得來。但在那之前，我總是很失望。這也是為什麼在那之前，我沒辦法吸引到想和我一起合作的服

裝設計。此外，我在看別人的電影時，也常對服裝造型很失望。服裝會傳達一個人的心理狀態，服裝設計卻只擔心他們的服裝適不適合演員穿。不過，我在拍《愛・慕》時非常幸運地遇見了凱薩琳・雷德里（Catherine Leterrier），我也希望能繼續跟她合作。

10

《惡狼年代》，九一一之後—瑪芮格的遠
見—無水無電的生活—楚浮和塔可夫斯基在
大霧裡—我的錯誤選角—節錄病—《隱藏攝
影機》強調謊言與罪惡感—鼻子受傷的丹尼
爾‧奧圖—設下陷阱讓觀眾跳入—我太太是
我的希區考克—皮耶和皮耶侯—用了白色光
線的黑色電影—我不信任那些參考資料

伊莎貝‧雨蓓

和《鋼琴教師》一樣，《惡狼年代》也是一個舊計畫。您於二〇〇三年拍，劇本卻在十年前就寫好了。您還記得當初寫劇本的初衷嗎？

這個主題恰巧符合了一九九〇年間的時代潮流。當時有很多電影都在探討大型災難。我的拍片計畫應該是因為耗資甚鉅，所以沒能引起製作人的興趣。我把計畫丟進抽屜，然後去做別的。拍完《鋼琴教師》之後，我本來應該先拍那部我才剛剛寫好，法國名製作人亞倫‧沙爾德（Alain Sarde）也同意製作的《隱藏攝影機》。我們也的確開始了準備工作。二〇〇一年，製作人克莉絲汀‧高茲蘭（Christine Gozlan）到坎城來跟我說，因為沒有籌到經費，他們得放棄了。我聽了簡直是勃然大怒，便

把《隱藏攝影機》轉而推薦給製作人瑪芮格，她當時也對這部片有興趣。就在那期間，九一一恐怖攻擊事件發生了，我認為那是拍《惡狼年代》的最佳時機。我把這個理由跟瑪芮格說，她卻沒被我說服，也不認為這部片會和《隱藏攝影機》一樣有賺頭。她的顧慮完全有道理。儘管如此，她還是同意製作《惡狼年代》，完全沒預料這部片不會是我最好的作品。為了完整敘述《惡狼年代》的產生過程，我必須告訴你，其實在同一個時期裡，我還有一個計畫也沒能完成：那是一個長達十集的未來世界電視影集：《凱文的書》（*Kelwin's Book*）。就類型來說，我一直對科幻片很有興趣，這個計畫從未問世實在很可惜。最近我還把腳本拿出來重讀了一遍，其實還挺不賴的。

您從沒拍過電視連續劇……

在今天，我覺得有點困難。因為奧地利的電視連續劇素質實在很糟。相反地，美國的電視影集，特別是 HBO 的，常常拍得比電影還要好。

科幻片吸引您的是什麼呢？

能夠透過一些極端的例子，探討現今的社會問題。也就是我拍《惡狼年代》時所做的。我試著在片中呈現我們身處的現今社會。我們處於毀壞邊緣，而且我們常常無視於毀壞的存在。

您以一位鄉下屋主被另一位霸占房子的父親謀殺的殘暴行為，開啟了這部片的序幕……

就歷史的角度來看，危機時期總是會發生這種殘酷野蠻的行為。

對您來說，使用這種情況的好處是？

這樣的開場讓我可以呈現，當我們必須為了生存而保衛自己時，我們是如何喚醒心中沉睡的獸性。一旦遵守的常規消失，其實不需要什麼了不起的理由，我們就能展露獸性。這正是動畫片《與巴席爾跳華爾滋》（*Waltz with Bashir*）[1] 想講的。劇中的年

1　以色列導演阿里・福爾曼（Ali Folman）製作的動畫片，2008 年上映。

————— 《惡狼年代》(*Wolfzeit*) —————

　　大災難後隔天，每個人都盡自己所能活著。安和她先生、兩個小孩伊娃與班，一起回到他們在鄉下的房子。房子卻被另一個拒絕共用的家庭霸占了。外來客起先威脅安一家人，最終在盛怒下槍殺了安的先生。年輕女子安只得帶著孩子逃走，沒有得到鄰居任何的援助。有位好心人給了她微薄的食物救濟。晚上，她和孩子躲在穀倉或鄉間的小房舍裡。有天晚上，班忽然失蹤了。他的母親和姊姊點了營火，好讓他能找到回家的路。第二天清晨，班又出現了，帶回一個孤僻又性情暴躁的少年。在與伊娃接觸之後，少年漸漸地變得比較有人性。他們一起逃到一個車站，車站裡進駐了大量來自各地的倖存者。大家對他們的反應相當冷漠。生存之爭使得生還者之間或多或少充滿攻擊性或狡詐陰險。這裡只訂了最基本的組織和規則，卻幾乎沒人遵守。以物易物的交易由一位被稱為科斯洛夫斯基的人管控著。某些生還者甚至將他視為上帝選派的人。某天，來了個賣水販，因為他帶來的水無法供應所有人，局勢變得更混亂。驚惶失措的伊娃隱瞞了父親已死一事，寫了封信給父親，告知他這裡的景況。不久之後，一群人聚集在鐵軌旁，希望能攔住下一班火車——承載了所有人希望的火車。在那裡，安見到了殺死丈夫的凶手，她告發他，卻因為缺乏證據而必須撤銷控訴。事件接踵而至。有個年輕女孩在大家沒發現的情況下自殺身亡。班聽了一個奇怪的吞剃鬍刀的江湖藝人說了有關以人獻祭的事後，思緒混亂，打算自我獻祭，投身於他準備好的鐵軌火堆裡。一位仁慈寬厚的男人說服了班打消念頭，並阻止他成為贖罪獻祭的受害者，還對班保證，不久之後一切都會變好。火車窗外的風景一幕幕閃過眼前。

輕人十七歲就上戰場打仗，很快就瞭解到如果不先開槍，自己就會被打死。這也解釋了《惡狼年代》一開始時外來客鳩佔鵲巢的行為。正是因為如此，我們才會進入……狼的時代！這部電影的片名引用自《埃達詩集》（*Edda*）[2]的一句話。《埃達詩集》是斯堪地納維亞半島神話與傳說的史詩集，匯集收錄在冰島的古老手抄本裡。在「皇家手稿」（le Codex）中，我們會讀到一位先知的預言，他描述了世界末日前那段時期發生的事。「諸神的末日」（Ragnarök）中則提到「風的時代，惡狼年代，誰也管不了誰……」

《惡狼年代》的劇本最大膽的地方是，它僅僅談論單一主題……
如何繼續以人性的方式生存下去。不過，這部片呈現了好幾種不同類型的狀況，那就像是兩個年輕人之間的愛情故事，也許沒機會一起走到最後，兩人之間卻有著無限可能。電影中伊莎貝・雨蓓兒子的行徑，也表現出偉大的人道精神，只不過方式比較反常，以為自我獻祭是解決問題的唯一可能途徑。

犧牲一個無辜的人以終止暴力行為。這呼應了吉哈爾（René Girard）[3]那本《暴力與神聖》（*La Violence et le Sacré*）裡支持的理論……
沒錯，我當初就是想到他。

但是，您給了另一個不同的結局……
原先的劇本裡本來沒有這個結局。一開始，我原本想像要讓這個兩百人的小團體一起走上街頭。我也拍了，但它實在不太合適，我不知道還能怎麼辦。我跟我的朋友亞歷山大・霍華茲談，他是位影評人，同時也是維也納電影資料館的館長，我之前提過他。依他之見，這部片需要有個轉折。於是，我想起了尚馬希・史陀布和丹妮葉爾・雨耶的電影《階級關係》（*Klassenverhältnisse*）[4]，遵照卡夫卡的意思：在片尾，他們全都坐上火車，一起朝前方駛去。因此我想像所有的演員都坐在火車上，但觀眾看不見他們，觀眾甚至搞不懂自己在哪裡，只見到車窗外的風景一幕幕地向後飛去，完全沒有人的蹤跡。這樣的詮釋，放在男人成功說服小男孩放棄自我獻祭之

2　埃達詩集是兩本古冰島有關神話傳說的文學集之統稱，分成《老埃達》和《新埃達》，是中古時期流傳下來最重要的北歐文學經典。
3　1923-，法國哲學家。
4　一部改編自卡夫卡未完成小說《美國》的德國電影，1984 年上映。

《惡狼年代》最後一個鏡頭

後，將會是最完美的景象。雖然我對這部片的整體不甚滿意，因為其中有好幾個地方都不成功，但這個結局卻非常美好。

讓我們再回到小男孩的舉動上。他的自我犧牲能夠產生什麼作用呢？我們能否大膽假設跟宗教有關？

這點我無法發表評論，這完全是個人解讀的問題。我想，每個觀眾會依照自己對人生和對超自然現象的想法，而對這個舉動有不同的看法。我們當然也可以覺得自我獻祭是愚蠢和無用的，那也是為什麼我決定加上火車窗外風景掠過這一幕。最終的樂觀主義在這個鏡頭裡。然而，我最初設想的「所有人一起離開車站」終場鏡頭，無法傳達出這樣意念，因為那也可能意味著一切都將繼續。窗戶開啟了某些也許並非憑空幻想的事物，也比一群人走向某個未知的方向來得不平庸。電影最後的樂觀主義在提耶希‧馮‧維夫可飾演的那個角色身上也找得到，那是個敵視外來人士的法西斯主義者，看什麼都不順眼，然而卻是他，竭盡所能地說服了小男孩。至此，我的寓言故事比那些主流商業電影更接近真實生活，主流電影裡的人物，通常被塑造成只有單一性格。

您在寫電影劇本時，就希望預留這種詮釋上的開放性嗎？

我一直都如此！那是我追求的目標：替觀眾留一個想像的空間，好讓他們能以自己的方式，用他們的文化和他們個人的思考模式，把這部片占為己有。

您如何接收不同文化背景的觀眾的迴響？

我覺得他們的反應很有趣。但那些反應也有一定的限度。因為，我們必須很清楚一件事：我的電影很少不觸動到「富有」國家的觀眾的內心。第三世界國家的人面臨的問題，並不是我的電影裡呈現的。此外，我想，我們必須瞭解作品本身的文化背景，才能明白它真正的價值所在。

您決定使用開放式結局時，就像《惡狼年代》，會先列出所有可能的詮釋方法嗎？

不會。我邊寫劇本，邊看著各種不同的可能性漸漸衍生，但不會去鑒別或統計它們。這樣比較有建構性。拿《隱藏攝影機》為例，我知道有好幾種反思的方向。片尾那場丹尼爾‧奧圖的兒子和莫里斯‧貝尼舒的兒子在學校階梯相遇的戲，的確可能會有不同詮釋的危險。但如果我們都以現實層面思考，只會剩下唯一的可能性。我的職責並不是幫那些沒找到答案的觀眾尋找答案。關於《隱藏攝影機》的結局，我寫了一段對話給那兩個男孩，並禁止他們和任何人談起對話的內容。然後我就把那張紙扔進垃圾筒了。

然後您就忘記上面的內容了？

沒有，我還記得上面寫的，但我不會說出來！同樣地，《白色緞帶》也沒有指出是否只有一個人犯下所有的罪行。其實有好幾個嫌疑犯。對我來說，這些開放結局在電影裡代表的層面，是最不重要的。想給它一個註解，便是限制了電影涵蓋的範疇，將其縮小至心理學的範圍內，但明明還有那麼多不同的切入角度。《白色緞帶》的信念並不在於知道誰犯下了那些醜惡的舉動。

您對《惡狼年代》有諸多批評，這些指責建立在什麼基礎上呢？

正如我之前所說，我在選角時犯了些錯誤，以至於有好幾場戲根本無法照著原本應該呈現的方向走。我可以舉個例子，因為它不會涉及到專業演員。那個吞剃鬍刀的男人。飾演這個角色的人，是我在坎城的小十字大道（Boulvevard de la Croisette）上發現的，他當時正在表演吞刀。他很棒，但就是沒辦法演好他的角色。我們已經縮減了他的台詞，儘管如此，那場戲還是不存在。但那是一場非常關鍵的戲，小男孩就是聽了他說的以自焚自我獻祭的故事，才會產生相同的想法。也因為這場戲沒拍成，觀眾自然不會將他們聯想在一起。

還有其他場拍不好的戲也被我剪掉了。例如有好幾場某個角色的軸線劇情，但演員的演出實在太假。還有像是演員記不得台詞等。不過那都是我的錯。一個糟糕的選角永遠都是導演的失誤，而非演員的錯。總而言之，我剪掉了很多場戲，也因此減低了劇情的複雜性。也有幾場戲是因為其他理由而刪除的，比方說那個因為被強暴而自殺的年輕女孩。那場戲本來應該讓人極度驚嚇，卻由於燈光不對，我們根本看不清楚到底發生了什麼事。這部片真的有太多缺點了，無法發揮我所想的。而且，這部片太長了，又因為它的晦暗美學而不是太容易觀賞……我相當失望。當我開始剪輯時，我心想，這下可完蛋了。

您到了剪輯時才發現問題嗎？

不是，拍片時我就發現某些演員無法勝任他們的角色。但要換角已經太遲了。

《惡狼年代》裡怎麼會有那麼多知名演員呢？

我不是因為他們的知名度才選他們，而是因為我認為他們是詮釋角色的最佳人選。即便他們全都不是我的首選，我甚至還請了幾個沒空檔的演員來。除了某些演員是例外，我的演員常常都不是什麼大明星。他們只在法國有名而已。就連帕特里斯・夏侯（Patrice Chéreau）都稱不上是什麼大明星。他是以導演的身分出名的。我想找一個真正有智慧的人來演他那個角色，我認為他把那個角色詮釋得很好，表達了那角色強烈的個性。

您為什麼沒有多用一些奧地利籍演員呢？這是一部法國和奧地利合作的電影。

我不想這麼做，不想像《鋼琴教師》一樣，在長段的情節裡，演員們以兩種不同的語言對話，那實在太複雜了，我只得決定所有的重要角色都由法語演員擔任，所有的次要角色與臨時演員則由說德語的人來演。

帕特里斯‧夏侯及奧力維‧古何梅（Olivier Gourumet）

《惡狼年代》是您第一部用廣角鏡頭拍攝的電影……

而且是到今天為止唯一一部。我們本來也打算用廣角鏡頭拍《白

莫里斯‧貝尼舒，伊莎貝‧雨蓓，路卡斯‧畢斯恭裴（Lucas Biscombe），艾娜伊絲‧黛夢思堤（Anaïs Demoustier）

色緞帶》，但那部片最合適的規格還是原本一‧三三的版本。由於不可能了，因此我決定用一般的標準格式一‧八五。一般來說，我的電影場景都發生在公寓裡或是室內，只有《惡狼年代》大多在戶外，在一片空曠的大自然裡、在大霧中，自然就需要用比較寬的鏡頭來拍。

那個在大霧中拍攝的鏡頭使得攝影成果太美了，讓我們想起安東尼奧尼的《紅色沙漠》（Il Deserto Rosso）。

安東尼奧尼的運氣比較好，在有真正大霧的波河平原上拍攝。反觀我們，得自己想辦法製造大霧。我們先用機器造霧，然後再加上電腦特效，因為以那麼寬的景來說，我們永遠不可能有足夠的真實大霧能填滿整個景框。這讓我想起塔可夫斯基[5]《鄉愁》（Nostalghia）一片的影片製作特輯。他坐在他的導演椅上，有人來跟他說要開始拍了。他站起來，凝望著他眼前那一大片空曠，然後說：「我說過要『大霧』！」

5　1932-1986。俄國電影導演，作品特色為極端的長鏡頭和令人難以忘懷的美麗影像。

接著就轉身回座了！也讓我想起楚浮的《夏日之戀》，他是如此地成功，以至於讓畢・蘭卡斯特（Burt Lancaster）[6]印象深刻，他的製作公司打電話問楚浮的製作公司，楚浮到底是怎麼拍出那麼美的濃霧來。楚浮的回答是：「我們等！」

談到楚浮，他對那些以德軍占領法國時期為題的電影有個理論。為了讓我們相信他，他非常肯定地表示，在那些電影裡不能出現藍天。在您這部世界末日後的電影中，您也有這類想法嗎？

那正是我拍攝《第七大陸》時的做法，觀眾從未在片中見到天空，除了懸掛在公寓牆上照片裡滿是雲彩的天空。相反地，《惡狼年代》一開始，當一家之主被殺了以後，伊莎貝・雨蓓和兩個孩子逃離鄉下的家時，天空豔陽高照，就像是柏格曼某些電影裡一樣。儘管是非常淒慘的悲劇情節，柏格曼卻經常呈現陽光四射的影像。他後來還為此作了解釋：他小時候那些最糟糕的惡夢，都發生在豔陽高照的時刻。

您的外景是在哪裡拍的？

奧地利的布根蘭邦（Burgenland），與匈牙利交界的地方。電影最後一幕則在瓦爾德威爾特（Waldviertel）。我們得在相距甚遠的地點拍片。奧地利是個人口密集的小國家。除了高山，人口眾多的奧地利境內實在很難找到一塊如處女地般的原始風景。片尾那些從火車窗往外看到的風景，其實是一塊軍事演習用地。這也解釋了為什麼那裡沒有任何房舍。

您片中的夜戲同樣令人印象深刻：幾乎是完全地黑暗，只能隱約見到主要的東西。

那代表了許多的工作。首先，在拍攝現場，我必須不停地和攝影指導交戰，因為他一直怕觀眾會看不清楚。接著，由於他還是拍得讓人看得太清楚了，所以我會在校準時要求把光線調得更暗些。我想要一部非常昏暗的電影，就跟現實中停電時一樣。

6　1913-1994，美國電影演員。

就像同樣描述大災難的電影《摩爾人之首》一樣，在《惡狼年代》中，政界力量並未直接介入。

如果我們讓政治介入，會變成輕易就能找出有罪的人。這部片會成為一場口水戰，而我，特別不想拍反映現今時事的政治片。雖然《班尼的錄影帶》談論的是納粹主義——如果我們想這樣說的話——但是以一種迂迴的方式。我對內含政治寓意的電影完全沒興趣。除非是某個國家某段特別歷史時期的產物。舉例來說，加夫拉斯（Costa-Gavras）[7]的《大風暴》（Z）就是一部我非常喜歡的電影。及時開拍這樣一部片以對抗希臘軍政府政權，無疑是誠實正直、勇氣十足的。而且《大風暴》拍得非常好，十分有效率。倘若我也得在革命時期拍一部政治電影，那在奧地利這個什麼也不會改變的地方，是不可能發生的。我甚至覺得，當真相很明顯更複雜時，拍這種片有點太輕易就揭示了政治界那幫人犯下的明顯錯誤。

在這部片的眾多角色裡，我們沒看到任何一個代表政界的人物。

事實上，只有貝尼舒飾演的角色在轉述他從收音機裡聽到的廣播，比如某些地區的疏散狀況。而這也是為什麼事情會演變至此，因為政界和人民完全沒有直接接觸。人們只能靠著收音機連結來面對政令，沒有商量討論的管道。於是，人們成了事件的受害者，政治則淪為一無所用。《惡狼年代》裡唯一和政治沾上一點邊的人，是那個由奧力維·古何梅飾演的角色。他自己宣稱是老大，組織了讓整個團體存活下去的方式，並藉此從中獲利！

您的電影最令人讚賞的部分就是，所有的行動幾乎從未透過言語表達，全都藉由劇中人物的舉止來表現。

除了《鋼琴教師》，因為它是一部改編作品。就像你在報章雜誌讀到的，在我的電影裡，只有行為舉止，沒有心理分析解釋。也就是我之前提過的、啟發我拍《第七大陸》的那篇雜誌文章。雜誌記者找了很多解釋，替那個自殺家庭的父親作辯護：他欠了很多錢；他去看過心理分析師，因為他無法滿足妻子的情慾……然而，世界上有成千上萬的人都遇到相同的問題，他們可沒有殺光全家人！我們不可能在一篇

7　1933-。希臘裔法國導演、製作人。

文章中，甚至是一本書，還是一部電影裡面，去探討某個行為背後所有複雜的可能動機。就算我們明知如此仍然試圖去做，那也只是為了讓大眾安心，粉飾太平而已。不幸的是，事實並非如此。

這種透過劇中人物的舉止來傳遞觀念和見解的方式，就觀眾而言，是某種廣義的觀察嗎？

不是，因為觀眾並非在觀察，他們只是在觀看，看一些我呈現給他們看的現實碎片。就像在現實生活中，我們永遠都不會知道所有的真相，只懂一些零碎的片段。而我們感知到的世界，永遠都是被分割成塊的。譬如說：《隱藏攝影機》裡有關於

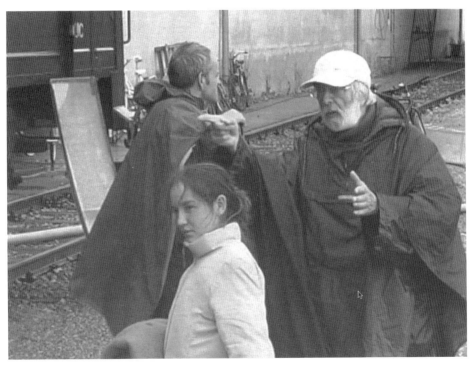

漢內克指導艾娜伊絲‧黛夢思堤演戲

謊言的探討，我們即將談到這部片。但是在日常生活裡，我們永遠不知道對方是否在說謊。如果我們有能力識破謊言，那也就沒有說謊的必要。但實際上並非如此，因此所有的人都說謊，而我們也必須接受謊言的存在。如果有個人肯定地說一件事，但另一個人說的卻完全相反，我們永遠都不會知道真相在哪裡。

您構思這部片，是為了讓觀眾感受到電視新聞報導的那些事？

不是。這是種歸納法的解釋。當我寫一個電影劇本時，我不會告訴自己，我打算寫這個還是那個。我先有一個想法，然後發展它。就像《惡狼年代》，突然沒水也沒電了。兩件簡單的東西，但它們一旦消失，便會完全改變我們的生活。這個假設讓我很感興趣，所以我開始思考，創作出接下來將發生的事。而不是以解釋某事為目的。只有當一切都完成之後，我才能告訴你，我的電影想探討什麼。但我覺得這是種減化，我不喜歡。就像染上那種到處都是的節錄病，人們要求你只能用兩行字來概括說明你的計畫！簡直是瞎搞！我們絕對不可能將一部兩小時的電影，或是一本三百頁的小說，濃縮成幾行文字！這麼做的目的為何？為了能在所有報章雜誌上都有篇小小的文章，好激起觀眾的好奇心？我自始至終都拒絕這樣做。我也總是拒絕以兩頁長的動機信概述一份電影劇本。我有好幾個計畫都是因為這類拒絕而無法完成，不過既然如此，那就算了。只有《白色緞帶》一片，我接受了這個原則。但是我拜託尚克勞德・卡黎耶（Jean-Claude Carrière）[8] 寫那兩頁，因為我寫不出來。

《惡狼年代》上映時，好幾篇影評都提到您的靈感來源是《安德烈・魯布列夫》（Andreï Roublev）[9] 這部電影？

我倒從來沒想過這點。我非常喜歡塔可夫斯基的電影，但他是一個除了掉進模仿他的陷阱裡，否則就無法靠近他的世界的創作者！的確有點可惜，他的天才阻礙了電影詩意學的某些風格，我們不可能在試著去做時，不被比較而打垮。正如我跟你說過的，有人問我最喜歡的十部電影，現在我的首選就是《鏡子》。就我而言，那是一部獨一無二的傑作。在整個電影史上，沒有人能超越他。甚至塔可夫斯基其他部片也無法跟它比。那部片簡直就是個奇蹟！人們給予它無以數計的解釋，卻沒有一

8　1931-。法國作家，劇作家，導演，作曲家。
9　塔可夫斯基於 1966 年所執導的電影，以十五世紀俄羅斯聖像畫家安德烈・魯布列夫的生平改編而成。

個能夠完整地解釋什麼才是最基本的，就像所有那些偉大的藝術作品，是不？

我們也無法掌握另外一部片，因為所有的都藏起來了⋯⋯《隱藏攝影機》！
這真是超棒的串場！

能請您談談《隱藏攝影機》的創作由來嗎？我們曾經讀到，這部片源自您在德法公共電視台（arte）看到的紀錄片。
不，不，我看到那部關於一九六一年十月十七日悲劇事件[10]的紀錄片時，我已經在構思劇本了，它只不過提供了一個我需要的政治事件。我想說的故事是，一個小男孩因為吃醋，告發了另一個男孩。但當男孩長大後重新面對這段過往時，他甚至比從前更有罪惡感。在告發事件的當時，主人翁只是個小孩子，他的自私行為和所有那年紀的孩子都一樣。但作為一個成人，他應該有機會做出不同的反應。

換句話說，那一天您也可能看到發生在另一個國家的類似主題紀錄片，然後給予這個隱藏集體犯罪的主題別的國家認同？
那是美國人想重拍某部片時會做的。他們可能會找一個雙親都被狂熱份子殺害的黑人小孩。不管是哪一個國家的過去，我們都能找到類似的不可告人事件。

您開始籌畫《隱藏攝影機》時，就已經想在法國拍攝了嗎？
是的，我立刻就決定要在法國拍，並以多國聯合製作的方式進行。我想借重法國演員的好演技和他們的國際名聲。丹尼爾・奧圖與茱麗葉・畢諾許在英國本來就深受讚許，這部片在英國也獲得特別大的迴響。《隱藏攝影機》超過一百萬人次的票房，打敗了所有曾經在英國發行的藝術電影，不論那些片發行了多久。相反地，《白色緞帶》以那些在英國不出名的演員為主角，就沒有獲得同樣亮眼的成績。

您寫的時候就已經想到丹尼爾・奧圖了？
是的，喬治這個角色是為他量身打造的。我覺得丹尼爾是他這一代法國演員中最優

10 1961 年 10 月 17 日，巴黎警方對阿爾及利亞民族解放陣線（Fédération de France du FLN）在巴黎發起的遊行所做的血腥鎮壓事件。

秀的。感覺上有點像尚路易‧坦帝尼昂（Jean-Louis Trintignant），好像總是藏著祕密似的。丹尼爾的個人特質存在著某種東西，特別是在他的臉上，總帶有一絲神祕。丹尼爾有一天告訴我，他的演員生涯全靠那場害他鼻子斷掉的意外！說得非常有趣、謙虛，而且說得太正確了，因為他臉部不規則的線條似乎像在隱瞞著什麼。不過，這可不是鐵律，我們還是能說出一大堆演技不好的斷鼻子演員。丹尼爾的舉手投足有種獨一無二的特質。儘管他偶爾也會扮扮小丑，但他其實是個挺害羞且保守的人。我非常喜歡他。而且他什麼都能演。他其實是以喜劇演員出道的。

我們明顯感受到您對演員的忠誠，像是莫里斯‧貝尼舒，您在賦予他《隱藏攝影機》裡那個比較吃重的角色之前，早在《巴黎浮世繪》和《惡狼年代》就用過他。我們還能舉出娜塔麗‧理查德（Nathalie Richard）和丹尼爾‧居瓦勒（Daniel Duval）這兩個人。還有像是瑪依莎‧馬依加（Aïssa Maïga）、佛羅倫斯‧盧瓦黑—蓋爾（Florence Loiret-Caille），當初在《巴黎浮世繪》都還只是沒沒無聞的小演員而已。

在我拍的德文片裡，我也是這麼做。我對我的演員就跟技術人員一樣。如果我們第一次合作愉快，沒有理由不繼續合作下去。因為這樣能讓我們的下一部片有更好的開端。我們已經很認識彼此，工作起來就會更快更好。如果用一個不認識的人，等於像在冒險：即便有共同的喜好、很容易溝通，但他有可能沒辦法和劇組一起工作。這是為什麼即便是一個不重要的小角色，我只用接受試鏡的演員。如果演員拒絕試鏡，我就不會用他。這種情形我只遇過一次，是一個有名的影視兩棲德國演員，他本來要演《白色緞帶》裡那個想嫁給小學老師的女孩的父親。但他拒絕來試鏡。我跟他解釋，我不是懷疑他的演戲天分，但我想知道我們是否能一起順利工作。要是我們之間合作得不順利，他可能就會演得很糟糕。不過，有一點倒是千真萬確，我永遠無法躲掉選角的失誤，就像是《惡狼年代》的某些角色，還有《班尼的錄影帶》一開始用的那個主角。

連像丹尼爾‧奧圖這樣的演員，也需要試鏡嗎？

《隱藏攝影機》(*Caché*)

　　巴黎著名的電視文學節目主持人喬治收到了一捲錄影帶。我們在影片中看到他和妻子安，以及他的兒子皮耶侯住的那條街和他們公寓的大門。此外，包裹裡還附了一張有著血淋淋圖案的圖畫。其他錄影帶陸續寄到。警察卻完全沒有出手相助。其中一捲拍的是喬治渡過童年的地方，他們家的農莊。主持人詢問喬治的母親關於馬耶締的事。馬耶締是他們以前雇用的阿爾及利亞籍農工的兒子，喬治曾經夢到他。然後，喬治的假設被確認了：又有新的錄影帶寄來，裡面拍了一輛車以及如何去馬耶締位於羅曼維爾的公寓路線。喬治按照路線到了馬耶締家，但馬耶締堅稱那些錄影帶不是他寄的。喬治對妻子隱瞞了這次會晤，他卻收到了一捲這場會面的錄影帶，安看到了。喬治為了替自己辯解，便和妻子詳述馬耶締的故事。馬耶締的雙親在一九六一年十月十七日阿爾及利亞民族解放陣線所發起的遊行中喪命，於是喬治的爸媽決定收養馬耶締。極度不安的喬治為此而吃醋。

　　有一天晚上，皮耶侯沒有回家。喬治請警方逮捕馬耶締和馬耶締的兒子。第二天早上，皮耶侯出現了：他前一晚在同學家裡過夜。馬耶締請喬治到他家去。這個阿爾及利亞人非常冷靜地重申自己的清白，然後突然舉刀自刎。警方確認了馬耶締的自殺。馬耶締的兒子跟蹤喬治到他上班的地方，試圖說服喬治自己並非錄影帶的拍攝者卻徒勞無功。喬治回到家裡，吃了顆藥準備睡覺。半睡半醒間，他想起馬耶締小時候被迫離開的景象。馬耶締被帶到遠離農莊的地方。實際上這個分離是因喬治而起，才六歲的他，指控馬耶締就為了嚇唬自己這個簡單的理由，殺了一隻公雞。

　　在校門口，馬耶締的兒子和皮耶侯搭訕。兩個年輕人一起談了好一陣子之後，馬耶締的兒子先行離開。皮耶侯則和同伴們會合。

丹尼爾不用。《愛・慕》的尚路易・坦帝尼昂也不需要，我們如果會處不好，我會非常驚訝的。我和那些演技派演員從來就沒有任何問題。就連有難相處名聲的伊莎貝・雨蓓，我們也只有過一次爭執而已。那是在拍《惡狼年代》時。我們爭執的是他們到車站時那一場戲。她應該向車站裡的人介紹孩子，並說出自己的名字。她卻突然丟出一句說，在這種情況下，要是她，絕對不會這麼說。我回答她，現在不是她在說話，而是她飾演的人物在說話。她很不高興地回我：「你都不給我自由發揮的機會！」伊莎貝生了五分鐘的氣之後，便演完那場戲，然後很快就忘了這個不愉快。演員很棒的時候，戲導起來常常都很容易。

這應該就是您夫人蘇西的例子吧！她幾乎出現在您大部分的電影中！
她是我的希區考克！我只有在《巴黎浮世繪》、《惡狼年代》和《白色緞帶》三片中，沒辦法替她安排一個角色。

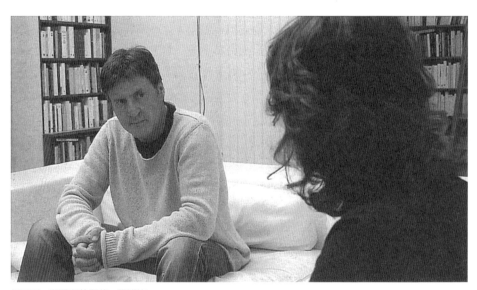

丹尼爾・奧圖和茱麗葉・畢諾許

從《第七大陸》開始，我們就見到她的演出了……

只有背影，在一家高級熟食店裡，她就在買餐點給女兒和丈夫吃的女主角身後，這幕是那家人集體自殺之前。到《愛·慕》為止，蘇西還參與了六次演出。在《愛·慕》一片，她在亞歷山大·薩洛演奏會後的恭賀人群裡。

在《班尼的錄影帶》裡，蘇西坐在埃及餐廳的露天座位裡，在《大快人心》和《大劊人心》，她是主角鄰船上的乘客，在《鋼琴教師》一片，我們在私人演奏會的觀眾群裡瞥見她。至於《隱藏攝影機》，她則只是個背景，在糕餅點心店裡，她站在茱麗葉·畢諾許和丹尼爾·居瓦勒的身後。

……她站在克里斯汀·柏格的妻子瑪麗卡·格林（Marika Green）身邊，瑪麗卡是布列松執導的那部《扒手》（*Pickpocket*）的主角。《班尼的錄影帶》裡有一組插入鏡頭，蘇西有句話要說，類似像「天還不夠黑！」這樣，我大概拍了十五次，因為她真的演得不夠好！她到現在都會拿這件事來開玩笑，不過在那個當下，她真的絕望

（左起）娜歐蜜·華茲，蘇西及羅伯特·盧朋（Robert Lupone）

到崩潰！同樣的事也發生在《鋼琴教師》。我當著所有人的面衝她大喊，不要再用之前那樣的眼神看！她常常提到這件事，而且在片場休息時，坐在她隔壁的人甚至跟她說，嫁給一個導演應該很辛苦！

那您自己呢？您從未想過出現在自己的電影裡嗎？

我出現過一次，好險你還沒看過……《大型笨重物》！這部片裡有一幕，有個老先生從他家下樓，要去坐那輛他叫來的計程車。就在此時，有個年輕人跑到他前面，搶先坐上了車。我覺得飾演年輕人的臨時演員演得實在太糟糕了。所以我解雇了他，而且我認為我們已經浪費掉太多時間，就決定親自上陣。這是我所有的電影中，我唯一出現過的一次。因為這部片徹底失敗，所以我決定——以迷信為由——永遠都不會出現在我的電影裡！

如果是別人的電影呢？

我在米歇埃・凱瑟勒（Michael Kreihsl）一九九六年拍的《夏芒的意外事件》（*Charms Zweischenfälle*）演過一個小角色。夏芒是個非常有趣的超現實主義的俄國人。在某一場戲裡，那個由導演親自扮演的角色，嘴裡叼了塊奶油來到我面前。我則是打開冰箱，好讓他能把奶油放進去。我們因此看到冰箱裡擺了二十幾塊有著同樣齒痕的奶油。接著，這個男人跟我要錢，然後我把他趕了出去。演這場戲時我非常享受，卻讓整個劇組備感壓力。因為導演要我光著腳，躺在一個沒有床墊的床上，他們卻沒有在我的腿上打光，大家會看不見我光著腳。我便要求他們把燈光打亮一點。那個攝影指導很討厭我。

他們為什麼會請您演這個角色？

因為導演是我的朋友。

從此以後，您沒再參與其他電影的演出了？

沒有，不過我願意演修士的角色，因為我覺得他們穿的帶帽長袍很酷。或者是演一

個精神科醫生也行。我只能勝任這兩種角色。

等待您下一次的演出時，讓我們回到《隱藏攝影機》。您再一次證明了，實際上發生的事與我們領會到的事之間的差異。然而，這次您選擇了數位化拍攝，模糊掉更多的線索：從開場鏡頭就設下陷阱，用全螢幕拍攝主角正在看的那卷錄影帶。

我打算從電影一開場就讓觀眾發現，自己將成為何種程度的影像受害者。

您在寫電影劇本時，就已經有用高畫質數位影像拍攝的想法了？

是的，因為《隱藏攝影機》是《班尼的錄影帶》的反差。在《班尼的錄影帶》裡，有電影影像和錄影帶影像之間本質上的差距。但在《隱藏攝影機》中，我想讓觀眾不斷地掉進我為他們設下的陷阱裡。為了達到這個目的，必須讓敘述故事的電影和被錄下來的影像畫質相同。

下筆寫劇本之前，您諮詢過電影數位拍攝的成熟度嗎？

有，我和我的攝影指導克里斯汀・柏格談過。

這是克里斯汀・柏格拍的第一部數位電影？

是的，對我們所有人來說都是，那簡直是場惡夢。當時的數位攝影機功能不像現在的那麼完備齊全。我們必須在一個小小的螢幕上看拍出來的毛片。我們還遇到了所有可以想見的問題。譬如，攝影機的電扇會發出恐怖的噪音。所以我們得替它蓋上一層毯子。但這樣它又會變得太熱，因此我們必須每隔一段時間就停機，讓攝影機降溫。另外一個例子是，奧圖第一次去見貝尼舒那場戲──觀眾在電影裡一共看到兩次：

一次是為了描述現況，另一次則是被人錄下來的影像，所以影像角度有一點偏——我們一共用了三台攝影機。我監看三台攝影機時，發現第三台的影像是模糊的。攝影技術人員跟我說，應該是因為線路的問題，只有在螢幕上是模糊的。我不相信他說的，而且我想的果然沒錯：拍出來的影像真的是糊的。他們全都是數位攝影機的專家，可是在場的任何一位技術人員居然都無法完全駕馭好這部機器。那時候，我們真的是處於實驗狀態。

錄像技術的選擇使您的創作形式面目一新，也讓您在自己熟悉的主題中，更能有所發揮。您還呈現了，即便是一個知識份子，就像丹尼爾・奧圖演的角色，當他面臨即將失去工作的危險時，有可能做出最原始的行為。

他的確打算為這件事戰鬥，因為工作就是他人生的全部。然而，當他的行為使他落入陷阱時，他的問題便回到了過去。他萬分肯定那些錄影帶是貝尼舒演的那個角色馬耶締寄給他的，於是直接去威嚇馬耶締，而不是向他致歉、承認自己已經忘記當年所做的一切，願意盡其所能來幫助馬耶締。如果當初他是這樣反應的話，問題已經解決了一大半。

相反地，當喬治提議用錢來幫助馬耶締時，是為了更徹底地羞辱他。

喬治無法忍受別人指責他，因為他掩飾了自己當年的罪行。他也沒辦法向妻子坦誠，因為他對自己得去見馬耶締的真正理由扯了謊。

所以說，《隱藏攝影機》是一部以「謊言如同人類生存起源」為題的電影？

就和生活周遭經常發生的一樣。每個人都在自己心中祕藏著往昔做過的難以啟齒行為，並竭盡所能地想盡快忘記它們。

片中主角在他的專業領域也做出相同反應：監看他的文學節目如何剪輯時，他要求剪掉某些片段……

在這裡，我們可將它視為職業上的慣用手法。

·

但您會拍這一段，應該不是因為湊巧⋯⋯

那當然！

就像那段瑪薩琳・彭若（Mazarine Pingeot）11 的節目——瑪薩琳是密特朗（François Mitterrand）「隱藏」起來的私生女。您在寫電影劇本時就已經知道這個狀況了，還是您先行打探過？

沒有，是瑪芮格建議我用瑪薩琳・彭若的，她也告訴我瑪薩琳的身分。我馬上就決定把她加入電影中。

不少影評將《隱藏攝影機》的主角喬治拿來和王爾德（Oscar Wilde）12 的格雷相比：都是形象溫和的公眾人物，內心卻隱藏了一個可怕的人⋯⋯

我們不應該太誇張，畢竟喬治犯下的罪行並不是真正的犯罪。當他是小孩子時，並不清楚自己的行為會導致什麼後果。長大成人後，當他再次面對自己以前的犯行，感覺自己被逮住了，就以某種令人厭惡但非常人性的方式做出反應。因為無法接受自己的罪行，所以怪罪他人：這是一種很容易理解的行為。然後，馬耶締自殺了，他的罪惡感又再度出現。當馬耶締成為真正的受害人時，喬治便跌入了某個幾乎是悲劇的陷阱裡。但他無法預見這些；通常，人在生活中遇到傷害，不會就這樣自殺。就像是一個習慣開快車的人，有一天突然撞死一個小孩，他的一生絕對會因此而永遠痛苦不安。而這個意外，來自於他那直到出事前一刻都未曾導致悲劇的慣性行為（開快車）。這就是人生的複雜。但這並不代表我們的行為不檢點、我們就是個沒人性的人。

關於這一點，「人不可能逃脫那無法對抗的人性罪惡感」，我們覺得《隱藏攝影機》表現得十分明確。做得最出色的就是我們已經講過的最後一幕。那一幕相當難解讀，以全景來拍馬耶締的兒子和喬治的兒子在人來人往的學校門口會面的場景。某些觀眾甚至沒發現他們出現在大銀幕上⋯⋯

要是在電視的小螢幕上，就更看不清楚了，因為這個鏡頭太廣而人物太小！就算是

11 1971-，法國作家與哲學教師，法國前總統密特朗的私生女。
12 1854-1900，愛爾蘭作家、詩人、劇作家，英國唯美主義藝術運動的倡導者。

在電影院裡，還是有一部分觀眾會沒看到他們。不過也只好算了，因為我實在想不出來還有什麼方式能拍這一幕。

這非常有可能是因為，最後一幕的畫面下方出現了一輛停在校門口的車子車頂。取景不太嚴謹，比較像是監視器裡的畫面，而不是您拍攝的畫面……
但是，對於畫面出處所產生的懷疑，其實應該是雙向的：如果我們認為它是事實，那它就有可能是被錄影帶揭發的。反之亦然。

雖說如此，這個相當特別的取景，非常有可能讓人誤以為是錄影帶的主人所拍，或者也能說成，它象徵著一種不分時間性與通用性的人性檢視？
這就是個人解讀了，我不想評論。

到目前為止，關於這個結局，你遇過能給出好解釋的人嗎？
沒有，因為不只有一個合宜解釋。這點非常明顯。這個結局本身就是為了引發各種不同的見解，所以不可能只有一種解釋。我們會在其中看到自己內心想看到的。就像在現實生活中一樣。我們會分析某些事物，因為覺得它能為我們帶來這個或那個，但事實上，我們永遠都不會知道。

但是，您呢？您自己有一個解釋嗎？
沒有。不過我知道是什麼，畢竟這場戲的對話是我寫給在學校門口碰面的兩個年輕人的。

您似乎永遠都不打算揭露那段對話的內容……
沒錯，因為那樣會產生反效果。況且那也不是這部片想探討的主題，只不過是一種用來吸引觀眾注意力的手段。然而，現在的人因為深受美國電影和電視的影響，以至於完全看不懂結尾。我已經收到證據：蘇西接到非常多朋友打來的電話，先說了很多關於電影的正面評價，然後才承認看不懂結局。

《隱藏攝影機》最後一幕

再回到電影裡的影片，那段錄下喬治第一次去找馬耶締的影像實在不好看，尤其是相比於兩人完美的頭部特寫……

之所以會這樣的原因是，那些組成畫面的線條並不是完美的平行。第三台錄影機當時專拍丹尼爾一個人，好拍下那些反拍的鏡頭。這場戲的部署非常難安排，因為兩位演員都在移動，而每一台攝影機都得在另外兩台的拍攝範圍之外。這整場戲都是棚內作業沒錯，但專業又純熟的佈景和技術人員全亂成一團，想盡辦法藏住架設攝影機的地方。

丹尼爾的家也是在棚內重建的嗎？

是的，這樣我們才能依照需求搭景。不過，搭景的靈感來自於某次為了房屋外觀勘景時碰到的某間房子的屋內真實擺設。我在無意間找到這棟房子。原本我只是經過它的前面，打算去看另一棟房子。但它的地理位置跟周圍其他房子是如此地不同，立刻就吸引了我的注意。就我的劇情而言，拍攝這棟房子能夠再次呈現以小見大。它代表了某個我們會覺得自己將受到良好保護的地方。白色的外牆賦予了它一種宛

如一九三〇年代裝飾藝術風格建築的奢華風貌。除此以外,這棟建築裡真的有一間藝術工作室,打中性燈光和佈景都非常方便。打從一見到這房子的外觀我就明白,我們絕對可以從中省下不少打燈光的麻煩。

矛盾的是,從電影一開始,這種中性和散漫的光線營造了某種不安的氛圍……
黑色電影使用的典型光線太過沉重了,我們得做出不同於觀眾期待的事,把我們想呈現的東西「隱藏」起來,才能更有效。

您似乎賦予運動很重要的地位?我們注意到您的電影裡反覆出現各種運動:《禍然率七一》的乒乓球、《大快人心》的高爾夫球和帆船、《鋼琴教師》的冰上曲棍球、《隱藏攝影機》的游泳、《白色緞帶》的馬術。
運動一直都是一種壓力的表現,一種人生在世就必須活動的表現。這是一般人從事

丹尼爾‧奧圖與莫里斯‧貝尼舒

運動的態度，但我並不是這種概念的忠實擁護者。我是個滑雪愛好者，但我滑雪只是為了讓自己開心，不是為了贏什麼獎。耶利內克寫過一篇關於運動的文章，〈運動這玩意〉（"Ein Sportstück"）。她和運動的關係也不太好，就像我一樣。她指出，要是我們無法接受這種加諸於自己身上的強大壓力，在這個領域裡就什麼也做不成：真是一個針對資本主義社會生活的最佳比喻。在《鋼琴教師》裡，耶利內克讓華特從事運動，就是為了強調他原始的那一面。

在您的電影中，運動只在唯一的一場戲裡成就了一項真正的自我實現，就是在《隱藏攝影機》裡，畢諾許與丹尼爾的兒子皮耶侯贏了游泳比賽⋯⋯
也為他的雙親帶來一段美好時光，使他們暫時忘卻自己遭遇的問題。然而，游泳訓練那一段，我們看得很清楚，那孩子無法逃離我提及的壓力。

皮耶侯有個提問是沒有回答到的，他懷疑他母親和居瓦勒飾演的皮耶有婚外情⋯⋯
關於這個，我之前就跟畢諾許說，當她和居瓦勒在一起時，請她把居瓦勒當成她真正的情夫來演，當她和演她兒子的演員萊斯特・馬開東斯基（Lester Makedonsky）在一起時，則要把居瓦勒當做不是她的情夫來演。這樣觀眾就無法得知真相了。

可是，皮耶和皮耶侯？
沒錯，這也許並不是偶然⋯⋯

在那些您從這部片到那部片都不斷重提的主題裡，其中一個主題是使用「我愛你！」這幾個字。說這句話的時候，傳統作法都會配上小提琴，但在您的片中，這句話沒有帶動什麼猛烈的激情⋯⋯
有的，只是在我的電影裡，這幾個字只會在艱困的情況下被使用，讓人以此對抗那些艱難。這句話被當作是一種幫助、安慰，或使人平靜下來，也不僅限於情感範疇。此外，由於我的電影在探討人的行為，所以，時不時聽到「我愛你」不算什麼

巧合。不過，其實我想到的是另一句我更常在電影中用的話：「對不起！」我確信在其他導演的片子裡，這句話不會如此頻繁。同樣地，還有另一句話我也很喜歡用：「我不知道！」

在《隱藏攝影機》裡，您以電影語言試著表達主角腦袋裡的所思所想。就像丹尼爾·奧圖飾演的喬治，當他收到嘴裡流血的圖畫時，那個一閃而過的鏡頭中，他又見到了孩提時的馬耶締。

沒錯，我希望呈現人的記憶是如何和影像結合在一起。在看到圖畫的情況下，所有的回憶就被某種感覺啟動了。然而，喬治腦海中湧現的過往畫面卻被當前的狀況打斷。只有在接下來的電影裡，整件事的來龍去脈才漸漸拼揍出來，喬治也和觀眾一樣，最後終於明白了圖畫的意義。

那些寄給喬治的匿名畫實際上是誰畫的呢？

那些都是我構想出來的圖案。我先畫好草圖，然後由美術人員完成它。每張圖都必須符合童稚的風格。

稍後，您又描繪了喬治做的那個有兩個孩子和一隻公雞的夢。您告訴過我們，您不喜歡電影裡的夢境，因為一般來說都缺乏可信度，但若是心理影像的剪輯，您就很有興趣。

那是一種非常有效率的說故事方法，也是一種製造緊張的方式。觀眾會開始反思自己看到的一切，想起自己稍早看到的影像，腦筋也開始運轉。不過，那樣仍舊停留在非常典型

的進程。這部片的獨創性是從稍早那個倒敘鏡頭中產生的。那是某個已發生事件的回憶：還是孩子的馬耶締砍了一隻雞的頭。但是，一步一步地，影片的剪輯和取景會將真實的倒敘影像變成一場惡夢。

這是《隱藏攝影機》唯一一場夢。您原先打算拍其他夢嗎？

有，在接下來的故事裡，我原先打算拍另一個夢境，靈感來自於很久以前我自己做的夢。當時，我剛跟一個女人分手，和新女朋友一起在希臘旅行。其實我是昧著良心分手的。我夢見前女友游泳過來找我，站在混凝土上的一窪水灘裡。我被嚇壞了，趕緊跳到她身上，用腳把她的頭硬塞回去。但我只有將她的頭壓扁而已，而且那顆頭隨即又血淋淋地重組回原狀。更加深了我的罪惡感。我想把這個夢境改編到喬治和馬耶締的關係裡。我們已經拍攝了一些基本鏡頭，最後因為某些技術執行的困難不得不放棄。

開始寫《隱藏攝影機》的電影劇本時，您知道大衛・林區（David Lynch）的《驚狂》（*Lost Highway*）[13] 嗎？他的故事也是一對夫妻被匿名錄影帶騷擾，錄影帶同樣拍了他們家的外觀⋯⋯

我知道，我看過那部片，不過我寫《隱藏攝影機》時倒是完全沒想到它。這也代表著，在我的潛意識裡，非常有可能已經受到影響。不管怎麼說，如果能幫助我發展我的故事，最好！

瑪利克・那伊特・加烏迪（Malik Nait Djoudi）

普遍而言您對參照非常小心。當您在寫一段劇情時，要是突然發現它和某部電影很像，您會強迫自己寫成另一個方向嗎？

會，我對參照很謹慎，因為它常常是剽竊的同義詞。

13 1946-，美國電影和電視導演、編劇、製作人、作曲家和攝影家。作品風格詭異，多帶有迷幻色彩，常常被影評家稱為「林區主義」（Lynchian）。

您在喬治的書架上顯而易見之處擺放了莫里斯‧皮亞拉（Maurice Pialat）[14]
的電影 DVD 收藏，這位電影人在外殼包裝上的臉孔很容易就能認出來。這
是一種致敬嗎？

關於這個場景，我讓我的 DVD 私人收藏派上用場。以劇中人物的個性與文化背景
而言，擁有這套收藏再正常不過。當然，這也是某種致敬。因為對我來說，皮亞拉
是最值得關注的法國導演，僅次於布列松。

那亞倫‧雷奈呢？

我特別喜歡他初期的電影，像是《廣島之戀》（*Hiroshima mon amour*）、《去年在馬倫
巴》（*L'Année dernière à Marienbad*）、《穆里斯或歸途時光》（*Muriel ou le temps d'un
retour*），都深深打動了我。我也很喜歡那部《法國香頌》（*On connaît la chanson*）。但
是，雷奈的電影比較偏知識份子型，皮亞拉的電影則發生在現實世界。皮亞拉的電
影深深感動了我。他其實在法國電影圈之外，我總覺得法國電影圈比較人工些。皮
亞拉有點像是卡薩維蒂，即便我們無法真正地將兩人相提並論：在他們的電影裡，
都有某種特別與眾不同的生活和賭注的真實性。而且，那些原本都在瞎搞的演員一
拍他的片，全都變得相當出色。就像多明尼哥‧貝內哈爾（Dominique Besnehard）[15]
在《愛情永在》（*À nos amours*）裡演的選角經紀人。我從來沒有在其他法國導演身
上，發現到能與皮亞拉相比的天分。

那您知道皮亞拉的工作方式和您完全相反嗎？他不用分鏡圖……

我知道，這就是為什麼我跟學生說，我只能讓他們知道我是如何工作的，但並不代
表所有人都必須如此。我們可以用完全不同的方式拍出非常棒的作品。完全取決於
我們最後想得到的是什麼。唯一能確定的是，我們無法臨時創作謹慎推敲又精練的
取景。

**《隱藏攝影機》的取景感覺是特別謹慎推敲出來的。「這部片的一鏡到底鏡
頭強調了被禁錮的想法，而且劇中人物完全無法逃離景框」，您同意這樣的**

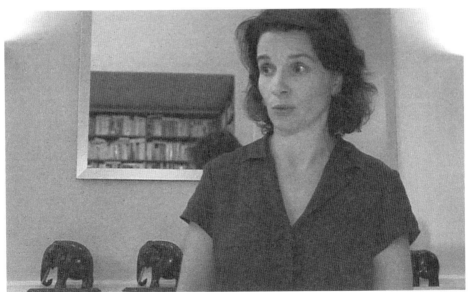

茱麗葉・畢諾許

說法嗎？

我同意。

喬治那天晚上回到家裡，家裡已經有他太太和她的朋友們在，但喬治居然把自己關進廚房裡嚎啕大哭……這會不會太露骨了些？

這場戲對丹尼爾來說非常難演，因為攝影機是個大問題，還讓整場戲變得很複雜。首先，我們必須讓攝影機和它的推軌從客廳到廚房都暢通無礙，但廚房的門檻有個落差，造成攝影機跳機。在 DVD 的幕後製作特輯中，你會看到這一切，還有我是怎樣對著攝影團隊破口大罵！我非常生氣，因為工作人員早就看過分鏡圖，居然開拍時才告訴我這個鏡頭沒辦法拍！在我看來，整件事裡沒有一個人可以原諒。如果他們有好好準備我在紙上想像的畫面，這個鏡頭絕對拍得成。總之，這個意外讓他們花了好一陣子才找到解決辦法：攝影機得在丹尼爾進入廚房關上門時，做一個非常快速的位移。然而，這個鏡頭整體技術層面非常複雜，因為這場戲有很多的對話、所有人物的位移，再加上丹尼爾在廚房裡哭！我們大概拍了十三或十四遍。大家都非常累，對丹尼爾來說更甚，全部重頭來過沒停過，只因為攝影機的移動有困難！

《隱藏攝影機》奠立了個人謊言和國家集體謊言之間的對照，並再次留下人道主義者的印記。

我對這項肯定沒有任何異議！這不像某些人一直想替我貼上的道德家那樣讓我厭煩。內心深處我並不在乎，因為那不會阻擾我繼續去拍那些我想拍的電影。一個人是無法讓所有人都滿意的！

不論您樂意與否，您都是當今少有的、完全以個人眼光看待現今世界的電影人之一。

我們也不該忘記布呂諾‧居蒙。而且，這四十年來電影製作環境也改變了。就算現在有更多的導演想表達現今社會的演進，他們也會因為很難找到經費而作罷。如果

我今天籍籍無名,我很確定自己籌不到經費去拍那些我心心念念的片。但是,在我剛開始當導演時,這些還是有可能做得到。

11

《唐‧喬望尼》在巴黎拉德芳斯─傑拉德‧
莫蒂埃的支持─克里司多夫‧肯特─小喇叭
式的佈景─米老鼠的面具和舞台上的強暴
戲─回到辦公椅上的司令官─為什麼我從來
不拍廣告─授課的樂趣─我們缺乏好的劇作
家

二〇〇六年，適逢莫札特兩百五十歲冥誕，您先在巴黎國家歌劇院（Opéra de Paris），然後在巴士底歌劇院（L'Opéra Bastille）執導了您的第一齣歌劇《唐‧喬望尼》，這個計畫的主導人是誰呢？

傑拉德‧莫蒂埃（Gérard Mortier），當時他執掌巴黎國家歌劇院。他之前在薩爾茲堡音樂節當主辦人時，就曾經邀請我執導歌劇《卡佳‧卡巴諾娃》（*Katja Kabanova*）[1]。他的邀約讓我受寵若驚，基於我一句捷克文也不會，我覺得還是拒絕他比較妥當。我可以執導義大利歌劇，以我會的幾句義大利文，再加上一本好的德文翻譯，我知道我總能設法應付過去。但在一句捷克文都不懂的情況下執導一齣捷克歌劇，我覺得不太可能。不過，我和莫蒂埃算是牽上了線。當我在巴黎安頓下來時，他問我是否願意執導一齣歌劇。我原先對《女人皆如此》（*Cosi fan tutte*）感興趣。但是帕特里斯‧夏侯剛剛在艾克斯普羅旺斯（Aix-en-Provence）推出這齣歌劇，也將在巴黎演出。因此，莫蒂埃便建議我導《唐‧喬望尼》（*Don Giovanni*）。我首先想到的是，大家都說這是一齣只會失敗的歌劇，因為它實在太複雜了。不過，在思考與重讀劇本之後，我想我已經找到一個演繹它的好方法，所以我便投入了這個計畫。

您從什麼時候開始有將《唐‧喬望尼》移轉成現代版的想法？

1 《卡佳‧卡巴諾娃》於 1921 年首演，是一齣楊納傑克（Leoš Janáček）根據亞歷山大‧尼古拉耶維奇‧奧斯托若夫斯基的戲劇《大雷雨》所改編而成的捷克歌劇。

打從一開始我就知道，我完全不打算導一齣傳統的古典歌劇，就像我們之前看過幾百次的那種。以前我執導舞台劇時，已經很習慣把跟劇本有關聯的三個時代都一併考慮進去：這齣戲發生的時代、編劇身處的時代、我們現在這個時代。就《唐·喬望尼》這齣戲而言，我對其中「社會階級的重要性」這一點相當感興趣，那也是劇中所有人物彼此關係的基礎。於是我自問，在現今社會裡，它應該跟什麼相對應。我想到了金錢的力量。金錢在我們當今甚至占有更主導的位置。這個想法引導著我，在檢視過這種古代和現代的移轉可以套用在劇中所有人物身上後，我就讓喬望尼先生變成了一個經理人。另一個困難是舞台的佈景。在傳統的《唐·喬望尼》裡，舞台佈景非常多樣化。但我這齣歌劇必須想一個適用於整齣歌劇的單一佈景。

您為什麼希望只用同一個舞台佈景？

因為我非常喜歡古典歌劇的形式，它強調場地的設置，就算那些設置並不容易保存。我記得著名的戲劇導演魯道夫·諾埃特大部分時候都選擇單一舞台佈景，演出效果也非常好。至於我的單一佈景，當我腦中冒出發生地點在一間公司裡的主意時，我就知道單一佈景應該行得通。不過，我還是有點擔心，因為這是我第一次執導歌劇，而且還是替巴黎國家歌劇院編導的歌劇。在那裡的每一場演出，都會吸引大批內行觀眾。

這並不是《唐·喬望尼》第一次被改編成現代版……

沒錯，它的確還有很多其他現代版本。我負責將它們全都摒除在外，確保我們推薦給觀眾的是不同的東西。

在您所見到的版本裡，有人和您一樣從社會經濟觀點貼近莫札特嗎？

有，但我只是普通喜歡，由彼得·塞拉斯（Peter Sellas）執導。塞拉斯接連執導了三齣莫札特歌劇，並使用達·彭特（Lorenzo Da Ponte）[2] 寫的歌劇劇本：一齣才華洋溢的《費加洛婚禮》（*Le nozze di Figaro*），一齣非常成功的《女人皆如此》，以及一齣因為最後一幕戲而比較不成功的《唐·喬望尼》。塞拉斯找了一對非常英俊的黑人

2　1749-1838。義大利著名的歌劇填詞人、詩人。他與莫札特合寫了三大著名歌劇：《費加洛婚禮》、《女人皆如此》、《唐·喬望尼》。

穿西裝打領帶的唐‧喬望尼

孿生兄弟飾演唐‧喬望尼和雷波瑞洛——非常不同凡響的想法，但不能再次使用——並將他們放在紐約的布朗克斯區（Bronx）和毒販共處。這齣戲再加上所有服裝和造型上的轉變，真是叫人驚豔。在我看來，只有最後一幕沒能好好發揮。我看過的《唐‧喬望尼》版本，就音樂的觀點來看，大部分都能與原著協調一致，但場面調度就比較難讓人信服。

在巴黎國家歌劇院裡執導歌劇是怎樣呢？您擁有絕對的自由，能盡情發揮您對執導的想法嗎？

簽合約之前，我先讓莫蒂埃知道我的想法，他也同意了我的改編計畫。接下來的日子裡，他一直都很支持和幫助我。譬如說，我堅持要有權對演員陣容發表意見，即便當我加入時，他們已經完成了選角。我因此能對所有的演員進行檢閱。大體上來

說，演員都相當不錯，除了演馬賽托和采琳娜的那兩位演員我不認識之外。不過，他們也是在排練初期才臨時被選進來的，不是因為他們的歌藝，而是以演員的身分。我把這個狀況預先告知莫蒂埃，但他堅持要我留下他們。我和他們排練的時間比和別人還要多很多，但十多天之後，他們始終無法進入狀況，我也因此得到莫蒂埃的換角許可。但狀況實在不是太簡單。因為那位男歌手是個美國人，我們得送他回美國去，付清了他所有的演出酬勞之後，我雇用了大衛‧比傑西（David Bižić）[3]，他表現得非常傑出。至於采琳娜，我們的運氣比較好，莫蒂埃認識一位年輕的波蘭歌劇演員雅麗山塔‧薩莫尤斯卡（Aleksandra Zamojska），她在薩爾茲堡音樂節裡演出過，而且正好有空。她在首演前十天才進組，卻表現得十分完美。這簡直是個奇蹟！因為才十天！對我這個一向要求歌手甚嚴的人來說，十天實在是太短了。他們不是真正的演員，所以我便把他們應該要做的動作，一個一個演給他們看。他們當然也會有自己的想法，不過一般來說，他們非常開心我能精準地告訴他們，我要的是什麼。雖然沒有分鏡圖，但是我畫了一張圖表，把他們哪一段音樂該站在哪裡的位置全部標示出來。我試著事先備妥一切。這樣，加上他們的演繹天分，最後肯定能圓滿成功。

您花了多少時間排練呢？

六個星期。其中還要扣掉最後的十天。因為在最後十天，所有的一切都必須是已經趨近完美的，然後還得排出其他的排練時間，比方說要和樂團一起排練等等。結果，為了我執導的下一齣歌劇、在馬德里上演的《女人皆如此》，莫蒂埃同意了我所要求的八個星期排練時間。這簡直是太不尋常了，因為劇團的排練所費不貲。一般來說，演員們會被雇用兩到三星期，差不多符合十來個演出檔期。然而，在那之前的幾個星期，演員們是被視為有空的。但以我的行事風格，我認為他們在正式上台表演前的工作量很大，所以也應該要付酬勞給他們。

拍電影時，您從來沒有事先排練過嗎？

我拍片是不排練的。電影和舞台劇恰好完全相反。在舞台劇裡，演員一定要排練，

因為一旦整齣戲都準備好了，它就能夠獨自順暢地演下去，一晚接著一晚，不需要導演在場。但就電影來說，我們潤飾琢磨一連串的動作，然後把它們錄下來，一旦錄好了就是全部。而我，我不會在拍攝前做排練。某些導演會那樣做，而且也獲得非常好的結果。這沒有一定的規則。我接下來要說的想法只適用於我自己。排練過多時，我們會變得對自己太有自信，因而失去了那種必要的壓力。在劇院裡，因為演員必須直接面對觀眾，那種壓力會一再出現。但拍電影很明顯不是這樣。我只會讓非專業演員或小孩排練，好讓他們在面對拍片現場的紛亂擁擠時，能有某種程度的安全感。若是專業演員，我比較喜歡他們下意識的自然反應、那種最初的反射性回應。此外，我和專業演員合作時，情況幾乎都一樣：要嘛我在第一次就能得到我想拍的鏡頭，要不就是在拍了二十次或二十五次之後，當他們又回到第一次的表現時。排練的另一個問題是，它會讓演員疲乏。但我們也知道，柏格曼——他會找那些他原本的舞台劇演員飾演他的影中人——會在片場排演好幾個星期，然後再以三星期的時間完成整部電影。這種拍片方式讓他拍出了許多部傑作。

您也參與音樂方面的執導嗎？

應該說是，我事前和樂團的指揮溝通過，因為在我的版本裡，我預留了很多停頓時間。比較明顯的是長篇詠嘆調之前那一段，當唐‧喬望尼粗暴地罵雷波瑞洛那句「香檳」時，他打開了窗戶，然後我們聽見馬路上的嘈雜聲。我們會猜他該不會就這樣跳下去——這一段沒寫在歌劇的劇本上。這裡是一段宣敘調，在宣敘調裡，我們能有更多的自由發揮。當然，前提是得到樂團指揮的同意，因為得由他來管控音樂的停頓。在以前，這整個部分的演唱和演奏是不間斷的。

您也挑選了樂團指揮希勒凡‧甘培林（Sylvain Cambreling），不是嗎？

不是，希勒凡是巴黎國家歌劇院選的。我跟他一起看總譜，再指出我想怎麼做，尤其是那些我脫離傳統的樂段。當然，我每次都會詢問他的意見。有個變更他不太能接受，因為我決定把一群農人的大合唱縮減成四重唱。另外一個例子是宴會那段，原本有三個小樂團一起演出，相互較勁。但對我來說，我的舞台背景無法同時容納

好幾個樂團。於是我挑了三段錄音，再從收音機裡放出來。這些錄音片段要不接在國家歌劇院的樂團演奏之後，要不就是和他們的演奏重疊。希勒凡剛開始不同意這個主意，但最後他還是同意了，因為我們實在沒有其他更好的解決方法。二○一二年《唐·喬望尼》再次上演時，新的樂團指揮菲利普·左丹（Philippe Jordan）想去掉所有的停頓。我對他說，如果他們想重新演繹我二○○六年編導的版本，所有的暫停都必須保留。他想找出一個折衷辦法，但還是被我拒絕了。他們大可以重新再編導一次，但如果他想用我的版本，就得全盤接受。

您這次執導啟用了好幾個大膽的做法。第一個是全劇只用了唯一一個舞台佈景，由您專任的電影美術指導克里司多夫·肯特監製，做的十分美麗。您從一開始就邀請他擔任舞台美術總監嗎？

克里司多夫·肯特用電腦模擬出來的單一佈景模型圖

是的，他也擔任我二○一三年在馬德里上演的《女人皆如此》舞台美術總監。

傑拉德‧莫蒂埃也同意了嗎？

同意了，我跟他解釋，在歌劇的領域中，我是個新手，為了讓我覺得自在順手些，我得跟我熟悉的工作夥伴一起合作才行。於是我得到了聘用克里司多夫與阿內特‧比歐菲的許可。比歐菲是《鋼琴教師》的服裝設計，也是維也納所有大型劇院的服裝設計總監，經常在世界各地旅行。這讓我比較放心了。由於我們決定讓故事發生在一間公司裡，我們便以巴黎拉德芳斯區（La Défense）的建築風格作為佈景裝飾的代表。我們唯一遇到的困難是：佈景製作負責人是個非常親切的義大利人，當時他正要結束在巴黎國家歌劇院的工作，回到他的國家繼續職場生涯。他堅持要把我們的佈景移到義大利去做，他說因為我們的佈景對巴黎歌劇院的工作室來說太巨大

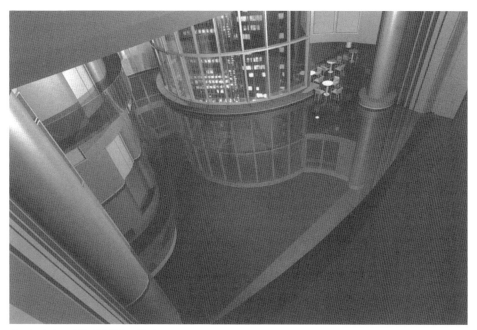

克里司多夫‧肯特所做的佈景俯瞰圖

了。但我們後來才知道，這根本就是他和他叔叔一起設下的陰謀。當克里司多夫去義大利驗收我們的佈景時，發現我們原本的設計被改了。他插手交涉，但那些組合佈景被運到巴黎歌劇院時，大部分居然都沒辦法拼在一起。這造成了排演很大的不便，因為木工和演員得同時在舞台上工作。再者，這也替製作公司增加了額外的成本。而我唯一一次能替整齣劇都打上燈光，竟然只有首演。那位曾經和帕特里斯・夏侯還有很多其他導演合作的舞台燈光負責人，對這個狀況簡直是忍無可忍，有段時間他乾脆直接走人！沒有一樣東西是能用的。他根本沒辦法好好地按照我給他的指示來工作。舞台佈景是這齣歌劇所遇到最困難最棘手的問題。它讓我們的進度落後，也帶給我們壓力。我當時很怕工程無法如期完成。

另一個大膽的改變是，您訴諸於您電影裡鍾愛的陰暗氛圍，就像是在《惡狼年代》和《白色緞帶》一樣。
莫蒂埃問了我好幾次，是否能將燈光再打亮一點，我每次都必須非常堅定地拒絕他。我們的舞台佈景就是適合這種燈光。和平常一樣，劇院裡有些位置看不太清楚舞台，即便如此，我仍然留意觀眾的視覺舒適度。此外，舞台佈景設計成小喇叭狀，讓聲音能在這間聲響效果並非特別好的劇院裡更清楚地傳送。

有些人認為您執導《唐・喬望尼》的方式，比起巴黎國家歌劇院，更適合在巴士底歌劇院演出。[4] 您同意這種看法嗎？
不，我覺得我們的舞台佈景和巴黎國家歌劇院之間的空間反差，要比在巴士底歌劇院來得更成功。在巴士底歌劇院裡，我們的佈景會融入周遭環境。

在您所做的大膽嘗試中，還有一個是您將威尼斯人的面具，換成了米老鼠面具！您怎麼會冒出這個想法？
我尋找的是一個適合拉德芳斯清潔人員戴的面具，那種可以讓他們在派對裡搞笑，在商店裡也能輕易買到的面具。米老鼠正具備了這種最佳娛樂效果。然而，面具的數量要是大量增加，又會發散出一種令人擔憂的氛圍。

4　該劇先在巴黎國家歌劇院首演，隔年才在巴士底歌劇院重新登場。

由於這批有趣的面具同樣來自美國，並由今日我們稱為「技術人員」（清潔人員）的人佩戴，這會讓某些人認為，您是以馬克思主義來執導莫札特的歌劇。

我覺得唐‧喬望尼的世界和極端資本主義的世界相當符合。至於米老鼠，作為美國的象徵，正好是兩相呼應。一個歌劇院的法律顧問告訴我，使用這些面具意謂惹上迪士尼集團的風險。莫蒂埃因此向迪士尼請求授權，他們拒絕了。但我很固執，而莫蒂埃也支持我，他還說，那我們就等著看迪士尼的人會做出什麼反應好了。如果他們要告我們，就表示他們完全沒有幽默感！

性慾的重要性無疑是您最大膽的嘗試，您甚至乾脆直接在舞台上演了一場強暴戲……

……但這段本來就在原來的歌劇劇本裡呀！

沒錯，但您給觀眾看一個正面全裸的年輕女子，而且還強調暴力。這種執導方式很少見……

我想，在現今某些權力圈裡，男人發展出了一種快速又粗暴的性。唐‧喬望尼這個人物移轉到現今金融界，只會照章行事。至於裸體，我們只看到那個年輕女孩的裸體一秒鐘而已。唐‧喬望尼撕掉了她的衣服，但她的同事們馬上就用手邊能抓到的東西幫她遮掩。

但是，這樣的戲在歌劇裡難道不是禁忌嗎？

我不知道。但在別的地方絕對出現過。最近在維也納藝術節（Festival Wiener Festwochen）裡，有齣古典音樂劇裡所有的人都沒穿衣服，包括鋼琴家在內。在舞台劇裡，這早就不會嚇到任何人了。

現代舞也是如此，不過在巴黎國家歌劇院裡，這樣沒問題嗎？

這方面莫蒂埃完全沒有問題。沒有一個人反對這個想法。我唯一的問題是，如何找

到一個願意在舞台上全裸的女演員，即便只有一眨眼功夫。所有不需要演唱的角色都必須經過特殊選角。執行這項任務的是我的電影選角經紀人克麗絲・貝雷爾（Kris de Bellair）。為了分派臨時演員的角色，她工作了好幾個星期。國家歌劇院的人為此不太高興，因為他們有自己的選角經紀人，而且不太合作。我的經紀人親自前往巴黎郊區，尋找北非阿拉伯人和非洲黑人當臨時演員。那些人從未踏入歌劇院，卻非常榮幸能夠參與演出。

我們還注意到另外一處大膽的性，唐・喬望尼和雷波瑞洛的嘴對嘴親吻！歌劇劇本裡沒有這幕。

確實沒有。這是我們在德文裡稱之為「香檳詠嘆調」的樂段。為什麼會這樣的稱呼？原本的歌劇劇本完全沒提到香檳這個字，但有一天，某個人決定唐・喬望尼在這一段裡，手中會拿著一杯香檳，在唐・喬望尼徹底絕望的時刻。於是我就想，這個時候得讓他做些極端的事：他想自殺，但他忍住了那股衝動，並變得想攻擊其他人。然後，正如同他一刀殺死了司令官，他撲向雷波瑞洛，親吻了他的嘴。在他對員工表現出虛弱和絕望之後，那是個侮蔑的動作。

這個暴力又淫蕩的人物，不合常理地被擺在藍灰色調的舞台佈景中……

甚至更偏黑色！這是那些非常寒冷的地方表面上的既定印象。當然，這是我們故意製造的反差效果。明顯的反差還有另外一處，就是唐・喬望尼邊唱歌邊拿了唐娜・艾拉維亞的外套，然後把自己包裹起來，再躺在地上那一幕。對我來說，這是我這齣歌劇裡最美妙的一刻。演得非常之好，也感謝樂團指揮願意額外加入一位曼陀鈴樂手演奏一首非常美妙的曲子。這種氛圍，更加凸顯了與冰冷舞台佈景之間的反差。

躺著唱歌也讓人很吃驚。

這種姿勢很難唱歌，因為很難自然換氣。飾演唐・奧大維歐的歌劇演員權馬代（Shawn Mathy），原本必須用這種姿勢唱一部分的詠嘆調，但他比較喜歡站著唱，

因為他怕自己會走音。彼得‧馬帝（Peter Mattei，飾演唐‧喬望尼）和克莉絲汀‧夏弗（Christine Schäfer，飾演唐納‧安娜）對歌唱技巧掌控得如此出色，不管什麼姿勢都能唱。

在最後一幕中，您為司令官的歸來做了些革新⋯⋯
當我自問能否執導這齣歌劇時，我就知道，我會以自己的能力找出一個好點子，以呈現司令官的歸來。觀眾的嘲笑奚落監視著這一幕。如果要讓人覺得可信，就得避免妖魔鬼怪的圖像。這是為什麼塞拉斯執導的版本無法合理運作的原因；他給了一個宗教性的詮釋。然而，如果我們把故事發生的背景放在一個上帝不存在的時空裡，我們就不能在劇終讓他重生！所以，我選擇讓司令官死在他辦公室的沙發椅上。他的聲音會透過錄音帶傳出來，他的手則靠她女兒來揮動。到最後，是另一個失望透頂的女人艾拉維亞在唐‧喬望尼還有一口氣、活生生地被他的員工們從窗子丟出去之前，給了他致命的一擊。我覺得劇情這樣走下來還滿順的。司令官叫雷波瑞洛來跟他會合時，我們也不會因為一座雕像會說話而感到困惑。只要打開辦公室就夠了。

劇末還有另一個激烈時刻，也就是弱勢團體的抗爭，以北非人、黑人，還有女人為代表⋯⋯
這裡我們得跳脫寫實，因為這一幕還有很多別的參與者是為了參加派對而來。這是所有社會階層群起反抗的比喻。

我們想到了《隱藏攝影機》，您在其中提及移民和移民融入社會的問題。
如你所見，這正是巴黎的問題：幾乎只有阿拉伯人和黑人負責確保這類大型辦公大樓的環境清潔。我想讓我執導的歌劇模仿今日的現實世界。

和喬瑟夫‧羅賽（Joseph Losey）⁵拍的電影版以及很多其他版本一樣，您執導的版本也在第二幕的同一個時間點刪掉了一段戲。為什麼？

5　1909-1984，美國導演，製作人與編劇。

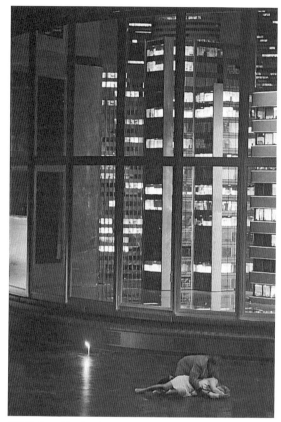

阿爾比內．哈何狄亞安（Arpiné Rahdjian，飾演艾拉維亞）和
路卡．皮薩羅尼（Luca Pisaroni，飾演雷波瑞洛）

這段戲講的是采琳娜怎麼在路上抓到了雷波瑞洛，因為無法好好呈現，所以常常被
刪掉。剛開始時，我希望能保留這一段，但後來唱采琳娜的歌手實在太晚進劇組，
我沒有足夠的時間去琢磨這場戲。

二〇一三年您將在馬德里推出《女人皆如此》，您也會把它改編成現代版

嗎？[6]

我想我會。但我還不知道怎麼將它融入現代社會裡。我跟莫蒂埃提議想在巴黎國家歌劇院推出這齣歌劇時，並不是因為我已經有一個非常棒的改編想法，而是因為我非常喜歡裡面的音樂，想和它一起共度一段時光。這和執導《唐・喬望尼》不一樣，我比較不熟悉《唐・喬望尼》。但是，因為每天不斷地聽，我從中發現了許多以前從未注意到的東西。這三齣達・彭特寫給莫札特的歌劇，《費加洛婚禮》是我的最愛，但我不敢改編它，因為我看不出如何以現代人的觀點考量初夜權。塞拉斯將它改編成一個偉大的外交美國大使，和他的員工們住在紐約中央公園附近的豪華閣樓裡。非常古怪滑稽。但我不希望做一樣的事。在達・彭特寫的三齣歌劇中，唯有《女人皆如此》能夠毫無問題地轉換成現代劇。這齣歌劇能夠超越時空，就跟馬里沃（Marivaux）[7] 的作品一樣。

您喜歡《魔笛》（ _Die Zauber flöte_ ）嗎？

我喜歡莫札特所有的作品，但我沒有能力執導這齣歌劇。那必須充滿想像力，去找出一些原創性的影像。我身上沒有這些東西。

您還有其他想嘗試的歌劇嗎？

《唐・喬望尼》之後，我收到十多個不同作者的作品邀約。我始終說不。因為我不想被貼上歌劇導演的標籤。大部分的歌劇導演都學過音樂，也都懂樂譜。歌劇有非常多的準備工作，要一小節一小節地籌畫，得花非常多時間，而且酬勞並沒有想像中要好。所以我還是拍電影比較划得來！我也不再是二十五歲的年輕人了，在剩下的年歲中，我想讓自己待在我知道怎麼做的事裡。

但是，對於一個曾經把成為演奏家或作曲家視為首要使命的人來說，這是詮釋熱情一種非常美好的方式……

沒錯。可惜並沒有很多齣歌劇讓我感興趣到想去編導它們。我可以想像自己執導《費黛里奧》（ _Fidelio_ ），貝多芬唯一一齣歌劇，但《費黛里奧》同樣很難找到一個可

6　按：原書出版於 2012 年。
7　1688-1763，法國十八世紀古典喜劇泰斗，長篇小說家與劇作家。

信的現實狀況。到目前為止，我從未看過改編得很好的《費黛里奧》。也有人推薦我編導華格納的歌劇，可是他的音樂所提供的養分，並不足以讓我與它一起度過好幾個月。

您執導《唐・喬望尼》時肯定得到極大的樂趣，因為您宣布從今以後不再接舞台劇，卻同意執導第二齣歌劇！

因為是莫札特，也因為是永遠支持我的莫蒂埃邀請我。我必須對忠誠於我的人忠貞。

《唐・喬望尼》的執導經驗，會影響您接下來要拍的電影嗎？

不會，完全是兩碼子事。就拿我投身二十多年的舞台劇來說，我在劇場裡學會了怎麼跟演員一起工作。在舞台上，演員比較自由。如果他們不想做我要求他們做的事，他們就不會做。我必須完全吸引住他們，好引領他們去做那些我希望他們做的事。然而在電影裡，導演就是老大，所有的人都知道，我們沒時間浪費在討論上。電影演員比較容易協調。這是為什麼我總是勸我的學生去導舞台劇。隨便去哪裡編導一齣小型舞台劇，和演員一起投入其中，就算冒著被觀眾噓的風險也沒關係！在那裡，你會學到一些關於演員的東西。電影在這方面算是間壞學校。片子拍不理想時，學生常有怪罪演員的傾向。我就會告訴他們，不是演員不好，而是他們執導的方式不好。要不是沒能替角色挑到合適的演員，要不就是沒能好好導戲，讓演員表現出你想要的東西。

跟電影演員比起來，指揮歌劇演員難道沒有包含了更多的注意、更多的壓力嗎？

沒有。不管怎樣，如果你想達到某種程度的好品質，永遠都很辛苦。對我來說也許更辛苦，因為不習慣。當我轉到電影界時，我已經習慣了電視界的作業方式。但是，歌劇對我來說是全新的東西。這就是為什麼剛開始時我非常緊張。我不知道如何在歌劇演員面前表達自己的想法。我可以做到什麼地步而不需要讓步？我很快就

發現他們的思想非常開放、非常好奇，而且很願意接受別人的指導。他們比舞台劇
演員更容易溝通。拍電影時，因為我也是劇本的作者，所以其他人沒法子太批評
我！總而言之，當大家覺得我的電影演員優秀時，其實是多虧了我的舞台劇經驗。
再回到你的問題上，我覺得比起電影和舞台劇，電影和歌劇兩者之間有更多的共同
點。就像之前我跟你說過的，我是一個做很多計畫的人：對於電影裡的每一個鏡
頭，我非常清楚自己希望呈現在銀幕上的是什麼。這樣，每一位技術人員也會很清
楚知道他們該做些什麼。歌劇院裡大致也是如此，因為我們必須跟著音樂。音樂不
能被改變，是一條我們都必須遵守的牽引線。

那拍運動廣告呢？您從來沒想過試試看嗎？

從來沒有。我接過不少邀約，但我全都回絕了。我會這麼做，可以說是因為職業道
德的關係。其實應該說是，我沒辦法做我不感興趣的工作。你還記得我之前那個不
幸的嘗試吧？在劇院裡執導拉比什的歌舞雜耍表演。就算廣告裡有讓我感興趣的理
由，像是維護人權，都和我在電影裡做的相反，也就是抱持懷疑、反覆鍛造真理等
等。此外，我也不太擅長拍短片。我會和學生們一起看。我覺得要拍好一部短片，
比拍一部長片難很多。

**在我們的訪談中，您常常提及您的學生。您從什麼時候開始教書的？在哪
裡？**

我從二○○二年開始教書。在維也納的電影學院，隸屬於藝術和音樂學院的一部
分。我因為喜歡而接下這份教學工作。除此之外，這給了我一個可以和年輕人保持
接觸的機會，也讓我知道時下年輕人的喜好。

您教授哪些課程？

我以研討課的形式教授導演和劇本創作，和每一個學生還有個別研究。具體來說就
是我開了兩門研討課，一門致力於分析電影，另一門則討論演員、剪輯和分鏡。此
外，我會陪每個學生一起製作一些短片，在整個課程中，他們必須全程參與，從寫

劇本直到剪輯結束。學生在校的最後一年，他們必須構思一部長片或一部四十分鐘的電影，這將成為他們入行的參觀證。好幾位學生都因為這樣的課程，有能力拍攝自己的第一部長片。

有多少學生上您的課？

我沒有限制學生人數，一般來說，每一屆大約是二十來個。專攻導演的學生就更少了，大概兩到三位。二〇一一年由於有很棒的候選人，我們收了六個人，其中只有一個奧地利人，其他人來自塞爾維亞、波蘭、烏克蘭和美國。電影學院開放給所有國家的學生，前提是他們必須會說德文。

您教「導演學」時，如何引領學生入門呢？

視情況而定，我試著給出符合學生期望的答案。所以，我一開始上課就問他們：「你們想在這堂課裡學到什麼？你們的弱點是什麼？」答案往往都一樣：演員。這倒是

漢內克在維也納電影學院上課情形

真的，學生們拍的電影，技術層面通常都做得很好，但指揮演員這部分卻相當地弱。所以我會安排一些排練課，讓他們輪流表演。我們也請萊茵哈特戲劇藝術學校的學生，甚至是專業演員來參加排練課。就是因為如此，所以我有個學生可以和尤里希·慕黑和蘇珊·羅莎一起合拍電影。我讓學生自己執導，觀察他們，然後再糾正他們。我一直都說，指揮演員這件事只能在做中學。我提醒他們一對好耳朵的必要性。不過，要練成也只能靠時間了。

您的課裡會預留一些比較偏理論方法的部分嗎？

沒有。我的課是一門實作課。就算是分析片子，我都要求他們針對我放給他們看的電影，寫出非常詳細的評論。然後我們再一起討論。我在幾年前把這個工作交給了助理，因為一年級新生的程度實在太差了，很容易讓我火大。剛開始放給學生看的片子，像我之前跟你提過的：塔可夫斯基的《鏡子》，布列松的《驢子巴達薩》，卡薩維蒂的《受影響的女人》。接著是三部政治宣傳片：里芬斯塔爾

（"Leni" Riefenstahl）的《意志的勝利》（*Triumph des Willens*），彼得森（Wolfgang Petersen）的《空軍一號》（*Air Force One*），加夫拉斯的《大風暴》，還有一部愛森斯坦的片。我們大約每十五天放一部片，一年大概就是二十來部。這樣可以讓他們看到不少好東西，一般來說，學生沒有看過這些片，而且這些電影讓他們有點不知所措。儘管有一兩個學生以前就看過全部的片子，但他們在導演方面不一定就是最有才華的。

您能否察覺哪些學生缺乏天分？

我們很快就能發現哪些學生非常有天分，但這不代表他們一定會走上電影路。如果他太內向，他就不可能去適應其他人。當我們身為導演，就得懂得適應，那不只是為了順應別人對你的期待，也是為了清楚地知道，什麼是我們做得到的、什麼不是。再回到你的問題，我非常沒耐心，我有時甚至覺得，有些學生永遠都做不到。但這是錯的。給他們一點時間就好。我見過一些人在許多年後顯露出天分。突然間，他們就開竅了，然後一切全都妥妥當當。除了沒耐性，我也是個很直接的人。如果我不喜歡什麼東西，我會立刻說出來。這麼一來，我的學生會知道我從來不說謊。也因為如此，有些學生很怕我，有些則非常喜歡我。不管怎樣，跟他們在一起，我始終做我自己。

您一星期授課幾小時呢？

我的課集中在星期一和星期二，早上十點到下午六點。我要拍片時，會想辦法盡量在夏天拍，也就是學校放假的時間。但我拍攝《白色緞帶》和《愛·慕》的時候，拍片檔期無法避開上課時段，我只得跟學校請無薪假。

電影學院的修業年限多長？

三年或五年。五年之後，他們可以獲得文學碩士學位（Magister）。但在我看來，五年太長了。我們甚至有些學生念了十年還在念，因為他們得先離開以保住工作，然後再回來繼續完成學業。大部分學生都是註冊五年。然而，我會在第一次見面時就

跟他們解釋，如果他們沒有一些個人經歷的話，他們不可能記得住在學校裡聽到的東西。我建議他們盡可能地累積實務經驗，包括電影學院之外的工作經歷，即便在片場裡當個倒咖啡的也行。不管怎樣，他們和專業人士直接接觸所學到的東西，絕對勝過老師教的。當然，我會把我的經驗傳授給他們，但他們也必須自己想辦法學習。

完成學業後，電影學院會替學生安排出路嗎？

不會，但我們會幫忙協調。譬如說，我有兩個學生現在正在偉加電影拍攝第一部長片。當然，我沒辦法強迫什麼人一定要雇用我的學生。我只能幫他們引介，說有個劇本我覺得挺有趣的，然後再請製作人讀一下。製作人自己決定想不想拍。

現今最大的問題是——不光是在奧地利——我們缺的不是導演，而是好的劇作家。大部分導演都很專業，拍出來的電影卻不好，因為電影劇本太弱了。我總不忘叮嚀那些念導演的學生：「以後你們就得完全靠編劇啦！」我覺得，導演們很明顯被高估了。手裡有個很糟的劇本時，導演也束手無策。我們說「這是某某某的電影」時，也應該提到編劇的名字才對。

12

《白色緞帶》的由來—奧古斯特・桑德的相片—是重建還是再創造—黑色與白色—數位畫面的禮讚—感動與表演—我不想教育觀眾—和小孩一起工作—真相服務處的那些謊言—柏格曼和《魔童村》—混音課—金棕櫚獎與坎城影展的後台

《白色緞帶》的拍片計畫，可以回溯到多久以前？

我想應該超過十五年了吧。開始寫劇本之前，我先和奧地利廣播集團簽了一部兩小時電視電影的合約。電視台的戲劇顧問因為意識到這個拍片計畫的龐大，跟我保證說，我們可以延長片子的長度。當我把劇本交出去時——已經改成了迷你三部曲——原先的戲劇顧問退休了，他的接班人堅持片長得按照合約上寫的兩小時。我拒絕了他，然後把這個計畫擺在一旁。我拍《鋼琴教師》期間，奧地利廣播集團的負責人打電話來，說他們正和西德廣播電視集團的負責人在一起，西德廣播電視集團的人想跟我談些提議。想到他們可能希望再次採用我的計畫，我就趁午餐時間去了。去了才知道，他們想找我拍一部分成三集的電視電影，以梅特涅（Klemens von Metterich）[1]為主題！他們很重視這個計畫，因為他們已經投下巨資。但我一點興趣也沒有。直到另一位新的奧地利廣播集團經理打電話給我之前，又過了好些年。這一次，她是因為真的想製作我的三部曲而找上門來，但只能有兩部分！我試著讓她明白，要不就照原來的計畫分成三個部分，要不就把三個部分濃縮為一體，總之我們不能分成兩個。但她從來沒弄懂我的想法，這個計畫再次石沉大海。

直到有一天，我和瑪芮格談起《白色緞帶》，她覺得相當棒，希望能馬上著手製作。條件是我得刪掉一小時的戲。我跟她保證，我會試著去做，我也成功地剪掉了二十五分鐘的戲。我覺得我已經無法再剪掉任何一段戲而不動到劇情架構了。但對

1 1773-1859，日耳曼出生的奧地利政治家。他是當時最重要的外交家之一。任內首要的工作是緩和奧地利與法國的關係，因而促成了奧地利公主瑪麗・路易莎與拿破崙的婚姻。

瑪芮格來說還不夠，她想賣這部片，不希望片長超過兩個半小時。片長限制是為了保證電影院每一天放映的場次是最多的。我忘記是她還是我想到了尚克勞德・卡黎耶。卡黎耶立刻就答應幫助我。他花了一個月的時間，然後到維也納來告訴我他的建議。我們只花了兩個下午便取得共識。由於我們不能刪減結構，他想到的天才主意是去掉所有小孩子在一起玩耍的戲。我個人覺得那些鏡頭拍得挺成功，而且也深入考究了當時的小孩玩的遊戲。但以我想著墨的祕密來說，去掉這些鏡頭其實是件好事，免得讓觀眾太容易瞭解孩子之間的關係。

第一版電影劇本是不是就已經支持了一個理論：某個想法就算是個好想法，一旦系統化，就會成為某種意識形態而變得危險？

沒錯，我會說這就是這個劇本存在的理由，即便我在開始寫之後才明白這一點。我和其他劇作家的寫作方式不太一樣，他們會選擇與現今社會相符的題材，像是經濟危機，然後想像故事的發展，好將題材轉化為影像。我呢，我得先被某個事件震撼或感動，它才會成為我思考反省的動力。以《白色緞帶》來說，我想的是德國北部一個成員都是金髮白人、背景裝飾以黑白為主的合唱團。那些孩子唱著巴哈的聖詠，懲罰著那些在人生中背叛他們所宣揚信念的人。毫無疑問，我最初的想法來自於某個政治反思。但我的目的不是拍一部政治片，而是說一個故事。

您的電影靈感都從何而來呢？

不曉得。這是別人問我的問題裡最難回答的一個，因為我永遠都不知道該如何回答它！我想應該是從天而降吧，就像作曲家譜寫出某一段旋律。至於它從哪兒蹦出來？完全沒法子知道！有時候只是腦中一閃而過的影像，就像《白色緞帶》。不過這種情況很少見。大部分的時間，我都是先有故事的想法，然後再加以延伸。

《白色緞帶》不是您的第一部歷史電影，但您在其中探討了一個以前未曾涉及的時期與文化，您如何展開研究呢？

─────── 《白色緞帶》(*Das weiße Band*) ───────

　　一位年老的小學老師回憶，一九一三到一四年間，在德國北方的一個小鎮裡，發生了一連串事故，而且全是讓人匪夷所思的意外事件。

　　一切得從醫生被一條綁在兩棵樹之間的繩子摔下馬開始。不久後，一位農婦從閣樓上摔死了，只因為一塊腐朽的地板。接著又發生了一些比較不嚴重的事，造成鎮民的不安。比如，小鎮牧師懲罰了他的小孩馬丁和克拉涵，五個小孩的其中兩個。原因是克萊涵的晚歸，以及馬丁最近開始的自慰習慣。兩個孩子今後都得佩戴白色緞帶，象徵他們的未來將回歸於純真。豐收祭典上，意外身亡農婦的長子、佃農馬克思為了報復雇主男爵，搗毀了男爵的包心菜田，認為那是導致他母親死亡的罪魁禍首。又過了不久，男爵的兒子西格慕在森林裡被發現，遭人捆綁並受到毒打。城堡裡負責照顧兩位新生雙胞胎的奶媽伊娃馬上被解雇，她則求助於剛剛向她告白的小學老師，他也藉此親近伊娃。小學老師向伊娃的父親請求，希望他答應自己和伊娃的婚事。伊娃的父親卻要求他們再等十二個月再結婚。爾後，意外接踵而至。痊癒的醫生重返小鎮，與替他照顧子女的助產士舊情復燃，卻在羞辱她之後，毫不遲疑地趕走了她。隨後，醫生沉溺於撫摸他正值青春期的女兒安娜。管家的妻子生了孩子，但孩子馬上就生了病。穀倉的火災。一個農夫在農莊裡上吊身亡。男爵得知妻子在義大利有個情夫，而且她想去找他。助產士的智障兒子卡爾里被發現遭人綁在樹上，雙眼幾乎被挖掉。小學老師被搞得心緒慌亂，渴望明瞭原委，決定私下著手調查，卻得到鎮裡的孩子就是始作俑者的結論。他將自己的想法告訴牧師，卻激怒了牧師並被趕走。助產士離開了，去向警方投訴她兒子所透露的真相。謠言四起……

　　一九一四年六月二十八日，在斐迪南大公[2]於塞拉耶佛（Sarajevo）遇刺身亡後，奧地利向塞爾維亞宣戰。德國亦向俄羅斯和法國宣戰，所有的鎮民齊聚在教堂裡。小鎮逐漸恢復寧靜。

─────────────────────────

2　斐迪南大公（Franz Ferdinand von Österreich-Este, 1863-1914），奧匈帝國皇儲，因他主張通過兼併塞爾維亞王國，將奧匈帝國由奧地利、匈牙利組成的二元帝國擴展為由奧地利、匈牙利與南斯拉夫組成的三元帝國，所以1914年在視察塞拉耶佛時，被塞爾維亞民族主義者普林西普刺殺身亡。「塞拉耶佛事件」因而成為第一次世界大戰的導火線。

在想到德國北方之前，我就已經對教育的問題產生興趣。我讀了很多跟這個主題相
關的書籍，以及關於農村生活的資料。這些資料我讀得很有興趣，特別是它們還豐
富了我想知道的主題。在一部歷史電影中，有很多事物是我們無法杜撰的，就像這
部片裡那個用搗毀包心菜田來報復母親死亡的佃農，靈感來自於一本我借給製片的
書裡記載的諺語：「麥子收成了，我們希望得到酬勞，倘若是個吝嗇鬼，我們就砍
了他的包心菜！」

**您也是在您讀的史料裡發現白色緞帶的嗎？一個犯錯之後被處罰、回歸純真
的象徵？**

沒錯。我在某個十九世紀作家寫的兒童教育建議文章裡找到。但我忘了在哪一本書
裡。因為我讀了一大堆！

有可能是愛麗絲・米勒（Alice Miller）[3]的文章嗎？

不是，我想不是。我知道這位精神分析學家，因為我應該讀過她所有的作品。她從
不給能夠付諸實行的具體例證。對我而言最有幫助的是那些詳述真實案例的書。優
秀的教育意念最後成為一場悲劇的數量，讓我相當地震驚。

**為了找出符合《白色緞帶》的視覺風格，您應該參考了很多那個時期的照
片⋯⋯**

我本來就很熟悉奧古斯特・桑德[4]的照片，它們代表了我想觸及的那種理想。那些照
片有著無與倫比的清晰度和光彩，是電影數位化之前我們無法達到的境地。後製
時，我們把所有的臉孔，甚至包括全景裡的人物，全部重新處理了一遍，好讓它們
變得更加清晰。這是要非常仔細小心的工作。譬如說，電影一開始醫生摔下馬之
後，那場他女兒安娜在樓梯間試圖安慰弟弟魯道夫的戲，安娜的臉頰上有一滴淚，
但看得不太清楚，我們便借助於電腦的技術，讓它變得更清楚。

您選擇以黑白片來拍，是因為世紀初的相片全是黑白的緣故嗎？

3　1923-2010，波蘭裔的瑞士哲學，心理與社會學博士，專門研究童年暴力對人的影響。

4　1876-1964，德國專業攝影師，他透過相機來觀察自己的同胞，並拍下許多當時德國人的人像照，是德國有史以
　來最重要的人像攝影家。

我們確實只能透過黑白照片認識那個年代，因此以黑白片來重建當時的氛圍，一下子就能贏得觀眾的信任。然而，我之所以選擇黑白有第二個理由：距離感。黑白片會創造出某種距離感，禁止一切自然主義的靠近。在一個像我們這樣的計畫裡，遠離自然主義是必須的，因為我們絕對不可能重現那個年代本來的樣貌。黑白片也無時無刻提醒著我們，我們並非處於虛構的現實中，而是在一個重新創造的世界裡。

不過，您並不是直接使用黑白底片進行拍攝。

確實。考量到我們希望使用的光源（蠟燭、煤油燈、火把），我們試過的黑白底片裡，沒有任何一種能讓我們滿意。譬如，用黑白底片拍攝一根蠟燭時，我們只看得到火焰，其他一切全是黑的。這完全是因為電影工業已經不再使用黑白底片，使得像柯達這樣的公司終止了提高黑白底片敏感度的研發。但是，每六個月便會有新的彩色底片上市。我們還為此增加了好多次實驗，以找出我們需要的底片。

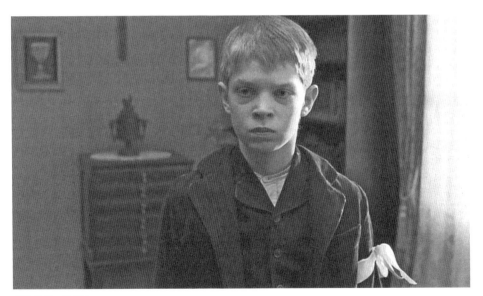

李奧納多・波邵夫

您也試過數位攝影機嗎?

沒有。因為我和克里斯汀‧柏格拍《隱藏攝影機》時,都對數位攝影機留下非常糟糕的回憶,我們無論如何都不想重溫惡夢。

您如何讓原本拍的彩色片,轉換成給電影院放映的黑白片呢?

我們先把拍好的彩色底片轉換成數位影像,然後再變成黑白影像。我們以這些黑白數位影像作剪輯。我在拍片期間有一輛架了兩個監控螢幕的小卡車,彩色螢幕用來檢視某些細節,另一個螢幕被我們去掉了色彩,好讓我們對日後即將轉成的黑白片有個概略想法。兩者之間的差異相當大。

電影開拍之前,我和克里斯汀做了很多實驗。我們放映了很多年代設定和《白色緞帶》相同的電影,但都去掉了色彩,其中還包括了克林‧伊斯威特(Clint Eastwood)那部《殺無赦》(Unforgiven)。結果和我想像的一樣糟糕。每一次為了加強燈光的光暈而加上一道隱藏的光線時,一定看得出來,但在彩色影片中,我們看不出這樣的修改伎倆。顏色會造成視覺偏差,黑色和白色則會凸顯所有的假東西。這是我們得小心注意的。

以經濟面來說,黑白片這個選擇有帶來困擾嗎?

有,當然有。所有的製作人都反對,特別是電視台的人。瑪芮格首先說服了法國電視台播放黑白片。德國人則猶豫不決,因為他們之前就堅持要按照合約寫的,以彩色片來播放。我知道,如果這部片在坎城影展獲得好評,德國電視台就不會堅持要播放彩色版了,因為那會讓他們自己變得很可笑。也就是說,如果電視台沒有讓步的話,我就不能處理彩色版影片了。他們只能自己去找我的攝影指導想辦法。最棒的是,這部片在二〇一一年十月打破了德國電視台的收視率,而且四百五十萬名電視觀眾看的是——黑白版!同樣地,在奧地利電視台播出時,也有八十萬觀眾齊聚在電視機前。大家都很驚訝。

《白色緞帶》在坎城影展放映的數位版是令人目瞪口呆的尖端影像,但為了

克利斯坦‧斐戴爾（Christian Friedel）與列歐妮‧貝內許（Leonie Benesch）

能在電影院上映，您得把片子轉成三十五釐米的，因為二〇〇九年的大部分電影院都沒有數位放映的設備。您如何把數位影片轉換成類比影片呢？
我們在對比反差的效果、黑色與白色的濃淡變化都下了很多工夫，才總算獲得了跟數位版相近的效果。但是，類比底片比較不容易表現景深，我們因此失去了很多影像的延展感，而在數位畫面裡，這種延展感幾乎給人一種 3D 影像的感受。

在當時人們的服裝和相貌上，桑德的照片也啟發了您的靈感嗎？
不只桑德的相片而已。那個年代所有照片中的人，面貌與現代人的相貌差距極大。在可能的範圍內，我會優先使用臉部線條與昔日的人相符合的演員或臨時演員。然而，目前活躍於影壇、符合這個條件的演員沒有那麼多，因此必須仰賴化妝技術和配飾的協助。例如，在一九一三到一四年間，你絕對看不到女孩子的臉被頭髮蓋住，所有的頭髮都是往後梳，不論有沒有用髮夾；此外，她們全都穿得一模一樣。這一切創造了某種她們彼此間奇特的同質性。在電影裡，助產士和醫生的女兒安娜感覺很相似，但要是仔細看，她們的臉部線條其實並不相同。

您寫完電影劇本時，腦中已經有演員人選了嗎？

那時唯一認定的演員，只有演助產士的蘇珊‧羅莎和演牧師的尤里希‧慕黑。我很喜歡替我器重的演員寫劇本，但這也會讓我遇上一些事先無法預見的問題，也就是尤里希的過世。他因為罹患癌症而走了。為了找人代替，我考慮了當今德國所有優秀的舞台劇和戲劇演員，卻沒有人符合牧師一角。他們要不是看起來太像患有精神官能症，要不就是缺乏那種與生俱來的威嚴，那種只要他一進到房間裡，所有人都會安靜下來的威嚴。直到我遇見了柏格哈特‧克勞斯特（Burghart Klaussner），他完全契合我的劇中人物形象，即便他創造的牧師形象和原本由尤里希詮釋的相去甚遠。尤里希版的神父比較溫柔、比較年輕，也更神經質些。無論如何，我非常滿意選了柏格哈特‧克勞斯特。

男爵一角，您選了烏爾里奇‧圖克爾（Ulrich Tukur），一位深受德國觀眾喜愛的戲劇演員及音樂家。

男爵是一個很難分派的角色，因為我得找到一個比彼爾畢許勒更有貴族氣息的人。一個非常有男子氣慨的男人，和自己的馬兒在一起時，比和老婆在一起時還要自在。同樣地，這樣的演員在奧地利沒有。我覺得氣勢最接近這個角色的演員就是烏爾里奇‧圖克爾，雖然他對這個角色來說，有點太年輕了。

小孩子呢，您怎麼找到的？

這件事是我那時候最害怕的。我很擔心在電影開拍的第一天，自己還沒找到那七個主要的小演員。成人演員總是可以找到其他程度或多或少相等的演員來代替。但兒童演員就不是那麼一回事了。小孩子可以在片中演好一個角色，但得去尋找他們，而這就要花很多時間了。於是，我們用了六個月的時間。我的選角經紀人馬古斯‧史萊恩徹（Markus Schleinzer）——他和我一起拍了很多部片，自己也拍了一部長片《米歇爾》（Michael）——和他的助理與學生團隊，共同拍了大概七千個小孩，我從中選出了三十個左右，然後就直接和他們一起工作。同時，我們也請電視台那邊的經紀人幫我們留意。而正是經由電視台的引介，我們才找到李奧納多‧波邵夫

（左起）柏格哈特·克勞斯特，玉爾錫娜·拉爾第（Ursina Lardi），費翁·穆塔特（Fion Mutert），以及烏爾里奇·圖克爾

（Leonard Proxauf），那個扮演牧師之子馬丁的小演員。他二〇〇六年在托克·康斯坦丁·黑貝爾斯（Toke Constantin Hebbeln）執導的《永不是海》（*Nimmermeer*）中擔任過主角。此外，他長得很帥，有一張令人驚異的面孔——我們在電影宣傳海報上放了他的臉。尤其是在試片時，他在那場被指責自慰的戲裡，真是叫人難以置信地感動。同一間經紀公司也介紹了飾演管理人兩個女兒的小演員。其他小演員則是我們自己精心挑選的。至於其他的小角色，我們是把一些已經有拍戲經驗的小孩，跟那些我的夥伴們現場挑選出來的小孩混在一起。

那成人臨時演員呢？

那是史萊恩徹第二副手的工作，一位羅馬尼亞人，她在我拍《惡狼年代》時就做過這項工作。在那個時候，她回到她的國家去尋找適合演出羅馬尼亞家庭的演員。那些演員非常開心能參與我們的電影，因而將這個經驗告訴了他們周圍的人。以至於，當她帶著攝影機回去為《白色緞帶》尋找演員時，所有的大門都為她而開。必

須要說的是，我們付給臨時演員的那一點點演出酬勞，和羅馬尼亞工資比起來，其實算是一大筆錢。兩輛巴士的臨時演員就是這樣填滿的。他們看起來像是真正的農人，臉上因為日曬而有深深的皺紋，跟德國的農夫完全相反。德國的農夫看起來像城裡人，因為他們使用現代農耕機耕作土地，農耕機的車廂裡還有冷氣。

雖然如此，您還是有找德國籍的臨時演員吧？

有。大節慶那場戲我們大約需要兩三百個臨時演員，有一大半人是我們在當地請的。我的助手們在片場附近來來回回地找，一旦發現有人長得和以前的人很像，就請他們來試鏡。我有一面貼滿了照片的牆，依此建立起各個小團體。

您如何構思對話呢？

用當時的方言來寫對話是難以想像的。因為這樣一來我們就會受限，也不得不替德國觀眾打上字幕。再說，這對我們的演員來說實在太困難了，他們原本就來自德國不同的角落，也早都拋掉了自己的家鄉口音。只有彼爾畢許勒保留了他的巴伐利亞口音以詮釋管家一角。這是可以接受的，因為在那個年代，管家常常要遠離家鄉工作。相反地，我替沙瑪洛夫斯基──他詮釋過我的《叛亂》──配了音，他的奧地利口音實在太明顯了。

我們曾經讀到，關於這些對話，您的靈感來自於寫下《艾菲·布里斯特》（ Effi Briest ）的德國作家馮塔納（ Theodor Fontane ）[5] 的文學風格。

就對話本身而言，影響較少，影響比較多的是片中那個較為高雅的敘述旁白。

您從一開始就想在片中安排一個敘述者？

是的。理由和我使用黑白片一樣。為了創造某種和敘述的事件之間的距離感。

這也讓您更能強調，那些經由小學老師口中述說出來的事實，並不像他自己說的那樣：「就最小的細節都是誠實以對」，再度回到您的電影常出現的主

5　1819-1898，德國批判現實主義小說家、詩人。

題——懂得相互對比所有顯示出來的真相。

完全正確。我總是設法培養觀眾的懷疑！特別是在這部電影裡，最重要的是用客觀的角度看待小孩犯罪這件事。小孩子長大成人後，不可能全都變成在集中營裡虐打猶太人的施暴者。此外，每個人物的個性都差很多，跟每個人都是大壞蛋的程度還差很遠。

您在哪裡拍這部片？

在德國北部，一個新教徒很多的地方。其實我也可以把這個故事放在奧地利的布根蘭邦，我們在那裡能找到同樣的宗教信仰團體，但比較缺少代表性。還有，之所以在德國北部拍攝，是因為我想像的故事發生地，是一個平坦且能看得很遠的國家。

是誰找到拍攝地點的？是您還是您的團隊？

是我的美術指導克里司多夫‧肯特負責的。他自己一個人開了六萬公里的車，跑了

一九一三年夏天農作豐收節慶典

好幾個星期，在每一個村莊停下來，拍下數以千計的圖檔。克里司多夫是一個非常有組織的人。他的電腦裡儲存了所有他去過的地方的地圖與照片，詳細列出所有他走過的路。他因此發現到，我們完全無法在德國西半部拍這部片，因為所有的村子都被開發了。一開始我們還想到波蘭去，甚至是前捷克斯洛伐克，但都太複雜了。隨後，我們去前東德尋找適合的地方。但是在共產主義的統治之下，一切都變得很糟糕。儘管如此，我們還是找到了一個叫內措（Netzow）的小村子，在普利希尼茨省（Prignitz），大約是柏林西北方兩百公里處。它主要是由一條大路組成，路中央有一座教堂，教堂則俯視著整個村子。就和所有前東德的村子一樣，這個村有幾條柏油路，路上還有許多坑洞。我們的運氣很好，政府才剛剛同意明年會修路。這也是為什麼他們允許我們隨便挖路，拿掉瀝青，鋪上沙子，將路面恢復成二十世紀初的模樣。我們也拔掉電線桿，拿掉電視天線，再把全村超過三分之一的房子，用我們釘在房屋外牆上的飾板遮蓋住。

那些裝飾是用什麼材料做的？

那些飾板是油漆過的木頭，可以固定在真正的房子前面。醫生家和他的花園則用石頭全部新蓋，才能讓人真正住在裡面。緊鄰的助產士的家，本來是一棟正在重整的損壞古老建築，我們必須整建重修。其實呢，城堡才是我們最困擾的。我們有一大堆德國所有城堡的相關調查資料，但它們不是被徹底更新成旅館，就是完全廢棄了。我們選擇的城堡靠近波羅的海，離我們的內措村大約兩百公里。這個距離把我們的工作變得更加該死地複雜。城堡內部的狀況非常糟糕，但外觀還算差強人意。即便與它毗鄰的花園根本就是個惡夢，我們甚至得用建築專用的屋頂波浪板把花園邊上給組起來。整個重建實在太貴了。在那些因為攝影機移動穩定架的動作而會拍到飾板後面的鏡頭裡，我們求助於數位技術，一格一格地去掉那些波浪板。城堡內部則得全部重做，甚至包括樓梯。我們只留下大廳裡的細木雕刻。

如果在攝影棚內重建整座城堡內部的場景，難道不會比較簡單嗎？

不會，因為城堡內部輪廓營造出來的廣大空間很合我的意。相反地，我們倒是在萊

比錫的攝影棚裡，搭建了牧師家的內部。至於房子外部，除了醫生家，克里司多夫把一個簡單的大穀倉改建成管家那間有大樓梯的房子。他為這部片做的付出多到讓人難以置信。他還為所有的佈景拍照，在他的團隊改造前、改造中和改造後，再把影像集結成冊，好給那些投資人看，讓他們知道投資的錢都用到哪裡去了！甚至，你在電影裡看到的那些田裡的蔬菜，為了讓它們能在拍片期間從泥土裡冒出頭來，也都是我們從好幾個月前就開始細心照料的。

您夫人蘇西的名字，出現在美術佈景組的工作人員名單裡……
她裝飾了城堡裡面的兩個房間，一間是男爵夫人彈鋼琴的房間，另一間是男爵夫人和男爵激烈爭吵的那個房間。這是件非常精緻講究的工作，因為這兩個房間本來是空的。當時人們的進餐禮儀和方式等細節也是蘇西負責的。

您如何拍出季節變幻的感覺呢？
我們是在夏天拍攝的，只有幾個村子與教堂在雪中的鏡頭是冬天拍的。但是，那一

內措村

年幾乎沒有下雪，我們只能求助於造雪機。有個晚上真的飄了幾片小雪，不過只維持了半天不到，而且我們還是得加上人造雪，因為當我們要拍時，雪已經開始融化了。其他的雪景鏡頭則借重數位特效的幫助。因為樹木的關係，我們也在冬天拍了那場年輕農夫發現他父親上吊的戲。

您花了多少時間拍這部片？

三個月。不過美術佈景組在開拍的兩個月前就開始工作了。當我們在村子裡拍戲時，他們仍舊繼續工作。我們的工作計畫排得很滿。

在非德語系國家的片名中，您刪除了副標「一個德國孩子們的故事」（Eine deutsche Kindergeschichte）……

的確。因為我怕它會被翻譯成「一段德國孩子的歷史」，而非「一個德國孩子們的故事」，讓國外的觀眾誤以為這部片要表現的是一個特殊的德國問題。完全不是這麼一回事。這個副標很明顯會讓德國人聯想到他們的歷史。但我堅持要讓不懂我們語言的觀眾也能瞭解，這樣的寓言故事同樣有可能發生在他們的國家裡。此外，我也要求副標要使用「聚特林書寫體」（Sütterlinschrift）[6]，因為在我祖母的年代，這種字體是書寫的典範，在德國和奧地利都一樣，直到一九三〇年代左右。這種字體今天已經完全被捨棄不用了，我能讀，但不會寫。

為什麼要設定在一九一三至一九一四年間呢？

作為一個德語系國家的人，我想探討二十年後將導致納粹成為權力核心的世代的童年。但與此同時，我堅持擴大這個議題。因為我想讓大家看到，建立一個絕對完美的理想，以及讓某個想法變成一種意識形態，永遠都是一件危險的事。當然，現今發生在伊斯蘭教派擁護者身上的事，雖然細節和納粹不同，兩者的問題癥結卻永遠是一樣的。

這群孩子中某些人的報復行為，引發原因似乎和他們受到的嚴厲基督新教徒

6　德文字母書寫體之一，由路德維希·聚特林設計。1915 年先在普魯士開始使用，並在 1920 年代推廣到德國，至 1941 年停用。

教育有關……

我們必須瞭解，這種嚴苛的教育方式並非局限於新教。譬如說，中世紀——一個我向來深感興趣的年代——教育原則是相當恐怖的。大體來說，十九世紀以前在世界各地，對孩子的教育都非常嚴格。小孩在襁褓期就被整個包裹起來，好讓他們無法動彈。一旦年紀夠大就被迫去工作。《白色緞帶》要討論的是教育的問題，但不僅限新教主義的教育範疇。當我在說故事時，我試著盡可能保持客觀開放的態度，也試著去觸動觀眾的情感。最好還能因此而引起一些反思。但我並非想藉此教育觀眾。

這部片讓我們對教育方式產生了質疑。假使以前的教育太過嚴苛，一九七〇年代開始的縱容，則導致了一種對基本價值觀的懈怠……

如果有好處方，我想所有的人都會服用吧！教育是人類最重要的難題之一。如何將一個天生潛藏強烈利己主義的個體，轉變為一個社會中人？這一直都是讓人頭疼的問題。批評《白色緞帶》裡牧師的嚴苛主義太不人道非常容易，但一九六八年之後，我父母那一代人捨棄了所有權威式教育的原則，卻沒能給他們的孩子帶來幸福。相反地，這些孩子長大成人以後，常常迷失自我，無法融入社會。

令人震驚的還有劇中人的矛盾性格。醫生非常稱職，私人生活卻……

……非常卑鄙無恥！這是看事情的角度的問題。對他的病人來說，重要的是他是位好醫生。最好別成為他太太或他女兒。事實上，我們總是忽略人們真正的本性。也許藝術家除外，他們的本性常常暴露在作品中。然而，就算是藝術家，也和我們任何人一樣，有面對公眾的一面、私下的一面，還有我們常忽略的第三面，潛意識的那一面。

您的人物個性都相當複雜。比方說蘇珊・羅莎飾演的助產士一角，她不只是她那厚顏無恥的情夫的受害者，當她對他說出：「你一定非常不快樂，才有辦法說出這樣殘忍無情的話來！」時，表現了令人吃驚的清楚頭腦。

她解釋了醫生所有的一切。至於牧師，相反於我聽到別人對他的評語，他並不是一個壞人。當他說打小孩對他來說完全沒有任何快樂的感覺時，我們必須要相信他。他之所以會那麼做，是因為他確信自己必須要那樣做。這也是為什麼小學老師指控小孩時，他會如此激動生氣了。他不能讓小學老師那樣說，那會把他在家裡和在鎮裡建立的一切全部毀壞殆盡。但是，牧師在書桌上發現他的鳥被釘死在十字架上的那一刻開始，他就已經知道了。我們永遠不會看到牧師責罵自己的女兒，即便牧師曉得這件事應該是她做的。他什麼都不會說，因為他得保住面子。他是一個受了傷的男人。

那場領聖體的戲同樣以隱言的方式進行……
這場戲表現了牧師內心的天人交戰。他問自己是否有可能原諒女兒。因為他若是給了她聖體，就表示自己原諒了她。

醫生的兒子魯道夫從姊姊那裡學到了死亡的存在，這場戲您是如何構思的呢？
這是所有小孩子早晚都會問到的問題。從前，人們還是三代同堂時，這個問題經常伴隨著祖父母其中一人的過世，在無預警狀況下出現。我已經不記得自己在何種狀況發現到死亡的存在，但對所有的人來說，明白我們難逃一死都是一個很大的衝擊。通常是四五歲時，因為必須要擁有某種程度的智能，才有

漢尼・布克

蘇珊・羅莎

辦法瞭解有些東西以前是存在的，但是現在卻不在了。

魯道夫發現大家對他說謊，讓他以為母親是去長途旅行那一段，真是讓人無比感動。您是如何指導小米勒揚‧夏德蘭（Miljan Chatelain），教他讓人無法生氣？

對他來說並沒有那麼困難，因為在史萊恩徹的指導下，他和那個年輕女孩羅珊娜‧杜杭（Roxane Duran）已經排演過很多遍了。尤其，他又是個有天分的小孩。我在跟孩子們做最後選角的預演時發現了他。我們可以解釋所有的東西給一個沒有演戲天分的小孩聽，或是做盡各種嘗試，但依舊沒辦法得到我們想要的結果。他則是本能地就明白我們希望他表現什麼。

您動用了好幾架攝影機來拍這一段嗎？

沒有。我只用了一架。我們先從他開始拍。他毫無間斷地把一整段劇情演完，然後我們才拍那個年輕女孩的部分。我們當然拍了好幾次，中間穿插休息時間，因為待在廚房裡二十幾分鐘，攝影機就在鼻尖底下拍，他會想動一動。我們就會停下來，給他點時間去花園走走，然後再繼續拍。跟小孩子拍片必須要有耐心，因為他們無法專心很久。練習對話會讓他們覺得無聊，甚至會擾亂他們，適得其反。不過，一切進行得很順利，多虧了史萊恩徹一直在旁邊陪他們，讓他們安心。

您之前知道史萊恩徹很擅長這件事嗎？

我知道他很有天分，但也許沒到這樣的程度。他本來就幫我管理業餘演員的選角，而且很稱職。他很懂得跟別人溝通。

先不談休息時間的必要性，您指導小孩子演戲的方式跟成人相同嗎？

和小孩子拍戲，最簡單的就是直接演給他們看他們要演的。如果要重拍，一定要用最簡單的字眼解釋。譬如說，要再更難過一點之類的。我總是說，若要扮演一頭獅子，專業演員會演起獅子，小孩則會直接化身成獅子。這也是為什麼一定要事前充

分準備，才找得到那個完全符合角色的小孩。由於不停地和小孩子一起拍戲，我因此發現，指導八歲以下的小孩演戲最困難。毫無疑問是因為這個年齡剛好是個臨界點。

關於小孩和死亡，牧師的兒子馬丁有一場戲很特別。他像走平衡木一樣走在橋的欄杆上，然後對趕來搭救他的小學老師解釋：「我給上帝一個可以殺掉我的機會。祂沒有那麼做，所以祂對我是滿意的。」

我永遠也想像不出這樣的場景。我是在一本我拿來參考的教育書裡找到這個例子的。當然，我做了一些修改。但這涉及的是，一個小孩子居然已經想從上帝那裡求取驗證，看看自己是不是真的壞到像他父親處罰他時說的那樣。

這種請求上帝來做最後審判的呼喚，再度出現在這段經文裡：「因為我，天主，你的上帝，是個吃醋的上帝，因此要處罰那些犯了錯的父親們，並將對他們刑罰轉嫁於他們後代的身上，在第三代和第四代的身上」，經文則放在遭人虐待的助產士兒子卡爾里身上……

這一段完全是我虛構的。我從聖經裡這段有名的摘錄出發，解釋這個有缺陷的小孩為什麼會遭到虐待。這是一種施行在小孩子身上的處罰，在這裡卻用在大人身上。

剛開始時，您曾想替這部片取名為《上帝的右手》……

那不是我頭一個想到的片名。而是當我懷疑《白色緞帶》會不會讓人誤以為是一部關於裁縫師的電影時，考慮改用的片名之一！還有，我也不想聽到別人跟我說：「啊，對！《上帝的右手》，是因為牧師的關係！」再者，就片名而言，《上帝的右手》聽起來有點悲愴和沉重。

再回到那些罪行上。您寫劇本時，有沒有限制罪行的數量呢？

沒有，又不是《火線追緝令》！不過為了提高緊張感，我需要越多樣化越好的小事故或意外事件。每一次的事件都得出人意料，才能強迫觀眾去找出那些犯罪的人。

到底是誰怨恨醫生到要讓他從馬上摔下來？小鎮裡的人知道他虐待女兒，他女兒也可能把這些事告訴自己的夥伴……但我們完全不確定。我必須想出一些只能延伸出臆測的情況。然後還有一些真的是純粹偶然的意外。只有把一切全都混在一起，才有希望更接近事實的真相，但事實的真相並非都會有一個解釋。

這是為什麼有時您會明確直指犯人是誰，像是牧師的女兒克拉涵，她殺了牧師養在籠子裡的鳥。但有些時候，您只是不斷重複呈現孩子們聚集在一起的畫面，以便繼續醞釀觀眾的懷疑。在小學老師無意間發現孩子們試圖窺探助產士家裡的那一段裡，我們因為被小學教師的背影和半掩的門遮住，只能看見一部分的孩子，讓我們更是備感混亂。只給少量取景的影像，甚至連這些影像都是刪節過的，這種方式剝奪了我們完整觀看某個行為，卻非常符合您構思這個故事的方式……

我的原則是隱藏一些事情，好增加觀眾的好奇心。我也用同樣的方式處理聲音。讓
觀眾聽見一些影像以外的聲音，進而迫使他們必須運用自己的想像力。這些都是我
在編寫劇本之初就已經設想好的。

**然而，某些觀眾們聲稱，對他們而言，毫無疑問地，孩子們就是所有事故的
罪魁禍首⋯⋯**
這是他們的解讀。片中有些事件我們無法套用如此肯定的解釋。在穀倉跌落的農婦
有可能是偶發事件。就像發生在穀倉裡的火災。但也可能是孩子們對管家的報復，
因為我們在窗子後面看見了燃燒的火焰。相反地，牧師的三個孩子似乎很驚訝發生
火災──這裡面存在某種矛盾的闡述，因而導致了各種不同假設的解讀。看電影
時，我們總是希望什麼都有解釋。這對我來說很無聊。

總而言之，每次只要一見到孩子們聚在一起，觀眾就會覺得不安⋯⋯
正是我想要的結果。每一次只要發生新的不幸事件，我們就會在現場見到孩子像個

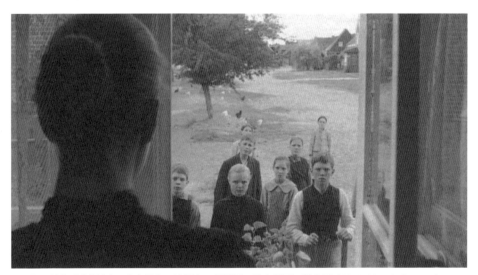

羅珊娜・杜杭（背對者），李奧納多・波邵夫，瑪麗亞─維多利亞・塔古思（Maria-Victoria Dragus）⋯⋯

小團體般聚在一起。更讓人擔憂的是他們臉上的表情，總是非常嚴肅。他們從來都不笑，甚至表現出匪夷所思的成熟。

最令人擔憂的成熟代表就是飾演牧師長子馬丁的李奧納多·波邵夫。他的臉同時匯聚了俊美與頑強，表達出某種壓抑的憤怒。

他有一張不可思議的臉。即便是在真實的生活裡，他也不是個容易親近的男孩。他很厭惡拍那場四肢被綁在床上的戲。每拍完一個鏡頭，他都堅持要我們將他鬆綁。拍攝這場戲的那一整天，他都顯露出這種頑強不屈的眼神，完全沒有笑容。我覺得他在這部片裡真的演得非常好。

是誰決定要用他的臉孔來做宣傳海報的呢？

是我。因為他實在太傳神了。一顆掛在臉上的淚珠，讓他具體展現了所有經歷過同樣處境孩子的感受：驚慌不安、擔心受怕，同時也是控訴者。他還有受虐兒童那種禁止別人觸碰他的模樣。

很多電影愛好者把《白色緞帶》和《魔童村》（*Village of the Damned*）聯想在一起。《魔童村》是沃夫·希拉（Wolf Rilla）一九六〇年拍的，描述一群孩子集合在一起，對抗應該受到譴責的行為……

拍攝《白色緞帶》時，我不知道有《魔童村》這部片。《白色緞帶》上映後，好多人都跟我提到它，最後我就去看了。我覺得還不錯。電影劇本的結構很扎實，戲劇張力從頭到尾都掌控得很好，黑白畫面更是一級棒。這部黑白電影的畫面品質，比我們送去後製清晰度之前的片子好太多了。

在《白色緞帶》最後一幕，您似乎想將您的故事放入歷史中。那是第一次世界大戰前夕，所有的人都聚集在教堂裡，教堂詩班唱著一首由馬丁·路德[7]寫的新教徒聖詠，〈我們的上帝是一座堅固的堡壘〉……（"Ein'feste Burg ist unser Gott"）

7　1483-1546，原名 Martin Luder，德國裔羅馬公教奧斯定會的會士、神學家和神學教授。基督教改革的發起人。他終止了中世紀羅馬公教教會在歐洲是公認唯一的地位。而其所翻譯的路德聖經，到目前為止仍是最重要的德語聖經翻譯。

是的，在那個年代，德國北部無論是哪一個基督教團體，所有的人都會聚在一起唱這首聖詠。對他們來說，這是一種戰士的行為，就如同歌詞裡寫的：

我們的上帝是一座堅固的堡壘，（Ein' feste Burg ist unser Gott,）
祂是最好的碉堡與武器；（Ein' gute Wehr und Waffen;）
祂解救我們於所有危難，（Er hilft uns frei aus aller Not,）
如今危難降臨我們身上。（Die uns jetzt hat betroffen.）
那古老邪惡的敵人，（Der alt böse Feind,）
現在下定決心。（Mit Ernst er's jetzt meint,）
力量強大與狡詐多端（Groß' Macht und viel List）
他的護甲令人生畏。（Sein' grausam' Rüstung ist.）
在世上無人能及。（Auf Erd ist nicht seinsgleichen.）

我覺得是《白色緞帶》的理想結尾。

《白色緞帶》最後一幕

然而，您將所有的主要角色全聚集在一起……

這是刻意誇大的戲劇化表現，就和歌劇結束前的大合唱意義一樣。

我們不禁想問，這一幕是否充滿了那種所有人都有罪的感受，並以鏡頭逐漸淡出凸顯……

片尾這個鏡頭是和片頭相互呼應的。片頭的鏡頭慢慢淡入，將我們送回過去。片尾慢慢淡出，再把我們帶回現在。

這讓人想到一場惡夢的結束，並激發我們想像這個世代二十年後的行為……

這是你的解讀。我呢，我限制自己描繪一九一三到一四年的生活片段。對我來說，所有的一切，都在敘事者的最後一句話中結束：「我後來沒再見到小鎮裡的任何一個人。」對於之後發生的事，他一句也沒提。我也沒有。觀眾得自己思考。

小學老師的旁白營造出來的距離感，那個預先假定有點上了年紀的聲音，讓這部電影看起來就像是某種警告，未來可能會出現一個極具破壞潛力的新型意識形態，接續納粹主義和史達林主義……

沒錯。說故事的人的確是年長到經歷過納粹主義以及其他形式的極端主義，像是「巴德與邁茵霍芙」這個團體[8]的最初領導人。就像我之前跟你提過的，我認識邁茵霍芙，一九七〇年我在電視台當戲劇顧問時認識了她。她在非常虔誠的宗教環境裡長大，並顯露出相當嚴格的道德品性，完全是新教徒教育的成果。為了讓自己沉浸在新教徒的文化裡，我總把他們和嚴守戒規聯想在一起。然而，遇到邁茵霍芙之後，我便把新教徒這種嚴苛的道德，和對某種目的反應以狂熱崇拜的危險連結在一起。就某個角度來看，這個相遇，也許可以視作《白色緞帶》電影劇本的開端。

在您執導的電影裡，我們發現您很喜歡交替運用一鏡到底鏡頭、傳統正反拍鏡頭和具有機動性的推軌鏡頭，這樣的轉換會給電影某種幾乎像是音樂的節奏……

8　可參考 29 頁。

是的,不過這個節奏在寫劇本的階段就已經架構好了。然後,當我一個鏡頭接一個鏡頭做分鏡劇本時,我只需要依照我寫的去做就行了。對我來說,每一種情況描述都有專屬的分鏡方式。與孩子們有關的,比如我們之前提過、魯道夫得知他母親死訊那一段,這裡只能用正反拍。如果我用一鏡到底鏡頭,永遠不可能拍到他們如此真實的演技。同樣地,所有和臨時演員的戲也是如此。至於推軌鏡頭,我只用在追隨劇中人物在同一地點的動作,或是跟著他沿路拍攝。算是很簡單的使用方式。

您會不會覺得,您對音樂的熱愛,有助於您獲得這種敘事的音樂性呢?

事實上,這是本身有沒有節奏感的問題,很難傳授。我在我的學生身上看得很清楚。我很快就會發現那些擁有建構電影劇本天分的人。這跟得在實際操作中學習如何指揮演員不同,節奏感需要特別的天賦。就和唱歌一樣,你會唱或不會唱。我不知道該怎麼解釋,但只要我開始寫一齣戲,我就已經知道怎樣把它帶到大銀幕上。有時候得視外景做些調整,但要是在棚內拍,我就能依照我的分鏡劇本,建造我需要的背景和裝飾。舉例來說,《白色緞帶》裡馬丁去拿棍子讓牧師處罰自己的那場戲,我想用一鏡到底鏡頭慢慢提升緊張感,克里司多夫和我就以方便讓攝影機活動的方式來設置佈景。

《白色緞帶》裡,有沒有哪些鏡頭得動用到好幾架攝影機?

只有一個。在接近片尾的地方,那場小學老師和兩個牧師小孩在一起的戲,因為要拍三個人的正反拍鏡頭,有點棘手;而且他們每次走位都有些微的誤差,我沒辦法在剪輯時把他們接連在一起。大部分時間我只用一台攝影機,若是用兩台,為了不讓另一架攝影機入鏡,就得離人物的臉孔比較遠,但我覺得這樣感受就會不夠強烈。

您喜歡用臉部特寫鏡頭貼近劇中人物的內心世界,在《白色緞帶》中,您更讓這種手法趨近於完美……

柏格曼早在我之前就將這種手法系統化了。

在我們看來，柏格曼彷彿是《白色緞帶》最重要的參照。除了大特寫，我們
發現您在《白色緞帶》裡的某些取景，和他一九六三年那部《冬之光》很類
似。譬如說，在牧師猶豫要不要給他女兒聖體的那場戲裡，那個正面近景拍
攝柏格哈特·克勞斯特的鏡頭，他在鏡頭的正中央，他右邊則是一個微微有
些模糊的大十字架。柏格曼的作品中，《冬之光》是一部讓您印象深刻的片
子嗎？

沒錯，我在它上映時看過，並留下非常深刻的印象，我對《處女之泉》、《沉默》、
《猶在鏡中》（*Såsom i en spegel*）也有相同的感受。但我並不是想參考《冬之光》。你
對那個畫面的印象可能是因為黑白片的關係。《隱藏攝影機》和《白色緞帶》的架
構同樣嚴謹，但比較看不出來，正是因為顏色的緣故。而且我想，克里斯汀之所以
會特別以《白色緞帶》提名奧斯卡最佳攝影，應該不是偶然。在黑白片裡，影像的
組合會變得更加清晰，因此印象會更加深刻。柏格曼有名的好電影都是用黑白片拍

漢內克和柏格哈特·克勞斯特

的。我們從未提到《婚姻生活》的畫面——一部我非常喜歡的電影，是柏格曼最不傲慢矯飾的一部片，拍得尤其好——就是因為它是彩色的，所有的一切看起來都很平凡。

《白色緞帶》的燈光令人印象深刻，特別是那幾場在昏暗中的戲。就像魯道夫從樓梯下來，發現他爸爸——也就是醫生——正撫摸著他姊姊的那一幕。您是如何和克里斯汀合作的？

在我所有的電影裡，我都使用同樣的處理方式。搭建佈景的同時，我就決定了真正光源的出處。例如說，在擺設房間裡的裝飾時，我會選擇床頭燈應該放置的地方，然後是其他的燈，這些工作得在演員開演前完成，因為這些都會影響演員演戲時的位置和走位。事實上，從畫分鏡圖開始，我就會用一個特殊的顏色標示燈光的位置。然後，我再和我的攝影指導以及他的工作團隊，針對如何能在大銀幕裡拍出我想要的感覺討論種種細節。至於你提到的那場戲，魯道夫得在昏暗中下樓，好讓他在打開父親的看診間時，被朝他投射而去的燈光震攝住，正如同他看到的那一幕景象。在下樓梯那段劇情裡，我們事先在二樓的高處安置了一盞小燈，在那個他先走進去的房間也是，這樣他在找到父親與姊姊之前，就可以藉著最微弱的燈光走動。在所有的昏暗場景中，都必須要有一小撮光線製造出反差。如果我們僅僅是在片場調暗燈光，所有的東西都會變成灰色，也就失去效果了。不過這種效果有時候也很難。譬如說，在小學老師坐在風琴前，剛被解雇的伊娃跑來找他的那場戲裡，我們就得想出解決方法：因為煤油燈的亮度不足以照亮他起身去接伊娃這部分的景象。一整個下午，我們試驗了各種照明方式，直到第二天才找出解決方法：在中國式的天燈裡裝燈泡，並讓它跟著小學老師移動。不過，這個詭計在牆上產生了一些不真實的影子，我們之後得以數位技術做修正。同樣的，那場男爵夫人和長笛演奏家一起彈鋼琴的戲，為了加強兩支蠟燭的亮度，我們得在演員上方放一盞垂直的聚光燈，後製時再把聚光燈投射在地毯上的陰影去掉。

聲音和影像對您來說同樣重要。這一點在《白色緞帶》裡相當明顯。特別是

鄉村裡那些外景鏡頭，我們在其中聽見許多聲音：風吹過樹梢的沙沙聲、鳥兒的鳴唱、家禽的吱吱喳喳、蒼蠅的嗡嗡作響……您如何混音呢？

我們拍片時通常都是現場收音。如果對話品質好，我們就會留下它。其他聲音就等後製時再處理。例如，在外景的鏡頭中，風聲從來就沒能好好地被收進麥克風裡。所以我們會從已經錄好了的聲音裡找出合適的來替代，或者，如果音效工程師時間充裕，他會一一單獨收錄那些符合看得見影像的聲音，像是風聲。所有的聲音都收錄在不同的音軌上，在混音時就能依照需求調整每個聲音的密度和大小。我們在這裡強調鳥鳴，在那裡降低蒼蠅的嗡嗡聲……全都是細微的差異。我記得我曾經要求加強某個劇中人物吞口水的聲音，但又不能過分凸顯，因為這個吞口水聲是種不想引人注目的情感表達。這跟找出每一個聲音最恰當的音量有關，需要花很多的時間。以《白色緞帶》來說，我們花了兩個月混音，以前因為缺乏經費，我最初的幾部電影都只用了八到十天就完成這項工作。另外，還需要一位耳朵無比敏銳的技術人員，有耐心和意願和我一起朝這個方向前進。尚皮耶・拉佛斯真的很棒，他嚴謹的工作態度使他在未臻完美前，絕對不會停止。和他一起工作，我會毫不遲疑地實驗和嘗試那些在真實生活裡找不到的音響效果。比方說，拿老鷹飛的聲音為例，我請他加快兩倍速度，看看是否符合我尋找的那種不真實感。《禍然率七一》裡那場父親晚上起床看生病孩子的戲，我想在一片靜謐中，如果加上一點樹枝拍打在窗戶上的聲響應該不錯。我們便下樓到花園裡，剪了一些樹枝，試著弄出那樣的聲音。在我看來，混音師是真正的藝術家。他們來工作時包包裡裝著一些看似拼湊又沒價值的東西，再以此為基礎，創造出神奇的聲音。當然，這一切都奠基於準備工作。不過，和尚皮耶或是吉翁・夏瑪這兩位我從《惡狼年代》就開始合作的音效工程師一起工作，我完全地信任他們。

也就是說，混音和拍攝相反，在混音時，臨時即興能夠占有一個相對重要的位置？

可以說是，也可以說不是。我們能做的是添加或改善一些既存的東西。即便有可能走得很遠。某段對話裡有個我不滿意的句子時，甚至是某個字裡的一個音節，我們

可以在其他錄音中找出相同的聲音。我們甚至能保留某個關鍵字不同語氣的錄音，因而改變一整段話的意思。

您也會替音效作分鏡表嗎？

不會。不過影像剪輯完成後，我就會在剪輯機上，和音效工程師與混音師找出影片中有那些段落的錄音可以改善或改變。古翁和尚皮耶會有幾個星期的時間蒐集那些我們需要的聲音。他們先將聲音收錄在不同的音軌上，然後再推薦給我。我們再一起做決定和實驗。當然，我們不可能都事先準備好，但一般來說，我大概知道每一場戲我想要怎樣的氛圍。我們也必須考慮不同語言的配音，已經錄好的音響效果，得重新和配成另一種語言的片中對話相互融合。我們得在另一條音軌上，錄下把杯子放到桌上時發出的聲響，並在接話的同時，調整這個聲響的聲音大小。我們也可以反過來做，去除掉多重聲音。譬如《愛‧慕》那場關於惡夢的戲。在坦帝尼昂打開門走進走廊那一段，我幾乎去掉了那場戲裡所有的聲音。因為這樣很不尋常，所以會擾亂觀眾的心神，因而迫使他們專心。這一切代表著很多的工作，我卻樂在其中！這種時刻比拍戲還要開心，因為拍戲會有壓力。

您是不是有一個專屬的聲音銀行，讓您隨意在電影中使用？

沒有，但我有可能在不同部片裡，重複使用某個特別的聲音。比方說，我重複用了好幾次《第七大陸》裡，母親為了自殺而吞服安眠藥之後的鼾聲。那是真正垂死之人的鼾聲，是卡爾‧史林費納在醫院裡偷偷錄下來的。像這樣的聲音，我們模擬不來的。

就像您處理影像，混音也讓您可以呈現某些聲音，藉以演繹聲音的不協調。例如那場小學老師邊彈風琴邊安慰伊娃的戲，緊接在後的聲音居然是……

……從農夫豬圈裡傳來的豬叫聲！這讓我覺得好玩。我認為這樣和整個節奏很搭，還能避免這對戀人的氣氛在這場戲的尾聲變得太感傷。同時也是很好的引介，帶出農夫拒絕原諒他兒子毀掉男爵的包心菜田的那一段。

德文版中，那個由艾何內斯・耶可畢（Ernst Jacobi）獻聲、嘶啞悅耳的說故事者聲音，似乎也為電影帶來了和諧的音樂性。您給了他什麼指示呢？

那是耶可畢原本的聲音。我之所以會請耶可畢，首先是因為沒有幾個德語系的年長男演員現在還活躍在影壇裡。再者，耶可畢的聲音跟飾演年輕小學老師的克利斯坦・斐戴爾高調的嗓音比起來，更具說服力。當我和一位電台導播提起找人這件事時，他推薦了耶可畢。剛開始我不想打電話給他，因為我在拍《大快人心》的時候，邀請他來拍幫尤里希把船推進湖裡的鄰居，讓他非常受傷。他寫了一封很憤怒的信，指責我居然敢邀他演這麼爛的角色。我很怕被他再次回絕。但他居然同意了，因為他深深地被劇本打動，這個故事也讓他回想起許多年輕時的往事。我們在慕尼黑工作了三天。我很清楚每一段旁白需要的準確時間，我請他唸，然後我手動計時。有時他唸得有點太長，有時又有點短。我們一直重複地唸，直到時間控制在我希望的時間以內。這可不是件容易的事，我得常常安撫耶可畢，因為唸錯時他會生氣。但是，辛苦的成果是值得的。以至於他還錄了美國版。美國人沒有要求電影要重新配音，但是他們想配有德文腔的英文旁白。我覺得這樣也行，說故事的人說不定移民到美國去了。耶可畢花了很多時間練習，因為他的英文沒那麼熟練，我們替他請了個老師，他大概練了將近一星期。可惜徒勞無功，因為這段配音被取消了。

法文版裡，尚路易・坦帝尼昂錄的旁白十分吸引人。

請他來錄是瑪芮格的主意，因為他的聲音非常好聽，也因為坦帝尼昂知道我很希望自己有一天能和他合作。不過，他是在伊古維克的執導下完成的。伊古維克是《白色緞帶》的法文版配音導演，在這之前，他就已經是我以前拍的那些電影的法文版配音導演。就《白色緞帶》一片，伊古維克寄給我一卷錄音帶，每個角色都錄製了三個配音版本。因此呢，是我選了丹尼爾・梅基許（Daniel Mesquich）、多明尼哥・伯朗（Dominique Blanc）、尚風蘇瓦・史提芬（Jean-François Stévenin）、帝狄耶・佛拉芒（Didier Flamand），還有其他配音員。我本來很擔心小孩子的配音，但是我的運氣很好，因為飾演醫生小孩的小演員，以及飾演牧師最小的孩子的小演員，全是

雙語小孩，法文版的配音都是他們親自配的。

當劇中人物演奏音樂的時候，是舒伯特、舒曼、巴哈……

就和以往的漢內克一樣！當被男爵夫人辭退的伊娃來找小學老師時，他正在風琴上彈奏一首舒曼的鋼琴曲。為了安慰伊娃，他彈奏了巴哈的〈西西里舞曲〉（*Sicilienne*）。男爵夫人和家庭教師則是用鋼琴和長笛演奏了《美麗的磨坊少女》（*Die shöne Müllerin*）⁹中的變奏曲。我對這個版本不太熟，因為我不是個長笛迷。老實說，我原來想用小提琴。但是演家庭教師的米歇埃・克朗（Michael Kranz）不會拉小提琴。如果要他拉琴，馬上就會被看穿，他也不會吹長笛，不過長笛比較容易模仿，但他同樣花了好幾個星期練習吹奏的正確姿勢。

此外，村子的慶典裡有音樂、也有舞蹈。那全是當時的舞蹈和當地的舞蹈，是我們在當地找到的手寫樂譜。我們把這些原本寫給小提琴的樂譜，改編成給幾種不同樂器一起合奏的樂譜。

我們還沒談到您獲得的那項最高榮譽：金棕櫚獎！可以和我們聊聊您的坎城影展嗎？

坎城影展期間一直都很令人愉快。當然，就跟每一次參加這個極負盛名的競賽選拔一樣，我極為緊張。對我而言，最戲劇化的參展經驗應該是《大快人心》。並不完全是因為那是我第一次參展，也因為片子放映之後的論戰，有些觀眾生氣怒吼，有些觀眾則狂讚「太棒了」！即便當下我就知道自己不會得獎，但我真愛這樣的場景！以至於《鋼琴教師》放映完畢之後，聽見所有的人都在拍手，我還自問，我是不是哪裡做錯了！在《白色緞帶》的放映會中，我感覺觀眾的反應會不錯。我想得果然沒錯，但我也知道，在連續幾分鐘的掌聲之後，我會很不好意思。在這種情況時，我從來不知道該用什麼樣的態度去面對。就算這種情形當然讓我非常開心。電影正式介紹後的那個星期四，我希望能得到一個獎，所以就留在附近，待在昂蒂布（Cap d'Antibes）的旅館裡。到了星期天，也就是公布得獎名單那天，瑪芮格打電話給我，跟我說我們會得到一個獎。但我們不知道是哪一個。《鋼琴教師》那一次，

9　《美麗的磨坊少女》（*Die shöne Müllerin*），D. 795，為舒伯特 1823 年所完成，以穆勒（Wilhelm Müller）的詩歌創作的歌曲集。

他們要我把伊莎貝・雨蓓和伯諾・瑪吉梅叫回來。因為他們得了男女演員獎，但因為我也被召集了，我們便猜測是不是有機會能得到金棕櫚獎！我後來才知道，那時候評審團之間有很大的爭議，有些評審很反對我的電影，但贊同我的評審則覺得，如果我沒有獲得金棕櫚獎，至少也該得到評審團大獎，而我的男女主角都該獲得演員獎。四年之後，二〇〇五年，我以《隱藏攝影機》一片得到最佳導演獎。因此《白色緞帶》這一次，我想應該是這些獎項的其中一個吧。典禮當中，每頒發一個獎項，我的緊張便往上提升一格。只有在評審團大獎頒給法國媒體看好的賈克・歐迪亞（Jacques Audiard）那部《大獄言家》（Un Prophète）時，我才開始放鬆下來。得到金棕櫚獎真是太棒了。受邀參加坎城影展本身就是一件非常幸運的事，特別是還能在這裡得獎。

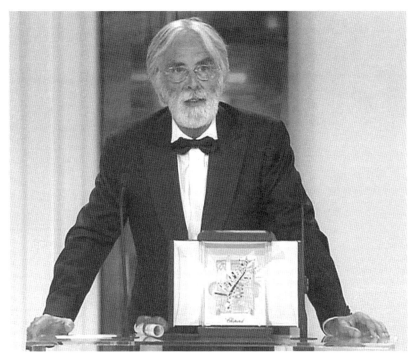

漢內克與《白色緞帶》所獲得的金棕櫚獎

《白色緞帶》得了好幾個殊榮，一個金球獎，一個歐洲電影獎，而且總是擊敗賈克・歐迪亞……

賈克・歐迪亞是個很親切的人，擁有極好的幽默感。在奧斯卡頒獎典禮時，我們兩個都獲得最佳外語片提名，我們一前一後地坐在某一行的最邊上。典禮剛開始時，他跟我說，他再一次穿上晚禮服來為我慶祝！當我們知道，奧斯卡最後把最佳外語片頒給了阿根廷導演胡安・何塞・坎帕內利亞（Juan José Campanella）的《謎樣的雙眼》（*El Secreto de Sus Ojos*）時，他轉過頭來，丟給我一句：「失敗者，失敗者！」我覺得這真的很棒，而且真的很可愛。

13

第二座金棕櫚獎—《愛‧慕》的靈感源自於我阿姨—選擇只有當事人的封閉場景對抗虛假的寫實主義—中斷音樂—我重建了我父母的公寓—如何拍攝一場讓人驚恐的惡夢—我和戴瑞斯‧肯吉的重逢—尚路易‧坦帝尼昂的神祕和艾曼紐‧麗娃的勇氣—鴿子飛了—解開打結的靈感

偶然的機緣讓您以《愛‧慕》一片，再度和賈克‧歐迪亞在二〇一二年的坎城影展交手，請您談談您的第二座金棕櫚獎。

那當然是非常令人愉快的經驗。直到最後我都不知道自己到底會得什麼獎。就像你知道的，在坎城影展將評審團大獎和最佳男女演員獎同時頒給《鋼琴教師》之後，影展改變了他們對每部片獲得多個獎項的規定。因此當瑪芮格告訴我《愛‧慕》在得獎名單上時，她明確地告訴我，坎城影展的評審團主席南尼‧莫瑞提（Nanni Moretti）¹要求我和我的兩位演員，尚路易‧坦帝尼昂與艾曼紐‧麗娃（Emmanuelle Riva）一起過去。他跟我們解釋我們拿到了金棕櫚獎，然後緊接著就是評審團記者會了。

獲獎時您曾說，《愛‧慕》是您和您夫人蘇西之間「一些關於承諾的說明」，要是你們將來遇到了和艾曼紐‧麗娃飾演的劇中人物相同情況的話。您是因為這個原因，所以決定拍這部片嗎？

我不認為是這樣。我拍《愛‧慕》有兩個動機：一是我想和某位演員合作，也就是尚路易‧坦帝尼昂；另一個是因為我對這個主題感興趣。撫養我長大的阿姨自殺一事讓我相當悲傷，也成為我思索這個主題的開端。這個劇本的主題既非死亡，也不是衰老，而是怎麼處理你摯愛的人的痛苦。我阿姨在去世的前一年，九十二歲的她

1　1953-，義大利電影導演、製片人、編劇和演員。2001 年作品《人間有情天》（*La stanza del figlio*）曾獲得坎城影展金棕櫚獎，並擔任 2012 坎城影展評審團主席。

就已經試圖吞安眠藥自殺，被我及時救了回來。她在醫院醒來時，看見守在床邊的我便斥責道：「你為什麼要這樣對待我？」事實上，在她第一次自殺未遂前，她就曾經要求我幫忙她，但我跟她解釋，我不能那麼做，因為我是她的繼承人，我要是那樣做就會被抓去關。不過，最主要是我實在沒有勇氣去幫助她。於是，她便想辦法自己執行，卻被我及時發現了。當她第二次意圖自殺時，她等到我去參加影展時才動手，而這一次，她成功了。

她生了很嚴重的病嗎？

我阿姨得了會讓人疼痛萬分的風濕病。她自己一個人住在她的公寓裡，她不想住養老院。她的腦袋非常清醒，但風濕病讓她每天早上都越來越難起床。她很害怕自己的狀況只會越來越糟。她告訴自己說，她累了，她的狀況完全不可能會好轉，她再也不想要這樣活下去了。這正是艾曼紐‧麗娃在《愛‧慕》一片中的寫照。只不過坦帝尼昂沒有辦法接受。人實在很難活在這樣的處境裡。

艾曼紐‧麗娃、漢內克、坦帝尼昂以及《愛‧慕》所獲得的金棕櫚獎

您為什麼以艾曼紐‧麗娃飾演的劇中人物之死亡，作為電影開場呢？

《愛‧慕》(*Amour*)

一組急救醫護人員強行進入一間公寓。他們發現公寓的一個房間裡躺著一位老婦人，鮮花撒滿了她的枕頭周圍。

某個音樂演奏廳裡，喬治和安，一對八十幾歲的老夫妻，正等待著節目的開演。音樂會之後，在坐公車離開前，他們去了鋼琴家亞歷山大的休息室跟他打招呼，讚美他的琴藝。當他們回到家時，出乎意料地發現家裡的大門居然被人撬開了。

第二天早上吃早餐時，安突然不太舒服。老夫妻在國外的女兒伊娃回來探望父母。她父親告訴她說，她母親去醫院檢查後，開了刀，但手術沒成功：出院後，她母親因而右邊麻痺。伊娃無法接受這樣的結果。

喬治照顧著妻子的日常生活。曾是安的學生的天才鋼琴家亞歷山大，在某次意外的探訪中，非常訝異地見到安的現況。

安越來越不能忍受自己現在的樣子，試圖自殺。

又過了一陣子，安又中風了，這一次，她臥病在床，而且幾乎無法說話。伊娃得知這個壞消息後卻只能給些沒用的建議。她的父親跟她解釋，他不需要她的關心，他會繼續自己看顧妻子。

逐漸地，看護的幫忙照顧變成一件必要的事。安無法忍受自己變得越來越需要仰仗他人的照料。有一天，喬治跟安說起自己童年的往事，然後，他忽然用枕頭悶死了安。接著他去買了好幾束花，一一將花朵齊頭剪斷，並堵住了所有門窗。喬治再回到房裡時，他聽見廚房有聲音。是安剛洗完碗。她邀喬治跟她一起出去。喬治拿起外套，跟著安一起出了門。

伊娃回到了沒有父母親的空房子裡。

這是一種製造緊張感的方法,我在《禍然率七一》就用過,一開始就告知觀眾將會有一連串的謀殺案。我還記得《禍然率七一》的製作人海杜斯卡在首映結束後大喊:「開什麼玩笑,怎麼能在片頭就告訴大家結局是什麼!」我沒有發明什麼新招數,這是種很常見的手法。

《愛・慕》一片中,您選擇了只有當事人在場的拍攝手法。整部片的場景也都在老夫妻住的公寓裡……

以藝術角度來看,這樣比較有意思。此外,我想避免給觀眾看醫院或是醫療過程之類的虛假寫實主義。對我來說,電視連續劇才會那樣拍。我感興趣的是呈現一個人在面對他心愛的人遭受痛苦時,那種內心的煎熬。

那間公寓就像是一個愛之巢……

大部分老年人都是這麼生活的,就像賈克・布萊爾(Jacques Brel)在他那首叫人心碎的〈老人們〉("Les Vieux")中描述的一樣。我甚至覺得,老年人是被迫待在一起

躺在靈柩床上的安

的，因為其他人都不再懂他們了。就像我在電影中，透過伊莎貝‧雨蓓飾演的女兒
一角表現出來的行為。她一來就想給父親一些她認為是好的、實際上卻毫無用處的
建議。對此，我不想批判些什麼。女兒覺得自己對雙親有責任，卻不知道應該做些
什麼，只會想一些人人皆知卻完全幫不上忙的主意。

那位年輕的鋼琴家亞歷山大在面對疾病時，也不是很自在……

他完全沒想到會看到從前的老師坐在輪椅上，對這樣的情況也不知所措。後來他同
樣覺得很為難，因為安請他彈奏一首小時候教過他的曲子。但此時的他的專業自負
讓他拉不下臉：他很久沒彈這首曲子了，覺得相當尷尬。而他不自在的態度，正好
印證了時下最年輕的這一代人在面對衰老的感受。由於缺乏經驗，以至於他們不知
道該怎麼和年長的人共同生活。以前，年輕人因為時常跟老人家接觸，因此知道他
們的困難在哪裡。然而在現今的社會裡，老年人雖然比過去更多，但他們大多在自
己的角落裡生活。

伊莎貝‧雨蓓

儘管如此，亞歷山大在探訪過安之後，勇敢地寄了張明信片給她，並寫著：「那是個非常美好又令人悲傷的時刻。」和伊莎貝・雨蓓飾演的女兒一角相較，他並沒有掩飾事實的真相。而父親則必須要讓女兒明白，他們沒有時間去管她的擔憂，還有她那些所謂的好意。您似乎朝著「沒時間去管那些所謂的好意」這方向在導戲。

但這對老夫妻仍舊活在好的感受之中。那是年長的溫柔⋯⋯

我們還聽到艾曼紐・麗娃飾演的安肯定地說：「人生真美，真長！」這句話竟然會出現在漢內克的電影裡！我們也發現從《白色緞帶》開始，您的電影便開始朝著這個方向轉變。就像在這部更廣闊豐富的電影裡，就算不是幸福時光，您也開始引入了一些讓片中人物享受人生美好的時刻。

從我入行以來，我就不曾反對呈現快樂時光的想法，但現今的主流電影如此過度濫用，讓我覺得很難不落入俗套。老實說，我認為呈現事物的正面並避免流於庸俗的能力，是隨著我們擁有的藝術才能而遞增的。這也解釋了為什麼我現在允許自己可以稍微輕鬆一點。

同樣地，也更複雜些⋯⋯

在我早先的電影裡，不是我不想要複雜，但我的奧地利版三部曲比較像是某種電影形式的介紹。而且，那完全沒有阻止某位德國影評人在一篇讓我非常感動的長文裡寫道，這三部片與我們讀到的一般影評相反，它們非常溫柔，因為它們相當嚴肅地看待片中主角遭受的苦難。然而，這些片子確實都不是寫實主義，《愛・慕》也沒有比較接近，只不過和那些典型人物相比，《愛・慕》的人物比較像一般人。就我看來，這似乎是我從《白色緞帶》開始的轉變。在《愛・慕》一片中，就像在《隱藏攝影機》裡，已經有一些溫柔場景了，不是嗎？

是的，但我們覺得《愛・慕》中似乎更多，而且更坦然接受。

也許吧。

這對老夫妻之間幾乎是含蓄保守的愛，讓其他人完全沒有容身之處。他們和女兒或門房之間的交流就可以證明。

正是如此。在面對門房的時候，坦帝尼昂飾演的喬治覺得自己是脆弱的，因為所有的來訪都會破壞他建立的微弱平衡。他的公寓就像是防衛堡壘，只要有外來者入侵，就會有失去平衡的危險。

惡夢那場戲的表現手法，從一開始就不像是觀眾常看到的。坦帝尼昂以為有人按門鈴，所以他去開門，卻發現電梯不在了，於是他往走廊的方向走去，所有的一切都讓他感覺越來越奇怪。直到走廊裡灌滿了水，還有一隻手從後方搗住他的嘴。這隻手象徵著窒息⋯⋯

你要這麼想也行。重要的是引入惡夢的方式。就像《隱藏攝影機》裡還是孩子的馬耶締割斷公雞脖子那場戲，在揭示只是個惡夢之前，這場戲開始時就像一閃而過的畫面；在《愛・慕》裡，我們則從某個平凡的日常生活情況開始。「電影裡的惡夢」的問題是，如果我們一開始就賦予它某個太具象徵意義的性質，它就會失去心理強度。在希區考克的電影裡，譬如像《意亂情迷》（Spellbound）或《迷魂記》（Vertigo），片中那些內心戲都有非常棒的文學與藝術註解，但它們不會讓人覺得自己身處惡夢之中。不要忘記，對做夢的人來說，他的夢境永遠都是真實的。為了讓夢在電影裡看起來很真實，我們就得以一個正常的情況為出發點，才能在最後把它轉變成一個惡夢。這可不是件容易的事。以《愛・慕》來說，在我找到你們看到的那段劇情之前，我思考了很久。其實這段劇情架構拍板定案時，我們得修改已經開始搭建的佈景。為了能讓水流進走廊裡，我們安置了一個原本不在佈景計畫裡的大水槽。

原先的惡夢裡沒有水？

這個惡夢其實有過很多種版本。在那隻窒息的手之前，我還想過燒床⋯⋯在更早以前，我想的完全又是另外一回事。老夫婦出門去，回家後發現公寓內部整個變了樣。但這樣又限制了我們必須在拍片尾聲才能拍這一段，而且中間還得間隔一個週

Im Flur die Stehlampen

28. Bild
Bad. Vorraum. Anbau. Innen/Dämmerung

Bad. *Licht im Bad elektrisch, Rest kalles Dämmerlicht*
Georg, in Pyjamahose, mit nacktem Oberkörper, putzt sich die Zähne. Es
KLINGELT. Georg spuckt aus, wischt sich den Mund ab und geht in den

Vorraum
zur Tür.

GEORG: Ja? Wer ist da?

Keine Antwort. Georg ist sehr irritiert. Aus dem Off ruft

ANNA: Georg?! Was ist? Wer ist da?

Georg öffnet die Wohnungstür. Aber draußen hat sich das im Halbdunkel liegende
Treppenhaus verändert, Lift und Liftkabine existieren nicht mehr, bloß das Zugseil
pendelt noch im leeren Schacht. Wände und Treppen haben weder Verkleidung
noch Farbe, teilweise sind die Wände aufgestemmt, alles vermittelt den Eindruck
einer Baustelle. Georg ist fassungslos, versteht nicht, was passiert. Zögernd
verläßt er die Wohnung, macht ein paar Schritte in den Raum.
Im Off, entfernter, die beunruhigte Stimme von *Schnitt wieder auf Georg*

ANNA: Georg? Was ist denn?!

Georg wendet sich nach rechts, geht zögernden Schritts den Gang entlang, der sich
nach ein paar Metern erneut nach rechts in einen weiteren langen, spärlich
erleuchteten Gang öffnet. Auch das hat Georg noch nie gesehen. Es ist sehr STILL
geworden. In der Tiefe des Raumes ist der Gang mit dunklem Wasser
überschwemmt.
Georg macht ein paar Schritte in die Tiefe dieses Raums. LEISES GERÄUSCH
SEINER SCHRITTE IM WASSER.
Georg bleibt stehen. Sieht nach unten auf seine Füße. Sie stehen bis über die
Knöchel im Wasser. Darunter schimmert das schwarz-weiße Muster des
Bodenbelags durch. Das Wasser ist schmutzig, von Schlieren durchzogen.
Georg schaut fassungslos von seinen Füßen in die Tiefe das Raums. STILLE.
Da schiebt sich lautlos von hinten eine Hand vor seinen Mund und hält ihn wie im
Schraubstock. Panik.
Georgs GUTTURALES STÖHNEN wirft uns in die folgende Szene.

《愛・慕》的原稿（關於惡夢的情節）……

……以及由電腦轉繪製而成的分鏡圖

末，讓劇組工作人員有時間更換佈景。當我們找到現在這個惡夢時，我一開始還抱著相當懷疑的態度。我很擔心行不通、太複雜，難以實行。事實上，拍這場戲的那天，是我們唯一有加班的一天。但回頭想想，我對這場戲非常滿意。

在您的思維中，這個惡夢是否就像韻腳，和同樣是以夢境來呈現的電影結局相互呼應？

是的。我需要這個惡夢來引導整部片的結局。不過，電影裡有好幾段劇情都是以這樣的原則進行，並且相互呼應著。比如說，坦帝尼昂聽著亞歷山大的 CD，我們見到的卻是艾曼紐・麗娃在彈琴的拉背反拍鏡頭，但我們稍早才剛剛見到她臥病在床。當坦帝尼昂關掉 CD 唱盤時，觀眾先是無比訝異，然後才會明白到底是怎麼回事。

為了這個幻覺，麗娃是不是得去學彈鋼琴？

是的，她必須學會所有的動作，才能演得像一位真正的音樂家。在片場，她真的有彈，不過我們聽見的是 CD 裡亞歷山大・薩洛（Alexandre Tharaud）演奏的版本。

她彈的是什麼？是薩洛那張 CD 的其中一首嗎？

是的。這張 CD 集結了舒伯特的《即興曲》（*Impromptu*）。電影一開始那場演奏會的戲裡，薩洛彈的是第一首《即興曲》。這也是老夫妻播放 CD 時一起聽的曲子。但是，當坦帝尼昂在作白日夢──或說回憶──艾曼紐・麗娃在彈鋼琴時，她彈的則是第三首《即興曲》。

您為什麼會找薩洛來演她以前的學生呢？

因為所有我試過鏡的鋼琴家裡，他演得最好。

薩洛去看麗娃並應她的要求彈奏貝多芬的《鋼琴小品》（*Bagatelle*），您在曲子彈完前就中斷了這場戲⋯⋯

就和整部電影其他場一樣。

這一段是為了鋪陳接下來的劇情,麗娃要坦帝尼昂關掉播放中的舒伯特即興曲 CD。

這裡是另外一個原因。她無法忍受得面對過去,那個讓自己有太多回憶而且從此被剝奪的過去。而她的先生非常瞭解她的心情。再回到你前一個問題,我想要這部片裡所有的曲子都是被中斷的。在這部片裡,音樂會中斷。

這是坦帝尼昂彈鋼琴那場戲裡,他自己中斷琴聲的原因?

是的,不過這場戲的關鍵點又不一樣了。麗娃躺在床上,聽見坦帝尼昂彈奏著巴哈的聖詠:「我在呼喚祢,耶穌基督,求祢聆聽我的悲嘆!」(Ich ruf zu dir, Herr Jesu Christ, ich bitt erhör mein Klagen!)當他停下來的時候,麗娃問他為什麼停,他沒有回答她。但是我們見到了,坦帝尼昂臉上那一閃而過的表情,就在他聽見麗娃的聲音時。說不定他已經放棄了祈禱。

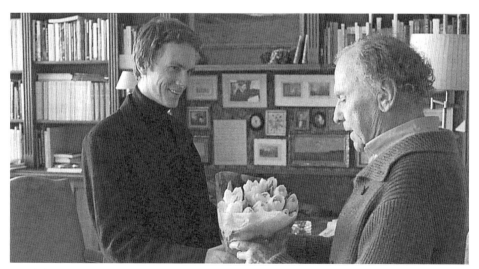

亞歷山大·薩洛和尚路易·坦帝尼昂

您選擇讓劇中人是古典樂愛好者，因為您自己也是，也很熟悉古典樂……

對，這讓我能按情況使用合適的音樂，就像《鋼琴教師》。

《旅鼠》裡也有兩個兒童音樂家。您是否無法想像他們無法從事其他職業？

並不是，我只是覺得這樣比較有效率、也比較美。當我們是藝術家時，和一個上班族相比，我們的心靈層面相對擁有比較多的自由。因此當一切都停止時，失去的東西也許就會比一個總是承受壓力的上班族更多些。藝術家當然也有壓力，但一般而言，壓力和緊張的方式會比較愉快些。

讓人覺得錯亂的是，我們很少看到那些畢生投入音樂的音樂工作者在聽音樂。

音樂家經常是不愛聽音樂的，就像電影導演不愛看別人的電影。我岳父以前是個音樂家，但他的 CD 並不多。當然，如果電台裡有音樂大師，像是卡拉揚（Herbert von Karajan）[2] 或米特羅普洛斯（Dimitri Mitropoulos）[3] 的演出實況轉播，他會收聽。只不過手裡總是拿著樂譜，以一種非常專業的方式聆聽。他從來就沒有因為樂趣而去聽音樂，我也經常這樣。很少有音樂家會在家裡把音樂當作是背景音樂播放；他們之中的大部分人都沒辦法忍受這種行為。當我們家有客人時，蘇西喜歡放音樂，不過要是接待的客人是音樂家，我會請她不要放，他們會不自在。

就像您不會在電影中直接呈現暴力，您也以一種省略的方式表現麗娃的病情。比如突然出現的靜脈注射，暗示她的狀況惡化了。

我比較喜歡透過變換佈景來呈現病情的轉變，而不是透過人物的行為或對話。在這部只有當事人與封閉場景的電影中，我無法像《白色緞帶》那樣，靈活地運用人物或場景地點的多樣性。當我在寫劇本時，我必須絞盡腦汁為每一段找出不同的解決方法，而且還不能重複，才能讓觀眾明瞭他看到的動作是發生在同一天還是第二天，是兩個星期以後或是一個月之後。同樣地，我也經由透明窗簾外的景致變化來做區分。整部電影的時間變化大約持續了一年左右。

2　1908-1989，奧地利指揮家、鍵盤樂器演奏家和導演。
3　1896-1960，美國籍希臘指揮家、作曲家和鋼琴家。

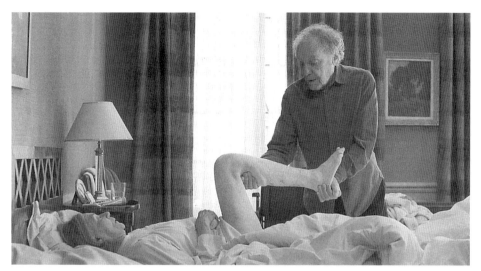

艾曼紐‧麗娃和尚路易‧坦帝尼昂

高雅的手法是您電影的特點之一，您也以同樣優雅的手法引入了跟麗娃病情有關的訊息。

最困難的就是得透過當時的情況和各種配件表現病情的變化，而且一切都得符合現實生活的醫療觀點。比方說，一開始，我們見到麗娃坐在輪椅上，丈夫推著她。接著，我們看見她操縱著電動輪椅，她得學會操作這項能讓她具備些許自主性的工具。在我找資料時，我熟悉了所有老年人需要的生活設備，像是床頭桌，要比麗娃弄倒的那個大一些，老年人可以在上面擺個人藥品。

針對現實物品做的研究非常必要，它讓病情的發展顯得更為可信。而且您每一次都成功地為其賦予戲劇意義……

這就是一切的關鍵。例如必須開始使用尿布這件事，對我來說，重點不在於給大家看尿布，而是麗娃的臉，在她臉上，我們能夠讀到自尊心的受辱。

在您動筆寫劇本之前，您應該列了一張中風病人不同時期的日常生活清單？

有，特別是找出人物的心理狀態，因為是心理狀態才讓每一種情況引人注目。我們不能只把自己限制在大家都知道或想像得到的日常生活大小事裡：像是上廁所、吃飯、生理需求……等等。生理上的問題永遠會引發心理反應，這才是我想拍的。

在展現嚴酷的病情變化時，您用了兩段剪輯鏡頭，皆以無人出現的定格來拍攝：一段是空蕩無人的公寓，另一段則是一些畫，為什麼？

一開始構思劇本時我就覺得，在每個艱難時刻之後，必須要有一個類似音樂上所說的延長音⁴，一個停頓，讓整部片能夠舒口氣。這兩段剪輯鏡頭的介入時機，都以此想法出發。緊接在麗娃入院之後的，是那一段空蕩無人公寓的剪輯鏡頭，顯示不論在何時，所有的一切都有可能隨時消失。特別是在夜晚，這樣的擔憂會變得更加深刻。如果是大白天，空蕩蕩的公寓景象無法帶來相同的震撼效果。而坦帝尼昂逼麗娃喝水，麗娃卻想尋死，把水全吐了出來，然後被坦帝尼昂賞了一巴掌的這一段，在我看來是全片最暴力的一組鏡頭。那個一連串畫的剪輯鏡頭，就緊隨在這一段之後。這一段也回應了《愛‧慕》最重要的主題：如何處理至親的痛苦？為了表達這個意念，又不會越過只拍當事人的限定，我想到的點子就是空曠無人的風景畫，或是「兩個分開的人」的畫。我非常清楚自己想要什麼樣的畫作，但要找到它們可真不容易。我的美術指導尚凡桑‧布索（Jean-Vincent Puzot）先拿了一些斯堪地納維亞的畫給我看，完完全全就是我想要的，但那些畫分屬不同博物館，我們不可能把它們全借出來拍片。我們想要真正的畫，而不是複製照片。於是布索去找了很多新的畫，他帶了一大堆來，卻全都被我打了回票，理由顯而易見：他選了一堆廉價的畫，而且還看得出來！最後那些被我留下來的畫——價值稍微高些——還算不錯。我還是比較喜歡那些斯堪地納維亞的畫。

這些畫就是用來裝飾老夫妻公寓的畫嗎？

是的，不過看電影時我們不太會注意到。如果我們很用心觀察公寓的佈景，在公寓的全景鏡頭中，我們可以一一分辨它們。然而，在這一段連串畫作的鏡頭出現之

4　延長音（Fermata），音樂用語，源自義大利，意思是暫停或將某個音符，和弦，甚至是休止符大幅度延長。

前，我不想讓它們太引人注目。唯一一幅我們看得比較清楚的畫，是掛在房間床頭上方那幅。它也是那段連串畫作剪輯鏡頭裡的第一幅。為了這個串聯畫的段落，我原先打算按照這些畫本身呈現的時間來排列，從早到晚。但後來我覺得這樣太有象徵性了，我寧願從選好的畫之中，刪掉所有跟黃昏有關的畫作。最後，我用畫中的空間寬廣來排列，呈現越來越廣闊的鄉野。

這是一種對比嗎？相比於劇中人物無法逃脫束縛他們的限制？就像《第七大陸》只能在圖片裡看見藍天？

我不想給任何解釋。重要的是這一段連串畫作的鏡頭，必須緊接在打耳光那段之後。同樣地，那段空蕩無人的公寓鏡頭得接在中風那段後面。這兩段剪輯鏡頭，我們要跳出簡單的心理解釋，才能開啟一個較為真實、較為存在主義的切入點。

您剛才提到，《愛．慕》的美術指導是尚凡桑．布索，為什麼不是克里司多夫．肯特呢？

因為他被一個大型的德國製片公司雇用了。不過，無論如何，我們都需要一個熟悉巴黎的人。布索是西班牙人，但他在巴黎長大，法文說得非常好。他常常和來法國拍片的美國人一起工作。我的攝影師戴瑞斯．肯吉跟他合作過，向我推薦了布索。在雇用布索之前，我也和其他美術指導見過面。他是唯一一個在第一次見面時就帶著筆記的人，裡面記了他讀過劇本後彙整的重點和影像。他從一開始就讓我覺得他很專業。此外，他人很和善，還很好玩，而且是個真正埋頭苦幹的工作狂。和我一起工作對他來說可能有點複雜，因為他不習慣面對一個什麼都要管的導演。關於這部分，我想他應該不太開心。同樣的，他也不瞭解我見到佈景時總是會發牢騷的習慣。認識我的人都知道，這和個人完全無關。他們只需要做到我要求的改變就行了，就像我要他們重新粉刷牆面，因為我覺得顏色太深了，就這樣而已。我和布索之間的關係不只是友好而已，他還給了我許多幫助，包括惡夢那場戲，他幫我發展了淹水和那隻窒息之手的想法。要是我再去法國拍片，我會試著再找他合作。

《愛‧慕》的佈景真是非凡的寫實派！

布索甚至還做了一個真正的橡木書架。拍電影時，我們通常會用便宜的木材做，再塗上油漆，在鏡頭裡看起來就會像是真的橡木。他對寫實的追求讓我很驚訝，也很滿意，我堅持這座書架上的書要按照主題和字母的順序來排列，儘管沒有一個鏡頭能讓觀眾讀得到書背的書名，但我相信他們能從影像中感覺出來。同樣地，布索好不容易找到那個年代的窗戶，再把它們嵌入佈景裡，他還用真的老木板鋪地板。由於我特別強調我不想在拍推軌鏡頭時聽見地板吱吱嘎嘎的聲音，他鋪了很多層隔音棉板。

佈景裡所有東西都和真的一樣……

甚至連電梯都能動！這個棚內佈景建造在離地約四或五公尺的地方，因此電梯真的可以上升和下降。電影一開始時，在警察破門進入公寓那一段，就有電梯上來的鏡頭。我覺得我們應該好好運用這張寫實牌，因為沒有任何一樣東西會讓人覺得我們

漢內克坐在布索設計的佈景中

是在棚內拍的。布索還雇到一位油漆工匠，懂得如何把家具用一種叫人驚嘆的方式上漆粉刷。除此之外，我太太蘇西同樣花了很多心血在佈景上。她很清楚我的風格，是她決定那些畫該掛在什麼地方，小古玩小擺設該放哪裡，以及所有跟裝飾擺設有關的細節。

客廳裡有很多照片，都是些什麼樣的照片呢？

我在網路上找到兩張照片：魯賓斯坦（Arthur Rubinstein）[5] 和霍洛維茲（Vladimir Horowitz）[6]，兩個人做了和愛因斯坦一樣的伸舌鬼臉照。一張科爾托（Alfred Cortot）[7] 的照片，一個女鋼琴家的照片，好幾個作曲家的簽名，以及一些家庭照片。家庭照的部分，像那些貼在麗娃相簿裡的照片，我們是從演員帶來的私人照片中，想辦法做出來的。麗娃有很多。坦帝尼昂的照片則跟電影有關，還有些是他和他妻子的合照。我們就把他妻子的臉換成了麗娃。我們也用了一張伊莎貝・雨蓓十四歲的照片，和幾張麗娃少女時期的照片。

您如何決定公寓的房間配置呢？

整個公寓的內部配置，其實就是我父母公寓的配置圖，廚房旁邊有一個小房間。我寫劇本前就已經決定了這個建築構造，因為在一個我熟悉的空間裡，我比較不容易混淆。每當我有一個新想法時，我也知道應該怎麼將它融入佈景裡。這讓我對故事的發生地點有熟悉感，這個地點也讓我一開始寫作就產生許多靈感。

您能給我們一些比較具體的例子嗎？

在重建我父母公寓裡的長走廊時，我想到我們可以運用長拍鏡頭，拍攝麗娃要求坦帝尼昂幫她帶東西過來時，坦帝尼昂那些累人的走動。同樣地，那個小房間被賦予的重要性，也是來自於我認識的現實生活：我母親過世後，我繼父就把他們的臥房鎖了起來，然後睡在那個小房間裡。

佈景師是否有提醒您，巴黎的布爾喬亞式公寓和您的奧地利公寓，結構有可

5　1887-1982，波蘭鋼琴家，二十世紀最傑出，也是藝術生命最長的鋼琴家之一。
6　1903-1989，俄裔美國鋼琴家，一生獲二十四個葛萊美獎。
7　1877-1962，法國鋼琴家、指揮家。

能不同？

差別不太大。公寓內部的結構一樣，家具不同，但擺設方式是一致的。大體上來說，我們的佈景符合了某種類型的公寓，它和你在巴黎見到典型的奧斯曼式公寓，或在維也納市中心見到的，都是相同的。

但是，您如此精心重建父母親的公寓，應該不只是因為方便吧。在一個這麼不中立的佈景裡訴說這個故事……

也許能帶給我更多的感動。

……從坦帝尼昂口中說出您的兒時記憶，像是在夏令營裡發生的故事，也讓您感到安適。

沒錯，正是如此。在悶死妻子之前，坦帝尼昂跟她講的那些兒時夏令營回憶，的確是我經歷過的一些事；那個和電影有關的故事將他帶進了廚房也是。不過，這是我們寫作時很常見的情況。我們會重拾發生在自己身上的事、我們偶爾會去思考的事。不然的話，我們很容易便會流於形式。但我從來不覺得我需要告訴觀眾，電影裡哪些是我的個人經歷。《愛．慕》敘述的並不是我父母親的故事，即便我母親也曾經好幾次想自殺。

漢內克的母親

自殺的主題常常出現在您的電影裡，但在《愛．慕》中，您是以安樂死的角度談論……

我沒有特別想探討這個主題。當然，在這部片裡，人有權利結束自己生命的想法，確實被當作前提。在這裡，丈夫的行為比較模糊曖昧。大家可以憑自己的看法解讀。我不想替他的行為做定論，不應該是由我來作裁決。不過，他的妻子很清楚地告訴他，她想要自殺，但她辦不到。而他

那些會好好照顧她的日常生活、她以後會好起來的承諾，對她來說根本一點幫助都沒有，一如在這種情況裡常見的。然而，這正是我感興趣的：該如何——以世界上最真誠的心——處理這樣的問題？當丈夫走進房間時，是否就已經知道自己會殺了妻子？有可能，但是我們也不確定。應該由觀眾自己來提出這個問題，然後回答。

這就是為什麼這場戲必須用一鏡到底來拍。當丈夫抓起枕頭時，那是一個真正的愛的表現。他終於接受了妻子的請求，並且執行……
你再一次做出了解釋！

在讓我們見到這麼美的愛的舉動時，的確，您也邀請我們做出這樣的結論。坦帝尼昂用枕頭悶死妻子時，他也把自己的頭整個埋了進去。這個姿勢不僅使整個舉動變得更有效率，也像是給妻子最後的擁抱。
是可以這麼看，不過，事情的真相其實很一般。坦帝尼昂弄斷了手，我們得把這點納入考慮。其他場戲裡，我們只需要把他腫起來的手稍微隱藏一下就好，但在這場

艾曼紐‧麗娃和尚路易‧坦帝尼昂

悶死人的戲中，他必須顯露出一定的力道才行。我們於是思索應該怎麼做，看起來才會像是真的，同時又不用讓坦帝尼昂那隻受傷的手太使勁。我們想了好幾種方法。一開始，我們做了一個緊實但有個洞的道具枕頭，好讓麗娃可以呼吸。但它感覺太硬了，如果我們用它來拍，可能會把麗娃的臉給壓碎！幸好我這次是按照時間順拍，因此我們有時間和我的助理試戲，大家輪流扮演坦帝尼昂和麗娃的角色。拍這場戲那一天，我們終於找到最好的姿勢：一旦枕頭放在麗娃頭上，坦帝尼昂就必須在左手肘上使力，讓麗娃可以把頭轉向旁邊呼吸，然後坦帝尼昂才把全身的力量壓在枕頭上，再用撐在床上的右手來減輕力量，最後再把頭埋得更深一點，表現出他更加用力的錯覺。我們因此得到了一個比只用雙手往下壓更引人注意的姿勢。坦帝尼昂真的非常棒，除了這場戲非常耗體力之外，他在這之前還拍了整部電影裡最長的一段獨白戲。這個一鏡到底鏡頭我們一共拍了三遍，我採用了完美的第三次。第三次拍攝結束時，棚內所有人都非常感動。

攝影指導戴瑞斯・肯吉和您怎麼處理燈光呢？

我想要寫實的光。他就架設了一個可以快速調整、使用電力的聚光燈。當然，還得和美術指導布索密切合作。我們之所以會架高整個公寓佈景，也是為了和窗外的綠色背景相稱，並藉由佈景上方被遮住的聚光燈營造景深。那裡有一個中庭，我們可以從廚房窗戶瞥見它，我們在棚內建造了那個中庭，一個十幾米寬的坑。

在攝影機的選擇上，您也有先實驗嗎？

關於想要使用的器材，我們討論了很長一段時間。應該用傳統的類比膠卷？還是用數位攝影？就我個人來說，我很猶豫。但對戴瑞斯而言，他比較傾向數位攝影，因為他可以提供一台最新型的攝影機，Alexa RAW，這台最新型攝影機的清晰度，被視為大大超越了之前的攝影機。我們用 Alexa RAW 試拍了一整天。對我而言，Alexa RAW 並沒有真正地說服我，它有一個焦距的問題。然而，戴瑞斯非常看重 Alexa RAW。但我在忍受過《隱藏攝影機》和《白色緞帶》的後製工作以後，對於使用數位攝影機的態度變得非常保守。我尤其不想在拍這部片時進行各種拍攝實驗。因

此，我們必須先確定 Alexa RAW 能夠使用，而且不會拖累拍片進度。戴瑞斯是那樣地堅持，強調只要用 Alexa RAW，一切作業都會變得很快，我們只需要做一些些的校準，馬上就能獲得想要的最終影像。最後，我接受了他的意見。波蘭斯基和我們一樣，也在同一時間為他的新片《今晚誰當家》（Carnage）進行試驗。波蘭斯基比較聰明，他放棄了 Alexa RAW，採用傳統膠卷來拍。我們在《愛·慕》整個拍攝期間遇到非常嚴重的問題。每當我檢視原始毛片時，我都覺得它們實在有夠糟：不清晰，而且顏色從來沒有對過……簡直是場惡夢！儘管如此，加強整個樣片的清晰度之後，我們還是剪出了一個還算能看的第一版片子。接下來得做校準工作。我通常是在攝影指導的陪同下，自己動手做。不過戴瑞斯和我一起看毛片時，我們不知道針對畫面清晰度這點爭執了多少回，而且如果每個鏡頭都討論的話，勢必得再花上好幾個星期。我怎樣都不覺得拍出來的影像足夠清晰。由於有這樣的疑慮，我甚至還去看了眼科醫生，檢視我的視力是否有問題，檢驗結果是完全沒問題！因此，我讓戴瑞斯獨自完成校準工作，然後，我在維也納再自己調整成我想要的感覺。我在《大劊人心》時已經自己一個人做過片子的校準，因為當時戴瑞斯抽不出空。他只有在我做完之後才過來幾天，看看結果怎麼樣。這種合作模式並沒有什麼特別。因為大部分時間裡，攝影指導的工作都是一部片接一部片地拍，只有幾天的空檔可以檢閱工作成果。

影片校準的重要性，對您來說是什麼？

傳統上，影片的校準是針對顏色。但它在昏暗的鏡頭裡扮演重要的角色。譬如在《惡狼年代》裡，攝影指導因為怕觀眾看不到，用了太多的燈光，是我在做影片校準時，去掉了全部多餘的燈光。在今天，我們用數位技術什麼都能辦到。比方說，我們可以讓一些污點消失，拿掉一幅畫再換上另一幅，當然，我們也可以改變影片中的光。在這之前，我們沒有太多的修改方式。話雖如此，數位攝影同樣也有缺點，我們在片場拍攝時可能會想，這個或那個在後製時再修改就好。可是，之後我們卻得花很多時間在修改上。雖說這樣，我們還是得承認，在影像的清晰度上，數位攝影能做到很多類比攝影做不到的改良。以前，如果我拍了你們兩個人，卻在

看毛片時發現你們兩個人有點模糊，我就得在你們周圍畫個圈，以增加反差對比來增加影像的清晰度。你們要是在移動，我就得一格畫面一格畫面修改。現在呢，我只需要在你們的臉上放個小點，機器就會——像是軍隊裡設定好的無人駕駛飛機，擊落所有移動中的目標——隨著這個點，更正你們所有的移動。我們在《白色緞帶》就用了很多這種修正方法。至於《愛·慕》，當片中人物離攝影機有點遠時，我們就增加影像對比度，以獲得完美的清晰感。但又因為這樣，我們得使用錄影機的消音器，因為增加對比度同時也會提高噪音，特別是在黑暗的場景裡。整體來說，我對工作的結果算是滿意，但是將來，我不想再用錄放影機了！

在《愛·慕》中，您的場面調度圍繞著您最優秀的雙人組演員，但您知道他們之前一起拍過片嗎？

我知道，只有一次。在一部我不認識的義大利片中的一齣舞台小喜劇裡，甚至連他們自己都有點忘記了。是艾曼紐·麗娃有天在餐廳裡告訴我這件事的。

您為什麼這麼想和尚路易·坦帝尼昂一起拍戲呢？

因為他是一個我永遠會喜歡的演員。他一直都讓我著迷，就像我跟丹尼爾·奧圖說的，他好像藏著一個祕密似的。此外，他俊挺的外貌和他天才的演技，還有那種難以捉摸、難以理解的東西。是因為他那有名的聲音，所以每個人都誇讚他的成就嗎？我是被他的眼神所震攝。當他和你說話時，他會直視你的雙眼，有時候甚至會讓人有些不知所措。這肯定就是我們在他臉上看到的那種安靜的來源之一，不論是在《大風暴》中面對強權永遠表現得非常平靜，還是在《上帝……創造了女人》（_Dieu…créa la femme_）裡讓我們感受到，在這純真男人的背後，有著相當深且無法解釋的學養。這是某種個人特質裡的奇蹟，也是偉大演員專屬的神祕氣質，無法解釋，其他人也展現不來。此外，他現在的臉孔，刻畫的是個有生活經歷的男人，非常美，豐富得叫人無法移開視線。

那些特寫鏡頭強調了歲月在他臉上留下的痕跡。到了電影尾聲，鏡頭甚至還

8　1965 年由喬阿尼·普希尼（Gianni Puccini）執導的《我殺你就殺》（_Io uccido, tu uccidi_）。

尚路易·坦帝尼昂

特別強調他那些沒刮乾淨的鬍渣……

沒錯，我們的確是想強調在片尾的此時，他越來越忽略自己的外表，因為他沒有時間、也沒有力氣去管那些事。我們在他臉上多加了一些假鬍子，因為他一個週末沒刮鬍子，但長得還不夠長！

您又怎麼會選上艾曼紐·麗娃呢？

拍《鋼琴教師》時，為了找母親一角，我已經找了很多法國女演員來試鏡。當時我應該是在重新挑選，想正式刷掉一些不合適的演員。我是在《廣島之戀》注意到麗娃的。《廣島之戀》是一部我非常喜歡的電影，也是讓一九六〇年代的奧地利年輕人為之瘋狂的片。我一直都覺得麗娃是位非常出色的女演員，不過在亞倫·雷奈的片以後，我們在奧地利就沒再看過她的作品了。為了《愛·慕》，我看了很多和她同樣年紀的女演員的電影片段，沒有一位我覺得合適。我一直想到在我印象中的麗娃，一位非常美麗的女人，即便是今天的她，依舊非常動人。歲月將現今很多法國女明星變成了有點矯揉做作的老女孩，卻把麗娃蛻變成一位非常美麗的女人。完全

就是這部片需要的女人。我和其他好幾位同樣很棒的女演員試了鏡，麗娃是其中最出色的。她一開始就知道怎樣能打動我，我很快就決定要用她。我非常喜歡她的表演方式。拍片期間她完全沒有問題。此外，坦帝尼昂和麗娃兩個人的外型也是一對十分相稱的銀幕夫妻。

試鏡時，您給了她哪一場戲呢？

廚房裡那場，當她第一次中風的時候。那是對我來說最難詮釋的一場戲。劇中人物還沒意識到自己到底發生了什麼事。她想自我防衛，試著再次端起她的茶，眼淚卻緊跟著落了下來。試鏡時，我總是選最難的那一段讓演員發揮，好確認他們能夠從頭演到尾。

您向坦帝尼昂和麗娃介紹拍攝計畫時，他們對於日後要做的事，是否有過遲疑或保留呢？

艾曼紐・麗娃

坦帝尼昂居然直接問我，能不能把夫妻的角色對調，由他來演那個生病的人。麗娃
則在我們第一次碰面時就跟我說，她覺得電影劇本真的寫得很棒。我問她劇本裡有
沒有哪一段會讓她害怕，她指出了那場她得在浴室裡全裸的戲，這是當然的。我回
答她說，這場裸戲絕對必要。她很理解並回答我說，為了不會覺得太尷尬，在那個
時刻，她會試著以劇中人的身分去感受，而不是以麗娃的身分去投入。拍片當天，
在一切都已就緒，大家也排過這場戲之後，我對服裝助理做了個手勢，要脫掉浴袍
時，麗娃還是試著想逃過裸戲，問我：「我們真的非得這麼做嗎？」我便提醒她我
們之前有過的對談，她也就不再堅持了。

**在您這方面，您在鏡頭前把關，讓這場戲能以含蓄婉轉的方式呈現。您讓看
護的身體擋在鏡頭與麗娃之間，但也讓大家看見她是全裸的。**

對麗娃來說，這場戲真的很難演。她抱怨會冷，我們開了暖氣。我盡可能以最快的
速度拍，以縮短她的尷尬。但我還是拍了兩次，足夠長，讓我能選擇其中較好的那
一次。這場戲我沒辦法在一千公里以外指揮。因此我請飾演看護的女演員盡可能地
遮住她的私處，但不能全都遮住，讓人覺得有故意的成分。同樣地，在廁所那場我
們看見內褲落下的戲裡，我必須找出一個可以接受的角度，既讓觀眾可以很快地瞭
解發生了什麼事，又不會掉進骯髒的想法裡。

對麗娃而言，拍這幾場戲是非常有勇氣的專業行為。她是一個熱愛工作，而且對自
己的職責所在非常盡責的人。我想，拍這部片時，她應該還是樂在其中的。她還把
亞倫‧雷奈和我的片名做了個連結，說：「這真是個美麗的偶然，我的第一部與最
後一部片，都有「愛」（Amour）這個字！」

說到這個，取片名時，是不是很難決定呢？

我很晚才決定片名。我總不能因為賈克‧布萊爾的歌，就把它合情合理地取名為
「老人們」吧！我列了一長串名字。我先是想取名為「這兩個」（Ces deux），後來被
更正為「這兩個人」（Ces deux-là）。但我覺得不滿意。接著是「當音樂停下來時」
（Quand la musique s'arrête），正如同我之前提到的，在這部電影裡，音樂會停下來，

不過這個名字感覺有點悲愴。最後，和瑪芮格一起吃中飯時，「愛」（Amour）這個字被說了出來，坦帝尼昂覺得，拿來當作片名非常合適，因為就他而言，這個字反映了整部片的意念。我立刻就被他說服了。但我可不敢將這個片名套用在傳統的愛情片上頭。此外，這個片名也沒被用過。我在網路上找，只發現一部叫《愛》的影片，是一九二二年拍攝的比利時紀錄短片。之後就沒再出現過。除了蒂姐·史雲頓（Tilda Swinton）最近主演的那部義大利片《我愛故我在》（Amore）。這會讓《愛·慕》在義大利上映時發生些問題，因為我想讓這個法文片名在所有上映的國家裡，都被翻譯成它們的語言。不過，義大利文片名的問題就算了吧！

您和尚路易·坦帝尼昂如何一起工作的？有重拍很多次嗎？

沒有很多，由於年紀的關係，即使是坦帝尼昂偶爾也會發生一些記憶或行動方面的小問題。我們排工作日程時考慮了演員的年紀，把拍片時間分攤在八個星期裡，好讓他們能有規律地休息。

坦帝尼昂試圖用床單抓鴿子那場戲，您給了他什麼樣的指示呢？

這一段我們用了兩個鏡頭，一個在廚房裡，另一個則在大門口的走廊上。我們也用了兩架攝影機，這樣鴿子好幾次飛向大門口時，我們就能在剪接時做各種不同的組合。我們拍了很多次，因為抓鴿子實在不是件容易的事。我們在地上放了種子，掌握鴿子走的路線。至於讓鳥飛的那個鏡頭，我給了坦帝尼昂一根竿子，要他去打鳥，但是他打得太輕，以至於竿子沒能發揮效用。到最後，他總算抓到了鴿子。

當他和妻子講述夏令營的回憶時，他全心一意拉著妻子的手撫摸，讓人想起他對待鴿子的舉動……

撫摸的主意是坦帝尼昂想到的，我只有跟他說要牽麗娃的手而已。我想，這應該不是個我會想到的動作，對他來說卻是自然而然的舉動。

鴿子出現在兩個段落裡：第一次，坦帝尼昂好不容易終於讓鴿子從窗子飛出

去；第二次，他把所有的出口都關了起來，竭盡所能地抓住鴿子。這段能視為死神的回歸嗎？

你可以這麼詮釋，也可以很單純地接受呈現出來的事實。第一次，坦帝尼昂做到了讓鴿子能飛出去，然後，這個小傢伙又飛了回來，儘管如此，他總算還是讓鴿子飛走了，這沒什麼特別的。第二次，鴿子在那裡，但所有的門窗都是關著的，除了那扇因為要讓空氣稍微流通的天窗是開著的。為什麼所有的窗戶都是關的，只有房間裡的天窗是開的？因為他不想讓鄰居聞到妻子屍體發出的令人作嘔的屍臭。

這一切取決於你是以心理狀態來看，還是用暗喻的方式去解讀。就如同《愛‧慕》的結尾，我讓觀眾自由選擇他們想要的詮釋。

我們覺得電影的結局其實是很清楚的。當我們把片頭和片尾的劇情聯想在一起時，沒有很多的可能性……

唯一能確定的是安死了，但我們完全不知道喬治發生了什麼事。由於我們在電影一開始時並沒有看見他，所以什麼都有可能。他離開了嗎？他在旁邊的小房間裡嗎？還是他死在公寓的某個角落裡，或是在其他地方？這一切都是他的想像？安有來找過他嗎？你可以相信你想相信的。

在我們看來，喬治實現了妻子的願望之後，他只想去和她會合，因此在和她一起離開之前，喬治想像著自己會在廚房裡，見到一個年輕一點的、健健康康的她。這是另一個重新結合的開始，是愛與死亡……

我不反對你的詮釋。不過，喬治沒必要非死不可。他有可能只是離開而已。因為在第一段劇情中，我們看到大門並沒有被貼上膠帶。我很喜歡利用日常生活的具體細節去接近存在的真相。譬如說，在電影的前面，我堅持觀眾必須看到安和喬治兩個人在演奏會的人群裡。他們是一群人當中的其中兩個，因為他們的故事很可能會發生在每一個人身上。

還有一場戲，也就是他們聽完演奏會回到家，卻發現大門門鎖被人撬開。這

一開始只是一件不重要的事，因為他們並沒有被偷，但他們的幸福卻遭到了攻擊。觀眾可以和消防隊破門而入的電影第一幕做個聯想。還有往前追溯中風……

我甚至可以告訴你，這個我想像出來的門鎖事件，就是為了解釋女主角為什麼中風。中風的起因常來自於一連串的小惱怒。我記得我阿姨有一次旅行回家時，發現她的廁所壞了，搞得她神經非常緊張，然後她就中風了。鎖被撬壞了這件事本身不是嚴重的問題，但加上人的年紀，就有可能會變得很嚴重。在電影裡，我們看見麗娃因為這件事而失眠，因為她擔心著門鎖。第二天早上吃早餐時，她就中風了。

《愛‧慕》每一場戲都完美地連接在一起，但我們一路尾隨著您，其實很清楚這部片的誕生是多麼複雜。甚至有一段時間，您覺得寫劇本陷入瓶頸，乾脆整個放棄，改去做其他計畫。當時到底發生了什麼事？

我在和電影劇本自我奮戰，因為我覺得自己似乎無法真正觸及這個主題的核心。我在偶然間讀到一篇文章，談到雷雅‧普勒（Léa Pool）[9] 二〇一〇年拍的《最後的脫逃》（*La Derniere Fugue*），一部相同主題的加拿大電影。我馬上就去找 DVD 來看，發現她的故事和我寫的竟是如此雷同：一個老先生病得越來越嚴重，他的妻子在照顧他。電影讓人看到老先生的病如何改變了他們的日常生活。到了最後，他的家庭仍舊非常團結，替非常喜歡釣魚的他辦了一次坐船出遊。旅途中，一切都是那樣和樂與美好，直到這位老先生突然縱身跳進水裡去。此時，他的妻子和兒子決定站在原地不動，也沒有去救他。那部片的內容和形式和我的不一樣，但若是再加上我遇到的寫作瓶頸，我就寫不下去了。我決定全部放棄，改去做其他計畫。然而，自從我投入另一個新的電影劇本，內容關於我的老年——我之前以為的。就這樣有一天，所有的結忽然全都解開了，我也很快寫完了劇本。

現在，您已經重新拾回那部您用來解開《愛‧慕》劇本之結的片了嗎？

我正在努力中。

9　1950-，瑞士裔加拿大導演，劇作家及製片。

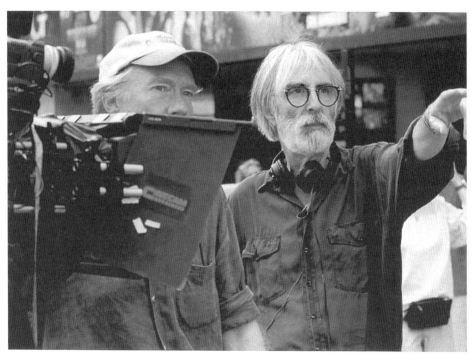

約根·尤格斯和漢內克

漢內克作品年表

年代	片名	原文片名
1974	《以及其後的……》	Und was kommt danach···
1975	《大型笨重物》	Sperrmüll
1976	《往湖畔的三條小徑》	Drei Wege zum See
1979	《旅鼠》	Lemminge
	- 第一部　阿卡迪亞	Arkadien
	- 第二部　傷痕	Verletzungen
1982	《變奏曲》	Variation
1984	《誰是艾家艾倫？》	Wer war Edgar Allan?
1985	《錯過》	Fraulein – Ein deutsches Melodram
1989	《第七大陸》	Der Siebente Kontinent
1991	《致謀殺者的悼文》	Nachruf für einen Mörder
1992	《班尼的錄影帶》	Benny's Video
1993	《叛亂》	Die Rebellion
1994	《禍然率七一》	71 Fragmente einer Chronologie des Zufalls
1995	《盧米埃跟他的夥伴們》	Lumière et Compagnie
1996	《城堡》	Das Schloß
1997	《大快人心》	Funny Games
2000	《巴黎浮世繪》	Code inconnu. Récit incomplet de divers voyages
2001	《鋼琴教師》	Die Klavierspielerin
2003	《惡狼年代》	Wolfzeit
2005	《隱藏攝影機》	Caché
2008	《大劊人心》	Funny Games US
2009	《白色緞帶》	Das weiße Band. Eine deutsche Kindergeschichte
2012	《愛‧慕》	Amour

英文片名	類型
After Liverpool	電視電影
	電視電影
Three Paths to the Lake	電視電影
Lemmings	電視電影
Arcades	
Injuries	
Variation	電視電影
Who was Edgar Allan?	電視電影
Fraulein	電視電影
The Seventh Continent	電影
	電視電影
Benny's Video	電影
	電視電影
71 Fragments of a Chronology of Chance	電影
	電影
The Castle	電視電影
Funny Games	電影
	電影
The Piano Teacher	電影
Time of the Wolf	電影
Hidden	電影
Funny Games US	電影
The White Ribbon	電影
Love	電影

主要參考文獻

Assheuer, Thomas, *Nahaufnahme Michael Haneke, Gespräche mit Thomas Assheuer*, Alexander Verlag, Berlin, 2008.

Brunette, Peter, *Michael Haneke*, University of Illinois Press, Urbana and Chiago, 2010.

Fogliato, Fabrizio, *Il Cinema di Michael Haneke, La Visione negata*, Falsopiano, Alessandria, 2008.

Granbner, Franz; Larcher, Gerhard; Wessely, Christian (éd.), *Utopie und Fragment: Michael Hanekes Filmwerk*, Kulturverlag, Thaur, 1996.

Granbner, Franz; Larcher, Gerhard; Wessely, Christian (éd.), *Michael Haneke und seine Filme: Eine Pathologie der Konsumgesellschaft*, Schüren Verlag, Marbourg, 2008.

Grundmann, Roy (éd.), *A Companion to Michael Haneke*, Wiley-Blackwell, Hoboken, New Jersey, 2010.

Horwath, Alexander (dossier), *Der Seibente Kontinent, Michael Haneke und seine Filme*, Europaverlag, Vienne, Zurich, 1991.

Koebner, Thomas; Liptay, Fabienne, *Michael Haneke*, Film-Konzepte 21, Munich, 2011.

Metelmann, Jörg, *Zur Kritik der Kino-Gewalt. Die Filme von Michael Haneke*, Wilhelm Fink Verlag, Munich, Berlin, 2003.

Naqvi, Fatima, *Trügerische Vertrautheit*, Synema, Vienne, 2010.

Ornella, Alexander D.; Knauss, Stefanie, *Fascinatingly Disturbing*, Pickwick Publications, Eugene, Oregon, 2010.

Price, Brian; Rhodes, John David (éd.), *On Michael Haneke*, Wayne State University Press, Detroit, 2010.

Speck, Oliver C., *Funny Frames, The Filmic Concepts of Michael Haneke*, Continuum, New York, Londres, 2010.

Wheatley, Catherine, *Michael Haneke's Cinema: The Ethic of the Image*, Berghahn Books, New York, Londres, 2009.

漢內克的文章

«Film als Katharsis», in *Austria (in)felix: Zum österreichischen Film der 80er Jahre*, Francesco Bono (éd.), Édition Blimp, Graz, 1992.

«Believing not Seeing», in *Sight & Sound Film Festival Supplement*, Londres, 11.1997.

«Schrecken und Utopie der Form», *Frankfurter Allgemeine Zeitung*, 7 janvier 1995 (traduction: «Terror and Utopia of Form : Robert Bresson's *Au hazard Balthazar*», in *A Companion to Michael Haneke*, Roy Grundmann (éd., op. cit.).

«*71 Fragments of a Chronology of Chance*: Notes to the Film», in *After Postmodernism: Austrian Literature and Film in Transition*, Willy Riemer (éd.), Ariadne Press, Riverside, California, 2000.

«Violence and the Media», in *A Companion to Michael Haneke*, Roy Grundmann (op. cit.)

劇本

Le Septième Continent, in Der Siebente Kontinent: Michael Haneke und seine Filme, Alexander Horwath, (op. cit.).

La Pianiste d'après le roman d'Elfriede Jelinek, Petite Bibliothèque des Cahiers du cinéma, Paris, 1970.

Caché, L'Avant-Scène du cinéma, n. 558, Paris, 1. 2007.

Das weisse Band, Das Drehbuch zum Film, Berlin Verlag, 2010 (traduction publiée par Actes Sud, Arles, 2011).

Liebe, Carl Hanser Verlag, Berlin, Munich, 2012 (traduction publiée par Actes Sud, Arles, 2012).

圖片出處

© D.R. : 10, 16, 21, 23, 24, 28, 72, 231, 274, 306, 307, 341, 350, 351, 360

偉加影業與菱紋電影授權使用之影片定格：

50, 52, 54, 59, 61, 62, 67, 83, 89, 94, 97, 98, 114, 116, 117, 119, 132, 133, 153, 154, 157, 163, 168, 174, 181, 185, 191, 195, 223, 226, 229, 239, 241, 243, 245, 248, 250, 259, 263, 266, 269, 281, 282, 284, 285, 287(下), 315, 317, 319, 321, 323, 326, 330, 332

© Österreichisches Filmmuseum :

73, 80, 81, 85, 87, 101, 105, 110, 115, 129, 130, 146, 149, 167, 170, 179, 198, 199, 203, 204, 210, 211, 213, 216, 225, 227, 251, 275, 287(上), 371

© Yves Montmayeur: 277, 329, 335, 346, 347, 353, 355, 358, 361, 365, 366

© Reinhold Göhringer : 41

© C. Tschira : 39

© Stefan Haring : 137, 138

© Österreichischer Rundfunk : 140, 141

© Sylvia v P : 235

© Christoph Kanter : 296, 297

© Éric Maloudeau : 293, 302

© Reuters / Jean-Paul Pelissier : 344

文獻、電影、歌曲名

《索多瑪一百二十天》　Salò o le 120
　　giornate di Sodoma

《茶花女》　La Dame aux camélias

《迷魂記》　Vertigo

《馬丁・路德和湯瑪斯・慕策，或是初
　　級會計師》　Martin Luther und Thomas
　　Münzer oder Einführung der Buchhaltung

《婚姻生活》　Scener ur ett äktenskap

《情人》　Les Amants

《敗家子》　Der Verschwender

〈晝夜搖滾〉　Rock around the Clock

《殺手》　Pickpocket

《殺無赦》　Unforgiven

《淘金記》　The Gold Rush

《異想伯爵的奇幻冒險》　Les Aventures
　　fantastiques du baron Münchhausen

「第二俱樂部」　Club 2

《第七大陸》　Der Siebente Kontinent

《莫札特》　Mozart

《處女之泉》　Jungfrukällan

《被排擠的人》　Die Ausgesperrten

《這杯水》　Le Verre d'eau

《陰謀與愛情》　Kabale und Liebe

十二～十三劃

《凱文的書》　Kelwin's Book

《惡狼年代》　Wolfzeit

《最後的脫逃》　La Dernière Fugue

《最後一笑》　Der Letzte Mann

〈無言歌〉　L'Octet

《猶在鏡中》　Såsom i en spegel

《琴俠恩仇記》　Johnny Guitar

《費黛里奧》　Fidelio

《費加洛婚禮》　Le nozze di Figaro

《週末》　Wochenende

《鄉村牧師日記》　Journal d'un curé de
　　campagne

《鄉愁》　Nostalghia

《階級關係》　Klassenverhältnisse

《黑湖妖潭》　Creature from the Block
　　Lagoon

《黑板森林》　The Blackboard Jungle

《亂世兒女》　Barry Lyndon

《意亂情迷》　Spellbound

《意志的勝利》　Triumph des Willens

《愛情永在》　À nos amours

《愛・慕》　Amour

《聖袍千秋》　The Robe

《賈斯柏荷西之謎》　Kaspar Hauser

〈路標〉　Der Wegweiser

卡拉揚　Herbert von Karajan

卡茲　Michael Katz

卡萊・葛倫　Cary Grant

卡爾 - 漢斯・鮑漢　Karl-Heinz Böhm

卡爾・史林費納　Karl Schlifelner

卡爾・哈特　Karl Hartl

卡薩維蒂　John Nicholas Cassavetes

史特林堡　August Strindberg

史提芬・克萊普辛斯基　Stefan
　　Clapcaynski

史隆多夫　Volker Schlöndorff

史蒂芬・史匹柏　Steven Spielberg

尼基・利斯特　Niki List

布列松　Robert Bresson

布呂諾・居蒙　Bruno Dumont

布紐爾　Luis Buñuel

布萊迪・寇貝　Brady Corbet

布魯克納　Anton Bruckner

布蘭科・沙瑪洛夫斯基　Branko
　　Samarovski

平克・佛洛伊德　Pink Floyd

玉爾錫娜・拉爾第　Ursina Lardi

皮耶 - 亨利・德洛　Pierre-Henri Deleau

皮耶・布迪厄　Pierre Bourdieu

伊弗・貝內佟　Yves Beneyton

伊娃・琳德　Eva Linder

伊莉莎白・歐特　Elisabeth Orth

伊莎貝・雨蓓　Isabelle Huppert

伊莎貝爾・嘉西耶　Isabelle Carrière

伍迪・艾倫　Woody Allen

列歐妮・貝內許　Leonie Benesch

吉哈爾　René Girard

吉翁・夏瑪　Guillaume Sciama

多明尼哥・伯朗　Dominique Blanc

多明尼哥・貝內哈爾　Dominique
　　Besnehard

安妮・姬哈鐸　Annie Girardot

安妮・華達　Agnès Varda

安東尼奧尼　Michelangelo Antonioni

安娜・卡里娜　Anna Karina

安娜・西卡列維奇　Anna Sigalevitch

安琪拉・溫克勒　Angela Winkler

安德烈・維塔賽克　Andreas Vitàsek

安潔莉卡・朵蘿絲　Angelica Domröse

托克・康斯坦丁・黑貝爾斯　Toke
　　Constantin Hebbeln

朱利安・杜維爾　Julien Duviver

米特羅普洛斯　Dimitri Mitropoulos

米歐埃・克朗　Michael Kranz

艾歐埃・凱瑟勒　Michael Kreihsl

貝爾格　Alban Berg

里芬斯塔爾　"Leni" Riefenstahl

亞伯・芬尼　Albert Finney

亞倫・沙爾德　Alain Sarde

亞倫・雷奈　Alain Resnais

亞歷山大・史坦布雷赫　Alexander Steinbrecher

亞歷山大・哈米迪　Alexandre Hamidi

亞歷山大・霍華茲　Alexander Horwath

亞歷山大・薩洛　Alexandre Tharaud

亞蘭・浮尼葉　Alain Fournier

卓別林　Charlie Chaplin

孟德爾頌　Felix Mendelssohn

季多・維蘭德　Guido Wieland

尚馬希・史陀布　Jean-Marie Straub

尚凡桑・布索　Jean-Vincent Puzot

尚皮耶・拉佛斯　Jean-Pierre Laforce

尚克勞德・卡黎耶　Jean-Claude Carrière

尚風蘇瓦・史提芬　Jean-François Stévenin

尚馬克・羅勃　Jean-Marc Roberts

尚路易・坦帝尼昂　Jean-Louis Trintignant

帕特里斯・夏侯　Patrice Chéreau

帕索里尼　Pier Paolo Pasolini

延斯・哈澤　Jens Harzer

彼得・帕查克　Peter Patzak

彼得・查德克　Peter Zadek

彼得・格林那威　Peter Greenaway

彼得・馬帝　Peter Mattei

彼得・曼德爾松　Peter de Mendelssohn

彼得・塞拉斯　Peter Sellas

彼得・羅賽　Peter Rosei

彼得森　Wolfgang Petersen

彼德・法蘭克　Peter Franke

拉比什　Eugène Labiche

拉辛　Racine

拉赫曼尼諾夫　Rachmaninov

杭特・戴維斯　Hunter Davis

法斯賓達　Rainer Werner Fassbinder

法蘭西斯・培根　Francis Bacon

法蘭西斯・雅姆　Francis Jammes

法蘭克・吉連　Frank Giering

波蘭斯基　Roman Polański

阿內特・比歐菲　Annette Beaufays

阿比諾尼　Tomaso Albinoni

阿克塞・訶堤　Axel Corti

阿里・福爾曼　Ari Folman

阿提拉・霍畢爾　Attila Hörbiger

阿爾比內・哈何狄亞安　Arpiné Rahdjian

阿諾・費許　Arno Frisch

九～十劃

侯爾夫・西鐸　Rolf von Sydow

保羅斯・曼克　Paulus Manker

南尼・莫瑞提　Nanni Moretti

卻爾登・希斯頓　Charlton Heston

契訶夫　Anton Pavlovich Chekhov

威廉・惠勒　William Wyler

帝狄耶・佛拉芒　Didier Flamand

施特恩海姆　Carl Sternheim

柏格哈特・克勞斯特　Burghart Klaussner

洛夫・霍伯　Rolf Hoppe

洛倫佐・達・彭特　Lorenzo Da Ponte

珍妮・摩露　Jeanne Moreau

科爾托　Alfred Cortot

約根・尤格斯　Jürgen Jürges

約瑟夫・彼爾畢許勒　Josef Bierbichler

約瑟夫・羅特　Joseph Roth

約爾格・海德爾　Jörg Haider

約翰・卡薩維蒂　John Cassavetes

約翰・佐恩　John Zorn

約翰・福爾斯　John Fowles

耶利內克　Elfriede Jelinek

胡安・何塞・坎帕內利亞　Juan José

Campanella

英格帛・巴赫曼　Ingeborg Bachmann

英格莉・斯塔納　Ingrid Stassner

英格瑪・柏格曼　Ingmar Bergman

范・艾克　Van Eyck

范特・海杜斯卡　Veit Heiduschka

迪埃特・柏納　Dieter Bener

迪特爾・福特　Dieter Forte

埃貢・席勒　Egon Schiele

娜塔莎・坎普希　Natascha Kampusch

娜塔麗・理查德　Nathalie Richard

娜歐蜜・華茲　Namoi Watts

娥蘇拉・舒威特　Ursula Schult

席勒　Friedrich Schiller

庫柏力克　Stanley Kubrick

庫凱司・密寇　Cukas Miko

朗・霍華　Ron Howard

泰勒・史坦普　Terence Stamp

海因利希・海涅　Heinrich Heine

海因茨・本南特　Heinz Bennent

海倫・米蘭　Helen Mirren

烏杜・菲歐夫　Udo Vioff

烏道・沙梅爾　Udo Samel

烏爾里奇・圖克爾　Ulrich Tukur

烏爾麗克・邁茵霍芙　Ulrike Meinhof

蘇珊・羅莎　Susanne Lothar

權馬代　Shawn Marthy

蘿瑪・巴恩　Roma Bahn

地名

小十字大道　Boulevard de la Croisette

內措村　Netzow

巴士底歌劇院　L'Opéra Bastille

巴德加斯坦　Bad Gastein

巴黎國家歌劇院　L'Opéra de Paris

布朗克斯區　Bronx

布根蘭邦　Burgenland

瓦爾德威爾特　Waldivertel

曲爾斯村　Zürs

朱代卡島　Giudecca

艾克斯普羅旺斯　Aix-en-Provence

希爾德斯海姆　Hildesheim

克拉根福　Klagenfurt

克恩頓邦　Kärnten

沙赫布呂克　Sarrebruck

昂蒂布　Cap d'Antibes

拉德芳斯區　La Défense

波河　Pô

阿爾貝格　Arlberg

城堡劇院　Burgtheater

美因茲　Mayence

格拉茲　Graz

康斯坦茨湖　Constance

堤比里西　Tibilissi

提洛邦　Tyrol

普利希尼茨省　Prignitz

塞拉耶佛　Sarajevo

達姆斯塔特　Darmstadt

維也納新城　Wiener Neustadt

其他

八釐米攝影機　Super 8

布萊梅廣播電視台　Radio Bremen，RB

自由柏林電視台　Sender Freies Berlin

西南電視台　Südwestfunk，SWF

西德廣播電視集團　Westdeutcscher
　Rundfunk，WDR

偉加電影　Wega-Film

異化　entfremdung

喜歌劇　opera Comique

菱紋電影　Les Films du Losange

萊因哈特戲劇藝術學校　Reinhardt
　Seminar

奧地利廣播集團　Österreichischer
　Rundfunk，ORF

歌唱劇　Singspiele

聚特林書寫體　Sütterlinschrift

德法公共電視台　arte

德國電視二台　Zweites Deutsches
　　Fernsehen，ZDF

樂長　Kappellmeister

熱門音樂電影　Schlagerfilme

導演雙週單元　Quinzaine des réalisateurs

戲劇顧問　dramaturg

薩爾廣播電視集團　Saaländischer
　　Rundfunk，SR

攝影機移動穩定架　Steadicam

HANEKE PAR HANEKE
Entretiens avec Michel Cieutat and Philippe Rouyer

漢內克談漢內克
Haneke par Haneke

作　　者／米榭・席俄塔（Michel Cieutat）、菲利浦・胡耶（Philippe Rouyer）

譯　　者／周伶芝（1～4章）、張懿德（9～13章）、劉慈仁（5～8章）

主　　編／吳家恆

責任編輯／陳詠瑜

編輯協力／黃珍吾

封面設計／Erin LEE

封面圖片／© Nicolas Guérin by Getty Images

總　　監／林建興

發 行 人／王榮文

出版發行／遠流出版事業股份有限公司

　　　　　臺北市 100 南昌路 2 段 81 號 6 樓

　　　　　郵撥：0189456-1　　傳真：2392-6658

　　　　　電話：2392-6899

著作權顧問／蕭雄淋律師

法律顧問／董安丹律師

排　　版／中原造像股份有限公司

2014 年 9 月 1 日 初版一刷

行政院新聞局局版臺業字第 1295 號

新台幣售價 630 元

（缺頁或破損的書，請寄回更換）

ISBN 978-957-32-7477-3

有著作權・侵害必究 Printed in Taiwan

YLib 遠流博識網

http：//www.ylib.com　E-mail：ylib@ylib.com

國家圖書館出版品預行編目資料

漢內克談漢內克／米榭・席俄塔（Michel
Cieutat）、菲利浦・胡耶（Philippe Rouyer）
著；周伶芝、張懿德、劉慈仁 譯．
-- 初版. -- 臺北市：遠流，2014.09
392 面；17x23 公分. --
譯自：Haneke par Haneke

ISBN 978-957-32-7477-3　（平裝）

987.31　　　　　　　　　　　103015530